22명의 예술가,
시대와
소통하다

22명의 예술가, 시대와 소통하다

1970년대 이후
한국 현대미술의 자화상

전영백 엮음

궁리
KungRee

한국 현대미술, 그 소통의 복구

한국 현대미술은 1970년대 이후 급변을 거듭하고 있다. 그 다양하고 자유로운 양상이 걷잡을 수 없을 정도이다. 모더니즘의 끝자락을 아우르는가 싶더니 어느새 포스트모던미술로의 진입과 체화가 본격화되고 있다. 2010년 오늘, 이제 우리 미술은 글로벌시대에 역동적 세력으로 당당히 그 이름을 드러내기 시작했다. 서성록이 말했듯이, "시대와 동행하면서 삶의 밑바닥에서 솟구쳐오르는 절박한 의지"를 가꾸고 다듬은 결과가 아닐 수 없다. 그런 노력이 있었기에 "가난하든 풍요롭든 현재와 같은 토대"가 마련될 수 있었으리라.

한편, 그런 역동과 확장이 과연 든든한 뿌리를 갖고 있는지 자문하게 되는 것도 우리의 솔직한 현실이다. 이 책은 그림자처럼 엄습하는 한 가닥 우려에서 출발하고 있다. 1970년대 이후 오늘날까지, 한국 현대미술의 자화상을 냉정하게 그려내는 한편, 보다 건강하고 치열한 미래의 모습을 담아내고자 한다.

창의력은 허공에서 떨어지는 것이 아니다. '참조'를 기반으로 '차이'를 만들어 내는 것이 곧 참된 의미의 독창이라 할 수 있다. 이런 시점(視點)에서 바라볼 때, 한국 현대미술은 아슬아슬한 벼랑 끝에 서 있는 것 같다. 앞선 세대와 그 뒤를 이을 세대 사이의 단절이 너무 깊기 때문이다.

우리는 지금 스마트폰과 트위터로 표상되는 네트워크시대를 살고 있다. 횡적 소통은 필요 이상으로 넘쳐나는 듯한데, 종적 소통은 상대적으로 묘연해지고 있는 시절이다. 과거 없는 현재가 어디 있겠는가. 미래는 현재를 닮을 수밖에 없지 않은가. 퓨전문화는 효용과 속도를 자랑하지만, 그 속에는 국적이 없다. 역사도 없어 보인다. 이것이 문화의 토대를 허약하게 만들고 있다. 과거의 유산이 현재의 혁신과 맞물려 돌아가는 것이 미술이다. 세대간 대화, 종적 소통이 소홀한 곳에서는 미술이 가벼움을 피하기 어렵다. 새로울 수는 있지만 오래 지속되지는 못한다.

삶의 연속성은 환영(幻影)과도 같다. 인생은 예상외로 짧다. 우리 미술의 바탕을 마련해준 선배세대의 입체적 경험을 육성으로 듣는 일을 서두르지 않으면 안된다. 윗세대와 지금 현재 한국미술을 이끌고 있는 중견, 그리고 실험적 창의성이 돋보이는 신진 사이에 연결의 끈이 절실하다. 이 책은 무엇보다 세대간의 대화를 위한 것이다.

한국 현대미술의 세대소통을 겨냥하는 과정에서 자연스럽게 두 가지 목표가 머리에 그려졌다. 큰 그림으로 우리 현대미술의 화두를 인식하여 시대적 흐름을 파악하는 것이 그 하나이다. 1970년대 이후 오늘날까지, 윗세대 작가들이 그 시대 그 미술에 대해 가졌던 생각, 그리고 오늘날 중추적으로 활동하는 작가들의 현재진행형 작업관을 나란히 펼쳐보고 싶었던 것이다. 그래서 10년 단위로 한국미술의 대체적 동향을 살피고자 하였다. 물론 흘러가는 물처럼 시대를 거치는 게 미술이거늘, 인위적으로 잘라 시대의 화두를 논한다는 것의 한계를 모르지 않는

다. 10년이라는 범주는 구성을 위한 도구적 분리일 뿐, 세대간 내용은 어떤 형태로든 연결될 수밖에 없다. 그럼에도 격동의 현대사를 반영하듯, 세월의 표피를 따라 특징적 양상이 드문드문 눈에 띄었던 것도 사실이다. 그저 한국미술의 큰 화두를 파악하기 위한 작은 노력이라고 여기면 될 듯하다.

다른 하나는 '미술에서의 한국성, 또는 한국적 미학'에 대한 궁금증이다. 사실 이 책의 보다 큰 골격은 이 의문 위에 서 있다. 보기에 따라 진부하기 짝이 없지만 그렇다고 피할 수도 없는 질문이다. 우리는 왜, 귀신처럼 끈질기게 따라붙는 이 물음을 떨쳐버릴 수 없는 걸까. 안규철의 말처럼, "자아상실의 두려움, 열등감과 피해의식, 또 타자의 시선을 의식한 조급한 강박증"으로 인한 것일까. 그러나 한국성이란 것이 전통과 통하는 개념이긴 하지만, 그것을 그대로 전수하는 것을 결코 뜻하지 않는다. 한국성은 전통에 대한 도전이고 또 변혁이어야 한다. 이 책은 이런 의미의 한국성을 계발하고 명확히 드러내고자 한다.

요컨대, 이 책은 1970년대 이후 한국 현대미술의 흐름을 되짚으며 세대간의 소통을 복구하려 한다. 지난 40년 세월을 관통하는 시대별 화두를 음미하는 한편, 한국적 미학의 실체를 탐구하려 한다. 이를 위해 22명의 원로와 중견작가들과 심층 인터뷰를 시도했고, 그 결과를 제법 두툼한 책으로 엮어내게 되었다.

◆ —— "한국성에 대한 질문은 스스로에 대한 믿음이 부족하기 때문에 생겨나는 질문이었다. 이질적인 것들 속에서 나를 잃어버릴지 모른다는 두려움이 그 질문의 배경에 들어 있다. 그것은 또한 나 자신을 위한 성찰보다 남에게 나를 알리려는 조급한 강박증이 담겨 있는 질문이기도 했다. 남에게 보여주기 위한 나를 찾고, 주체가 아닌 타자의 시선으로 나를 규정하고, 나아가서 남이 보고 싶어 하는 나를 만들려는 질문이었던 것이다. 아울러 그것은 변화하는 것을 고정된 것으로, 이질적인 것을 동질적인 것으로, 추상적이고 비가시적인 것을 구체적이고 가시적인 것으로 포착하려는 질문이다. 한국성에 대한 질문은 이러한 자아상실의 두려움, 열등감과 피해의식, 타자의 시선으로부터 벗어나야 하고 또 그 환원적인 한계를 의식하면서 다시 던져져야 할 것이다." (안규철, 필자에게 보낸 이메일 서신에서, 2010.4)

22명의 예술가,
시대와 소통하다

이 책은 2009년 봄, 홍익대학교 미술사학과, 예술학과 대학원생들 28명과 함께 한국 근현대미술사를 시대적으로 정리하는 수업을 진행하면서 잉태되었다. 학생들은 조를 짜서 1970년대 이후 오늘날까지 한국 현대미술의 특징적 양상을 10년 단위로 잘라 발표하였다. 각 시대별 화두를 정리하는 과정에서 그 시대의 '대표' 작가 5~6명을 선정하여 각 조별로 인터뷰를 가졌다. 70대 후반에서 40대 초반에 이르는 작가들이니, 한국 현대미술의 중추를 이루는 분들이라고 할 수 있겠다.

책임교수의 입장에서 정중하게 청을 드렸는데, 고맙게도 흔쾌히 받아주셨다. 학생들은 적어도 2~3차례씩 작가들을 만나뵙고, 제작자의 목소리를 직접 들을 수 있었다. 결과는 기대 이상이었다. 작업현장과 학교수업, 작가와 비평이 병행되니, 그야말로 '살아 있는 미술사' 그 자체였다. 그냥 일과성(一過性)으로 끝내기에는 아깝다는 생각이 드는 것이 너무나 당연할 정도였다. 작가의 생생한 육성을 기록으로 남겨놓지 않으면 역사에 누가 될 것 같았다. 책으로 만들자고 결심한 후 1년 이상 나름대로 세심하게 준비한 끝에 이번에 결실을 보게 되었다.

작업의 중요성을 감안해서 미리 작가들께 몇 차례 서신을 드렸다. 작가의 개별 인터뷰는 녹취를 원칙으로 하되, 작가 스스로의 생각을 그대로 잘 드러내도록 신경을 썼다. 책이 나오기 전에 활자화된 인터뷰 내용을 일일이 보여드렸다. 학생들이 직접 녹취한 것이긴 해도, 혹시 실수가 있을까 염려스러웠기 때문이다. 22분의 작가 모두 정성스럽게 손을 봐주셨다. 이 점 특히 감사드린다.

요즘 서점에 나가보면 작가의 인터뷰를 다룬 미술서가 몇 권 눈에 들어온다. 가볍고 즉흥적이라 친근감을 주지만, 필요없는 말이 많다는 느낌이다. 이 책을 묶으면서, 우리는 가능하면 말수를 줄이려 노력했다. 작가의 작업내용에 집중하기 위해 조별로 미리 공부해서 만들어간 질문에 한정하고자 했다. 인터뷰는 각

작가에게만 해당하는 맞춤 질문으로 진행하였다. 이렇게 하는 것이 22분 작가의 작품세계를 보다 충실하게 그려내는 지름길이라 판단했기 때문이다.

스물두 분의 초대

왜 하필 22명인가? 특정 작가를 선정한 기준이 무엇인가? 책임교수로서 가장 고심했던 부분이다. 우선 학생들의 선택을 존중하였다. 학생들이 책임의식을 가지고 적극적으로 참여를 하도록 독려하는 입장이었다. 학생들 스스로 조사하고 공부한 끝에, 각 시대를 대표한다고 생각되는 작가를 선택하게 하였다. 물론 임의로 작가를 선정하는 일이 가질 수밖에 없는 위험과 오류에 대해 사전에 충분히 주지시켰다.

20대 중반에서 30대 후반 사이의 미술학도들이 자신들의 조사와 논의를 기반으로 선정했기 때문에 젊은 세대의 안목이 개입되었다고 하겠다. 그래서 전체적으로 어느 한편으로 치우치지 않도록 신경을 썼다. 특히 시대의 다양한 스펙트럼을 반영하기 위해 가능하면 특정 방향만을 다루는 명백한 정향성(定向性)을 피하려 했다. 균형과 조화를 가장 중요한 지침으로 삼았다. 각 조별로 1차 선정작업을 마친 다음, 조사자 전체회의를 여러 번 가졌다. 이 과정에서 책임교수 본인의 개인적 취향을 드러내지 않으려 주의했다.

더 많은 작가를 포함하고 싶었지만, 그럴 경우 인터뷰의 내용이 너무 짧고 빈약하게 될 것이 걱정되었다. 따라서 스물둘은 마음의 공간에서 눈을 마주치며 깊은 대화를 제대로 나눌 수 있는 최대 숫자라 볼 수 있다. 마땅히 포함되어야 함에도 불구하고 물리적 이유 때문에 누락될 수밖에 없었던 여러 작가들께 죄송스런 마음을 숨길 수 없다. 이 책에 소개되는 작가들만이 그 시대를 대표한다고 결코 단언할 수 없지만, 적어도 이러한 고민스러운 논의과정을 거쳤다는 사실만은 강조하고 싶다.

이 책에서 다루는 22인의 작업은 시대의 맥락을 바탕으로 한다고 볼 수 있다. 그래서 책 앞머리는 1970년대 이후 각 시대별 미술계의 화두를 점검하고 있다. 이 글들은 한국 현대미술 전공의 김미정 박사를 비롯, 박사과정의 배명지, 배수희, 안소연이 나누어 집필했다. 그 맥락을 다시 한번 간략히 잡아보도록 하자.

전후 1950년대 말에서 1960년대 중반까지 한국미술은 앵포르멜(추상표현주의)의 영향을 많이 받았다. 1960년대 후반부터 1970년대 중반까지는 이일이 명명한 '환원과 확산의 시기'였다. 물성을 탐구하며, 이벤트와 행위미술을 추구하는 그룹들이 활동을 주도하였다. 이 시기 개념 미술은 언어분석적 접근보다, 오브제, 입체, 설치와 행위라는 새로운 분야와 함께 반체제적 실험미술의 전위성을 지닌 성격이 농후했다.

1970년대 중반부터 1980년대 중반까지는 단색조 회화가 국내화단을 주도하였다. 이로 인해 다양한 실험과 개인성의 발현이 억압되었다고 볼 수 있지만, 이렇듯 드러나지 못한 표현의 잠재적 가능성은 이후 1980년대의 소그룹이 배양되는 미적 토양이 되었다고 볼 수도 있다.

1970년대 후반에 형성된 이후 1980년대까지 지속된 중요한 움직임으로 극사실주의 및 '신형상'을 추구한 그룹을 빼놓을 수 없다. 이 조류는 공간을 평면적으로 압축한 단색조 회화의 시각구조와 유사하다는 점에서 모더니즘의 형식적 속성을 지닌다고 볼 수 있다. 물성에 대한 탐구와 초현실주의적 환영, 그리고 인본주의적 개인의 서정성 표출을 추구했던 국내의 신형상작업은 그 미적 정향성에서 서구의 포토리얼리즘과 근본적인 차이를 갖는다.

1980년대는 전체적으로 모더니즘에 바탕을 둔 제도권미술과 역사의식을 내건 민중미술의 대립과 갈등이 첨예화된 시대로 규정할 수 있다. 그러나 이 시대 후

반에는 모더니즘미술과 리얼리즘미술의 대립구도가 약화되면서, 소그룹의 실험적 탈(脫)모더니즘이 부각되었다. 다원주의적 포스트모던시기로 접어들었던 80년대 전반 미술은 크게 보아, 70년대 중반~80년대 중반 단색조 회화로 대표되는 모더니즘계열, 그에 대한 반대급부로 80년대 초반부터 시작된 민중미술계열, 그리고 젊은 작가들의 소규모 집단운동으로 진행되었던 실험적 아방가르드계열로 파악할 수 있다.

1990년대에는 포스트모더니즘이 본격화한 시기로서 사회적 이데올로기의 대립이 완화되었다. 이러한 사회적 변화는 미술계 내부에도 영향을 끼쳤다. 특정 이념과 양식으로 집단을 이루는 것보다 젊은 작가들의 개별활동이 두드러졌는데, 대부분 30세 전후의 이 작가들은 새 시대의 젊은 예술을 표방하며 국내·외 활발한 전시활동을 펼쳤다. 이 시기에 유학파들의 국내유입 또한 특기할 사항이라 할 수 있다. 이들은 1970년대의 한국적 모더니즘과 1980년대 민중미술의 한계를 탈피하면서 회화와 조각 등 전통적 장르를 벗어나 설치미술, 비디오, 사진 등의 새로운 매체를 활용하며 미술의 개념을 확장시켰다.

국제화를 화두로 삼은 1990년대는 제도권과 민중권의 대립구조가 구조적으로 재편되면서 미술의 관심을 대외적으로 돌린 시기라 할 수 있다. 1990년대 중반부터 급히 많아진 국내의 비엔날레는 미술이 점차 행정 및 관료 체계와의 밀접한 관계로 접어들게 하였다. 미술이 독자적 영역을 벗어나 전체 사회체계 속 부분으로 편입되는 양상을 확인시켜주었다고 하겠다.

2000년대에는 매체와 장르에 국한되지 않고, 개인적 체험을 바탕으로 스스로의 미적 표현을 구축하는 움직임이 두드러진다. 그리고 지역성(한국문화적 특성)과 세계성을 아우르려는 노력이 더욱 부각되었다. 동시에 작가와 사회적 연관성이 높아지면서, 일상성을 다루는 개인의 예술세계와 공적 네트워크가 더 밀접한 연계를 보인다고 하겠다. 특히, 공공미술을 통한 소통의 의지는 어느 때보다 강

하게 나타나고 있다.

조사자들은 이러한 한국 현대미술의 시대적 특성 및 변화양상을 염두에 두면서 인터뷰를 진행하였다. 작가 개인의 미술세계가 미술사의 전반적 흐름과 동떨어질 수는 없지만, 연관성은 사람마다 다르다. 그 차별성이야말로 각 작가의 작업이 우리 사회에 위치하는 가장 정확한 좌표가 아닌가 싶다.

'한국적 미학' 이라는 것은?

1970년대 이후 각 시대별 화두를 점검하는 동안 줄곧 머리 속에 맴도는 것은 '미술에서의 한국성, 또는 한국적 미학이란 무엇인가?' 라는 질문이었다. 이 땅에서 태어나 활동하는 작가라면 누구나 생각할 수밖에 없는 '클리셰' 이지만, 오늘날과 같은 글로벌시대에 어쩌면 더 절실하게 와닿을 수밖에 없는 것이 바로 이 '한국성' 일 것이다.

미술의 영역에서 작가의 국적과 문화적 정체성이 얼마나 중요한가. 작업의 내용을 국가적 속성으로 옭아매어 작품 자체보다 작가의 국적부터 고려하는 것은 당연히 어불성설(語不成說)이다. 그러나 한 작가의 작업을 문화적 연관성과 맥락을 배제한 채 '진공상태' 에서 볼 수도 없는 일이다. 국적을 불문하고, 세계적으로 중요한 작가는 스스로의 문화적 뿌리 위에 자신의 개별적 이름으로 인식되는 이중구조를 만족시킨다. 최종적으로는 개별성으로 승부를 보는 것이지만, 그 개인적 특성이 나올 수밖에 없는 문화적 맥락은 필연적이다. 문화적 뿌리 없는 개인적 독창성은 무의미하기 때문이다.

그래서 스물두 분 작가에게 이 골치 아픈 화두를 들이대는 만용을 부렸다. 돌아온 대답들은 참으로 소중했다. 영감으로 가득 찬 것이었다. 이를테면 윤진섭은 한국성을 '양말' 과 같은 것으로 보았다. "옷에 비해 너무 튀면 촌스러우며, 또

너무 눈에 안 띄면 존재감이 없기에 신어야 하되, 있는 듯 없는 듯해야 하는 것"
이기 때문이다. 다른 분들의 생각도 여기에 소략하게나마 정리해보겠다.

우선 한국성에 대해 나름대로 규정해준 작가들이 있었다. 서승원에게 그것은
소리이며 냄새로 기억되는 한 편의 향수 시였다 : "적막한 산사의 인경소리, ……
노을녘 다듬이의 도닥도닥 짝소리," "앞마당 장독가에 배어오르는 구수하고 영
글은 된장, 고추장 내음"(중략). 김구림은 작품의 재료와 소재가 무엇이든, 그 작
품 속에 담겨 있는 작가의 미학적 사상과 철학이 한국적이라면 바로 그것이 올바
른 한국성이라 정의했다. 그리고 김인순은 우리 민족이 오랫동안 쌓아온 정서와
의식이 반영된 "형상과 색깔 그리고 리듬"이라고 보았다.

그런 한편, 대다수 작가가 한국성을 인위적으로 분리하여 생각할 수 없다는 입
장을 견지했다. 작가의 삶에, 작업에 그대로 배어 있다는 것이다. 이를테면, 성
능경은 "한국적 또는 한국성은 관심 없고, 나의 실존에만 관심 있다"고 하였다.
전수천은 "우리의 생활이, 그 모습이, 그 리얼리티가 한국성이고 한국적인 것"이
라 말한다. 임옥상의 경우, '한국성'이란 말 자체를 싫어한다. 그 개념에 천착하
기 전에 삶의 중요한 현장을 놓치지 않고 적극적으로 살아가는 것이 중요하다고
보기 때문이다. 구본창 또한 작가가 살아온 배경과 경험들이 결국 작가가 표현하
고 싶은 한국성을 만든다는 생각이다. 정연두 역시 작가가 일부러 선택하는 것이
아니라 한국사회에서 살아온 작가의 작품 속에 자연스럽게 묻어나오는 것이라
보았다. 덧붙여 이를 현재의 세계미술 속에서 하나의 전략으로 취한다면 더 이상
중요한 무기 역할을 하지 못할 것이라 피력했다.

김주현은 "자신이 속한 사회와 민족의 고유성을 익히고 주체의식을 갖추는 것
은 그야말로 작가가 세계 속에서 살아남을 기본 조건"이라고 말한다. 그 말에 전
적으로 동감한다. 글로벌시대를 사는 젊은 작가들에게 '생존'의 비법으로 환기
시켜주어야 할 것이 바로 한국문화의 주체성과 미의식이기 때문이다.

그러나 우리 문화의 속성은 시대에 따라 계속적으로 변화해야 한다. 시대의 요구에 부응하고 '현재'의 시점에서 새롭게 재정의되는 한국성이기에 그 개념은 결코 고정될 수 없다. 그래서 현대미술에서 한국적 특성은 전통의 한계를 극복하고 새로운 변화를 추구할 때 얻을 수 있다는 작가들의 이야기가 설득력 있게 들리는 것이다.

특히 젊은 층보다는 상대적으로 윗세대에서 그러한 발언이 나왔다는 점이 흥미롭다. 예컨대, 이승택은 전통과 단절하는 것이 현대미술이므로 한국적인 현대미술을 위해 변혁을 꾀하라고 충고하였다. 송수남 또한 전통을 이어나가되 끊임없이 변화해야 한다며, 후자를 강조하였다. 그리고 고영훈은 한국의 전통미 위에 새로움이 융화, 숙성, 내재되어 나타나는 미의식을 한국적 미학으로 제시했다. 김주현은 한국미술의 속성으로 '유연성'을 들면서 살아남기 위해 변화해야 한다고 주장하였다.

엄밀히 말해, 우리가 말할 수 있는 것은 한국성이라는 총체적 개념 자체가 아니라, 임옥상의 생각처럼, 한국미술의 '보편성'과 '특수성'이라 해야 할 것이다. 이것은 앞에서 지적했듯이, 작가가 갖출 이중구조—문화적 맥락과 개인적 창의성—와 유사한 논리이다.

큰 그림으로 볼 때, 한국성은 지역성과 세계화를 동반해야 그 진가를 발휘할 수 있다. 지역성(locality)과 세계화(globalisation)를 복합한 '세계지역화(glocalisation)'라는 말이 우리와 먼 이야기가 아니다. 한국미술에 깃들인 예술적 고유성을 세계인들이 알아볼 수 있도록 '수사(修辭)'에 더욱 마음을 써야 할 것이다. 내용의 핵심은 그대로이되 전달방식이 훨씬 다양하게 발전되어야 한다. 아무리 좋은 것이라도 한국말로 해서야 그들이 알아들을 수 없지 않은가. 한국적인 것을 만국의 공통된 미감(美感)에 호소할 수 있을 때 가장 '한국스러워지는' 것이다. '타자의 시선'이 우리를 제대로 한국적이라 규정해야 한다는 말이다. 우리를 우

리답게 하는 것은 결국 다른 이들이 우리를 얼마나 다르게 보느냐에 달려 있다. 차이(지역성)와 보편(세계화)은 이 시대 우리 미술인들이 명심하지 않으면 안 되는 중요한 두 축이다.

이렇게 큰 주제를 염두에 두고 학생들과 작가의 만남을 주선하였다. 많은 영역에서 우리의 것과 서구를 위시한 타문화가 혼동된 시대를 살아가는 학생들이다. 이들이 찾아내기를 바랐던 한 가지는 사실 '우리'였다. 이들이 밖으로 나가 세계의 넓은 대지에 홀로 섰을 때도 한국성을, 한국의 미를 든든하게 가슴에 담고 있도록 말이다.

인터뷰
뒷얘기

학생들은 조사를 맡느라 고생이 많았지만, 분에 넘치는 '호강'도 맛보았던 것 같다. 자택에서 식사대접을 받는가 하면, 인사동 단골 음식점에서 상다리 부러지게 풍성한 식탁을 마련해주셔서 '맛있는' 실속 인터뷰를 챙긴 팀도 있었다. 혹시 반기지 않으면 어쩌나 잔뜩 긴장하고 간 학생들에게 '왜 진작 안 왔느냐'하며 푸근하게 반겨주신 작가들도 많았다. 그리고 작가의 서고에서 1960년대 초기부터의 희귀자료를 구경한 팀은 옛 기록의 중요성을 뿌듯하게 체험한 모양이었다.

어떤 조는 퍼포먼스현장에서 참여자 역할을 하며 작가를 만났는데, 심층 인터뷰 후 작업실을 나와 멀어질 때까지 지켜봐주시던 모습이 꼭 아버지처럼 기억에 남는다고 했다. 또 공장 같은 큰 공간의 수장고와 작업실에서 작품 하나하나를 설명한 후, 단골 감자탕 집에서 소주 한 잔과 함께 학생들의 미래를 상담해주신 자상한 할아버지 같은 작가도 계셨다. 비가 주룩주룩 오던 날, 작업실을 찾아오는 학생들 염려에 밖에까지 나와 기다린 작가와의 첫 만남, 직접 재배한 고구마와 밤 등 '무공해 웰빙' 간식을 내주시며 어머니 같은 푸근함 속에 나눴던 대화도

이 책에 기록되었다.

한편, 작업실 오픈 파티에 초대받아 작가가 직접 잡은 생선회까지 얻어먹고 온 팀도 있었는데, 그 이후 이들은 작가의 퍼포먼스에 직접 참가, 작품의 일부가 되기도 했다. 이번 인터뷰를 계기로 작가와의 자연스런 만남을 이어가는 학생들도 있다. 직속 제자처럼 아껴주신다고 해서 다른 학생들의 부러움을 산다. 모두 감사할 따름이다.

마지막 한 마디. 다른 건 모르겠으나, 요즈음 작가들은 "삶의 밑바닥에서 솟구쳐 오르는 선배들의 절박한 의지"를 기억해둘 필요가 있다. 한국미술사를 개척해온 선배세대의 미술은 역시 시대의 애환을 담고 있다. 그래서 그들의 작업이 아우라를 가질 수 있는 것이다. 작품의 표현방식이 유달리 뛰어나다거나 최초의 기법은 아닐지라도, 그 작업이 나온 문화적 맥락을 체화함으로써 그 시대성을 읽어낼 수 있는 것이다. 역사의 흔적을 담지한 작업이 오래 남는 법이다. 이 책에 포함된 작가들의 작업도 이러한 시각에서 보여지기를 바란다.

이 책이 한국미술의 내일을 이어갈 젊은 작가들에게 치열한 작업의 현장을 보여주고 '시대를 담는 작업'을 환기시키며, 오늘의 시대를 그들만의 시각으로 체화시키도록 종용하는 촉진제가 될 수 있다면 더 바랄 것이 없겠다.

책의 출산을 위해 수고해주신 궁리출판의 김현숙 선생을 비롯한 여러 분들께 고마운 마음을 전한다.

2010년 5월

전영백

이승택
하종현
김구림
서승원
성능경

'한국적' 모더니즘의 정착과
탈모더니즘의 긴장

1970년대 한국 현대미술

1 |
1970년대의 미술과 사회

산업화를 통해 경제적으로 전후사회에서 벗어났던 1970년대, 한국 미술과 화단은 포괄적으로는 안정과 질서가 중시되는 가운데 새로운 시대를 향한 변화를 모색하는 과정이었다. 한국 현대미술계에서 가장 두드러진 활동을 하였던 미술비평가 이일(李逸, 1932~1997)은 1960년대 후반에서 1970년대에 이르는 시기의 한국미술을 '확산'과 '환원'이라는 용어로 정리한 바가 있다. 경우에 따라 여러 맥락에서 사용하여 다소 모호한 이 비평적 용어는 당대의 한국미술에 대한 미학적 해석이기에 앞서, 1960년대 후반에 등장한 행위 · 설치 · 개념 미술과 같은 다양했던 실험적 양상이 1970년대 중반 이후에는 단색조 회화(모노크롬)를 중심으로 집단화되었던 과정을 함축하는 서술적 용어로 받아들여진다.[1] 1970년대 한국현대미술을 '실험적 경향'과 '단색 추상미술' 운동으로 크게 조망하는 이와 같은 관점은 2000년대 들어 국립현대미술관에서 기획한 《전환과 역동의 시대》(2001)와 《사유와 감성의 시대》(2002)라는 전시를 통해 미술사적으로 자리매겨졌다.

　그러나 이 시대의 미술을 실험적 경향에서 단색조 추상회화로 이행하였다는 형식변화의 과정으로만 설명하기에는 1970년대 한국미술이 정치사회적으로 복

1 —— 1970년 『AG』 잡지에 실린 평문에서 처음 등장한 '확산'과 '환원'은 애초에는 행위 · 설치 · 개념 미술을 확산으로, 기하학적인 추상미술을 환원의 양상으로 지칭하는 용어였다. 그러나 점차 이일은 '환원'이라는 용어를 1970년대 단색조 회화나 미니멀 조각의 경향을 지칭하는 모더니즘의 미학적 개념으로 사용하게 된다. 이러한 인식은 「현대미술에서의 환원과 확산: '모더니즘, 그리고 그 이후'의 미술을 중심으로」에서 보다 분명하게 나타난다. 이 평문은 1991년 열화당에서 출판한 『현대미술에서의 환원과 확산』에 실려 있다.

잡하게 구조화되어 있었다. 추상미술이 화단을 주도하는 가운데 행위나 개념성이 두드러진 전위미술이 끊이지 않고 전개되었으며, 동시에 민족주의를 표방하는 군부체제하에서 위인들의 동상건립이나 기록화제작과 같은 정치적인 공공미술도 크게 확대되었다. 정부는 '민족문화의 중흥'이라는 문화정책을 표방하고 문화재, 박물관, 그리고 《대한민국미술전람회》와 같은 국가의 주요한 시각문화 관련 제도를 후원하였다. 이에 따라 전통과 한국적 특질에 대한 미술가들의 관심이 어느 때보다 고조되었던 시대였다.

사실 1960년대 이래 민족문화에 대한 국가의 제도적 관심이 크게 확대된 것은 다른 어떤 대외적인 미술환경의 변화보다도 한국미술가들의 작품제작에 중대한 영향을 미쳤다. 민족의 주체성을 살리는 것이 이 시대 예술창작의 중심화두로 중시됨에 따라 미술가들은 한국적 특성을 어떻게 회화로, 조각으로 표현해내어야 할 것인지를 진지하게 고려해야 했다. 이러한 상황은 20세기 초반 서양의 미술이 전래된 이래, 현대미술이란 앞선 서구의 양식을 빨리 수용하고 적용하는 것으로 이해되어왔던 흐름에서 완전히 달라진 환경이었다. 1970년대 중반부터 박서보(朴栖補, 1931~) 하종현(河鍾賢, 1935~), 정상화(鄭相和, 1932~), 윤형근(尹亨根, 1928~2007), 권영우(權寧禹, 1926~) 등이 중심이 되어 이루어진 단색조의 추상회화운동은 바로 이러한 1970년대 한국의 문화적 환경에서 발생한 것으로, 동시대의 유럽과 미국, 일본의 모더니즘을 수용하되 그것을 한국의 정서와 미감으로 성공적으로 표현해냈다는 뜻에서 '한국적 미니멀리즘'이라고 불리기도 하였다. 그러나 1970년대 단색조 회화는 그 성과만큼 그늘도 깊었다. 이들 추상 화가들이 유력한 비평가들의 지원을 바탕으로, 미술협회와 미술대학에서의 주도권을 행사하고 또 국내외의 중요 전시회를 독점함으로써 1970~80년대 한국화단의 다양성을 침해하는 결과를 가져왔기 때문이다.

한편 단색조 회화와 비교하여 '확산'으로 명명된 미술사조로는 1960년대 후반

에서 1970년대 초반에 특히 활발하게 이루어졌던 행위·설치·개념 미술의 경향을 들 수 있다. 1967년 개최된《청년작가연립전》을 시작으로 1969년부터 1972년까지 지속된 'AG'(한국아방가르드협회)의 활동이 대표적이었으며 그 외의 다양한 소그룹 활동과 'ST'(SPACE & TIME) 동인의 실험으로 이어졌다. 이러한 경향의 미술운동은, 캔버스나 청동과 같은 전통적인 미술재료나 표현형식에서 벗어나려는 실험성이 강했을 뿐 아니라 작품에 시간과 장소의 개념을 도입하여 전통적인 미술의 관념에 도전하였다.

　행위와 설치, 개념 미술은 주제적으로 매우 다양하지만, 미학적 순수주의를 지향하였던 단색조 회화와 달리 산업화 이후의 문명과 환경, 도시와 삶, 소외와 같은 주제를 다루고 있다는 점에서 탈모더니즘 미술의 시작이기도 했다. 그러나 1960년대 말의 실험적인 경향은 그 난해함 때문에 대중들에게 이해되기 힘들었고, 미술인들 사이에서조차도 지나친 외래추종이라는 비판이 일기도 하였다. 한국미술에서 모더니즘에 대한 본격적인 반발은 1979년 결성된 '현실과 발언'(1979) 동인과 같은 사회의 경제적 불평등이나 현실의 불합리에 직접 반응하는 행동주의 미술가들에 의해 보다 선명하게 나타나게 되었다. 이러한 1970년대 끝자락에 부상하는 현실참여적 미술경향은 1960년대부터 대학가를 중심으로 이루어진 기층민족주의의 문화운동을 그 자원으로 삼아, 1980년대에는 본격적인 저항미술운동인 '민중미술'로 구체화되었다.[2]

　1960년대 후반과 1970년대 후반에 나타난 실험적 경향과 현실참여적인 전위

2 ─── 이러한 관심은 멀리는 1960년 민주주의운동으로 거슬러올라갈 수 있는데, 대학가를 중심으로 민중민족문화에 대한 관심들이 이어져왔으며, 1970년대 김윤수 등의 이론가들이 현실주의에 입각하여 추상미술을 비판하고 주체적인 미술을 주장하기도 하였다. 김윤수의 1970년대 비평문으로는 다음이 있다. 김윤수,『한국현대회화사』, 춘추문고, 1976.

미술은 1970년대 주류미술이었던 추상모더니즘에 대한 대안적이며 상보하는 한국 현대미술의 부상이라는 면에서 중요한 변화였다. 그러나 1970년대는 단순히 이러한 미학적 편재의 변화뿐 아니라, 미술전시의 장과 미술시장에서 더욱 중요한 변화가 일어나고 있었다. 국가에서 관여하는 대표적인 미술전시회인 《대한민국미술전람회》(이하 국전)는 과거에 비해 외형적으로는 오히려 확대되었고, 작가뿐 아니라 대중들에게 여전히 큰 영향력을 가지고 있었다. 그러나 점차 전문 미술가들 사이에서는 '한국미술협회' 라든가 미술대학이 중심이 되는 민간전시가 더욱 권위를 가지게 되었다. 더 나아가 관전 중심의 미술계 한편에서는 산업화에 따라 기업들이 하나, 둘 성장하고 중상층 미술향유자들이 나타남에 따라 상업화랑이 점차 성장하게 되었다. 이러한 민간자본을 바탕으로 하는 미술시장의 부상은 한국 현대미술이 본격적으로 자유주의를 바탕으로 하는 자본주의의 토대에 서게 되었음을 의미하는 것이기도 했다.

간략하게 살펴보더라도 1970년대 한국미술의 단면은, 관변분야와 민간화단으로 크게 이중화된 가운데 국가 공공부문에서는 《국전》과 기념미술 제작이 활발해졌고, 화단은 단색조 회화를 중심으로 행위와 개념, 저항과 현실을 중시하는 전위미술운동이 그 주변부와 하부를 받치고 있었다. 그리고 이 시기를 다시 통시적으로 본다면 미술을 둘러싼 제도와 정책, 생산과 소비가 점차 관료·행정 중심의 구조에서 민간의 시장구조로 이전하는 중요한 흐름을 보여주고 있다. 1970년대 한국미술은 그야말로 근대성과 현대성이 중첩되는 분기점이었다고 할 만하다. 1970년대 미술을 조망하는 본 글은, 이러한 다층적인 양상을 보여주는 이 시대의 미술을 활발해진 실험적 경향과 단색조 회화, 그리고 미술전시와 시장변화로 나누어 살펴보려고 한다. 그리고 이 시대를 살고 호흡하였던 작가들은 누구였는지, 1970년대를 관통하는 한국 현대미술의 화두는 무엇이었는지, 앞으로 또 어떤 논의들이 더 가능한지 차례로 살펴보도록 하겠다.

2 |
1970년대 미술의 전개

1 · 활발해진 실험적 경향의 미술: 개념 · 행위 · 설치 미술

　1967년 12월 중앙공보관에서는 '오리진', '신전동인', '무동인'이 모여《청년작가연립전》을 열었다. 이들은 1960년대 초반부터 대학에서 활동하였던 젊은 작가들의 모임으로 신체를 이용하거나 캔버스나 전시장에 직접 오브제를 설치하는 등 얼마 전까지의 앵포르멜 추상미술과는 사뭇 다른 작품들을 선보였다. 전시회가 열리고 있었던 12월 14일에는 한국 최초의 행위미술로 기록된〈비닐우산과 촛불이 있는 해프닝〉퍼포먼스가 이루어지기도 하였다. 미술비평가 오광수가 대본을 쓰고 '신전동인' 미술가들이 참여한 이 퍼포먼스는 간단한 대본과 연출을 바탕으로 노래와 행위를 실연하였으며, 최붕현(崔朋鉉, 1941~)의 작품〈연통〉을 배경으로 이루어진 그날의 기록은 작가들의 기억과 현장을 찍은 사진으로 남게 되었다. 전통적인 미술형식에서 벗어나 작가의 의도와 즉흥적 행위가 중시되는 이러한 미술실험은 1960년대 후반기 앵포르멜 미술운동이 쇠퇴한 이후 한동안 침체되었던 한국 현대미술에 새로운 활기를 불러일으켰다.

　《청년작가연립전》의 명맥을 이어 1970년대 초반의 행위 · 개념 미술을 주도하였던 미술그룹은 AG였다. 미술비평가 이일, 오광수, 김인환과 작가 하종현, 김구림 등을 중심으로 1969년 6월에 결성된 AG는 실험적인 행위미술뿐 아니라 팝아트나 옵아트의 기하학적인 추상미술을 포함하였으며 미디어와 환경미술까지 그 범위를 넓혔다.[3] 이 미술협회는 1969년부터 1972년까지 4회에 걸쳐서『AG』라

3 ──　'한국아방가르드협회'는 곽훈, 김구림, 김차섭, 김한, 박석원, 박종배, 서승원, 신학철, 이승조, 최명영 등이 참여하여 출범하였다.

는 미술전문 잡지를 발간하였을 뿐 아니라 1970년에는《확장과 환원》전을, 1971년에는《현실과 실현》과 같은 주제전시를 기획하는 등 1970년대 전위적인 현대미술의 확산에 큰 기여를 하였다.

1960년대 후반부터 활발하게 이루어진 이러한 경향은 난해한 미술로 치부되기도 하였지만 사실은 다른 어떤 미술보다 사회에 민감하게 반영하고 있었다. 1960년대 후반이 되면 한국사회는 전후의 빈곤으로부터 벗어나 본격적인 도시화현상이나 경제적 불평등과 같은 산업화현상을 경험하게 된다. 뿐만 아니라 텔레비전, 잡지, 영화와 같은 미디어가 발달하고 소비취향의 대중문화가 차츰 성장하기 시작하였다. 1960년대 말에 등장한 실험적인 미술경향은 대중소비사회의 측면인 패션과 성, 매체와 미디어에 대한 관심이 높았으며 기계문명의 발전과 환경의 변화에 대해 당시 한국사회로서는 다소 성급한, 디스토피아적인 미래 인식을 표출하기도 하였다. 그 한 예로서 1968년 5월 30일 강국진(姜國鎭, 1939~1992), 정찬승이 기획하고 정강자(鄭江子, 1942~)가 시연한〈투명 풍선과 누드〉는 한국최초의 누드 해프닝으로 잘 알려져 있다. 음악과 빛과 신체가 어우러지고 관객의 참여로 진행된 이날의 행위는 당시에는 '센세이셔널한' 해프닝 정도로만 대중매체에 알려졌으나, 예술의 장르를 허물고 고급미술과 대중문화의 경계를 뒤섞는 도발적인 시도였다. 특히 짓눌린 풍선 사이로 드러나는 여성의 신체는 최초의 페미니즘의 문맥을 지니는 의미심장한 행위미술이었다.[4]

신체의 물리적 경험의 가변성이 중시하는 이러한 미술경향은 물론 국제적으로는 요제프 보이스(Joseph Beuys, 1921~1986), 존 케이지(John Cage,

4 ── 김미경은 정강자의 작업과 오노 요코의 컷피스와의 연관성을 언급하였다. 풍선 밑으로 드러나는 여성 신체의 문제라는 점에서 페미니스트 의도를 지적한다. 김미경,「여성미술가와 사회」,『미술 속의 페미니즘』, 현대미술사학회, 2000. p. 184.

22명의 예술가,
시대와 소통하다

1912~1992), 백남준(白南準, 1932~2006)의 플럭서스와 같은 1960년대 이후 전위운동과 함께 하는 것이었으며, 가까이는 일본의 전위그룹인 '하이레드센터' 미술가들의 활동이 국내작가들에게 큰 자극이 되었다.[5] 그러나 1968년 10월 17일에 강국진, 정강자, 정찬승 등에 의해 이루어진 〈한강변의 타살〉[6]과 같은 예에서 보듯이 거리로 나선 행위미술가들의 퍼포먼스는 권위적인 반공사회와 관료적 문화정책에 대한 비판의 메시지를 담고 있기도 하였다. 이러한 1970년대 전후의 행위미술은 즉결재판에 회부되거나 당국에 의해 전시가 폐쇄되는 등의 어려움이 있었지만 1975년 화가 김점선과 김용익이 홍익대학교 졸업식장에서 실행한 장례 퍼포먼스, 〈홍씨상가〉에서와 같이 이후에도 간헐적으로 이어졌다.[7]

1970년대 행위와 개념, 그리고 환경 미술을 이끌었던 대표적인 작가로는 이승택(李升澤, 1932~), 김구림(金丘林, 1936~), 이건용(李健鏞, 1942~), 성능경(成能慶, 1944~) 등을 들 수 있다. 이승택은 일찍이 1960년대부터 돌탑을 쌓아 시간과 폐허의 문제를 언급하였으며, 물·불·바람 등을 이용하여 에너지의 변화와 그 순환을 표현하고자 하였다. 이승택의 이러한 시도는 크리스토(Christo, 1931~)와 같은 서구의 대지미술이나 앨런 캐프로(Allan Kaprow, 1927~)의 행위미술보다 앞선 것으로 작가는 자신의 환경미술이 서구적인 영향보다는 무속

5 —— 일본의 전위미술운동에 대해서는 다음 책을 참조할 수 있다. 아카세가와 겐페이, 김미경 옮김, 『일본의 실험미술』, 시공사, 2001.
6 —— 〈한강변의 타살〉은 강국진, 정강자, 정찬승이 제2한강교 밑 100미터 저점에서 행한 퍼포먼스로 세 작가가 흙구덩이에 파묻힌 채 관중과 기자들이 물을 쏟아붓고, 젖은 몸으로 땅에서 나온 세 작가가 몸에 걸친 '사기꾼', '문화기피자', '문화부정축재자', '문화보따리장수', '문화곡예사'를 모아 화형시키는 과정으로 이루어졌다.
7 —— 1970년 김구림을 중심으로 결성된 '제4집단'의 전시는 당국에 의해 폐쇄되었으며, 1970년 7월의 정찬승과 연극배우 고호를 중심으로 한 〈가두 마임극〉이나, 8월의 〈기성문화예술의 장례식〉과 같은 거리행위는 경찰의 즉결심판을 받았다.

과 같은 전통의 제의적인 요소에서 영감을 얻었다고 하였다.[8]

'제4집단'을 결성하고 1970년대 통신이벤트나 대지미술의 도발적인 퍼포먼스를 감행한 김구림은 한국 개념미술에서 가장 중요한 작가 중 한 명이다. 1970년 4월 한강변 강둑 잔디에 기하학적인 형태로 불을 지르고 차례로 태우는 〈현상에서 흔적으로〉를 시도하여 미술에서 장소와 시간의 문제를 본격 도입하였으며 〈1/24초의 의미〉(1969)를 통해 미디어와 영상으로 그 관심을 넓혔다. 이후 작가는 일본과 미국으로 이주하여 독자적인 활동을 지속하면서 한국 개념미술의 영역을 확장시키고 있다.

이건용와 성능경은 그룹 'ST'를 중심으로 활동하면서 특히 신체를 이용한 행위에 초점을 맞추었다. 1970년대 행위와 개념 미술을 주도하였던 단체는 'ST'였다. ST라는 명칭은 미술비평가 김복영이 '현대미술의 차원'이라는 강의에서 언급한 공간(Space)과 시간(Time)에서 유래한 것으로 알려지고 있는데, 이 그룹은 1971년부터 1981년까지 10여 년에 걸쳐 총 8번의 전시를 여는 등의 지속적인 활동으로 1970년대 개념미술의 명맥을 이었다.[9] 이건용은 1975년의 10월 4회 《ST전》에서 〈건빵먹기〉 퍼포먼스를 하였고, 같은 해 1975년의 《사물과 사건》 전시 오프닝에서는 〈화면 뒤에서〉, 〈팔에 깁스〉 등, 7개의 〈신체 드로잉〉을 시연하였다. 작가는 자신의 신체의 궤적을 기록한 드로잉을 통해 몸이야말로 주체가 "세계와 만나는 가장 본질적이며 중요한" 매개물이라는 사실을 확인하고자 하였다.

8 —— 그는 자신이 즐겨 이용하는 청색과 홍색, 동여매는 작업이 "무속의 섬짓한 매료와 음산함"에서 온 것이며, "성황당이나 풍어제를 염두에 둔 서민들의 생명력"이라고 언급하였다. 김미정, 「1960년대 한국미술에 나타난 민속과 무속 모티브」, 『한국근대미술사학』, 제16집, 2006, pp. 209~212.

9 —— 김복영, 「1970년대 한국의 실험미술」, 『한국 현대미술 새로 보기』, 미진사, 2007, p. 215.

22명의 예술가,
시대와 소통하다

한편 성능경은 신문이나 사진 등의 매체를 이용하여 정치성이 강한 설치미술을 시도하였다. 1974년 3회 《ST전》에 실연한 〈신문: 1974. 6. 1 이후〉는 전시기간 중에 발간된 『동아일보』의 기사를 매일 오려 따로 상자에 담고 벽에는 오려진 빈 신문을 붙여놓는 퍼포먼스로, 현실을 바로 전달하지 못하는 신문과 언론의 검열, 정보의 왜곡과 같은 미디어의 문제를 강하게 거론하는 것이었다. ST를 중심으로 한 1970년대 행위미술은 사회현실에 대한 함축된 비유와 조롱을 내포하는 것으로 1960년대 후반의 실험적 경향과 비교하여 형식과 진행이 보다 절제되고 논리적이었던 것이 특징이었다.

1970년대 이러한 미술운동은 주제 면에서 사회의 다양한 측면을 반영하고 있었을 뿐 아니라 형식적으로도 회화나 조각과 같은 전통적인 장르적 경계를 허물고 미의 순수성을 중시하는 모더니즘 미학을 해체시켰다는 점에서 큰 의미를 지닌다. 그러나 유신체제로 대변되는 1970년대 한국사회에서 신체미술, 해프닝, 퍼포먼스와 같은 전위적 미술이 자유롭게 시도되기에는 큰 제약이 따랐다. 국민들의 정신교육과 규율이 강조되는 상황에서 이러한 미술은 사회의 질서를 해치는 퇴폐적인 문화로 치부되었기 때문이다. 1980년대 들어서자 화단은 단색조 회화운동이 주도하였고, 재야에서는 강한 민족주의로 무장한 민중미술가들의 활동이 활발해지면서 실험적인 경향의 행위와 개념 미술의 활동은 크게 위축되었다.

2 · 단색화: '한국적 모더니즘'

1970년대는 백색이나 회갈색, 다갈색, 검정색과 같은 무채색의 단색조 회화가 화단의 중심사조로 크게 부상하였다. 모노크롬, 단색조 회화, 단색화, 심지어 한국적 미니멀리즘 등의 이름으로 불리는 이러한 회화운동은 재현에서 완전히 벗

어나 회화 그 자체의 평면에 충실한 추상미술이라는 점에서 20세기 서구 모더니즘의 한 실천이자 동시에 캔버스의 토속적 효과와 무위자연을 강조하는 제작방식으로 '한국적 모더니즘'이라고 평가되고 있다.[10] 단색조 회화의 대표적인 화가였던 박서보, 하종현, 윤형근, 권영우 등의 한국 현대미술가들은 '긁거나' '밀어내거나' '스미게 하'는 등의 방법으로 캔버스와 안료와 같은 매체의 물질성을 드러내는 현대적 '모더니즘'을 실천하면서 동시에 옛 전통 가옥과 도기, 황토 담을 연상시키는 질박하고 소박한 표현으로 비서구적인 감수성을 표현할 수 있었다.

예를 들어 박서보는 1970년대 초반 캔버스에 반복되는 손의 움직임의 흔적을 그대로 보여주는 묘법 시리즈를 발표하였다. 화가는 옛집의 문살에서 그 영감을 얻었다고도 하고 어렸을 적 공책을 한 칸 한 칸 메우던 방식에서 유래하였다고도 했는데, 무엇보다 이러한 작업이 자신을 수련하고 마음을 비우기 위한 '무위'의 수행이라고 설명하였다. 작가 하종현은 일반 캔버스보다 더욱 성글고 거친 마대를 캔버스 삼아 바탕을 칠하지 않고 주로 흰색이나 갈색 물감을 되직하게 개어서 뒤에서 앞으로 밀어넣어 흘러내리는 방식을 선택하였다. 모노톤의 물감은 자연의 토양이나 침전물을 연상시킴과 동시에 작품제작과정은 우연성이 중시되었다. 이외에도 윤형근은 거친 캔버스에 검은 물감이 그대로 배어 흐르게 하는 〈청/다〉 시리즈에 전념하였고, 일찍이 종이를 이용한 현대적 표현에 관심이 많았던 권영

10 —— 비평가 윤진섭은 1970년대 한국 현대추상화를 '단색화'라는 고유명사로 지칭하여 미국이나 유럽에서 일어난 1960~70년대 모노크롬 추상회화의 한 지역적인 양식이 아닌 한국의 독자적인 미술운동과 성과로서의 의미를 강조하고자 하였다. 윤진섭, 「1970년대 단색화에 대한 비평적 해석」, 『한국 현대미술 새로 보기: 오광수 선생 고희기념 논총』, 미진사, 2007. 한편 미술비평가 윤진섭은 '한국 현대미술 다시 읽기II' 워크숍(2001. 9. 15)에서 이 특정 경향을 고유 브랜드화할 것을 제안, '단색화(Dansaekhwa)'로 표기한 바 있다. 이에 대한 상세한 내용은 『한국 현대미술 다시 읽기 II-6, 70년대 미술운동의 자료집 Vol.2』, ICAS, 2001, pp. 415~417을 참고할 수 있다.

우는 화선지를 표면을 뚫거나 긁거나 하여 종이의 물질을 그대로 드러내면서도 한국적인 정서에 잘 어울리는 추상회화의 효과를 이끌어냈다.

이와 같은 일련의 1970년대 단색조 추상화가들이 추구하였던 의도하지 않은 듯한 자연스럽고도 후박한 미감은 근대기 선구적 미술사가인 우현 고유섭(高裕燮, 1905~1944)이 언급한 "질박, 담백, 무기교의 기교"[11]와 흡사하여 다른 어떤 현대미술보다 전통을 잘 계승한 미술로 평가되었다.[12]

단색조 회화가 1970년대에 출현하게 된 배경으로는 1960년대 후반 미국의 추상화 경향이나 미니멀리즘의 영향을 들 수 있다. 1960년대 말 도널드 저드(Donald Judd, 1928~1994)는 세상을 재현하는 어떤 암시로부터도 벗어나는 특별한 오브제로서 미술, 미니멀리즘을 시도하였다. 1970년대 한국 추상미술이 최대한 색채와 형상을 단순하게 했다는 의미로 한국적 '미니멀니즘'이라 불리기도 하지만 자연주의를 앞세운 한국의 단색조 회화는 기계적인 익명성과 사물의 비관계적인 배열을 중시하였던 미국의 미니멀리즘과는 큰 차이가 있었다.[13] 그보다는 1960년대 후반 일본의 모노하(物畵)를 이론적으로 정립한 재일 한국인 화가 이우환(李禹煥, 1936~)의 영향이 두드러졌다.

1950년대 서울대학교 회화과에 입학한 이후 곧 일본으로 건너가 철학을 전공하였던 이우환은 1967년 일본의 세키네 노부오(關根伸夫, 1942~)의 대지미술을 '존재와 무'라는 개념을 통해 비평하면서 일본 모노하를 이론적으로 정립한 중요한 비평가로 등장하였다. 일본의 모노하뿐 아니라 이후 한국미술가들에게

11 —— 고유섭, 「조선미술문화의 몇 낱 성격」, 『조선일보』, 1940. 7. 26, 27.

12 —— 김영나, 「현대미술에서의 전통의 선별과 계승」, 『정신문화연구』, 23권 4호, 2000, pp. 35~43.

13 —— 단색화를 한국적 미니멀리즘이라고 부르는 것에 대한 문제는 다음과 같은 글에서 지적되고 있다. 강태희, 「'한국적 미니멀리즘'과 이우환」, 『현대미술의 또다른 지평』, 시공사, 2000, pp. 35~62.

큰 영향을 미친 이우환의 미학은 일반적으로 '만남의 현상학'이라는 용어로 요약된다. 이러한 이우환의 생각은, 탈서구주의를 주장한 일본의 철학자 니시다 기타로(西田幾多郎, 1870~1945)의 이론을 바탕으로 하고 있으며 동시에 서구의 근대주의에 회의하였던 철학자 메를로 퐁티(Merleau-Ponty, 1908~1961)의 현상학과 연관되어 있었다. 이우환의 미학은 서구식 근대 초극의 철학적 전통에 서서 주관과 객체의 비합리적 관계를 중시하였는데, 이러한 입장은 한국적인 정체성을 모색하고 있었던 1970년대 한국 현대작가들에게 크게 어필하였다.[14]

이우환 이후 단색조 회화를 이론적으로 지원한 비평가는 이일이었다.[15] 1975년 일본 도쿄화랑에서 열린 《한국 5인의 작가: 다섯 가지 흰색전》 서문에서 이일은 "백색은 민족의 정신적 상징"으로 단색조 회화는 단순히 캔버스의 물질성을 표현한 것이 아니라 고유의 정신성을 표현한 것이라고 규정하였다.[16] 더 나아가 단색조 회화를 '무기교의 기교'라든가 '무작위성'과 같은 한국적 자연관과 연계시킨 것도 평론가 이일이었다.[17] 결과적으로 1970년대 국제미술과 한국적 감수성을 적절하게 결합시킨 세련된 단색조 회화는 이우환이나 이일과 같은 중요한 이론가

14 —— 이우환은 1968년 도쿄에서 있었던 《한국 현대작가 초대전》에 현지작가로서 초대되어 한국 현대미술가들과 교류하게 되었다. 이후, 그의 글은 번역되어 1973년 미술잡지 『공간』과 1972년 『홍익』에 실려 널리 소개되었다.

15 —— 1958~1964년 프랑스에서 공부하고 1965년 귀국한 미술비평가 이일은 귀국하여 파리의 앵포르멜 미술을 소개하는 역할을 하였으며, 1960년대 후반에는 해프닝, 퍼포먼스, 반예술 등의 현대미술을 이론적으로 지원하였다. 1970년대 이후에는 단색화를 1970~80년대 한국적 미니멀리즘으로 평가하며 추상회화운동을 이론적으로 지지하는 역할을 하였다. 이일의 미술비평에 대해서는 다음 논문을 참조할 수 있다. 정무정, 「환원과 확산의 미학: 이일의 미술비평」, 『한국근대미술사학』, 제17집, 2006, pp. 123~148.

16 —— 이일, 「백색은 생각한다」, 『한국 5인의 작가, 다섯 가지의 흰색전』 서문, 1975.

17 —— 이일, 「범자연주의와 미니멀리즘」, 『한국미술, 그 오늘의 얼굴』, 시공사, 1982, pp. 183~187.

의 지원을 바탕으로 1980년대까지 한국 현대미술의 가장 주도적이고 중요한 미술운동이 되었다. 그러나 공교롭게도 한국 단색조 회화가 1975년 일본에서 열린 《한국 5인의 작가: 다섯 가지 흰색전》과 1977년 역시 도쿄에서 나카하라 유스케(中原佑介)의 기획으로 열린《한국 현대미술의 단면전》이 분수령이 되어 크게 확산되었기 때문에 일본의 오리엔탈리즘에서 벗어나지 못했다는 비판을 받기도 하였다.[18]

한국적 특질을 강조하는 이러한 현상은 비단 회화뿐 아니라 조각에서도 나타났다. 1970년대 조각은 전통적으로 3차원의 공간에서 덧붙이거나 깎고, 혹은 금속을 이어붙이거나 녹여내는 조형적 방식에서 돌, 나무, 천과 같은 자연물을 자연스러운 형태로 다듬고 그것을 공간 속에 설치하는 환경, 설치 미술로 확장되었다. 장소와 환경 등의 미니멀리즘 흐름과 함께하면서도 서승원(徐承元, 1942~)이 1971년《AG전》에 출품한 〈동시성〉과 같은 설치에서 보듯 종이를 그대로 사용하거나, 심문섭의 〈목신〉처럼 다듬어지지 않는 나무를 사용하여 자연스럽고 한국적인 특색이 두드러지게 한 것이 특징이었다.[19] 한국 현대미술에서의 이러한 경향은 1975년 한국미술협회가 주최한 《서울현대미술제》를 계기로 집단화되었고 점차 서울에서 지방으로 확대되었다. 그리고 행위와 개념적 경향의 미술가들도 점차 단색화에 합류하면서 이후 1970년대 화단은 다양성이 상실되는 결과를 가져오게 되었다.

18 —— 이들 단색화 화가들이 주로 사용한 백색의 미학은 식민지시대 일본의 미학자 야나기 무네요시(柳宗悅, 1889~1961)가 조선미의 특색으로 거론한 "백색의 미"와도 그 연관성을 지니고 있다. 이에 대해서는 박계리, 「박서보의 1970년대 〈묘법〉과 전통론」, 『한국근현대미술사학』, 제18집, 2007, pp. 39~57.

19 —— 김이순, 「'한국적 미니멀 조각'에 대한 재고찰」, 『한국근대미술사학』, 제16집, 2006, pp. 225~261.

한편 1970년대 단색조 회화를 주도하였던 미술가들은 이미 그 나이가 40대 중반으로 1960년대 '앵포르멜'과 같은 실험적이고 도발적인 시기를 지나 1970년대에는 한국화단의 중진으로서 활약하면서 각 대학에서 후학들을 가르치는 중심 작가들이 되어 있었다. 이들은 20대 청년 시절, 한국 앵포르멜 미술에 참여하면서 뜨거운 전위의식과 추상현대미술에 대한 미학적인 경륜을 쌓았을 뿐 아니라 1970년대에는 중견작가로서 작가성을 확립했던 시기였다. 여기에 더하여 국가에서 강조한 '한국적' 정체성 바탕으로 한 민족의식의 국민적 함양은 작가들로 하여금 한국의 전통과 정신을 뒤돌아보게 하였다. 1970년대 단색조 회화는 외부적으로는 미국의 미니멀리즘이나 일본의 모노하와 같은 서구사조의 영향과 내부적으로는 한국 현대미술의 성숙 그리고 민족주의와 같은 다양한 사회의 요구가 서로 반응한 결과였다.

3 · 미술시장의 대두와 미술전시의 장의 변화

1970년대 《국전》은 외형적으로는 더욱 확대되었다. 1961년에는 건축이 그리고 1964년에는 사진이 《국전》의 한 분야로 도입되었던 것을 시작으로, 1969년에는 '구상'과 '비구상' 화가 분리되었고 1971년부터는 8개 미술 부문이 봄《국전》과 가을《국전》으로 일 년에 두 차례 나누어 전시되었다. 《국전》뿐만 아니라, 《민족기록화전》이나 《새마을기록화전》과 같은 정치색이 두드러진 전시회에 많은 미술가들이 참가하였다.[20] 1970년대, 작가들에게 《국전》에서의 수상과 관변전시

20 —— 1967년 제1차 '민족기록화(民族記錄畵)'를 시작으로 1972년 '월남전기록화(越南戰記錄畵)'와 1974~75년의 '경제기록화(經濟記錄畵)', 그리고 1975~76년의 '전승(戰勝)'과 '구국위업(救國偉業)' 편이 제작되었다. 그리고 마지막으로 1977년부터의 3년간 세 번에 걸쳐 '민족문화(民

참가는 작가로서의 성공과 작품의 판로에 여전히 중요한 요소로 작용하였다.

그러나 보다 실험적인 경향의 미술가들은 이러한 관변전시보다는 동일한 미학을 공유하는 동인전이나 개인전을 통해 작품을 발표하는 것을 중시하였다. 「한국미술협회」에서 개최하였던 《앙데팡당전》(1972년 시작)이나 《에콜 드 서울》(1975), 《서울현대미술제》(1975)는 점차 신진작가들에게 《국전》을 능가하는 권위를 가지게 되었다. 특히 이들 미술가단체에서 주관하는 《파리 비엔날레》, 《상파울루 비엔날레》, 《베니스 비엔날레》와 같은 국제전은 전문작가들에게는 무엇보다 중요한 경력이었다.[21]

뿐만 아니라 1970년대는 민간부분의 전시활동이 본격화되는 시기이기도 했다. 한국일보사는 1970년 《한국미술대상전》을 공모전으로 열었고 동아일보사가 후원하여 1978년부터 시작된 《동아미술제》는 국전이나 화단의 추상회화와는 달리 '새로운 형상성'이라는 모토로 1970년대 후반부터 등장하는 극사실주의 미술을 적극적으로 수용하였다. 이처럼 미술전시의 장이 활발하게 분화되는 와중에, 1970년대 《국전》은 식상한 구상화나 진부한 인물화에서 벗어나지 못하고 점차 아마추어 작가들의 등용문으로 변화하다 마침내 1981년 30회를 마지막으로 막을 내리고 말았다. 식민지시대부터 이어져오던 관료중심의 미술생산 구도가 소멸되었음을 의미하는 것이었다.

1970년대는 전문화단의 강화와 함께 상업화랑이 본격적으로 제 역할을 하기 시작하는 시기였다. 현대화랑이 1970년 문을 연 이래 국제화랑, 동산방화랑, 진

族文化)' 편을 제작하였다. 10년에 걸쳐 이루어진 회화사업에 참가한 화가만도 100여 명에 이르며, 이렇게 제작된 작품은 모두 180점에 이르고 있다.

21 —— 1960~70년대 국제전 개최현황과 작가들의 참여에 대해서는 김달진, 「국제전 출품과 시비」, 『바로 보는 한국의 현대미술』, 도서출판 발언, 1995, pp. 56~59 참고.

화랑 등이 연이어 개원하였다. 1970년대 《박수근 소품전》(1970)이나, 《이중섭 유작전》(1972)과 같은 전시회에 엄청난 인파가 몰려든 것은 한국미술계에 잠재된 미술관객의 가능성을 보여준 것으로,[22] 이와 같은 미술시장의 성과는 1950년대 대표적인 상업화랑이었던 반도화랑이 경영난 때문에 외국인들의 후원으로 지탱되었던 상황에서 크게 달라진 현실이었다.[23] 한편 1970년 김문호가 문을 열었던 명동화랑은 1960년대 앵포르멜 추상미술을 모아 현대미술전을 열고, 박서보, 하종현, 윤형근과 같은 젊은 작가들을 전속시켜 안정적으로 작품활동을 할 수 있도록 하고자 하였다. 명동화랑의 기획은 경영난으로 지속되진 못했지만 동시대의 현대미술을 상업화랑이 처음으로 후원했다는 점에서 의미를 지닌다.[24]

기업이 미술품을 수집하고 더 나아가 사설미술관을 설립하는 등 미술품의 생산과 소비의 시장에 중요한 기관으로 부상하게 된 것도 중대한 변화였다. 예를 들면 1965년 출발한 '호암문화재단'은 1970년대 지속적인 수집활동을 통해 1982년 호암미술관을 건립하기에 이른다.

이러한 미술시장의 형성은 1970년대 경제발전으로 인한 기업과 중산층의 부상

22 ── 이인범, 「미술」, 『한국현대예술사대계IX 1970년대』, 한국예술종합학교 한국예술연구소 엮음, 시공아트, 2004, pp. 278~283 참조.
23 ── 기혜경, 「반도화랑과 아세아재단의 문화계 후원」, 『근대미술연구』, 국립현대미술관, 2006, pp. 223~239. ; 권행가, 「미술시장」, 『근대와 만난 미술과 도시』, 국사편찬위원회, 두산동아, 2009, pp. 244~251.
24 ── 김문호는 1973년 《추상, 상황》, 《조형과 반조형》과 같은 전시를 미술비평가 이일, 유준상 등의 도움으로 기획하였으며 한국 현대미술의 출발을 1957년 추상미술운동으로 보는 관점을 피력하였다. 이 전시회의 의미에 대해서는 Joan Kee, "Longevity: The Contemporary Korean Art Exhibition at Fifty", Your Bright Future: 12 Contemporary Artists from Korea, Exhibition Catalogue, Museum of Fine Arts, Houston and Los Angles County Museum of Art, 2009, pp. 17에 언급되어 있다.

과 관련이 있었다. 특히 1970년대 가속화된 도시화로 아파트형 주거공간이 점차 확대되면서 전통화뿐 아니라 서양화의 수요가 늘어나게 되었다.[25] 개별적인 취향과 미적 향유를 위해 미술을 소비하는 부르주아 계층의 형성은 유럽의 19세기 이래 인상주의나 큐비즘, 초현실주의 등의 새로운 미술의 전개과정에서 보듯이 현대 모더니즘 미술을 지탱하는 가장 중요한 사회적 구조이다. 그런 점에서 1970년대 가시화되기 시작한 미술전시와 시장의 변화는 한국미술을 근대적 관변구조에서 현대미술로 전환시킨 근본적인 경제사회적 동인이었다고 할 수 있다.

3 |
1970년대 한국미술의 화두

지금까지 살펴본 것처럼 1970년대 한국미술의 특징은 모더니즘과 계몽적인 관변미술의 공존, 그리고 포스트모더니즘의 맹아라는 세 가지 측면을 모두 가지고 있다. 그런 만큼 이 시대의 미술을 바라보는 시각과 관점은 다양할 수밖에 없다.

1970년대 미술에서 가장 먼저 부각되었던 문제는 단색조 회화의 위상과 가치 평가에 대한 것이다. 1970년대 단색조 회화운동은 《한국 현대미술의 단면》(1977)이나 《한국 추상미술 20년의 동향》(1978)전과 같은 전시회를 통해 당대부터 한국 현대미술의 중심미술운동으로 정리되었다. 그리고 이러한 단색조 회화의 위상은 1980년대 현실적 리얼리즘을 주장하였던 민중미술에 의해 부정되었고, 1990년대 이후에는 비평과 미술사적 관점에서 이루어진 '한국 현대미술 재

25 —— 윤범모, 「미술사와 화랑–생산과 수용 혹은 미술의 소통구조」, 『미술사학』, 제6호, 1992. p. 58.

읽기' 과정을 통해 비판되었다.

한국 현대미술 재읽기의 과정에서 단색조 회화를 둘러싼 화두는 '매체의 자기 환원성'이라는 서구의 모더니즘과 '자연'과 '정신'을 앞세운 한국적 특질이 어떻게 결합되었는가 하는 것이었다. 이는 무엇보다 박정희 정부시대의 민족주의 이념과 관련이 있다는 인식을 공유하게 되었고 더 나아가 단색조 회화에 붙여진 '한국적 모더니즘'이라는 수식이 유신시대의 사회에 대한 '미학적 침묵'이라는 수정주의적인 관점의 해석도 이루어졌다.[26] 이러한 논란의 과정을 통해 단색조 회화는 1970년대 한국 현대미술의 중요한 성과로서 평가받는 동시에 사회에 대한 예술의 무관심과 획일화의 예로 남게 되었다.

또 한 가지 1970년대 추상미술을 둘러싼 다른 논쟁은 백색 모더니즘이 한국적인 독자성을 주장하였지만 실제로는 일본 '모노하'의 영향이 컸으며, 일본전시를 통해 알려지면서 일본의 오리엔탈리즘에 대한 반영이었다는 비판이었다. 단색화는 행위를 통해 '나'와 '대상'을 분리시키지 않음으로써 '비서구적인 주체'를 재현하고 있다고 주장되었으며, 자연주의와 같은 동양적 사유방식의 재현으로 포장하였다.[27] 자기반영의 측면으로서의 오리엔탈리즘은 문화생산에서 중요한 메커니즘이라고 할 수 있다. 실제로 동양과 자연을 병치시키는 이러한 문화생산의 메커니즘은 현대 수묵화, 사진, 조각, 설치 등 각 부분에서 세계화시대에 더욱 빈번하게 사용되는 전략이 되었다. 미술시장이 글로벌화되는 현재의 상황에서 한국의 현대미술가들이 스스로를 타자화하는 오리엔탈리즘의 함정을 어떻게

26 —— 이에 대해서는 정헌이의 논문을 참고할 수 있다. 정헌이, 「1970년대 한국 단색화 회화에 대한 소고」, 『한국 현대미술 다시 읽기III』 2, ICAS, 2003, pp. 339~381.

27 —— 『자연과 더불어: 한국의 현대미술 Working with Nature: Contemporary art from Korea』, 영국 리버풀테이트갤러리, 1992.

22명의 예술가,
시대와 소통하다

피해갈 수 있는가 하는 것은 여전히 유효한 질문이다.

한편 1970년대 행위·개념 미술에 대한 재인식은 단색조 회화에 대한 비판과 반성의 과정에서 자연스럽게 발생한 측면이 있다.[28] 앞에서 이미 지적한 바와 같이 1960년대 후반과 1970년대 행위미술은 당시의 청년문화, 대중문화 등과 연계하여 유신사회의 질서와 규제, 검열에 저항한 측면이 강했다. 행위미술의 비판적 전위성에도 불구하고 아방가르드운동으로 구체화되지 못했던 것은 이들 실험적 경향의 미술운동이 주류의 추상미술과 대립각을 이루며 등장한 민중미술의 비평가들과 작가들에 의해 이중으로 주변화되었기 때문이었다.

구체적인 작품이 남지 않는 장르의 특성으로 1970년대를 전후한 많은 도발적인 실험들이 유실되었다. 2007년에 현대미술관에서 기획한 《한국의 행위미술 1967~2007》은 이러한 간극을 메우는 시도로서 이 전시회를 계기로 많은 관련 기록과 자료들이 정리되었다. 무엇보다 1960년대 후반부터 이루어진 행위와 개념 미술은 이후 대안문화나 독립문화 운동의 뿌리로서 1990년대 이후 본격화되는 포스트모던시대 미술의 역사적 맥락에서 재평가되기 시작하였다.[29] 이러한 성과를 바탕으로 1960~70년대 행위미술은 인권, 여성, 자유의 문제를 언급하는 저항미술로서의 가능성뿐 아니라 다양한 현대사회에 대한 발언으로서 적극적인 해석이 가능할 것으로 전망해본다.

본문에서 구체적으로 다루진 않았지만 1970년대 민족주의에 대한 고조된 관심은 위인동상이나 기념물, 그리고 기록화의 제작과 같은 공공미술을 크게 확산시

28 —— 김미경, 『1960~70년대 한국의 실험미술과 사회: 경계를 넘는 예술가들』, 이화여자대학교 미술사학과 박사논문, 1999.

29 —— 김경운, 「한국의 행위미술, 1967~2007」, 『한국의 행위미술: 1967~2007』, 국립현대미술관, 2007, pp. 8~9.

켰다. 국가의 이념과 민족의 자부심을 표상하는 기념비적 공공미술은 서구에서는 18~19세기 민족국가가 형성되는 과정에서 이루어진 것으로 우리의 경우 20세기 후반까지 지속된 것은 식민지시대와 한국전쟁기의 소용돌이를 거쳤던 한국역사의 특수성이 반영된 까닭이었다. 이러한 오랜 역사를 지닌 국가적 공공미술은 2009년 광화문 앞에 다시 〈세종대왕상〉을 건립한 것에서 보듯이, 여전히 현재진행형이다.

　미술에서 공공성의 문제는 1990년대 들어 미술의 가장 중요한 관심사 중 하나가 되었다. 미술가들은 한편으로는 포스트민중미술의 맥락에서 혹은 미술의 민주화라는 측면에서, 시장이나 자본에 의해 독점되는 주류미술에 대한 저항적인 대안문화의 일환으로 미술에서의 공공성을 추구하고 있다.[30] 그렇다면 1970년대 전후에 걸쳐 제작된 많은 기념비적인 공공미술은 어떻게 평가되고 해석할 수 있겠는가? 1970년대 공공미술로 제작된 계몽적 기념비는 그 자체로 시대나 이념의 상징으로 받아들여져 보존과 해체를 주장하는 정치적 다른 입장들의 사회갈등의 장이 되기도 한다. 그런가 하면 1990년대 이후 많은 문제작가들은 1970년대 권위적 기념비에 대한 시각적 패러디와 인용을 통해 민족주의의 신화를 해체하고 탈중심화, 탈이념화의 문제의식을 표출하기도 한다.[31] 풍부한 주제를 함축하고 사회적 논쟁의 대상이기도 하는 이 시대의 기념미술은 실질적으로는 시간이 지나면서 질적인 측면에서의 선별과 문화재로서의 보존의 문제를 제기하고 있기도

30 ─── 이에 대해서는 다음 논문을 참고할 수 있다. 신정훈, 「'포스트-민중' 시대의 미술: 도시성, 공공미술, 공간의 정치」, 『한국근현대미술사학』, 제20집, 2009, pp. 249~268.

31 ─── 2008년 국립현대미술관 기획전시 《젊은 모색》, 2009년 《한국 현대미술, 박하사탕: Caramelode Menta》에 포함된 많은 문제작가들의 작품에서 이러한 요소를 찾아볼 수 있다. 『젊은 모색』, 국립현대미술관, 2008 ;『한국 현대미술, 박하사탕: Caramelode Menta』, 국립현대미술관, 2009.

22명의 예술가,
시대와 소통하다

하다.

한편 미술전시의 장과 관련하여, 화단을 떠받치는 미술시장에 대한 관심과 연구는 시작단계에 머물러 있다. 컬렉터와 시장과 같은 미술을 둘러싼 사회의 경제적 토대는 미술생산의 근본을 이룬다고 해도 과언이 아니다. 그런 점에서 정부나 공공기관에서의 미술수요, 재벌의 등장과 화단의 관계, 상업화랑의 전시기획과 미술품 가격의 문제 등은 새롭게 조명해보아야 할 문제들임에 분명하다. 공공미술과 미술시장의 재인식은 1970년대 미술을 화단에서 정치사회적 장으로, 더 나아가 생산과 분배의 경제적 관점으로 확장시키는 것이며, 예술의 공공성이라는 윤리적 측면을 고려하는 새로운 미술해석의 시각을 제공할 것으로 기대된다.

1970년대는 미술사를 넘어 사회, 역사, 정치, 경제 부분에서도 다양한 관점이 충돌하는 시기이다. 이 시기에 제작된 한국미술은 권위주의와 자유주의가 공존하던 한국 당대사회의 특성을 그대로 반영하고 있다고 할 수 있다. 역사는 과거의 단순한 집적이 아닌 현재의 재구성이라고 할 때, 1970년대 한국미술은 앞으로의 한국사회의 변화와 흐름에 따라 그 의미가 새롭게 해석되어야 할 것이다.

김미정

단행본 • 도록 ─────

· 김미경, 『1960~70년대 한국의 실험미술과 사회: 경계를 넘는 예술가들』, 이화여자대학
 교 미술사학과 박사논문, 1999.
· 김영나, 『20세기의 한국미술』, 예경, 1998.
· 김윤수, 『한국현대회화사』, 춘추문고, 1976.
· 서성록, 『한국의 현대미술』, 문예출판사, 1994.
· 이일, 『현대미술에서의 환원과 확산』, 열화당, 1991.
· ＿＿, 『이일 미술비평일지』, 미진사, 1998.
· 『근대와 만난 미술과 도시』, 국사편찬위원회 편, 2008.
· 『사유와 감성의 시대』, 국립현대미술관, 2002.
· 『자연과 더불어: 한국의 현대미술 Working with Nature: Contemporary art from
 Korea』, 영국 리버풀테이트갤러리, 1992.
· 『전환과 역동의 시대』, 국립현대미술관, 2001.
· 『젊은 모색』, 국립현대미술관, 2008.
· 『한국미술 100년(2부) 자료집』, 국립현대미술관, 2008.
· 『한국의 행위미술: 1967-2007』, 국립현대미술관, 2007.
· 『한국 현대미술, 박하사탕: Caramelode Menta』, 국립현대미술관, 2009.
· 『한국 현대미술 다시 읽기 II –6, 70년 대 미술운동의 자료집 Vol. 2』, ICAS, 2001.
· 『한국현대예술사대계 IX 1970년대』, 한국예술종합학교 한국예술연구소 엮음, 시공아
 트, 2004.
· 『한국 현대미술 새로 보기: 오광수 선생 고희기념 논총』, 미진사, 2007.
· *Your Bright Future: 12 Contemporary Artists from Korea*, Exhibition Catalogue,
 Museum of Fine Arts, Houston and Los Angles County Museum of Art, 2009

논문 ————

· 강태희, 「'한국적 미니멀리즘' 과 이우환」, 『현대미술의 또다른 지평』, 시공사, 2000,
 pp. 35~62.

· 김달진, 「국제전 출품과 시비」, 『바로 보는 한국의 현대미술발언』, 1995, pp. 56~57.

· 김미경, 「여성미술가와 사회」, 『미술속의 페미니즘』, 현대미술사학회, 2000, pp.
 169~210.

· 김미정, 「1960년대 한국미술에 나타난 민속과 무속 모티브」, 『한국근대미술사학』, 제16
 집, 2006, pp. 209~212.

· 김복영, 「1970년대 한국의 실험미술」, 『한국 현대미술 새로 보기』, 미진사, 2007, pp.
 204~218

· 김영나, 「현대미술에서의 전통의 선별과 계승」, 『정신문화연구』, 23권 4호, 2000, pp.
 35~43.

· 김이순, 「'한국적 미니멀 조각' 에 대한 재고찰」, 『한국근대미술사학』, 제16집, 2006,
 pp. 225~261.

· 박계리, 「박서보의 1970년대 〈묘법〉과 전통론」, 『한국근현대미술사학』, 제18집, 2007,
 pp. 39~57.

· 윤범모, 「미술사와 화랑-생산과 수용 혹은 미술의 소통구조」, 『미술사학』, 제6호, 1992,
 pp. 51~64.

· 정무정, 「환원과 확산의 미학: 이일의 미술비평」, 『한국근대미술사학』, 제17집, 2006,
 pp. 123~148.

물 · 불 · 바람:
시간과 공간의 연금술사

이승택

이승택은 1970년대 전위적인 실험미술의 최전방에서 독자적인 길을 개척하고 조각 '비물질성' 영역을 확산시켰다. 그는 이른바 '반(反)예술'을 추구하였고, 한국화단이 서구의 모더니즘을 수용하는 과정에서 작가는 연기, 바람, 불, 안개 등 자연현상을 작품의 소재로 사용함으로써 미술에서의 시간개념과 과정에 주목하는 현대적 시각을 모색했다. 그의 작업은 '형태 없는 조각'으로 반(反)형식적 충동이며 역설과 파괴의 언어를 동원하여 구조의 해체를 시도한 것이라 할 수 있다. 이승택은 한국의 전통적이고 고유한 체험에서 비롯된 소재를 통한 실험미술을 표방하였는데, 이러한 작업은 반형식, 반예술, 비물질이라는 포스트모더니즘 경향으로 나타났다. 한국 현대조각의 확장과 전환을 추구했던 이승택의 작업에 대한 재조명이 끊이지 않는 가운데, 2009년 '제1회 백남준아트센터 국제예술상'을 수상한 바 있다.[32]

32 —— 본 인터뷰는 2009년 5월 4일과 12월 13일에 작가 자택에서 각각 이루어졌으며, 이희윤 · 이정화에 의해 두 차례 진행되었다.

1 선생님의 작품은 주로 설치작업과 행위예술 등 이른바 실험미술로 분류됩니다. 대학교를 졸업한 후 1960~70년대에 작가로서 활동하는 데에 이러한 작품성향이 쉽게 받아들여지진 않았을 것 같습니다. 당시 한국화단은 1960년대에는 앵포르멜, 1970년대에는 단색조 회화 경향이 지배적이었다고 알고 있는데, 그러한 분위기에서 오브제를 이용한 작업을 선보인다는 것이 어떤 의미였다고 할 수 있는지요?

: 대부분 '불편하다' 는 반응이었지요. 일종의 반항 정도로 인식한 사람도 있었고. 1957년 홍익대 재학 당시 졸업작품으로 〈시간과 역사〉를 제작했는데 선배나 교수들이 왜 아까운 재주 썩히느냐면서 안타까워했어요. 그때는 사실적으로 표현하는 게 좋은 작업이라는 인식이 강해서…… 어느 교수는 "너 작업 이렇게 하면 졸업할 때 상 못 탄다. 수업시간에는 잘하더니 왜 졸업할 때 이상한 작업을 하느냐"라고 했었죠. 나는 소위 냉전시대 강대국들의 대립지점에 있는 약소국의 모습, 특히 한국전쟁을 표현하고 싶었어요. 그거 작업하면서 좋은 소리를 딱 한 번 들었어요. 한묵 씨가 당시 미대 강사였는데, 작업을 보더니 "자네, 센데!"라며 격려해줬어요. 사실 나란 사람이 좀 반골 체질이기도 해요. 기존의 것에 순응하기보다는 비틀고 거부하는 것이 아방가르드이며 그런 것이 예술이라고 믿고 있어요. 예술가는 자신만의 세계를 가지지 못하면 소용이 없는 것이거든요.

2 그런 이유에서인지 선생님은 미술계에서 소외되어왔다는 느낌이 있습니다. 당시 미술계를 보면 소위 'ㅇㅇ사단' 등이 주도했는데요, 이런 작업들이 '한국적' 모더니즘이라 인식되며 일종의 브랜드화되었던 것으로 보입니다. 미술사를 배우는 입장에서는 이런 문화가 작품 중심이 아니라 작가를 중심으로 한 집단권력이라 여겨지기도 합니다. 하지만 이용우는 이 현상을 "집단 헤게모니라기보다는 미학적 방법론의 공통점을 찾고자 한 움직임으로 봐야 한다"고 평하기도 했습니다.[33] 이에 대해 경계 밖

에서 작업을 해온 선생님의 의견이 궁금합니다.

: 아무래도 철학의 부재에서 온 현상이 아닌가 싶어요. 철학에 대해 잘 알아야 한다는 뜻이 아니라, 작가의식이 있어야 한다는 것입니다. 현대미술이라는 것이 고도의 지적 놀이인데 이걸 인식하지 못하면 발전할 수가 없지요. 단색조 회화 그룹에 똑똑한 사람도 많았는데 거기에만 함몰되어 개성이 없어진 경우도 많았어요. 일종의 코드 사회였다고 봐야죠. 사실 앵포르멜도 미군군화에 묻어 왔다는 말이 있을 만큼 1960~70년대는 모방의 시대라고 봐도 무방한데, 특히 1970년대는 누가 먼저 외국 것을 베껴서 선보이느냐에 집중했죠. 그런데 1980년대에 미디어가 발달하면서 더이상 모방을 할 수 없으니 집단이기주의로 뭉쳐서 "내가 원조다" 하는 셈이었죠. 뭐 그때는 먹고 살기가 어려워서…… 교수나 선배가 이건 해라, 저건 하지 마라, 하면 눈 밖에 나지 않기 위해서 자기를 버리는 모습을 많이 봤어요. 눈 밖에 난다는 건 그 사회에서의 퇴출을 의미했거든요. 나는 맥아더 장군을 시작으로 동상작업을 많이 하면서 생계에 지장이 없었기 때문에 하고 싶은 대로 할 수 있었던 것이고, 역사에 살아남는 작업을 해야 한다고 믿었기 때문이기도 했죠.

3 1960년대 말에는 'AG(한국아방가르드협회)'라는 그룹이 등장했습니다. 당시 이일, 오광수, 김인환으로 이루어진 비평가들과 김구림, 서승원, 하종현 등의 미술가들이 모여 1969년에 잡지를 발간하고 1970년에《확장과 환원의 역학》이라는 전시를 시

33 ── 이용우, 「표현적 익명성, 익명적 표현성─70년대 AG, ST 중심」, 『미술평단』, 21호, 1991, pp. 10 ~18.

1

2

작하였습니다. 'AG'는 한국 현대미술의 정체성을 우리 내부에서부터 구축해야 한
다는 생각을 가지고 시작한 것으로 보이는데요, 당시 포화상태에 이른 앵포르멜을
뒤로 하고 새로운 방향을 모색했다는 데에 그 의의가 있다고 봅니다. 선생님께서는
'AG' 창단에는 참가하지 않으셨고, 1970년과 1971년에 참가하셨는데 가입동기가
무엇이었습니까?

: 하종현이 같이 하지 않겠냐고 제안해왔어요. 선언문에 "새로운 조형질서를
모색·창조한다"라는 비전도 좋았고…… 그런데 막상 들어가보니 서로 공박하
고, 각자 자기자랑을 하는 등 충돌이 좀 있었죠. 다들 젊고, 개성이 강했습니다.
나이 들어 보니 자기자랑은 한 만큼 손해를 보는 법인데 말이죠. 'AG'가 1969년
에 잡지를 처음으로 냈는데, 거기 이일이 번역한 미셸 라공(Michel Ragon)의 글
이 있어요, 전위미술에 대해 쓴 글도 있고. 이일이 글재주가 좋아요. 그런데 그때
는 술을 너무 좋아하고 강압적인 구석도 좀 있었죠. 당시 방근택 선생이 "이일이
파리에서 만날 술만 먹다 돌아와서 뭘 알아?"라고 한 적도 있었어요. 구체적으로
거명하기는 꺼려지지만 작품으로 말하기보다는 정치적 세력을 구축하고자 한 결
과로 3년도 못 가 해체된 것 같아요. 시작할 때는 가치가 있는 움직임이었는
데……. 나야 한창 바람작업에 열이 올라 바빴기 때문에 파워게임에는 관심이
없었죠. 지금 생각하면 'AG' 이전에나 이후에도 나만큼 그 정신을 현재까지 이
어온 작가는 없다고 할 수 있겠네요.

4 아무래도 'AG'가 전위미술이라는 이름 아래 오브제, 설치, 추상 등 다양한 장르의
작가들이 모여서 공통된 이념으로 발전하지 못한 건 아닌가라는 생각도 듭니다. 선
생님께서 3회 전시를 끝으로 탈퇴하신 후 1974년에 'AG'가 《제1회 서울 비엔날레》
를 주최하였는데, 100여 점이 전시된 큰 행사였다고 합니다. 그럼에도 불구하고

1 〈고인돌에 링거 유리병〉, 1966, 강화도
2 〈하천에 떠내려가는 불 붙은 화판〉, 1964, 한강

1975년 제4회《AG전》에는 김한, 신학철, 이건용, 하종현, 네 분만 참여했습니다. 이는 그룹의 해체로 이어졌는데, 이게 같은 시기, 같은 장소에서 열렸던《서울현대미술제》때문이라는 견해가 있습니다. 'AG' 구성원 대부분이 여기서 작품을 선보였는데, 이게 젊은 작가들의 중심세력이 이동했던 증거라고 봐도 무방할까요? 이동한 젊은 작가들은 단색조 회화 작업을 실행했습니다. 잡지를 네 권이나 내면서 이론적 모색을 하던 그룹의 구성원 대부분이 그렇게 전향한 까닭이 잘 이해가 되지 않습니다.

: 젊은 작가들이 가담하고 싶은 새로운 장이 열린 것이라 느꼈을 수도 있겠고…… 한편으로는 자기의식이 없던 작가들이 강력한 사조에 편승했다고 봐야죠. 설치하다가 정병관이나 오광수가 "설치작업은 이제 퇴조했다"라는 식으로 말하니 의식이 약한 작가들은 평면회화로 돌아서고…… 'AG' 내부의 인간관계도 영향이 있었겠죠. 개성들이 강해 종종 서로 부딪치곤 했거든요.

5 'AG'라는 말 자체가 아방가르드의 줄임말입니다. 하지만 당시 전위미술이 소통 가능했던 표현형식인지에 대한 의문이 듭니다. "AG는 엘리트주의다"라는 지적도 있는데요, 이는 사회에 대한 의식보다는 예술, 특히 현대미술에 대한 의식을 중심으로 작업했기 때문일 것으로 보입니다. 김미경은 이를 1960~70년대가 유신체제였다는 현실에 그 원인을 두고 있습니다.[34] 사회의식을 가진다는 인식도 미비했고, 설사 가졌다 하더라도 표출할 수 있는 장치나 인식이 없었다고 합니다. 이에 대한 선생님의 입장은 어떻습니까?

34 ── 김미경, 「실험미술과 사회- 한국의 새마을 운동과 유신의 시대(1961~1979)」, 『한국근대미술사학』, 제8집, 2000, pp. 123~152.

22명의 예술가,
시대와 소통하다

: 관객과의 소통도 중요한 문제이지만 더 중요한 것은 그 작품의 질이죠. 민중미술의 입장에 찬성하지 않는 이유도 같은 맥락입니다. 1980년대에 『중앙일보』에서 민중미술계열 작가들과 같이 좌담회를 한 적이 있는데, "왜 정치적인 작품이 없었느냐, 저항정신이 부족한 것이 아닌가" 하고 묻더군요. 예술은 특히 미술은 정치와는 무관하게 가야 한다고 저는 생각해요. 민중미술계열은 자신들 이념이외의 방향은 취급도 안 합니다. 이것도 일종의 권력행사인데 그들이 반대하는세력의 태도와 다를 게 뭐 있나 하는 생각이 들죠. 'AG' 그룹에서 신학철과 제일가까웠는데 그 친구가 박정희 정권 타도라는 의도에서 북한을 찬양하는 듯한 그림을 그렸어요. 나는 그게 유치하게 느껴지더군요. 민중의 눈높이에 맞추어 작업을 하다보면 좋은 작업이 나오기가 어려워요. 유치원 꽃장식과 다름없게 되죠.미술을 파악하기 쉽게 만든다고 해서 관객과 가까워질 수 있는 건 아니거든요.

6 선생님 작업은 '비물질' '형체 없는 조각' 등으로 그 특징을 묘사할 수 있습니다. 작가의 수작업을 최소화하며 문맥을 바꾸거나 재조합하는 듯한데, 이런 방식은 발상의전환을 이끌어내어 우리에게 "조각이란 무엇인가" 혹은 더 나아가 '미술이란 무엇인가'라는 질문을 던지게 합니다. 연기, 바람, 불, 안개는 고정된 형태가 없는 현상인데이런 소재를 사용함에 따라 시간성 혹은 시간의 과정성이라는 작품성격이 드러납니다. 게다가 작업의 공간 또한 한정적이고 닫혀 있는 공간에서 무한한, 즉 열려 있는공간에 배치됩니다. 이런 작업의 영감은 어디서 받으셨습니까?

: 당시 소재개발에 집중할 때였는데 우연히 『조선일보』에 게재된 알베르토자코메티(Alberto Giacometti) 작품을 봤어요. 그 사진을 보면서 든 생각이 '형체를 빼고 근육을 빼면 뼈만 남아 있구나. 그런데 뼈마저 빼면 무엇이 남는가?' 였어요. 이런 생각에 사로잡혀 있었는데 어느 날인가 영화관을 갔어요. 그때는 영

화 시작 전에 뉴스도 하고 애국가도 틀고 그랬단 말이에요. 뉴스에 사우디아라비아가 나왔어요. 유전에서 폐유를 태우는 불기둥과 굴뚝에서 연기가 막 나는 장면이 나오는데, 그 순간 영감을 받았죠. 그때는 연기가 부의 상징이었어요. 경제가 발전한다는 상징. 그래서 바람작업을 하기 전에 연기작업을 먼저 했습니다. 사실 그때는 이런 개념적인 것은 잘 모를 때였어요. 1964년에 캔버스화판에 불을 붙여서 한강에 띄우고 그런 작업을 했었는데, 1960년대부터 관심이 생기고 그랬던 것이죠.

7 그렇다면 비물질작업이 소재에 대한 관심과 탐구에서 나왔다고 이해해도 무방할까요?

 : 그렇다고 할 수 있지요. 그때는 나만의 것을 가지고 싶어 이런저런 소재들을 실험했었어요. 머리카락으로 작업한 것도 있고. 소재주의에 머문 것이 아닌가 하는 생각도 들겠지만 다양한 소재나 재료를 실험한 덕택에 현대미술에서 작품의 정체성을 구축할 수 있었다고 봐요. 작품이라는 것이 자신의 구상에 미치지 못할 때가 대부분인데, '바람' 작업은 스스로 봐도 참 좋았죠. 바람이라는 요소의 사용에서 끝나는 것이 아니라 바람을 통한 상황의 연출, 즉 공간의 재구성을 해낸다는 점에 매료되었어요. 시공간 내에서 펄럭거리는 소리와 움직임이 조각의 개념을 형태에서 상태로 바꿀 수 있던 도전이었죠.

8 이일은 1988년에 쓴 비평문에서 선생님의 작품이 조각이라는 개념 그 자체와 직접 대결을 하고 있다고 썼습니다. 조각을 '조각이기를 그치는 한계' 까지 밀고 가면서 새로운 가능성을 타진하고, 대지작업으로 그 영역을 확장했다고 말이죠.[35] 대지미술은 1960년대 말과 1970년대에 미국에서 활발히 진행되었던 작업인데 이런 국제적

1 〈바람-민속놀이〉, 1970, 한강 난지도
2 〈물그림〉, 1979, 한강 난지도

22명의 예술가,
시대와 소통하다

1

2

동향과 선생님의 내적 탐구가 만난 지점은 없습니까?

: 그런 질문을 받으면 난처합니다. 그것은 당시 평론가들이 국제동향에 맞추어 한 말이고 사실상 나는 시류에 별 영향을 받지는 않았어요. 미술잡지가 들어왔어도 많이 비쌌고, 보면 나와 똑같은 것이 있을까 두렵기도 했죠. 허나 내 작업과 맥락은 다르지만 형태는 비슷한 작품이 해외에 있는 경우를 보기도 해요. 나는 나의 바람작품이 최고인 줄만 알고 있었고 "세계는 나에서부터 시작한다"는 일념으로 나만의 세계를 찾았지요. 차별성을 가져야 살아남는다고 생각했고, 이 생각은 지금도 변함이 없어요.

9 '바람' 작업은 풍어제나 성황당에서 영감을 받으셨다고 말씀하신 기사를 읽은 적이 있습니다. 선생님의 작업은 이렇듯 전통적인 특히 민속적인 소재에서 출발하지만, 전통을 단순히 재생산하기보다는 현대적으로 해석하였다고 생각합니다. 오상길은 한국 현대미술사에서 서구사조의 유입을 일방적 수용이라 비판하기보다는 서구사조의 유입에 자극을 받아 한국 나름의 결과물을 내놓았다고 봐야 한다고 말했습니다.[36] 즉 서구사조의 하위문화가 아니라 수평적 확산인 파생문화로 봐야 한다는 얘기인데, 선생님의 작업은 전통과 현대가 어떻게 공존해야 하는지를 잘 보여주는 사례로 생각됩니다.

: 한국적인 미는 홀로 존재하는 것이 아니에요. 그것은 현대생활에 미치는 가

35 —— 이일, 『이일 미술비평일지』, 미진사, 1998, pp. 89~91.

36 —— 오상길은 『한국 현대미술 다시 읽기』, ICAS, 2001에서 이를 지속적으로 주장하고 있다.

치 여부에 따라 결정이 되지요. 전통이 전통으로만 있으면 그것은 이미 죽은 것이나 다름없겠지요. 사실 전통적인 소재를 쓴다는 것이 어찌 보면 굴레로 작용할수도 있는데 나는 좀 꾀가 있어서 전통을 부담스럽게 생각하지 않고 편하게 썼어요. 처음에는 서구적 사조와 차별을 두려고 전통적 소재를 사용한 것인데, 하다보니 이런저런 실험을 하게 되더란 말이죠. 당시엔 이론적으로 아는 것도 별로없었는데 예상 밖의 성과를 거둔 것이죠. 8년 전인가 일본의 아오모리미술관 관장이 제 집을 방문한 적이 있어요. 그때 내 작업을 보고는 존 케이지가 1960년대에 소리 없는 음악을 했는데 동시대에 나는 형체 없는 미술을 했다며 세계적인작업이라 얘기하더군요.

10 앞서 선생님께서 독자적인 작업세계를 이어갈 수 있었던 건 동상제작으로 생계에지장이 없었던 조건 덕분이라고 하셨습니다. 현재 미술시장은 많이 커졌고, 작가가 자신의 작품으로 이름을 얻고 언론의 조명을 받는 일도 빈번해졌습니다. 하지만옛날보다 많이 개방되고 유연해진 미술계에서, 작가의 브랜드화는 심화되고 오히려 젊은 미술가들은 이 상황에 도전하기보다는 이를 이용하려는 경향도 있습니다.미술가로서의 성공을 추구하느라 정작 미술 자체에 대해서는 덜 숙고한다는 분석을 내린다면 과한 것입니까?

: 예전에는 화랑계가 주로 깨끗하고 단순한 회화만 취급했죠. 기성세대가 하나의 경향만 밀고 하니까 젊은 작가들도 돈이 되는 것만 하려는 까닭도 있죠. 이런 건 기성세대가 책임을 져야 해요. 젊은 작가들은 자기 세계를 찾고자 진지한노력을 기울여야 하는데, 자꾸 어디서 본 것 같은 작업을 한단 말이에요. 맥락을자기 것으로 만들려고 해야 하는데 외형만 자기 것으로 가져오려 하니까 나타나는 현상 같아요. 언젠가 고양미술창작스튜디오를 갔는데 괜찮은 작업도 물론 있

〈바람〉, 1970, 한강 난지도

었어요. 하지만 대개는 젊은 사람들이 왜 저것밖에 못하지 하는 생각이 들었죠. 공부를 해야 하는데 손재주만 믿어요. 속에 든 것이 없는데 작품이 제대로 나올 수는 없겠죠. 하지만 나도 젊었을 때 노인네 싫어했는데 지금 내가 이렇게 얘기한다고 좋아하겠어요? 아는 척하고 한 얘기 또 한다고나 안 그러면 다행이지.

11 선생님은 한국 현대미술에서 포스트모더니즘의 선구자라 해도 과언이 아닙니다. 얼마 전 제1회 백남준아트센터 국제예술상을 수상하신 것을 비롯해 선생님의 작업이 요즘 더욱 재조명되고 있습니다. 50여 년 동안 미술계 경계 밖에서 작업해오셨고 또한 칠순이 넘은 현재까지 활발히 작업하고 계신 산증인으로서 우리의 현대미술에 대한 의견을 여쭙고자 합니다.

: 우리 사회도 이제 선진국이라고 할 만큼 경제대국이 되었고, 현대문화도 반세기가 지났잖아요? 이제는 정체성을 확립해야지요. 더이상 모방이나 폭력적 헤게모니가 넘치는 시대가 아니라는 말이에요. 마르셀 뒤샹(Marcel Duchamps) 이후로 새로운 것이 많이 나왔으니 과거의 전복을 통해서 새로운 것을 창조해야죠. 나는 작품다운 것보다는 작품이 될 수 없는 쪽에 관심이 있어서, 늘 거꾸로 생각하려는 네거티브 전략을 구사했죠. 작가들이 공부를 좀 하면 어떨까 싶어요. 공부를 하면 모방을 하라고 해도 못 해요. '오늘'이 중요해지는 것이니까요.

인터뷰를 마치며

미술계는 이승택을 이단아로 평해왔으나 직접 만나본 그는 오히려 보기 드문 모더니스트였다. 그는 어느 곳에도 머무르지 않고 쉼 없는 실험을 계속해왔다. 이 과정에서 작가는 미술계에서 소외될 수밖에 없었지만 이를 네거티브 전략으로 승화하였다. 그의 작업은 이미지가 아닌 존재를 나타내려는 시도이며 이것이 그의 작품에 역사성과 현재성을 동시에 부여한다. 이승택은 작가에게 필요한 것은 자기 철학과 정체성이라고 하였지만 이것이 비단 작가에게만 필요한 것이겠는가. 해방 전에 출생하여 한국전쟁과 유신시대를 거치면서 꾸준히 활동해온 노작가의 발자취는 우리 후학들에게 영감을 줄 것임에 틀림없다. 그리고 그는 이미 같이 뛸 준비가 되어 있다.

이희윤, 이정화

이 승 택 李升澤

1932	함남 고원 출생
	홍익대학교 조각과 졸업

개인전

2004	《그려지지 않는 그림들》, MIA미술관 초대전, 서울
1989	《불 행위예술전》, 토탈미술관, 서울
1988	《실험미술 이승택전》, 갤러리 케이, 도쿄, 일본 / 후갤러리, 서울
1983	《이승택전》, 토탈미술관, 서울
1981	《실험미술 이승택전》, 관훈갤러리, 서울
1971	《이승택 바람전》, 시립중앙정보센터, 서울

단체전

2009	《사라예보 국제현대미술제》, 사라예보, 보스니아
	《신호탄》, 국립현대미술관, 과천
2008	《제5회 부산 비엔날레》, 부산
2007	《국제실험행위예술제》, 서울
2006	《국제안양예술프로젝트》, 안양
2002	《바람바람바람》, 쌈지스페이스, 서울
2001	〈머리칼〉, 《미술세계수상작가전》, 예술의전당, 서울
	《한국현대미술 60~70 실험전》, 국립현대미술관, 과천
2000	〈가족사진과 오브제〉, 《동아미술제》, 국립현대미술관, 과천
1999	〈남북이산가족〉, 《서울미술대전》, 서울시립미술관, 서울
1998	《호랑이의 눈-한국의 시각전》, 일민미술관, 서울

1997	《호랑이의 눈으로–한국 시각예술전》, Exit Art / The First world, 뉴욕, 미국
1996	《불의 기원과 신화–일본, 중국, 한국의 신예술》, 사이타마미술관, 일본
1994	《한국현대미술전》, 베이징, 중국
1992	《현대미술전》, 스토프휘셀, 카셀, 독일
1987	《88서울올림픽 현대미술제》, 가나아트, 서울
1986	《야외조각전》, 국립현대미술관, 과천
	《한일현대미술교류전》, 요코하마미술관, 일본
1985	《국제조각심포지움》, 아오모리, 일본 / 로스앤젤레스, 미국 / 한국문화센터
1984	《한국현대미술전》, 대북시립미술관, 타이페이, 대만
1983	《현대종이형성전》, 국립현대미술관, 서울 / 사이타마미술관, 일본
1979	《한국현대미술방법전》, 파인아트홀, 서울
1973	《AG그룹전》, 국립현대미술관, 서울
1970	《제3회 상파울루 비엔날레》, 상파울루, 브라질
1969	《제6회 파리 비엔날레》, 파리, 프랑스
1963	《원형회전》, 국립현대미술관, 서울

—— **수상**

2009	제1회 백남준아트센터 국제예술상 수상
1985	아오모리 국제환경조각전 최우수상
1977	공간미술대상전 최우수상

—— **저서 및 작품집**

- 『세계여체조각』, 열화당, 1976.
- 『내 고향 고원』, 미술세계, 2003.
- 『LEE SUNG TAEK: NO MATERIAL WORKS』, 에프아이시스템, 2004.

—— **기획**

1990	베니스 비엔날레 한국 커미셔너 역임

자연을 닮은
물질의 추상풍경

하종현

　'AG(한국아방가르드협회)' 그룹의 창립멤버였던 하종현은 1970년대 단색조 회화 경향의 대표적인 작가 중 한 명으로 평가된다. 캔버스 뒷면에서 물감을 밀어넣는 '배압법(背押法)'은 그만의 매우 독창적인 방식으로 1970년대 초부터 현재에 이르기까지 국내화단뿐 아니라 해외미술계에서도 주목받고 있다. 그의 작업세계에 대하여 영국의 미술평론가인 에드워드 루시스미스(Edward Lucie-Smith)는 『1945년 이후의 미술운동』(Movements in art since 1945)에서 "같은 경향의 서양의 작품과는 현격히 다른 세계를 구축하고 있다"고 평가함으로써, 한국의 단색조 회화 경향에 대하여 서구 단색조 회화와 차별을 두었다. 2008년 회고전을 비롯하여 다수의 개인전 및 한국 현대회화의 주요 작가로 선정되어 국내외 전시에 참여하였고, '대한민국 문화예술상'(1987)을 수상한 바 있으며, 2001년에는 '하종현미술상'을 마련하여 작가들의 창작지원에도 힘쓰고 있다.[37]

37 ——— 본 인터뷰는 2009년 4월 20일, 10월 19일, 2010년 3월 30일 작가 작업실에서 각각 이루어졌으며, 김선진 · 박혜진에 의해 세 차례 진행되었다.

1 선생님의 작업을 보면 앵포르멜과 같은 초기 추상작업과 기하학적 추상과 'AG' 활동, 이후 마대를 밀어내는 작업으로 크게 나눌 수 있을 것 같습니다. 이렇듯 작품의 양식이 변화한 특별한 동기나 이유가 있었는지 궁금합니다.

: 내 작업은 1967년까지를 1기라고 볼 수 있습니다. 이 시기 한국에서는 제가 아마 제일 처음으로 기하학적 스타일을 선보이지 않았나 싶은데, 해방과 전쟁 이후 10년간 앵포르멜이 유행이었죠. 하지만 우리나라 정서와는 맞지 않는 것 같았고, 이후 'AG'의 영향으로 제 작업에 큰 변화가 일었습니다. 'AG'는 유파와 개념을 초월해 모인 그룹으로서 그 취지는 계몽으로 사회를 바꾸자는 것이었습니다. 그래서 시작한 활동이 저의 경우는 신문작업, 철조망작업이었습니다. 이때의 현실비판적인 작업들을 아마 2기로 분류할 수 있을 듯합니다. 그리고 3기 작업은 마대를 이용한 그림입니다. 1985년부터는 본격적으로 마대를 이용해 뒤에서 미는 그림을 그렸는데, 내 작업이 이렇듯 변해온 것처럼 작가는 항상 변화해야 한다고 생각합니다.

2 1970년대 당시 지배적인 화풍이었던 단색조 회화에 대해 "현실에 무관심한 작품이며, 정치적 시대상황에서 비롯된 경향이다"라는 비판적 시각이 있습니다. 이러한 비평가들의 견해에 대해서 선생님께서는 어떻게 생각하십니까?

: 내가 현실에 대해 발언한 대표적인 작품은 신문작업과 철조망작업이라고 생각합니다. 특히 철사작업은 군정권의 압력에 대한 반발의 태도가 담긴 작업이며 마대와 철조망 등은 예술가의 억압에 대한 항의의 요소로 작용합니다. 또한 이러한 작업은 제 스스로를 가두는 작업으로도 볼 수 있는데, 가끔 작가는 너무 자유스러울 때 자신을 가두고픈 욕구가 있습니다. 작품이란 이렇듯 작가 자신의

상황뿐 아니라 시대에 대한 언급을 간접적으로 드러낸 것이라고 생각합니다. 나아가 작가는 직접적인 표현을 하기보다는 그 당시의 시대상황, 아픔을 되씹어서 소화시켜 표현해야 한다고 생각합니다.

3 1980년대 이후부터 본격적으로 이루어진 마대 뒤에서 물감을 앞으로 밀어내는 작업은 어떻게 시작되었는지요? 그리고 이 작업이 어떤 의의를 지닌다고 생각하시는지요?

: 내 작업은 집 짓는 과정과 유사합니다. 마대에서 밀어내는 행위나 상태는 집 지을 때 사람이 강력하게 참여한다는 면에서 비슷합니다. 이것은 작가의 행위가 덧붙여진다고 할 수 있을까요. 서양의 사상과는 큰 차이를 보이는 지점입니다. 서양은 캔버스를 밑작업, 밑그림을 위한 밑대의 역할로 봅니다. 캔버스를 단지 그림을 그리기 위한 물건, 밑작업의 어떤 물질로 보는 서양과는 달리 나는 캔버스를 또 하나의 나로서 작업에 직접 참여하도록 만듭니다. 이것은 노장사상과도 연관이 있다고 생각합니다. 마대의 특성이 묻어 나와서 나의 작업에 참여하게 만드는 것은 그러한 면에서 중요한 차이가 있지요. 이것은 물감 자체의 표정을 중요시하는 작업입니다. 따라서 서양의 물감을 다루는 법과도 큰 차이가 있습니다.

4 1970년대 미술계의 상황에 대해 지금까지는 정치적인 영향력과 밀접한 관련을 맺고 있다고 일반적으로 생각되고 있습니다. 저희는 특히 단색조 회화가 그러한 영향력과 밀접하다고 생각합니다. 이런 점에 대해 작가의 입장에서는 어떻게 생각하시는지요?

: 70년대는 실험의 시대였다고 생각합니다. 그래서 제가 보기에는 더 재미있는 작품들이 많이 있었습니다. 우울한 사회상황 때문에 알록달록하고 화려한 그

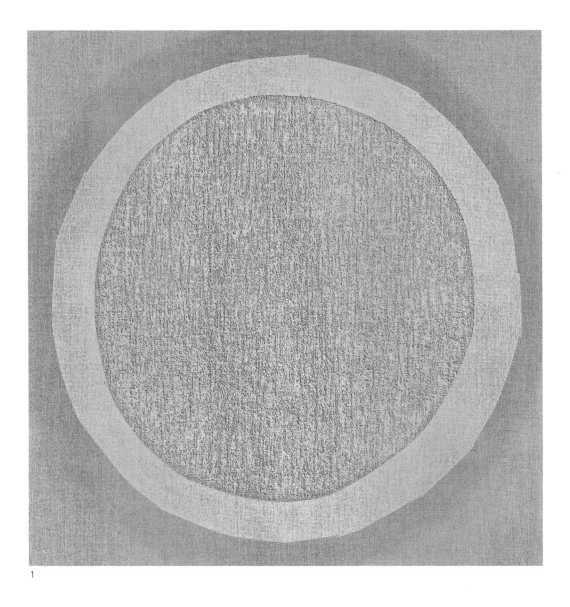

1

1 〈접합 07-09〉, 2007, 마대에 유채, 180×180cm, 작가소장
2 〈접합 06-013〉, 2006, 마대에 유채, 180×120cm, 작가소장

림을 그릴 수 없었던 것은 분명합니다. 하지만 이것은 단순히 정치적 영향으로만 보기는 어렵습니다. 왜냐하면 우리는 그 이전부터 백색을 중요시했던 민족이기 때문입니다. 우리 도자기의 백색이 그러한 예 중 하나일 것입니다. 1970년대에는 전시공간도 별로 없었고 발표도 잘 하지 못했던 상황입니다. 이러한 현실에서 독자적으로 발생한 미술경향은 오직 단색조 회화뿐이었다고 생각합니다.

5 당시 실험적인 작업들로 다양한 시도를 하셨던 'AG' 활동 시절의 작업과 그 이후 작업 사이의 구체적인 영향관계에 대해 알고 싶습니다. 당시 'AG'는 전위적인 모임이었고 그로부터 많은 영향을 받았다고 언급하신 바가 있기 때문입니다. 형식적인 면이나 내용적인 면에서 어떠한 맥락이 이어져왔고 어떻게 달라졌는지요?

: 위에서 언급했듯이 1970년대는 실험의 시대였으며 다양한 시도들이 가능했습니다. 비록 활동기간은 짧지만 평면을 벗어나는 '탈평면'을 시도하여 오브제를 활용한 작업을 주로 했었죠. 신문지, 각목, 로프, 용수철, 철조망 등의 다양한 재료를 응용해보았고, 이때 마대라는 재료를 발견하였습니다. 당시 마대와 철조망을 이용해 만든 일련의 시리즈 작품들이 존재합니다. 마대를 이용하여 뒤에서 물감을 미는 작업은 다양한 시도를 통해 이루어진 나만의 독특한 방법입니다. 고유한 마대만의 물성을 최대한 살려서 물감이 스스로 자신을 내보이는 것입니다. 나는 그것을 존중합니다.

6 선생님 작품의 양식적 기원은 소재의 일부로 예술가의 자발적인 행동 자체를 강조한 데 있다고 볼 수 있습니다. 이러한 관점에서 특히 잭슨 폴록(Jackson Pollock)이나 윌렘 드 쿠닝(Willem de Kooning)의 작품에 붙여진 추상표현주의의 별칭인 액션 페인팅과 상관관계가 있다는 평이 있습니다. 이에 대해서는 어떻게 생각하십니까?

: 그렇게 본다면 형식적으로는 연결이 가능할 수도 있다고 봅니다. 하지만 근본적인 부분부터가 다릅니다. 내 작업에서는 예술가의 자발적인 행동이 아니라 물성의 드러냄이 자발적인 부분입니다. 내 작품은 마대의 짜인 올을 통해서 자발적으로 제 모습을 드러내는 물감 제각각의 모습을 존중하며, 그것들의 독특한 질감은 그들의 작업과는 다른 것입니다. 같은 맥락에서 평가하기는 어렵다고 생각합니다.

7 선생님 작업에서 중요한 요소는 물질성과 손작업일 것입니다. 또한 있는 그대로의 상태, 인위적이지 않은 자연스러움을 강조한 점이라고 생각합니다. 이러한 특징을 통해 나타내고자 하는 바에 대해 보다 구체적으로 듣고 싶습니다.

: '물질과 정신의 이야기'라고 말하고 싶습니다. 마대와 물감은 내 신체와 연관을 맺고 변화하는 모습을 스스로 보여주고 있습니다. 마대 위로 나온 물감을 지우고 밀어내면 그 스스로 나에게 말을 건네옵니다. 젊을 때는 화려한 이미지를 채우는 데 관심이 많았지만 나이가 들수록 있는 것을 지우는 과정이 더 좋습니다. 뒤에서 밀려나온 물감이 마대 캔버스와 만들어내는 비정형적인 이미지는 자연과 가장 닮아 있는 것입니다. 자신의 재주를 숨기면서 표현하려는 내용을 충분히 담는 것이 예술입니다. 기술이 튀면 그것만 보이는 법입니다. 화려한 색을 털어내기 때문에 단순해질수록 어려워지는 것입니다. 계속 단순화하고 제외하고…… 정수만 남기고 싶습니다. 예전엔 채우는 작업을 했다면 이젠 비우는 작업인 것입니다.

8 1970년대를 풍미했던 단색조 회화 양식이 서양 단색조 회화의 영향을 받았다는 평론가들의 의견이 있습니다. 선생님의 작품에서 그러한 상관관계가 있었는지 궁금합니다.

1

1 〈work 71-11〉, 1971, 신문지 · 종이
2 〈work 73-11〉, 1973, 혼합재료, 60×60cm, 작가소장

2

: 나의 단색조 회화 작업은 서양의 추상과는 특히 다르다고 생각합니다. 앞에서 언급했듯이 한국의 단색조 회화와 서양 단색조 회화는 그 근본적인 성격부터 다릅니다. 한국의 단색조 회화는 우리의 고유한 출발이며, 이것은 독자적으로 발생한 것입니다. 한국의 평론가들은 이러한 부분을 잘 발견해야 합니다.

9 앞서 언급한 서양의 단색조 회화 이외에 1970년 전후 일본의 모노하(物派), 1960년대 후반 미니멀리즘 등과의 영향관계는 어떠했는지요?

: 내 작품이 추상이라는 측면에서 볼 때에 외국사조와의 영향관계 속에서 단순하게 해석될 수도 있겠지만, 그것은 너무 도식적으로 쉽게 해석한 결과라고 생각합니다. 서양의 움직임, 즉 단색조 회화, 미니멀리즘, 일본의 모노하 등은 영향관계라기보다는 시대적인 환경으로 보아야 합니다. 1970년대 초반까지 성행했던 일본 모노하가 'AG'나 'ST' 그룹에 영향을 준 것이 사실입니다. 하지만 제 개인적으로는 그들과 분명 차별된 부분이 존재한다고 봅니다. 그것은 시대적인 환경을 수용하는 입장이므로 직접적인 영향관계의 맥락에서 해석하려 해서는 안됩니다. 그 두 가지는 전혀 다른 맥락이라고 봅니다.

10 선생님 작품을 보면 황색, 청색, 백색이 주로 쓰이는 것 같습니다. 극도로 색감을 절제하는 이유가 있는지요?

: 위에서 언급한 바 있지만, 화려한 색을 좋아하던 때가 있었습니다. 하지만 그것들을 조금씩 털어내고 비워내는 것이 내 작업의 일부분이 되었습니다. 그래서 핵심적인 것만 남도록 하는 것이 중요합니다. 색이 요란하면 단점도 감춰지고 핵심이 보이지 않습니다. 단순할수록 어려워집니다. 나의 비우는 작업을 이해했

다면 색이 없는 이유도 보일 것입니다.

11 물감이 존재하지만 그려지지는 않은, 그러한 회화적 수법을 통해서 회화비판, 회화의 물질주의에 대한 회의 등을 시도한 것인지요?

: 몇몇 평론가들이 그렇게 평을 한 것으로 알고 있습니다. 제 작업에서 물성의 고유성 존중, 자연성 등의 측면에서 그러한 해석 등이 가능하다고 생각합니다. 하지만 처음부터 회화의 물질주의 비판이나 회의 등을 전제로 작업하지는 않았습니다. 1970년대 당시에 추상화를 그리는 건 참 외로운 일이었습니다. '추상(抽象)'이 뭔지 대중이 모르고, 권력자들은 "민족기록화나 그리지, 이게 뭐냐"고 하고…… 당시에는 단색조 회화에 대한 평이 제대로 이루어지지 않았습니다. 다양한 평가들이 나온 것은 그리 오래되지 않은 듯합니다. 보다 많은 평가와 연구가 이어지길 바랍니다. 이렇게 미술을 공부하는 사람들이 노작가를 만나고 직접 시대의 이야기를 육성으로 들을 수 있다는 건 참 좋은 기회입니다. 열심히 공부하기를 바랍니다.

12 단색조 회화를 집단적 획일화로 보는 경향에 대해서는 어떻게 생각하십니까?

: 기하학적 그림이나 앵포르멜을 집단적으로 "더 이상 하지 말자"고 뜻을 모은 적은 한 번도 없었습니다. 그것은 자연스러운 흐름이었습니다. 당시 'AG'는 굉장히 전위적이었습니다. 그러한 흐름의 영향, 그리고 시대적 영향이 있었겠지만 그것을 집단적 획일화로 보지는 않습니다.

13 선생님 말씀을 듣고 나서 다시 작품을 보면 설명적이거나 요란하지 않은 방법이지

만 그 시대에 대해 분명히 언급을 하고 있다고 생각됩니다. 예술은 분명 당시의 시대상황을 반영하고 있을 것입니다. 하지만 유독 단색조 회화에 대해 현실에 무관심한 집단적 획일화라는 의견이 분분했던 것 같습니다. 왜 이러한 비판적 견해가 나왔다고 생각하십니까?

그건 당시 1970년대의 시대적 상황과 연관시켜 이해하지 못했기 때문입니다. 박정희 군부독재하에서 이루어진 미술경향은 질문에서 말씀하신 것처럼 요란하지는 않지만 분명 시대에 대한 언급으로서, 조용히 보이지 않는 외침으로 그 시대에 대해 말하고 있는 것입니다. 나 또한 평생 추상화를 그린 사람이지만 세상과 동떨어져 생각한 적은 없었습니다. 제 작업 중에 현실에 대한 발언을 한 대표적인 작품은 신문지작업과 철조망작업이라고 생각합니다. 군사정부에 검열당한 신문지와 인쇄하지 않은 신문용지를 나란히 쌓아올린 설치작품 〈신문지〉(1971), 검은 캔버스에 철조망을 붙인 추상화 〈무제〉(1972)가 그것입니다. 또한 마대라는 재료의 사용이 이 시기에 고안되었습니다. 이 시기의 마대작업은 억압에 대한 항의의 요소로, 철조망은 수용소 모래주머니와 같은 오브제로서 볼 수 있습니다. 이러한 작업은 또한 내가 나를 가두는 작업으로도 볼 수 있습니다. 작가는 가끔 스스로가 너무 자연스럽고 자유스러울 때 자기를 가두고픈 욕구가 있습니다. 저의 이러한 작업은 저의 상황뿐 아니라 시대에 대한 언급을 간접적으로 나타낸 것이라고 봅니다. 이후 이런 실험적 시도들이 바탕이 된 작업이 현재까지 이른 것입니다. 우리나라는 경제만 압축성장한 것이 아니라 미술도 압축성장했습니다. 서양이 100년 넘게 걸려 이룬 추상미술을 우리는 한 세대에 따라잡으려 했습니다. 그와 동시에 그들이 갖지 못한 우리만의 추상을 찾았다고 할 수 있을 것입니다.

〈접합 74-24〉, 1974, 마대에 유채, 200×
100cm, 작가소장

14 당시 박정희 정부에서 국가 주도 아래 진행한 민족기록화 사업에 많은 작가들이 참여한 것으로 알고 있습니다. 하지만 선생님이 기록화에 참여했다는 자료는 찾아볼 수 없었습니다. 선생님은 왜 참여하지 않으셨는지요? 그리고 참여에 있어서 작가들이 자발적이었는지, 또 그 작가들을 선정한 기준은 무엇이었는지 궁금합니다.

: 내게도 작업제의가 들어오긴 했었는데 거부했습니다. 당시 작가들은 용돈과 재료를 주니까 참여한 것이었는데, 나는 가난한 대로 그냥 살고 말지 돈을 준다고 해서 그리고 싶진 않았습니다. 그리고 당시 기록화는 내 그림과는 맞지 않는 경향이었습니다. 그러니 나와는 관계없는 일이었습니다. 역사 속에 비난받을 행동은 하고 싶지 않았습니다. 그렇다고 참여한 작가들이 비난받을 행동을 했다는 건 아닙니다. 다만 내 작업과 상관없는 일을 용돈벌이로 한다는 것이 치욕적이라는 생각이 들어서 기록화를 그리기가 싫었을 뿐입니다.

15 향후 어떠한 작업과 활동을 계획하고 계십니까?

: 계속 작업에 몰두하고 싶습니다. 기념비적이라고 할 만한 계획이나 기획이 따로 있는 것도 아닙니다. 아시다시피 2000년에 30년간의 홍익대학교 교수직을 퇴직하고 '하종현미술상'을 만들었습니다. 그래서 2001년부터 매해 주목할 만한 활동을 펼친 작가를 1명씩 선정해서 수상해왔습니다. 경제적으로 빠듯하던 젊은 시절, 간간이 받았던 미술상금이 작업을 계속할 수 있는 원동력이 돼주었습니다. 아내도 흔쾌히 내 뜻을 받아들였습니다. 작품재료비 장만조차 수월치 않은 후배 작가들에게 '미래로 향하는 희망'이 되기를 바라는 마음으로 만든 것입니다. 이것이 기념비적인 일이라면 그럴 것이고, 훗날 2010년에는 역대 수상 작가들을 한자리에 모아 10주년 기념전시를 계획 중에 있기도 합니다. 개인적으로는 대규모

회고전이 작년 2008년에 가나아트센터에서 있었습니다. 전시 후에 저는 대단한 결심을 하였습니다. 1970년대 이후 저의 30여 년간의 작품들을 500호 이상의 판넬에 모두 붙이고는 그것들을 철조망으로 가두는 작업을 하였습니다. 이것은 바로 그동안 저를 대표해온 마대, 철조망 등으로부터, 즉 과거로부터 해방됨을 의미하는 것입니다. 지금부터는 이전과는 다른 선과 색을 이용한 작업을 해보려 합니다. 그동안 한 곳을 보았는데, 이전에 보지 않았던 부분들을 통해 나를 완성시키고 싶습니다. 제 작업은 지금도 진행 중이며 앞으로도 그럴 것입니다.

16 마지막으로 오늘날 한국의 현대미술에 대한 그리고 젊은 작가들에 대한 선생님의 생각을 듣고 싶습니다.

: 조치훈은 바둑을 목숨을 걸고 둔다고 합니다. 나는 가족의 목숨을 담보로 그림을 그렸습니다. 이전에는 그림에 더 순수했던 것 같습니다. 요즘에는 그림이 옥션에서 팔리기 시작하면 이러한 면만을 보고 돈벌이에 급급한 작가들이 눈에 띄어 우려가 됩니다. 작가는 먼저 작품 속에 깊이 빠져들어야 하는데, 돈벌이에 지나치게 치중하다가 자칫 작품으로 깊이 못 들어갈까봐 우려가 됩니다.

인터뷰를 마치며

처음 인터뷰를 요청했을 때, 노작가는 "자네들은 나를 아주 잘 찾아온 거야" 하고 기꺼이 반겨주셨다. 마치 손자손녀에게 하듯 당신의 경험을 상세하고 자세하게 설명해주시던 인터뷰 과정 동안, 한국을 대표하는 작가라기보다 자상한 이웃집 할아버지 같은 느낌이었다. 선생님은 한국을 대표하는 작가로서 어떤 것과도 바꿀 수 없는 자부심과 동시에 자신의 작업에 대한 애착을 드러내셨다. 인생 선배로서 들려주신 아낌없는 가르침을 여기 인터뷰 기록에 다 담을 수 없음이 아쉬울 따름이다. 한국미술계에 큰 발자국을 남기고 있는 노작가로서 보여준 작업에 대한 끊임없는 열정과 후배 작가들에 대한 격려는 지금 치열하게 고민하는 한국의 젊은 작가들에게 많은 시사점을 안겨주리라 생각된다.

김선진, 박혜진

작 가 약 력

하 종 현 河鍾賢

1935 경남 산청 출생

홍익대학교 미술대학 회화과 졸업

개인전

2008 가나아트센터, 서울

2004 경남도립미술관, 창원

2003 무디마미술관, 밀라노, 이탈리아

2002 부산시립미술관, 부산

2001 가마쿠라화랑, 도쿄, 일본

2000 정년퇴임기념전, 서울

이외 다수

단체전

2007 《여백에 대한 사색전》, 가나아트갤러리, 부산

2005 《쾰른국제아트페어》, 쾰른, 독일

2004 《한국의 평면회화 어제와 오늘전》, 서울시립미술관, 서울

2000 《새천년의 항로전》, 국립현대미술관, 과천

1999 《한국, 고요한 아침의 나라전》, 니스, 프랑스

1998 《침묵의 화가들전》, 샤토 데 둑 뷔르템베르 미술관, 몽펠리아르, 프랑스

1996 《1970년대 한국의 모노크롬전》, 갤러리현대, 서울

1995 《서울국제회화전》, 국립현대미술관, 과천

1992 《한국현대미술의 한 단면: 극동에서 온 물결전》, 바비칸센터, 런던, 영국

1991 《한국현대회화전》, 유고슬라비아

1989	《히로시마》, 히로시마사립현대미술관, 히로시마, 일본
1988	《한국의 4인전》, 도쿄화랑, 도쿄, 일본
1982	《한국현대미술위상전》, 도쿄도미술관, 도쿄, 일본
1968~72	《한국현대회화전》, 국립근대미술관, 도쿄, 일본
	이외 다수

—— 수상

2007	프랑스 문화훈장, 기사장, 프랑스 정부
1999	서울시 문화상, 서울특별시
1995	제9회 예술문화대상, 한국문화단체 총연합회
1987	대한민국 문화예술상, 대한민국정부
1985	제11회 중앙문화대상, 예술상, 중앙일보
1980	제7회 한국미술대상전대상, 한국일보사

—— 저서 및 작품집

· 필립 다장, 『하종현: 벽 위의 흔적들』, 2008

· 윤진섭, 『자연의 원소적 상태로의 회귀: 하종현의 근작에 대하여』, 2008

· 김복영, 『하종현의 〈접합〉: 발상에서 전개까지-정년기념전에 즈음하여』, 2001

· 필립 다장, 『하종현: 불안과 침묵』, 1997

· 에드워드 루시스미스, 『하종현의 예술세계』, 1994

· 이경성, 『하종현의 작품세계』, 1994

· 나카하라 유스케, 『하종현의 작품에 관하여』, 1990

· 도시아키 미네무라, 『초원과 폭풍우』, 1985

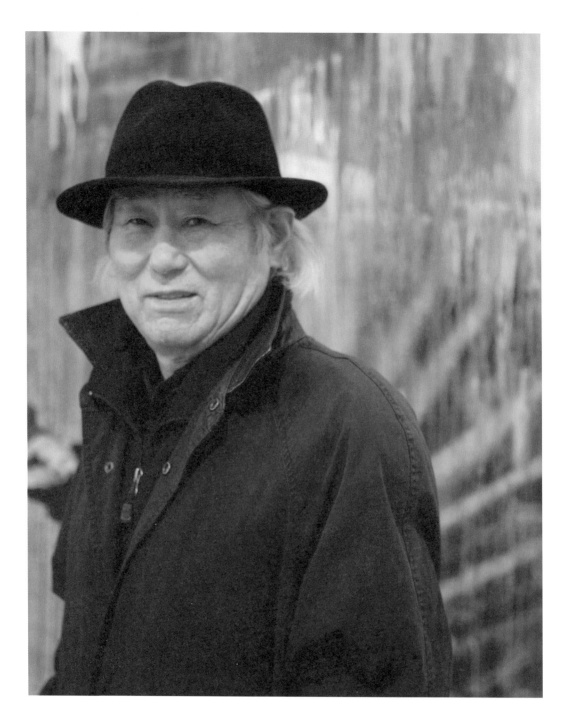

한국 전위미술의 선봉장,
영원한 아방가르드

김구림

김구림은 1958년 첫 개인전에서 최근 2010년 전시에 이르기까지 반세기 동안 한국 실험미술의 저변에서 그만의 독자적 작품세계를 구축해왔다. 한국 현대미술 관련 서적에서 심심찮게 김구림을 '미술의 이단아', '전위예술가', '한국의 아방가르드' 등으로 설명하는 것을 발견할 수 있다. 이를 증명이라도 하듯 김구림의 활동영역은 회화, 대지미술, 퍼포먼스, 설치미술, 판화에 이르는 다양한 미술장르 외에도 전위영화, 실험연극, 무용에 이르기까지 경계를 가로지르는 양상을 보인다. 특히 김구림은 1970년대 '제4집단'을 결성하여 그의 예술사관을 반영하는 총체예술을 추구하며 당시의 지식인 · 예술인들을 집결하기도 했다. 또한 그는 한국 외에도 1970년대는 일본을, 1980년대는 미국을 오가며 현재까지도 끊임없는 작업의 확장과 해체를 꾀했다.[38] 1992년 미국 로스앤젤레스에서 열린 《김구림 · 백남준 2인전》은 그러한 작가정신의 성과였다. 2006년 김구림은 내구 출신의 주목할 만한 작가로 제7회 이인성미술상을 수상하기도 하였다.

38 ── 본 인터뷰는 2009년 9월 28일과 11월 14일에 평창동 자택에서 각각 이루어졌으며, 박경린 · 최순영에 의해 두 차례 진행되었다.

1 선생님이 1960년대 후반에 작업하신 실험적인 작품들은 '국내 최초'라고 명명할 수 있는 것들이 많습니다. 〈매스미디어의 유물〉(1969)은 최초의 메일아트(mail art)이고, 〈공간구조 69〉(1969)는 최초의 일렉트릭아트이며 〈현상에서 흔적으로〉(1970)는 최초의 대지미술입니다. 이외에도 선생님은 한국 최초의 전위영화인 〈24분의 1초의 의미〉(1969)를 제작하셨습니다. 이렇듯 파격적인 예술을 시도하게 된 동기는 무엇입니까?

: 나는 예술이란 예술가라는 선택된 인간의 전유물이 아니라고 생각했습니다. 이제까지는 예술가만이 예술을 해왔고 또 그러한 것을 당연하게 여겨왔지요. 하지만 나는 관객에게 '일정한 장소에 와서 보라'고 하는 화랑의 전시회 같은 형식이 강제성을 띤다고 생각했습니다. 그래서 일반인이 자신도 모르는 사이 예술작품에 참여하고 실행할 수 있도록 하여, 일정 장소에서만 보고 느끼는 예술의 벽을 허물어보자는 의도로서 시도한 것이 〈매스미디어의 유물〉과 같은 메일아트라 할 수 있습니다. 당시 나는 관중을 모아놓고 이벤트를 하는 것보다 사람들이 스스로 참여하는 이벤트를 많이 벌였습니다. 주로 옛 서울 문리대 자리였던 동숭동, 충무로, 퇴계로, 지금은 신세계백화점이 들어선 구 동화백화점 앞 육교 등에서 이벤트를 산발적으로 많이 했지요.

2 〈매스미디어의 유물〉은 어떤 작품입니까?

: 《국전》 심사가 열리던 10월, 긴 사각봉투를 200장, 누런 편지봉투를 100장 샀습니다. 또한 흰색 A4용지를 사서 내 엄지 지문을 찍고는 그것을 반이 되도록 쭉 찢었지요. 그렇게 찢은 종이를 사각봉투 안에 각각 담았습니다. 그리고 그것을 100장 단위로 하여 세 번에 걸쳐서 미술 관련 인사들에게 발송했습니다. 정확

히 24시간 단위로 보내야 했기에 내가 직접 우체국에 가서 우편물을 몇 시에 배달하는지 일일이 확인했습니다. 물론 수취인만 기재했을 뿐 발신인은 없는 봉투들이었습니다. 그 다음부터 사건이 일어나기 시작했습니다. 무심코 사각봉투를 받은 사람들이 시뻘건 지문밖에 없는 종이를 보고 섬뜩한 기분이 들어 고민하기 시작한 것이었습니다. 그런데 정확히 24시간 후 지문이 꼭 들어맞는 두 번째 편지를 받고는 공포감에 사로잡히는 겁니다. 사람들은 편지를 불빛에 비춰보기도 하고 물에 넣어보기도 하며 혹시 글씨가 나타날까 하고 별짓을 다했다고 합니다. 그런데 또 24시간 후 발신인 불명의 편지봉투 안에 "귀하는 〈매스미디어의 유물(遺物)〉을 1일 전에 감상하셨습니다. 김구림, 김차섭"이라고 인쇄된 명함을 보고 사람들은 이것이 일종의 작품이었음을 느꼈습니다. 당시 사람들이 날보고 죽일 놈, 살릴 놈 하고 많이 혼냈더랬죠.

3 선생님이 말씀하신 관객 참여적 예술에 대한 시도 외에도 실험미술 관련 서적에는 '제4집단'(1970)에 관한 언급이 많습니다. 선생님이 주축이 되어 결성된 '제4집단'의 발생배경과 활동내용이 궁금합니다.

: 나는 당시 예술을 하기 위해 다니던 직장도 그만두고 혼자 작품활동에만 몰입했습니다. 그런데 어느 날 이런 것을 혼자만 해서는 안 된다는 생각이 들었습니다. 전기가 필요한 작품을 하려면 전기엔지니어가, 음악이 필요한 작품을 하려면 음악가가, 영상이 필요한 작품은 영상에 관한 기술자가 필요했습니다. 즉 모든 분야의 사람이 필요했지요. 그래서 1970년대 당시 모든 예술을 종합하는 공동작품을 만들자는 생각을 했습니다. 그래서 각 분야 사람들을 만나 예술에 대한 토론을 하며 함께하자고 끌어들였습니다. 그리고 집단의 이름을 만들어야 했는데, 한국사람들이 제일 싫어하는 게 뭘까 생각했습니다. 그것은 바로 '4'라는 숫

1

2

1 〈24분의 1초의 의미〉의 포스터, 1969, 영화, 작가소장
2 〈현상에서 흔적으로〉, 1970, 대지미술 설치모습
3 〈6-S 61〉, 2006, 나무에 혼합매체, 작가소장

자였습니다. 그래서 이런 미신부터 타파하고 싶은 생각에 '4'를 가져오고, '협회'라는 명칭 대신 '집단'이라는 말을 붙였습니다. 그리하여 '제4집단'이 탄생하여 내가 대표로 선출되고 '회장'이라는 명칭이 아닌 '통령'이라는 명칭으로 활동했습니다.

4 '회장'이나 '대표'가 아닌 '통령'이란 명칭을 쓰신 이유가 있으신지요?

: 사실 '통령'이란 말은 '대통령'에서 '대'자만 뺀 것입니다. 우리는 광복절인 8월 15일에 사직공원에서 궐기대회를 갖고 한강 백사장에서 작품을 하기로 했습니다. 그런데 사직공원에서 덕수궁까지 갔을 때 덕수궁 옆에 있는 파출소에서 형사들이 출동해 우리를 검거했습니다. 나는 그날 남대문경찰서에서 유치장 신세를 지며 밤새도록 심문을 받았습니다. 당시는 박정희 정권 시절이었습니다. 형사들은 '제4집단' 운영자금은 이북에서 지원받은 것이 아니냐, '집단'이란 명칭은 빨갱이에게 지령을 받은 것이냐, 하며 심문했습니다. 나는 모든 것이 다 예술활동을 위한 것이라며 결백을 주장했고, 논리정연한 내 대답에 나를 재판장으로 넘겨 결국 재판을 받고서야 겨우 풀어주었습니다. 그러나 그 이후에도 중부경찰서에서 파견된 형사가 나를 미행하는 등 어려움이 많았습니다. 결국 '제4집단'은 1년을 못 갔고, 나는 기자간담회를 열어 해체선언을 해야 했습니다.

5 '제4집단'의 해체 후 선생님께서는 1973년 현대미술을 공부하기 위해 일본으로 가셨다고 들었습니다. 일본체류 당시 접한 문화와 예술은 선생님께 어떠한 영향을 끼쳤습니까?

: 당시 우리나라는 판화의 불모지였는데, 나는 일본에 가서 판화기술을 배웠

습니다. 처음에는 판화학교에 갔으나 시원찮아서 나중에 프로작가들이 활동하는 판화공방에 찾아가 어깨 너머로 판화기술을 익혀가며 1973년에는 긴자의 히로다 (白田)화랑에서 개인전을 했습니다. 전시에서 나는 삽과 걸레 등에 물감을 칠해 그럴싸하게 헌 것으로 보이게끔 변질시켜서 '시간성'을 주제로 한 설치작품을 선보였습니다. 또한 평범한 사물들의 낡은 면과 새로운 면을 유기적으로 결부시켜 존재양태의 변증법을 이끌어내어 계승의 관계 속에서 시간을 거꾸로 거슬러오르거나 묶음으로서 과거·현재·미래라는 시간의 경계선을 투명하게 하고, 그 사물이 지닌 물질이라는 존재양태를 겉으로 보이는 모양으로서가 아니라 회화로서 둔갑시켰습니다. 이후 한국에 1975년에 돌아와 판화공방을 설립할 생각을 했습니다. 그래서 나중에 프랑스에 가서 공방시찰도 하고 종이와 잉크를 수입하는 무역회사도 알아보아 2001년 '구림판화공방'을 열었습니다. 그러나 결국 나중엔 공방이 수지타산이 안 맞아서 문을 닫았습니다.

6 일본에 이어 선생님은 1984년 미국에 가신 후 장기간 체류하셨다고 들었습니다. 1970년대의 일본행이 학구적 목적이었다면 1980년대의 미국행은 어떤 목적이셨습니까?

： 사실 일본체류 후 미국에 바로 가려 했으나 당시 외국을 나가는 데는 어려움이 많던 시절이었지요. 영어가 부족했던 나는 유학비자 인터뷰도 세 번이나 떨어지고 나중에는 비자신청자격도 없어졌습니다. 실의에 빠져 있던 중 연말 파티 초청장을 받았는데, 파티에 미국대사가 온다는 말을 듣고 눈이 번쩍 뜨여 옷을 정중히 입고 파티에 참석했습니다. 나는 파티 도중 마이크를 집어들고 무대 위로 나가 내 사정을 하소연했지요. 나중에 미국대사가 날 불러 다음날 아홉 시까지 비자 서류를 챙겨서 사무실로 가져오라고 했습니다. 내가 다음날 서류를 들고 대사 방

에 가서 기다리자 그가 내 서류를 검토하고는 유학비자를 내주었습니다. 그렇게 어렵게 미국에 갔으나 거기서도 신용카드가 없어서 얼마나 고생을 했는지 모릅니다. 뉴욕체류 당시 나는 맨해튼 57번가에 있는 미술학교인 아트 스튜던츠 리그 오브 뉴욕(Art Student's League of New York)에 다니며 작품활동을 했습니다. 당시 내 목적은 단순한 유학이나 영어공부가 아닌 진정한 예술의 탐구였습니다.

7 선생님의 예술세계를 살펴보면 초창기인 1960년대 후반부터 미술뿐만 아니라 실험음악이나 영화와 같은 장르도 많이 진행하셨습니다. 앞서 언급한 '제4집단'이 그러했듯 일종의 총체예술을 지향하신 것인데, 주된 장르로 미술을 선택하신 동기는 무엇입니까?

 왜 미술을 택했느냐…… 사실 당시에 관심 없는 부분이 없었습니다. 미술에서 시작해 현대 음악, 무용, 연극…… 또 영화에도 관심이 많았습니다. 어릴 때는 영화감독도 하고 싶었습니다. 그래서 〈24분의 1초의 의미〉라는 전위영화도 만든 겁니다. 그런데 영화는 내 마음대로 할 수 있는 부분이 별로 없었습니다. 자금도 있어야 되고, 또 연기자도 있어야 하고. 연극을 해보니까 배우들이 시간도 안 지키고 백 퍼센트 내가 원하는 대로 되지 않았습니다. 그런데 그림은 번역도 필요없고, 통역도 필요없고, 작가가 그 장소에 갈 필요도 없고, 누구 간섭도 안 받고, 어디까지나 백 퍼센트 자기 책임인 겁니다. 결과적으로 미술은 내 의도대로 모든 것을 통제할 수 있고 변형되지 않고 관람자에게 전달할 수 있는 매체였습니다. 그래서 그러한 점이 나와 잘 맞아서 계속하게 된 것입니다.

8 한국 현대미술의 1970년대 풍경은 어땠습니까? 그리고 지금도 활동을 하고 계시지만 특별히 작가 '김구림'에게 1970년대는 어떤 의미입니까?

: 당시 한국미술은 일본에 대한 의존이 조금 있었습니다. 일본에 가서 개인전이나 작품발표를 하는 것이 일종의 유행처럼 되었습니다. 나의 1970년대에는 '시간성'에 대한 문제가 집약되어 있습니다. 그 표현방법 중 하나로 판화도 하고 회화도 하고 설치도 하고 그랬지요. 지금도 마찬가지지만 당시에도 '시대성'에 대한 관심이 있었습니다. 캔이나 장바구니 같은 실제 오브제들, 동시대의 사물들을 직접적으로 사용한 것은 시대를 기록하기 위함이었습니다. 나는 시대성의 반영이 멀리 있는 것이 아니라 그런 사물들을 사용함으로써 당시 시대상이 고스란히 드러난다고 생각합니다.

9 앞서 말씀하신 대로 1970년대는 유신체제하의 자유로운 창작활동이 힘든 시기였는데, 혹 그것이 역으로 자유로운 예술의 의지를 북돋는 동기가 되었습니까?

: 내 자라온 환경이 나를 그렇게 만든 것 같습니다. 외동아들로 유복하게 자라다가 하루아침에 가정이 무너지고, 재산이 거덜나고, 고통이 한꺼번에 들이닥치는 등…… 꼭대기에서 낭떠러지로 떨어지고, 떨어졌다가 다시 올라오고.

10 선생님의 인생 자체가 워낙 굴곡이 많아서 개인사가 작품에 많은 영향을 끼쳤다는 말씀 같습니다.

: 어느 정도 그렇다고 인정합니다. 그 외에도 '그 시대'라는 것이 작품하고 관련이 많지요. 어떠한 '지역'과의 관계도 마찬가지입니다. 나는 미국체류 당시 뉴욕에서 로스앤젤레스로 이주했을 때, 스스로 변모한 내 작품에 놀란 적이 있어요. 어느 날 로스앤젤레스의 어떤 화랑에서 전람회에 작품을 출품해달라고 했습니다. 그래서 작품을 건네주었는데 후일 전시를 보러 화랑에 들렀다가 내 작품을

〈9-S 17〉, 2009, 캔버스에 혼합매체, 작가소장

보고 스스로 깜짝 놀랐습니다. '아니, 내 작품이 이런 거였나?' 완전히 캘리포니아 냄새가 물씬 났습니다. 아하, 지역적인 영향이 이리도 크구나 하는 걸 그때 느꼈습니다. 지역을 이동하면 거기서 다른 것이 탄생한다는 사실을 그때 깨달았죠. 나는 지금까지도 주장하지만 시대성을 가장 중요시합니다. 그 시대에 살며 작업을 하면 그 시대의 작품이 나와야 합니다. 예를 들어 지금 2009년에 1970년대 생각을 갖고 작업을 한다면 다 거짓말하고 있는 거죠. 어떤 시대에 살든, 즉 그 시대에서 생활하고 그 시대에서 사고하면 자연스레 그 시대의 작품이 나와야 당연한 겁니다. 시대가 변모해가는데 작품은 정지해 있고 자기 생활은 그 시대를 따라가는 것, 그것은 말도 안 되는 이야기예요. 그렇기 때문에 내가 그렇게 변모해온 것입니다.

11 현재는 어떤 식의 작업을 주로 하시는지 궁금합니다.

: 최근 작품에서는 디지털 프린트를 많이 사용합니다. 가장 평범한 것 혹은 우리 주변을 둘러싼 이미지의 90퍼센트 이상이 광고 이미지입니다. 현대사회가 그렇지요. 나는 그런 흔한 이미지를 주로 가져옵니다. 그래서 광고 이미지를 콜라주하거나 디지털 프린트하여 사용하고 지워나가는 작업을 합니다. 이 사회에 유행하고 있는 것들, 대중 속에 묻혀 있는 것을 소재 삼아 물감과 행위, 내 정신을 이용하여 한 화면에서 만나게 하는 것입니다. 그러한 만남으로 인해 지금 유행하고 있는 이미지들이 소멸되고 또다시 다른 세계를 표현하지요. 그것이 동서양이 만나는 것이 되기도 하고…… 사실 내 작품제목 중에 '음과 양'이 많은 이유도 그 때문입니다. 나는 나만의 특별한 소재를 만드는 것이 아니라 흔해 빠진 것들, 현재 우리가 사용하는 그런 모든 것들을 이용해서 작업을 합니다.

12 　동시대의 오브제들을 항상 작품 속에서 사용하는 것이 시대성을 반영하기 위한 시
　　도라는 말씀인가요? 시대성이라는 화두가 작품에서 언제나 중요하게 존재하는 것
　　같습니다.

　：그렇습니다. 김홍도 같은 이는 그 시대를 그림으로써 우리에게 그 당시의
일부를 보여줍니다. 그러나 어떤 작가의 경우는 나중에 시간이 흐르면 남아 있는
것이 없습니다. 시대성이란 그 당시의 오브제들을 사용함으로써 혹은 동시대를
그려나감으로써 획득되는 것이라 생각합니다. 언젠가 어떤 화랑주인이 "선생님
작품은 일관성이 없다"는 이야기를 했습니다. 그래서 내가 "일관성이 뭐냐" 하고
질문을 했더니 아무런 대답을 못 하더군요. 나는 사람들이 이야기하는 정체성이
뭐고 일관성이라는 것이 무엇인지 모르겠습니다. 그렇다면 죽은 작가들 중에서
가장 정체성이 없고 일관성이 없는 작가가 누구라고 생각합니까? 그 사람은 바
로 피카소일 수밖에 없지요. 그리고 살아 있는 사람 중에서 가장 정체성이 없고
일관성이 없는 작가는 바로 데미언 허스트(Damien Hirst)라고 할 수 있겠네요.
결론적으로 나는 내 작품 속에 시대성이 묻혀 있다고 믿습니다. 창작은 사회 속
으로 뛰어들 때 거기에서 새로운 예술이 나오는 것이지 혼자 외롭게 도를 닦는다
고 해서 진정한 현대성이 발현된 예술이 나오는 것은 아니라고 생각합니다. 예술
가라면 사회에 뛰어들어 그 격류에 휘말려서 허우적대보기도 해야 하지 않을까
요? 나는 지금도 가끔 강남에 가서 사람들한테 이야기도 걸어보고, 이 나이에 백
화점 세일한다고 하면 사람의 격류에 휘말려보기도 하는 등 모든 걸 겪어보려고
노력합니다. 그렇게 얻은 경험이 다시 모두 작품 속으로 흘러들어갑니다. 그렇지
않으면 작품과 작가는 분리되고 맙니다.

13 　달라진 현재의 미술환경과 신진작가들에 대해서는 어떻게 생각하십니까?

：요즘 아트페어나 옥션을 보면 대중의 기호에 맞추어 작업하는 작가들이 눈에 띕니다. 살면 얼마나 산다고…… 자신의 작가정신을 그렇게 팔아도 되겠나 하는 슬픔을 나는 느낍니다. 나는 과거에 실험적인 것들만 했습니다. 그때 비하면 나는 지금 실험적이지 못합니다. 그래서 가끔 내 자신에게 회의를 느낍니다. 그게 어떤 회의냐 하면 내가 하고 싶은 설치미술을 금전이나 인력 등의 이유로 못 하니까 캔버스에 붓질을 하고 오브제를 만드는 것조차 회의가 듭니다. 그것마저도 어떤 때는 부수고 싶은 생각이 불끈불끈 납니다. 나를 속이는 것이 아닌가 하고 말이죠. 더 많은 작품을 하고 싶은 열정을 불태우지 못하니까 내면에서 그런 감정이 요동칠 때가 있습니다. 이 나이가 되어서 젊은 시절의 무언가가 솟아나지요. 그런 생각을 품고 아트페어에 가보면 회의적인 겁니다. 예쁘게 포장되어 깔끔하게 액자에 넣어서 고객을 부르는 것들이 눈에 선하게 보입니다. 과연 예술이 그래야 하는가요? 요즘에는 작품에 정신이나 혼이 보이지 않습니다. 적어도 내 눈에는 그렇습니다.

14 끝으로 앞으로의 작업방향에 대해 이야기해주십시오.

：그건 나도 잘 모르겠습니다. 그건 이 시대가 나에게 던져주는 질문인 겁니다. 지금 이런 식으로 흘러간다면 이런 방식의 작품이 나올 것이고, 시대가 변한다면 나의 작품도 변할 것입니다. 항상 나는 작품을 할 때 시대에 몸을 던지고 그 속에서 느끼고 자극받은 것을 다시 작품에 던져왔습니다. 그렇기 때문에 지금 대답을 할 수가 없습니다. 시대가 나에게 질문을 던져줄 것입니다.

현재도 김구림은 대학강의 외에 매일 새벽 일어나서 평창동 자택에서 장흥에 있는 작업실로 출근하다시피 하며 왕성하게 작업한다. 실상 그의 삶에는 예술과 일상의 경계가 없는 듯했다. 자택의 화장실, 천장, 발코니에는 설치작품인지 생활용품인지 분간이 안 가는 오브제가 가득하며 얼룩을 가리기 위해 연출한 벽화는 마치 유럽의 어느 미술관을 연상시키기도 했다. 한 가지 화두에 집착하여 안주하기보다는 김구림 특유의 작가적 본능에 이끌려 탈장르적 작업을 추구한 그의 최근 고민은 인력과 작품 스케일의 한계이다. 그럼에도 불구하고 그는 자신이 소화할 수 있는 한계 내에서 최대치를 이끌어내려 애쓴다. 명성의 추구는 이미 김구림의 사전에서 삭제된 지 오래이며 반세기 예술인생의 목표는 실험적 미술의 추구이다. "시대가 나를 설명해줄 것이다"라는 작가의 말처럼 그의 작품세계는 그 시대의 얼굴을 투영한다.

박경린, 최순영

작 가 약 력

—— 김구림 金丘林

1936 대구 출생
미국 Art Student's League of New York 수료

—— **개인전**
1970 대지미술 〈현상에서 흔적으로〉, 살곶이다리 뚝, 서울
1970 퍼포먼스 〈Zen〉, 경복궁 현대미술관, 서울
1973 《김구림개인전》, 시로다(白田) 화랑, 도쿄, 일본
1991 《김구림전》, 미국 캘리포니아 현대미술관, 로스앤젤레스, 미국
2010 〈음양〉 CSP 111 아트스페이스, 서울
그 외 45회의 개인전

—— **단체전**
1969 우편예술 〈매스미디어의 유물〉, 서울전역
1969 필름작품 〈24분의 1초의 의미〉, 서울전역
1970 서울 국제 현대 음악제 연출, 명동 국립극장
1981 퍼포먼스 〈손톱과 시〉, 공간사랑
1981 창작무용 〈이상의 날개〉, 공간사랑
1981 〈Nucleus Mail Art〉, 《제16회 상파울루 비엔날레》, 상파울루, 브라질
1982 연극 〈통막살〉, 문예진흥원 문예회관극장, 서울
1992 김구림 · 백남준 2인전, 캘리포니아 찰스 위처치 갤러리, 로스앤젤레스, 미국
그 외 약 200여 회의 단체전

수상

2006 제7회 이인성미술상 수상

—
소장

국립현대미술관, 한국문화예술진흥원, 경기도미술관, 광주시립미술관, 대전시립
미술관, 부산시립미술관, 서울시립미술관, 대구문화예술회관, 토탈미술관, 워커
힐미술관, 호암미술관, 서울대박물관, 수원대박물관, 홍익대미술관, 아라리오미
술관, 일현미술관, 경주아사달조각공원, 하나은행, 버겐카운티미술관(뉴저지), 이
스라엘미술관(예루살렘), 프랑크푸르트시민회관(독일), 홋카이도 근대미술관(일
본), 후쿠오카 아시아미술관(일본), 오사카예술센터(일본), 뉴욕시티은행(미국)외
다수

—
저서 및 작품집

· 김구림, 『판화 컬렉션』, 서문당, 2007

서승원

서승원은 1970년대 한국 단색조 회화를 대표하는 작가이다. 1960년대 한국미술화단은 앵포르멜 미술의 포화로 매너리즘에 봉착한 상황이었고, 서승원은 "전위예술에의 강한 의식을 전제로 비전이 빈곤한 한국화단에 새로운 조형질서를 창조하여 한국미술문화 발전에 기여한다"라는 취지 아래 '오리진'과 'AG(한국아방가르드협회)' 활동을 통해 한국적 모더니즘의 이론적 기반을 제시하였다. 서승원은 앵포르멜 미술이 주류를 이루던 1960년대부터 지금까지 '동시성'이란 명제 아래 기하학적 추상회화를 고집해오고 있다. 이러한 끊임없는 노력과 시도로 그는 한국 단색회화 작가의 한 사람으로 자리매김하였고, '중간색'이라 명명되는 자신만의 색과 기하학적 조형성을 일관되게 탐구해왔다는 평가를 받고 있다. 일본 도쿄에서 있었던 전시《한국 5인의 작가: 다섯 가지 흰색》(1975)을 통해 한국 단색조 회화와 당시 일본 모노하의 차별적 특성을 나타내고자 하였으며, 2008년 한국 단색조 회화에 주목한 『자연의 색: 한국의 모노크롬 아트』(The Color of Nature: Monochrome Art in Korea, Assouline Publishing)가 미국에서 출간되어 새롭게 조명되고 있다.[39]

39 —— 본 인터뷰는 2009년 5월 20일 오후 서승원 교수 연구실에서 이루어졌으며, 김지예·심지언에 의해 진행되었다.

1 선생님의 초창기 대표적 활동으로 1960년대 '오리진' 과 'AG' 가 있다고 알고 있습니다. 이 같은 그룹활동에 참여하게 된 계기와 활동하신 내용 그리고 해체에 이르게 된 과정에 대해 듣고 싶습니다.

： 1963년에 홍익대 출신 9명으로 '오리진' 이 출발했습니다. 그 당시는 《국전》의 틀이 완고해서 현대작가가 들어갈 틈이 없었고 그러다 보니 작품발표도 혼자보다는 같이해서 우리 소리를 높이자는 분위기였지요. 또 그래야 더 영향력을 끼칠 수 있었습니다. 기성세대에 도전하고 우리세대에 새로운 미술을 구현한다는 취지로 시작했습니다. 우리는 4 · 19세대라고 할 수 있는데, 1960년 4 · 19혁명은 당시 정치뿐 아니라 문화 · 예술에서도 혁명이었습니다. 그러한 기운이 기성세대의 억눌림으로부터 새로운 문화창달을 꾀하자는 취지로 이어졌다고 볼 수 있지요. 그러다가 진정한 현대미술운동을 하려면 홍익대를 벗어나 대한민국 전체 차원의 규합이 필요하다고 생각해서 '오리진' 의 작가 일부가 연립전을 추진하고, 서울대와 지방을 막론하여 오광수, 이일, 김인환 선생 같은 미술평론가들까지 규합해서 'AG' 를 결성하게 됩니다. 대한민국에 현대미술을 뿌리 내린다는 기조 아래 전국 각지에서 새로운 미술을 시도했어요. 그리고 말로만 활동하는 게 아니라 문헌으로 남기기 위해 한국 최초의 미술지인 『AG』도 발간했지요. 그 당시 출판검열이 워낙 심해서 동인지라고 하여 비매품으로 만들어 초지에 하나하나 글씨를 써서 제작해서 나눠 갖곤 했지요. 그렇게 4~5년 하다가 각자의 길로 가게 되었습니다. 단체란 것이 그렇지요. 목적이 달성되면 더이상 운동을 할 필요가 없지 않나 하면서 해체되고, 또 오래 되면 원래 취지를 살리기도 쉽지 않고. 결국 뿔뿔이 헤어지긴 했지만 그 당시 우리는 절실했습니다.

2 당시 화단의 분위기는 어떠했는지요? 선생님은 당시 화단과는 다른 경향의 작품을 추구하셨던 것으로 알고 있는데 당시 선생님의 작품에 대한 설명을 부탁드립니다.

: 내 대학시절 때는 사실주의 작품이 절대적이었고 현대미술로는 앵포르멜 추상작품들이 왕성했는데, 우리는 왜 이것을 해야 하는지 회의에 젖어 있었어요. 그래서 다들 껌껌하고 시뻘건 어두운 그림을 그릴 때 나는 밝게 그렸고, 사람들이 형태 없는 그림만 그릴 때 나는 기하학적 그림을 그렸습니다. 그 당시 신문에서 내 그림을 "자로 그리는 그림, 기하학적 그림, 노란 그림"으로 설명하면서 "젊은 놈이 미쳤구나" 하는 반응이었지요. 왜냐하면 그 당시 미술에 대한 인식은 그냥 예쁜 그림, 장미꽃이나 온실의 선인장 같은 그림을 그리면 된다고 생각했으니까요. 그러나 시대를 이끌어가는 게 예술가의 사명 아닙니까? 어떻게 새로운 미술을 만들어갈 것인가에 대해 고민을 거듭했지요. 그러면서 1967년에 《청년작가 연립전》을 열게 됩니다. 내가 속했던, 기하학적 추상 타블로를 추구한 '오리진', 오브제 미술을 추구한 '무동인', 해프닝을 했던 '신전동인'의 연합이었습니다. 《국전》이 워낙 확고하게 자리 잡고 있어서 우리 스스로 현대미술을 자리잡아가려고 노력했지요.

3 선생님은 40년 넘게 '동시성'이라는 제목으로 기하학적 추상작품을 꾸준히 해오셨습니다. 이처럼 '동시성'이란 제목을 사용하게 된 계기와 지금까지 고집하는 이유가 궁금합니다.

: 작가는 대개 두 스타일로 구분할 수 있는데, 새로운 미술을 하면서 시대마다 변화해가는 작가가 있는가 하면, 하나의 세계를 지구적으로 평생 추구해가는 작가가 있습니다. 나는 후자 쪽으로 '동시성'이라는 제목으로 1960년대에 처음

1

1 〈동시성 67-9〉, 1967, 캔버스에 유채, 162×130cm
2 〈동시성 67-15〉, 1967, 캔버스에 유채, 162×130cm

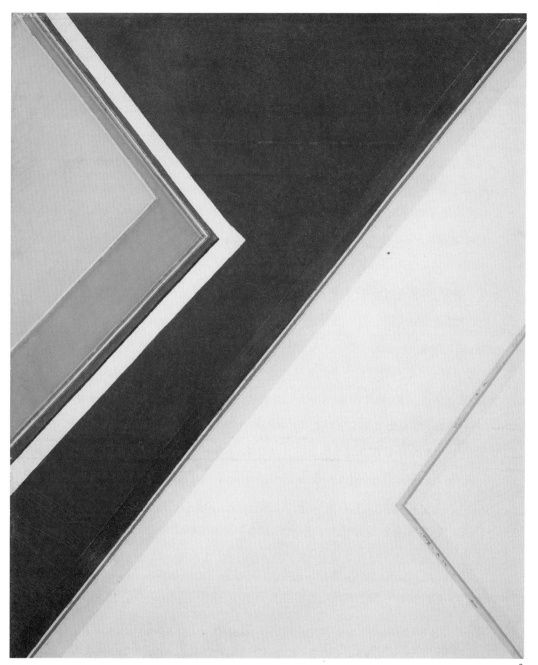

작품활동을 시작하였고 지금까지 한평생을 바쳐 내 세계를 추구하고 있다고 하겠습니다. 종교와 같은 신앙심이랄까요.

'동시성'을 명제로 삼은 출발은 1963년부터였습니다. 부모가 자식에게 이름을 지어주는 마음처럼 내 작품에 어떤 이름을 지어줄지 고심했었지요. 동시성은 보이지 않는 것을 보이게 하는 것으로, 피안(彼岸)의 세계에서 일어나는 것이 나를 통해서 동시에 발현될 수 있는 것이 무엇인가를 보여줍니다. 그것을 조형적으로 구현시키기 위해 색과 면과 형이 동시에 화면상에서 어울릴 수 있는 것이 무엇인지를 과제로 삼아왔지요.[40]

4 선생님이 오랜 기간 작품에서 보여주신 기하학적 형태와 독특한 색상들의 영감의 원천은 무엇인지요?

: 나는 서울 사람이지만 한옥에서 자랐어요. 그러다보니 어려서부터 자연스레 창호지 문, 기하학적 문양 창살에 익숙해졌지요. 기하학적 사각형도 완자 문양의 문창살에서 영감을 얻었다고 할 수 있지요. 달빛이 드리운 창호지 문이나 집안 곳곳에 놓여 있던 도자기를 보면서 색감에 대해 영감을 받았고 다락방 문풍지에 해마다 바꿔 걸어주던 민화를 보고 수없이 따라 그리면서 놀았습니다. 완자 문양이 뭔지 알아요? 아파트에서 태어난 세대들은 절대 이해하지 못할 겁니다. 그리고 대학 때 좋은 동양미술사 선생님을 만나서 공부를 많이 할 수 있었고 조선 백자에 관해 더 연구하게 되었어요. 항상 우리 얼, 우리 정신이 무엇인지에 대

40 —— 서승원의 회화에 있어 '형태=네모꼴'과 '색채=모노크롬', 그리고 '공간=평면'이라는 세 요소가 각기 그 가장 환원적인 상태에서 그들 서로 간의 위계의 등차 없이 하나의 독자적인 회화적 질서로서 기능하고 있다. 이일, 『ART WORLD』, 1월호, 1997.

해 고민했습니다.

5 선생님의 1960년대 작품은 1970년대 이후 작품들과 달리 원색이 두드러집니다. 또
 한 70~80년대 작품이 차갑고 이지적인 기하학적 추상이라면, 1990년대 이후 작품
 은 따뜻한 감성이 느껴집니다. 이처럼 시대별 작품경향이 변화하게 된 원인은 무엇
 인지요?

 : 1960년대 작품은 앵포르멜 미술을 탈피하기 위해 밝은 색채에 주목하였습
니다. 이후에 기하학적이면서 전통성을 잘 드러낼 수 있는 것이 무엇일까 생각하
다가 한국의 대표색인 오방색을 사용하게 되었습니다. 이러한 모색기를 거쳐 점
차 정체성을 찾아가면서 흰색에 대한 문제에 관심이 커졌습니다. 어려서부터 봐
왔던 백자의 색, 창호지의 색에서 영감을 얻어 내 자신을 환원시키는 일에 골몰
하게 된 것입니다. 나는 귀의했다고 표현하곤 합니다만.

 1960년대 중반 기하하적 평면작업이 후반으로 갈수록 입체적으로 약간 변하고
1970년대에 와서 자기환원과정을 거치면서 나를 거르고 색을 거르다 보니 절제
된 색, 즉 중간색으로 귀결되었습니다. 환원되는 조형성과 공간구성에 주목하게
되었고요. 1970~80년대를 절제와 환원이라고 표현한다면, 1990년대부터는 확
산의 세계로 넘어갔다고 보면 됩니다. 공간, 사고, 정신의 확산이지요. 내 모든
감성과 이성을 절제하다가 시대가 흘러감에 따라 확산되면서 기하학적인 것을
더 폭넓게, 형태도 크고 생각도 자유롭게 변해왔습니다. 그리고 지금에 이르기까
지 그것들이 통합된 감성의 세계—절제의 감성, 자기회복의 감성, 자유의 감성—
를 표현하고 있습니다. 어쩔 수 없는 삶의 변천이랄까요. 예전엔 차고 날카롭단
소리도 많이 듣고 그래서인지 청색도 즐겨 쓰곤 했는데 나이가 드니 점점 욕심을
버리게 되고 요즘엔 어디서 태어나서 어디로 갈 것인가를 많이 생각합니다. 예술

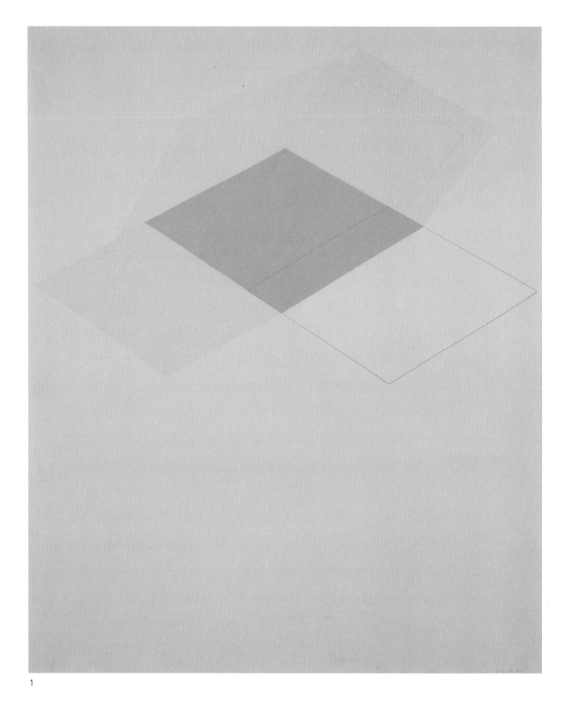

1

1 〈동시성 71-45〉, 1967, 캔버스에 유채, 162×130cm
2 〈동시성 77-59〉, 1967, 캔버스에 유채, 162×130cm

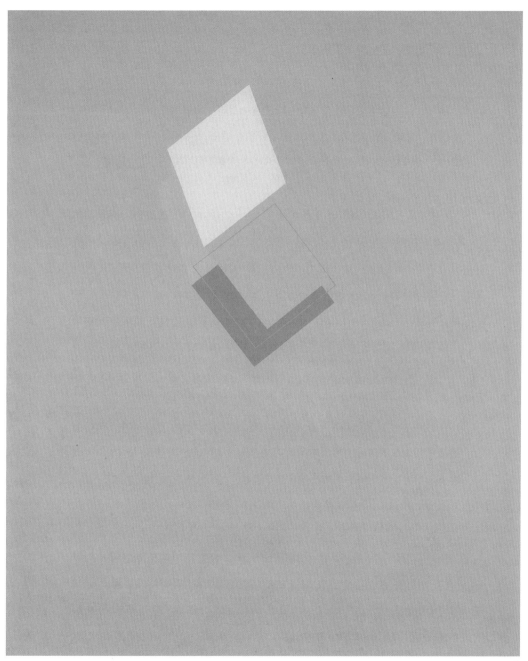

은 작가의 정신이고 삶이니까 그게 작품에 그대로 투영되고 반영되는 것이지요.

6 현재까지 1970년대의 단색조 회화에 대한 용어정리가 확립되지 않은 상태에서 '단
 색회화' '모노크롬' '한국적 모노크롬' '단색조 미술' 등 다양한 용어가 쓰이고 있
 습니다. 이에 대해 단색조 회화의 대표작가로서 선생님 의견을 듣고 싶습니다.

 : 무엇보다 용어에 대해 먼저 짚어볼 필요가 있습니다. '모노크롬'이란 용어
 는 외국에서 들어온 말이지 우리말이 아닙니다. 우리 미술을 표현하기에 모노크
 롬이란 용어는 적절하지 않다고 할 수 있지요. 일본에서 말하는 모노하 또한 적
 당한 용어가 아닙니다. 한국에서는 일컬어 '단색조 미술'이라고 하는데 이 또한
 적절하다기보다는 근사치입니다. 자생적으로 발생된 우리 단색조 회화를 지칭할
 우리만의 용어를 정립해야 합니다. 이러한 용어와 관련해서 여러 작가와 이론가
 가 고민하고 있지요.

7 1970년대 한국 단색조 회화에 대해 한국미의 독자적 정체성이란 의견과 서구의 아
 류나 일본 모노하와의 관계 속에서의 무조건적 수용이라는 의견 등 상이한 시각이
 존재합니다. 한국 단색조 회화의 정체성과 관련한 선생님 의견이 궁금합니다.

 : 1970년대 단색조 회화는 서구의 아류이거나 일본 모노하의 영향 속에서 태
 어난 것이 아니라 우리 자생적인 것입니다. 오광수 선생의 말대로 서양에서 시작
 된 단색조 회화가 물질과 안료를 바탕으로 이뤄진 하나의 단색이라면 우리 단색
 조 회화는 어떠한 색이든지 색상 자체보다 색이 걸러진 상태, 즉 표백된 색에 주
 목해야 합니다. 우리만이 뽑아낼 수 있는 담백한 정신이 담긴 색이라 볼 수 있는
 데, 이는 비물질주의를 표방하는 것으로 정신적인 지향과 관계가 있습니다. 금욕

〈동시성〉, 1971, 91×91cm(14점), AG전 설치장면

1

1 〈동시성 08-1102〉, 2008, 캔버스에 아크릴, 162×130cm
2 〈동시성 08-1103〉, 2008, 캔버스에 아크릴, 162×130cm

적인 작업방법을 통해 우리 고유의 '한(恨)의 미의식'을 느낄 수 있게 합니다.

일본 모노하의 영향을 받았다는 말은 어불성설입니다. 1970년 내 첫 개인전에 일본 평론가 도노 요시아키(東野芳明)가 방문해서 무슨 생각으로 그린 것이냐고 질문을 하더군요. 그래서 우리 백자에 대한 의미, 흰색의 의미, 창호지의 의미, 백의민족의 의미를 설명해주었더니 큰 감동을 받은 인상이었습니다. 이후 1972년에 도쿄 무라마스화랑에서 개인전을 열자 일본인들이 내 작품만이 갖고 있는 독특한 색에 매료되었습니다. 그 이듬해 도쿄화랑 야마모토 다카시(山本孝) 대표가 한국의 내 작업실을 직접 찾아와서 흰색 그림이 독특하다며 유사점이 있는 젊은 작가를 찾아 기획한 전시가 《한국 5인의 작가: 다섯 가지 흰색》(1975)입니다. 나는 그 당시 젊은 작가들에게 내 논리를 많이 설명했지요. 야마모토 대표의 기획에 더불어, 이론적 체계를 잡아준 미술평론가 나카하라 유스케(中原佑介)도 인정하듯이 그때 일본에는 그런 작품이 없었어요. 그리고 '흰색 전(展)'[41]이라는 표현을 봐도 알 수 있듯이 당시엔 모노라는 용어가 존재하지 않았습니다. 그 이후에 모노라는 용어가 생겨났으니 모노하의 영향을 받았다는 것은 억측입니다. 우리는 자발적으로 개개인이 미술을 한 것이고 후에 그런 작가들을 모아서 단색조 회화로 분류했을 뿐이죠.

8 1970년대 단색조 회화는 유행처럼 범람하다가 시들해졌다고도 볼 수 있을 듯합니다. 하지만 선생님의 경우 시대에 따라 약간의 변화는 있었지만 지금까지 기하학적 추상미술을 유지할 수 있는 비결이 있다면 알고 싶습니다. 1970년대 이후 외부에서 인정받지 못하는 것에 대한 두려움은 없으셨는지요?

41 —— 서승원에 의하면 일본에서는 백색이란 용어를 사용하고 흰색은 우리 고유의 용어이자 고유의 색을 나타낸다고 한다.

22명의 예술가,
시대와 소통하다

: 예술은 인정받기 위해서 하는 것이 아닙니다. 꽃 그림이나 사과 그림이 잘 팔린다고 모두 같은 것을 그리는 태도는 좋지 않다고 생각합니다. 미술은 유행이 아니에요. 내 생각대로 그렸지, 팔겠다고 그려본 적은 없습니다. 실제로 오십이 넘도록 작품을 팔아본 적이 없었습니다. 우리 때에도 유행을 좇아 이거 그리다 저거 그리다 하는 소위 변절작가가 많았지만 그런 식으로는 오래 가지 못합니다. 비단 예술뿐만 아니라 사는 것도 마찬가지예요. 그런 삶은 삶의 진정성을 모르지요. 미술이란 내 사명감으로 시작해서 끝나는 것입니다. 2007년 11월에 서울시립미술관에서《추상미술 경계의 유희》라는 제목으로 전시를 한 적이 있어요. 우리 화단이 너무 꽃 그림으로 만연하니까 우리에게 이런 미술도 있다는 걸 알리는 취지에서 시작한 전시였어요. 이렇게 외롭더라도 사명감을 지키며 외길을 가는 것이 순수미술의 정신이라고 생각합니다.

9 최근 한국의 단색조 회화에 주목한 『자연의 색: 한국의 모노크롬 아트』의 출간소식을 접했습니다. 유럽과 미국 등지에서 특히 예술과 문화에 관심이 높은 엘리트층 고정 고객을 갖고 있다는 아슐린 출판사에서 출간하여 더욱 화제가 되었는데요. 이와 관련된 이야기를 듣고 싶습니다.

: 그 책과 관련한 전시들을 기획한 이가 조순천이라고 뉴욕에서 활동하는 독립 큐레이터지요. 미국 아슐린 출판사의 아시아 쪽 브랜드 파트너로 알고 있습니다. 학교 때 내 제자이기도 하고요. 한국 단색조 회화 작가들을 해외에 알리고 싶다고 해서 참여하게 되었습니다. 작년 11월에 노화랑에서 출판기념회로《한국 현대미술 대표 작가 9인전(김창열, 박서보, 하종현, 정창섭, 최명영, 서승원, 이강소, 이승조, 김태호)》(2008. 11. 6~11. 25)을 했고 올해는 상하이의 웰사이드갤러리에서 전시하고 있습니다. 앞으로 뉴욕에서도 전시를 추진할 예정이라고 들었습니다.

10 끝으로 현재 작업하는 후배 작가들 혹은 미술계에 종사하는 후배들에게 한 말씀 부탁드립니다.

: 우리나라 미술계의 안타까운 현실은 너무 한쪽으로 편중되어 있다는 점입니다. 외국의 경우, 화랑들도 모두 각자의 전문성이 있어요. 단색조 회화만 다룬다든지, 중국미술만 다룬다든지, 상업화랑은 상업작품만 취급하는 식으로 기능이 나뉘는 전문화랑들이 많이 존재합니다. 반면 우리는 정부도 젊은 작가만 지원하고 화랑도 젊은 작가만 상대해요. 현재 유행에 맞지 않는다고 해서 고루하게 생각하지 말고 오히려 존중해줄 때 다양성이 존재할 수 있습니다. 그리고 그 다양성이 예술의 핵심이기도 합니다. 그리고 후배님들께는 유행만 좇지 말고, 다른 사람에게 인정받는 것에 너무 연연하지 말고 자기 정체성을 찾으라고 조언하고 싶어요. 아트페어나 옥션에만 작품을 내놓지 말고 아방가르드 정신을 추구하면 좋겠습니다.

인터뷰를 마치며

서승원은 "모든 고정관념으로부터의 탈피와 새로운 세대에 의한 새로운 미의식의 구현"을 기치로 '오리진' 그룹을 결성한 1960년대 이래로 아방가르드 정신을 놓지 않고 작업에 임해왔다. "아방가르드 정신의 구현이 예술가의 사명"이라고 말하는 작가와의 인터뷰에서 특히 1970년대라는 시대 안에서 절실했던 창작에 대한 열망을 느낄 수 있었다. 자식의 이름을 짓듯 '동시성'이라는 제목을 지었고 그것을 평생 작업해온 작가와의 인터뷰를 통해 순수미술에 대한 변함없는 열정을 엿볼 수 있었으며, 그의 사각형태 기하추상작품들에는 그 표면에 드러난 것보다 훨씬 깊은 세계에 대한 다양한 탐구가 담겨 있음을 알게 되었다. 인터뷰를 마치며 진정한 아방가르드 정신에 대해 생각해본다. 그것은 가벼운 변화나 새로움, 유행이 아닌 끊임없는 자기반성에서 비롯되는 것이라 생각된다.

김지예, 심지언

작가 약력

———
서승원 徐承元

1941 서울 출생

홍익대학교 회화과 및 동 대학원 졸업

———
개인전

2007 가나아트갤러리, 서울

2005 Art Beatus Gallery (Vancouver) Consultancy Ltd., 밴쿠버, 캐나다

2002 노화랑, 서울

2000 갤러리현대, 서울

1999 도쿄화랑, 도쿄, 일본

1990 선화랑, 서울

1985 다이도화랑, 삿포로, 일본

1984 무라마쓰화랑, 도쿄, 일본

1984 Centro Documentazioni Artivisive / Archivio / Rosamilia, 이탈리아

1983 Gallery Scope L.A., 로스앤젤레스, 미국

1983 Five Towers Micro Hall Center, 아우구스트펜, 독일

1972 무라마쓰화랑, 도쿄, 일본

1970 신문회관화랑, 서울

———
단체전

2006 《천태만상》, 황성예술관, 베이징, 중국

2005 《Interchange 2005》, 내셔널아트갤러리, 시드니, 호주

2003 《2003 한국회화 조명 특별전》, 광주 비엔날레 전시관, 광주

2000 《제3회 광주 비엔날레》, 광주

1996	《1970년대 한국의 모노크롬》, 갤러리현대, 서울
1995	《한국현대미술 파리전》, Couvent des Cordeliers, 파리, 프랑스
1992	《한국현대미술전》, 후쿠오카시립미술관, 후쿠오카, 일본
1989	《한국현대회화전》, 중화민국박물관, 타이페이, 대만
1984	《삿포로 트리에날레》, 삿포로, 일본
	《Human Documents 1984~1985》, 동경화랑, 도쿄, 일본
	《한국현대미술관〈70년대의 조류〉》, 대북미술관, 타이페이, 대만
1983	《한국현대미술전》, 도쿄도미술관, 국립국제미술관, 홋카이도 도립근대미술관, 일본
1981	《한국 드로잉의 현재(Korean Drawing Now)》, 브룩클린 미술관(The Brooklyn Museum), 뉴욕, 미국
1980	《아시아현대미술전》, 후쿠오카미술관, 후쿠오카, 일본
1979	《한국현대미술전》, 웰톤, 뉴질랜드
1978	《한국현대미술 20년 동향전》, 국립현대미술관, 서울
1977	《제4회 인도 트리에날레 전》, 뉴델리, 인도
	《한국현대미술의 단면》, 도쿄센트럴미술관, 도쿄, 일본
1976	《제8회 까뉴 국제회화제》, 까뉴, 프랑스
1975	《한국 5인의 작가 다섯 가지의 흰색 전》, 도쿄화랑, 도쿄, 일본
1971	《제11회 상파울루 비엔날레》, 상파울루, 브라질
1969	《제6회 파리 비엔날레전》, 파리, 프랑스
1967	《한국청년작가 연립전》, 국립중앙공보관, 서울
1963	《오리진회화협회전》, 국립중앙공보관, 서울
	그 외 500여 회의 개인·단체전

—— 기타사항

· 현(現) 홍익대학교 미술대학 회화과 명예교수

예술과 삶의 소통을
꿈꾸는 돈키호테

성능경

성능경은 1970년대를 전후하여, 한국 현대미술의 전개과정에서 전위적 실험미술로 기성 화단에 대한 변화를 모색했던 대표적인 작가로 평가된다. 그는 앵포르멜 이후 단색조 회화가 국내화단을 지배하던 1970년대 초, 서구의 개념미술에 주목했던 'ST(Spece & Time)' 그룹 내에서 해프닝(Happening), 이벤트(Event) 등의 행위미술을 시도했다. 특히 신문과 사진 등의 기성매체를 주로 활용해 주제를 전달하는 그의 작업은 탈장르적인 개념미술로 분류된다. 1974년 제3회 《ST전》에 출품한 〈신문: 1974. 6. 1. 이후〉는 신문기사를 오려내는 반복적 행위를 보여줌으로써 미술계의 주목을 받기 시작했다. 당시의 시대적 · 정치적 상황에서 출발한 그의 실험적 행위미술은 2002년 광주 비엔날레 《멈춤, Pause, 止》, 《한국의 행위미술 1967~2007》(국립현대미술관) 등의 전시를 통하여 한국의 실험미술 및 행위미술에 있어서 특징적인 미술사적 사료로도 다뤄졌다.[42]

42 ──── 본 인터뷰는 2009년 4월 26일 이천도자비엔날레와 10월 13일과 12월 13일 연신내 자택 겸 작업실에서 각각 이루어졌으며, 이단아 · 김윤서에 의해 세 차례 진행되었다.

1 선생님의 지난 작업을 돌아보실 때, 특히 1970년대를 회고하신다면 당시 경직된 사회 분위기 속에서 실험적 작업을 이어가며 느낀 어려움은 무엇이었는지요?

: 70년대 상황이 전반적으로 어려웠던 것은 사실입니다. 하지만 그렇다고 해서 작업활동을 할 수 없을 정도의 어려움을 느낀 적은 없었어요. 당시 사회적 억압 속에서 소통은 자유롭지 못하고 굉장히 단선적이었습니다. 군이 1970년대 작업 당시 어려움을 밝히자면, 예를 들어 1976년에 있었던 사건이 생각납니다. 프레스센터 2층 강당에서 이건용, 김용민과 함께 '3인 이벤트'를 펼칠 예정이었는데, 갑자기 그 전날 형사로부터 동향파악이라며 전화가 왔어요. 《EVENT》라는 전시 명칭이 그들을 긴장시켰던 것 같아요. 한편으로 생각해보면 1970년대는 사회 자체가 공포분위기였으니까 그럴 수도 있겠구나 하고 생각하였습니다. 상호소통이 허락되지 않은 시대는 일방통행의 전달과 지시만 있지 소통의 경로가 다변화되지 못했기 때문에 저는 작업을 통해서 소통의 복선화를 주장하려고 했습니다. 제 작업으로 사회체제를 변혁시킨다든가 하지는 못하겠지만, 최소한 소통의 일방회로로부터 복수의 다른 채널을 요구하는 발언을 했던 것입니다.

2 1970년대의 '단색조 회화'를 현대미술의 시작이자 당시를 대표하는 미술이라고 보는 일반적 견해가 있습니다. 이런 경향에 대해서는 어떻게 생각하십니까?

: 우선 1970년대 미술을 대표하는 미술에 대해 말해야겠습니다. 1964년 《베니스 비엔날레》에서 로버트 라우센버그(Robert Rauschenberg, 1925~2008)가 대상을 받으면서 미술계에서는 정강자, 심선희 등 젊은이를 중심으로 팝적 분위기를 풍기는 경향이 나타나기도 했습니다. 1966년 대학 4학년 때 고(故) 이일 선생의 팝에 대한 강의를 들었는데, 나는 그 말씀을 도무지 이해하질 못했어요. 팝아

트라 하면 후기산업사회가 배경이 되어야 하고, 소비문화에 대한 성찰이 필요한데 나는 아직 산업화도 되기 이전의 한국에 살면서 그것의 당위성을 알 길이 없었던 것입니다. 70년대가 되어도 그런 사정은 여전했었습니다. 당시 한국사회에 살고 있던 나로서는 후기산업사회가 무엇인지 도무지 알 수가 없었습니다. 예를 들어 당시 기준으로 'GNP가 3,000달러 이상' 또는 '서비스업 종사자 분포가 총 고용의 과반 이상' 등의 이야기를 들으면서 그것이 도대체 무엇인지 감이 잡히질 않았습니다. 아마 당시 한국에서 팝을 제대로 이해한 사람은 거의 없었을 겁니다. 팝은 받아들이기 어려웠지만 옵티컬 미술은 현저히 시각적이고 회화적이어서 쉽게 받아들일 수 있었던 것 같아요. 당시 대표적인 작가로 불리는 박서보, 하종현 선생 등이 이러한 옵티컬 경향의 미술을 하기도 했었죠. 앞에서 언급했던 1970년대 주류 회화라 흔히들 일컫는 '단색조 회화'는 한국의 1970년대 사회상황을 외면하지 않았나 생각돼요. 1970년대 상황의 절박함에 대해 침묵한 것이죠. 이런 면에서 단색조 회화를 1970년대 미술의 전면에 내세울 수는 없다고 생각합니다. 미술은 삶의 조건으로부터 출발하여야 하고, 그 조건을 성찰하는 자세가 중요하기 때문입니다. 그러한 점에서 저항도 필요합니다.

3 선생님의 지난 40여 년의 작업에서 중요한 전환점이 된 시기가 있었다면 언제입니까?

: 제 작업에서 전환점이라 한다면 1973년 군대를 다녀온 이후라 말할 수 있습니다. 1974년에 처음 신문으로 행위·설치작업을 했고, 그후 75년부터 사진을 도입하면서 '이벤트' 활동을 병행하였습니다. 제가 제대한 후 당시의 미술계는 입대 전과는 확연히 달라져 있었습니다. 그때 나는 내가 작가로서 무엇을 어떻게 해야 할지 몰라 고민하고 있었어요. 당시 1970년대에는 모든 것에 제약이 너무

1

2

많아서 조금이라도 말실수하면 구속되기도 하는 세상이었으니까요. 그런 시대상황 속에서 당시의 나는 침묵하기보다는 조금이라도 사회의 부조리한 현상의 모순에 대하여 발언하고 싶었어요. 마침 이건용 선생의 요청으로 'ST' 그룹활동을 시작하게 되었고 이것이 내 작업에서 가장 중요한 전환점이 된 것입니다.

4 선생님은 'ST' 그룹활동을 시작으로 시대를 반영하는 작업들을 이어오셨습니다. 오늘날의 작가들은 대개 개인으로 활동하는데, 1970년대에는 'ST' 외에도 작가들의 그룹활동이 많았다고 생각됩니다. 작가들의 소그룹활동은 작가 개인의 창작에 어떠한 영향을 주었는지, 당시의 미술계에서 어떤 역할을 했는지 궁금합니다.

: 그 당시 우리 전시는 오프닝 때마다 이벤트를 하고 담론을 나누었는데, 매번 많은 이들이 참여했습니다. 'ST' 그룹 내에서는 당시의 미술경향에 대해 상당히 많은 연구를 하기도 하고 정보를 교환하기도 했습니다. 같이 공부한 내용 가운데 조지프 코수스(Joseph Kosuth)의 개념미술에 대한 에세이 「Art After Philosophy」를 번역하여 토론했던 것이 제 작업에 영향을 주었고, 그 외에도 이우환 선생의 에세이 「만남의 현상학 서설」 그리고 김복영, 나카하라 유스케, 브라이언 오도허티(Brian O'Doherty), 해럴드 로젠버그(Harold Rosenberg)의 글을 통해 당시의 미술에 대해 학습했습니다. 그때가 유신 초기에서 중기로 넘어가는 단계였기 때문에 사회분위기도 억압적인데다가, 정보의 부재로 개념미술이 지닌 사회변혁적인 요소에 대해서는 어렴풋이 풍문으로만 짐작하고 있었지 깊이있게 공부하지는 못했습니다. 코수스의 것처럼 온건한 이론만 국내에 소개되었지 개념미술에서 말하는 사회변혁적인 의지가 있는 작가들의 미술이나 글은 당시 접하기 힘들었습니다. 소그룹활동을 통해 모이고 글을 읽고 이야기하면서, 우리는 사회변화에 대한 가능성을 기대하며 그에 접근하는 데 생각을 모으기도 했었

1 〈신문 : 1974.6.1 이후〉,《제3회ST전》, 1974, 국립현대미술관 소전시실, 서울
2 〈신문읽기〉,《4人의 EVENT》, 1976, 서울화랑, 서울

습니다.

그룹활동을 했던 것은 열악한 환경 속에서 모이지 않으면 당시 예술활동을 하기 어려웠고 사회와 소통할 수 있는 창구를 확보하기 곤란했기 때문입니다. 당연히 확보되어 있어야 할 사회에 대한 소통의 장의 부재로 인해 'ST' 전시에는 고등학생, 대학생, 직장인 등 너나 할 것 없이 목마른 많은 사람들이 모여들었습니다. 오늘날에는 예술가들에게 기회가 많습니다. 국가기관에서 지원도 해주고, 행위미술작가들도 활동할 수 있는 범위가 넓어져서 그룹활동이 뜸하기도 하겠지만 그보다는 집단으로 발언해야 할 논쟁점이 희석되고 애매해 보이기 때문이 아닌가 생각됩니다. 오늘날에는 잡지, 책, 인터넷이 발달하여 관심만 있으면 금세 새로운 정보를 얻을 수 있지만, 당시에는 개인의 힘과 역량도 부족했고 모이지 않으면 정보를 얻는 것도 불가능했기 때문에 서로 만나 확인하고 교환하여야 했습니다.

5 당시에 어떤 전시가 가장 기억에 남는지 듣고 싶습니다.

：1974년 국립현대미술관 덕수궁 소전시실에서 열린 제3회 'ST'입니다. 그때 작업이 나의 예술의 출발점이 되었습니다. 1974년에 사회참여적 작업을 하게 된 이유는 앞서 말했던 이론의 영향도 있었지만, 자연발생적이 아닌가 생각합니다. 제가 그러한 이론들을 접하지 못했더라도 아마 사회변혁적인 작업을 시도했을 겁니다. 그것이 제3회 'ST'에 전시된 〈신문: 1974. 6. 1. 이후〉라는 작업입니다. 제가 그해 6월 1일부터 신문을 오리기 시작해서 전시가 끝날 때까지 약 2개월간 그런 행위를 지속했었습니다. 매일 발행되는 신문기사만을 면도날로 오려냈습니다. 신문은 모두 8면이었는데 이것을 벽면에 붙이고 오리고, 다시 신문을 오리고 하는 행위를 계속했습니다. 반투명의 푸른색 아크릴 상자에는 오려낸 기

사만을 넣고, 투명 아크릴 상자에는 기사를 오리고 남은 너덜너덜한 전날의 신문을 넣었습니다. 신문기사를 분리수거 안치한 거죠.

6 당시 작업에 대한 평론가나 일반인의 반응은 어떠했습니까?

: 『공간』 1974년 5월호에 방근택 선생이 진지한 반응을 보여주었다고 기억합니다. 당시 방근택 선생은 글에서 "…… 왜 성능경은 기사에만 비판적인 접근으로 신문기사를 오리는가, 그렇다면 신문에 나온 광고는 어떻게 생각하는가? 광고의 허구성은 보지 못한 것인가……"와 같은 비판적 반응을 보여주었고, 덕분에 나는 내 작업을 다시 생각해볼 수 있었고 그로써 내 작업에 대한 성찰의 계기를 마련할 수 있었습니다. 그 점에 대해서는 지금까지 방근택 선생께 고마움을 느낍니다. 당시 분위기에서 나의 사회비판적인 작업에 대해 언급을 한다는 것은 어려운 일이셨겠지요.

방근택 선생이 왜 광고의 허구성은 다루지 않았느냐 말씀하셨지만, 당시 우리나라에서 광고가 우리 의식을 지배할 만큼 큰 영역을 차지하고 있지 않은 시대였습니다. 사건을 보도하는 기사가 중요했기 때문에 광고에 대해서는 미처 손 쓸 겨를이 없었습니다. 1974년 말 유신정부에 의한 『동아일보』 광고탄압사건이 있었어요. 이후에 광고란이 흰 여백으로 비워진 채 기사만 있는 신문이 발행됐었습니다. 유신체제에서는 신문이 신문으로서의 제 기능을 할 수 없었습니다. 즉 현실에 대한 성찰을 할 수 없었던 것입니다. 그것을 보고 나는 신문의 허구성과 그 무력한 권력에 대한 문제제기를 했었습니다.

7 당시 '이벤트'는 일본이나 기타 외국의 영향을 받았다는 평들이 있습니다. 이에 대해서는 어떻게 생각하십니까?

1

2

1 〈마비게월(마구령, 비아그라, 게릴라양동이,
월드컵)〉, 1998, 금호미술관, 서울
2 〈어디 예술 아닌 것 없소〉, 2007, 벨벳 바나나,
서울
3~4 〈우린 모두 싸이코다〉, 2003, 성곡미술관, 서울

: 일본에서 먼저 행해진 '하이레드센터'의 활동과 '이벤트'와의 영향관계에 대해 이야기하는 것을 나도 알고 있습니다. 하지만 제 작업은 1970년대 한국사회에서의 자연발생적인 행위였습니다. 당시 이벤트라는 것에 대한 지식도 없었고, 나중에서야 김구림 선생으로부터 이벤트에 대한 정보를 전해 들었습니다. 김구림 선생은 당시의 미술동향에 대해 많은 정보를 가지고 있었어요. 제가 제 작업을 통해 말하고자 하는 것은 우리들의 '실존'과 관계된 것이었습니다. 특별히 동양적이라든지 한국적이라는 것에 대한 관심을 갖고 작업한 것은 아닙니다.

8 선생님 자신이 중요한 시기로 꼽았던 1974년의 초기 작업 이후, 1977년에는 선생님의 개인적 이야기를 담은 〈S씨의 반평생〉을 발표하셨는데 이전 작업과는 사뭇 다른 경향을 보입니다. 초기의 사회변혁적인 작업에서 이처럼 개인 서사 중심의 작품으로 관심을 옮기신 이유를 듣고 싶습니다.

: 특별한 이유는 없고 앨범을 펼쳐보고 덮는 일상성이라고나 할까요. 사적 영역과 공적 영역의 경계지우기 또는 호환이겠지요. 〈S씨의 반평생〉은 1975년부터 사진작업을 시작하면서 1977년에 했던 단발성 작업입니다. 저는 현실에 대한 성찰로부터 출발한 개념적인 것을 이야기하고자 했습니다. 그러니까 이전 작업은 사회적인 대서사작업, 사회문화현상에 관한 것이었던 반면에 이건 소서사, 개인 진술이 되는 것이죠. 당시로서 그러한 작업은 유통될 수 없는 예술이었어요. 1980년대 후반에 와서야 개인에 대한 진술이 나타나곤 하지요. 1977년 국립현대미술관《앙데팡당전》에 이 작업을 전시했는데, 박서보 선생이 제 작품이 있는 방에 와서 보시더니 "야, 능경아! 너 땜에 이 방 다 망했다"고 하셨어요. 그분은 좋다는 표현을 그런 식으로 해요.

제가 1979년에 장가를 가서 1981년에 큰아이를 출산하고 그후 모두 네 아이를

기르면서 아이들 사진으로 기록하면서 1990년대부터는 〈S씨의 후손들〉 작업을 했습니다. 이전에 S씨 작업이 없었다면 이런 후속작도 없었을 겁니다. 그때 친구들이 저더러 미술가 같지 않고 소설가 같다고 했어요. 내러티브가 들어간 작업들이라 그런 이야기를 들은 것 같아요. 어쨌든 당시 제가 우리나라에서 소서사를 처음 시도했다고 할 수 있습니다. 1990년대부터는 작업에 개인의 이야기들을 담잖아요. 나는 미술계의 주류는 아닙니다. 주류와 주류 사이의 빈 공간을 채운 사람에 불과하지요. 제가 미술사의 큰 줄기를 바꿨다든지 한 획을 그은 사람은 아니지만, 한국미술의 흐름에서 누군가는 채워넣었어야 했을 빈 자리를 채운 것이라고 생각합니다.

9 선생님이 생각하시는 실험미술은 어떤 것인지 듣고 싶습니다. 더불어 선생님이 지금까지 해오신 작업이 한국 현대미술에 어떤 영향을 미쳤다고 생각하시는지요?

: 나는 '실험미술'이라는 용어 자체가 이해가 안 됩니다. 모든 매체나 글들을 보면 '실험예술'이니 '실험미술'이니 하는 말들을 많이 쓰고 있습니다. 하지만 미술을 실험한다니, 전혀 수용할 수 없는 일입니다. 미술은 삶을 근거로 성립됩니다. 그런 점에서 어떻게 삶을 실험하겠습니까? 나는 실험이 아니라 그저 제 생각의 한 단면을 보여주고 싶었고 체험했던 바를 증언하면서 예술화하고자 했을 뿐입니다. 사람들은 그저 익숙한 것에 길들여져 있기 때문에 제가 한 예술행위들에 '실험'이라는 수식어를 붙이고, 그렇게 분류한 것일지도 모릅니다. 체험하고 생각한 것을 구현하여 제시하는 것이 예술가의 일이라 생각합니다. 나는 항상 제게 주어진 상황과 조건에 맞춰서 작업을 합니다. 1970년대 당시 상황은 제게 행위예술을 하게 만들었습니다. 제가 생각하는 실험미술은 만약 그런 용어가 용납될 수 있다면 사회와 개인의 삶을 조건짓고 결정하는 체제에 대한 비판적 성찰을

유도하는 예술적 태도라고 할 수 있겠습니다.

10 성능경 선생님 외에 1970년대부터 지금까지 행위미술을 꾸준히 이어온 작가는 많지 않습니다. 오늘날까지 퍼포먼스 작업을 이어올 수 있었던 것에 대한 이야기를 듣고 싶습니다.

　: 앞서도 말씀드렸지만, 나는 몸담고 있는 상황에서 유출되는 작업을 합니다. 당시에 같이 행위미술을 하다가 다른 장르의 작업을 한 사람은 본인의 새로운 환경과 여건 또 그에 맞는 필요에서 행위를 그만두고 다른 작업을 했겠지요. 모두 자신의 상황에 따라 작업을 택하는 것입니다. 모든 작가가 큰 작업실을 갖고, 값비싼 재료로 작업할 필요는 없습니다. 제게는 가족과 살고 있는 집이 제 작업실이죠. 집에 있는 가재도구와 생활용품과 그 삶에서 아이디어를 얻고 작업을 이어가고 있습니다. 예를 들어 제가 퍼포먼스에서 들고 나오는 트위스트 목베개는 텔레비전 홈쇼핑 방송을 보다 바로 구입해 소도구로 사용하였습니다. 텔레비전을 보다가도, 길을 걷다가도, 그때그때 떠오르는 생각을 항상 메모하고 영화포스터의 카피 같은 거리의 소비언어들을 채집하여 외치기도 합니다. 이러한 여러 복잡하고 잡다한 생각들을 몸으로 체현하는 것이 행위예술이라고 생각합니다. 지금과 다른 기회가 생기고 그런 여건이 된다면 제 작업도 변할 것이라 생각합니다.

11 선생님께 작가와 관람자의 관계는 무엇인지 궁금합니다. 또한 선생님의 퍼포먼스 작업이 관객에게 어떻게 읽히기를 원하는지요?

　: 한데 모이고자 하는 심리반응부터가 소통인 것입니다. 과거의 관객들은 행위예술을 보며 그 의미를 탐색하고 생각했습니다. 행위를 보기 위해 시간을 지켜

서 전시장에 왔고, 그저 관람을 하는 것이 아니라 항상 무언가 기대치를 갖고 있었습니다. 당시 1970년대의 관람객에게서는 흥미와 진지함을 동시에 느낄 수 있었습니다. 반면 오늘날의 관람자는 여가를 즐기듯 퍼포먼스를 유희로 생각하고 지나가며 구경하는, 흘러가는 군중 같은 생각이 듭니다. 그래서 나는 지금 흘러가는 관객을 위한 퍼포먼스를 하고자 합니다. 나의 행위는 심각함을 강요하지 않습니다. 한 편의 블랙 코미디로 볼 수도 있습니다. 무거운 문제를 무겁게 보여주는 일은 쉽습니다. 반면 코미디처럼 가볍게 무거운 것을 읽어내는 일은 그렇게 쉽지만은 않습니다. 그러나 관객들은 자연스럽게 받아들일 수도 있겠지요. 우리 행위는 쓸모 있는 것을 쓸모없게 만들기도 하며, 쓸모없는 것을 쓸모 있게 만들기도 합니다. 아직까지는 퍼포먼스가 참으로 재미있고 유용한 예술입니다.

12 오늘날에는 퍼포먼스를 하는 젊은 작가들이 드물고, 다른 장르의 작가들에 비해 작업을 선보일 기회도 많지 않습니다. 이러한 상황에 대해 어떻게 생각하시는지요? 본인의 예술의지로 퍼포먼스를 이어가는 젊은 작가들에게 조언 부탁드립니다.

： '퍼포밍 아트(Performing Arts)'를 퍼포먼스라 주장하는 사람도 있습니다. 공연예술과 퍼포먼스는 다른 것입니다. 공연예술이란 철저히 짜인 계획 안에서 완성도를 높여나가는 작업입니다. 하지만 퍼포먼스는 다릅니다. 매번 맥락과 상황에 따라 달라지고, 완성도보다는 가변성을 인정하는 행위의 과정이 중요합니다. 작업 중간에 계획에 없던 일들이 일어나기도 하고 그 변화를 수용하며 맥락에 적응할 줄도 알아야 합니다. 앞으로 퍼포먼스를 하는 젊은 작가들이 퍼포먼스에 대한 정확한 질문을 하는 훈련도 해야겠고 상황과 맥락에 따라 변화하는 차이의 예술이라는 점도 헤아려주었으면 합니다. 그리고 불쾌한 도전을 서슴지 말고 계속 거행하십시오.

인터뷰를 마치며

한국을 대표하는 행위미술가라고 할 수 있는 작가 성능경은 뒤늦게 알려지기 시작했다. 젊은 세월 주류 미술계의 합류를 거부하고 주로 예술과 비예술의 경계에서 활동하는 작가였기 때문이다. 하지만 당시에도 변방에서 활동하는 그를 숨어서 응원해주는 동료와 비평가들 또는 미술사학자들이 있었다. 작가는 지금의 자신이 존재할 수 있고 작업 또한 지속할 수 있는 것은 그들 덕분이라며 고마움을 표한다. 이에 덧붙여, 그는 지금도 수면 위에 떠올라 있진 않지만 훌륭한 작업을 하는 젊은 작가들이 많을 것이라고 생각하며 이들의 예술태도에 정당성을 부여해줄 수 있는 체제의 구축을 점진적으로 실현해 나가는 것이 현재 미술이론을 공부하는 학생들의 몫이라고 말한다.

일상을 비일상같이 보여주는 그의 퍼포먼스는 거의 정신착란에 가까울 정도로 평범한 일상을 생경하고 낯설게 보여준다. 이를 보는 관람객들은 대부분 놀라거나 그를 기인 취급을 하기도 한다. 하지만 그는 이러한 반응에 대해 자신의 작업에 관심을 보이는 한 단면이라며 오히려 즐거워한다. 삶과 예술에 대한 애정의 끈을 놓지 않는 것, 하나의 화두를 지속적으로 지키고 다듬어 간다는 것, 이러한 그의 실천이 한국미술 흐름의 빈 곳을 단단하게 채워준 것 아닐까. 그의 쉼 없는 실천이 높고 낮은 곳, 닿지 않는 구석구석까지 흘러들어가길 바란다.

이단아, 김윤서

22명의 예술가,
시대와 소통하다

—— 성 능 경 成 能 慶

1944 충남 예산 출생
 홍익대학교 미술대학 졸업

—— **개인전**

2001 《예술은 착란의 그림자-2001 한국 현대미술 기획초대전》, 마로니에미술관, 서울
1991 《S씨의 자손들-망친 사진이 더 아름답다》, 삼덕갤러리, 대구
1988 《성능경의 행위예술-팽창과 수축, 위치, 신문읽기, 미술과 시를 위한 2인의 작
 업》, 청파소극장, 서울
1985 《현장》, 관훈미술관, 서울

—— **단체전**

2009 〈어디 예술 아닌 것 없소?〉, 〈저는 말단입니다〉, 《NIPAF '09》, PROTO theater,
 도쿄 / ZAIM hall, 요코하마 / CLEA Kohnosu, 고노수 / NEON hall, 나가노
2008 〈특정인과 관련 없음〉, 〈S씨의 반평생〉, 《한국 현대사진 60년 1948~2008》, 국립
 현대미술관, 과천
 〈S씨의 하루〉, 〈저는 말단입니다〉, 《以身觀身-亞洲行爲藝術 邀請展 2008》, 澳門
 藝術博物館 , 마카오
2007 〈신문: 1974. 6. 1 이후〉, 《한국의 행위미술 1967~2007》, 국립현대미술관, 과천
2006 〈기운내!〉, 《KIPAF》, 직지천강변공원, 김천
2005 〈농담 그만 해〉, 《"채움 & 비움" 2005 한국실험미술제》, 갤러리크세쥬, 서울
2004 〈혼란스러워요!〉, 〈군침 도네!〉, 《TIPAF '04》, The star of the sea, urban spot
 light, 가오슝 / Taipei international artist villige, 타이페이, 대만
2003 〈하루 하루〉, 《NIPAF '03》, Die Pratze · 도쿄 / Be & be, 아이치, 일본

2002	〈멈춤, Pause, 止〉, 《제4회 광주 비엔날레》, 광주
2001	〈이강우전 미술(家)& 문화 · 신체풍경〉, 《이강우전》, 동국대 동국갤러리, 서울
2000	〈e-dong[이동, 移動, Movement]〉, 《SIPAF》, 밀레니엄플라자 지하광장 무대, 서울
1999	〈신문읽기〉, 《Global Conceptualism: Point of Origin 1950s~1980s》, Queens Museum of Art, 뉴욕, 미국
1989	〈작가 모독〉, 《예술과 행위 · 그리고 인간 · 그리고 삶 · 그리고 사고 · 그리고 소통》, 나우갤러리, 서울
1974	〈신문: 1974. 6. 1 이후〉, 《제3회 ST전》, 국립현대미술관, 서울

송수남
김인순
주재환
한
인옥
상
고영훈
윤진섭

형상과 표현의 회복,
현실과 역사를 다루는 리얼리즘

1980년대 한국 현대미술

1 |
다양성의 공존
: 1980년대 사회와 미술계의 변화

1980년대 한국 현대미술은 이전 세대에 비해 커다란 전환을 맞이하게 된다. 탈이미지 경향으로 집약되는 1970년대 단색회화에 대응하여 형상과 표현이 회복되면서 '신형상'으로 일컬어지는 민중미술, 극사실주의 회화, 신표현주의 회화가 전개되었다. 이러한 회화경향은 형식주의 추상미술로 대변되는 집단적 모더니즘에 대해 비판적 시각을 제기하면서 미술 내에서 사회 · 역사 · 정치 등 현실과 삶의 문제를 적극적으로 논의하기 시작하였다. 또한 회화나 조각 같은 기존 매체에 대응하여 설치미술과 행위미술 등 실험적인 새로운 매체미술이 본격적으로 싹을 틔우기 시작하였다. 1980년대는 모더니즘미술과 민중미술이 양극화를 이루는 가운데 형상과 표현, 내용적 가치가 강조되고 양식과 매체와 장르의 다원화가 논의되기 시작한 시기라 할 수 있다.

이러한 미술계의 변화는 당시 사회상황과도 무관하지 않다. 1980년대는 정치 · 경제 · 사회 다방면에서 큰 변화가 일어난 시기였다. 정치적으로는 광주민주화운동으로 시작된 민주화운동이 급속도로 확산되면서 기존의 권위주의적 독재체제에 대한 저항이 전면화되었고, 경제호황과 중산층의 성장, 후기자본주의 사회로의 이동이 급속히 진행되는 가운데 그 이면에 빈부격차 등 많은 사회적 문제가 노출되는가 하면, 세계적으로는 동서로 양분된 냉전체제가 무너졌다. 컬러텔레비전의 보급 등 매체환경의 변화 속에서 대중문화가 전면화되었고 경제발전과 새로운 매체의 확산으로 문화에 대한 욕구가 증폭되었다. 특히 1986년 아시안게임과 1988년 올림픽 등의 국제행사 개최와 해외여행 자유화 등으로 사회 전반적인 국제화가 가속화되었다. 이렇듯 1980년대는 동서 냉전체제의 와해, 민주화운

동, 개방화와 국제화, 대중매체와 하위문화의 확산 등으로 정치·경제·사회·문화 전반에서 기존의 가치가 흔들리기 시작했던 동요의 시기였으며, 보수와 진보, 구세대와 신세대의 가치가 서로 대치되면서 다양성의 공존이 논의되던 시기였다.

이러한 사회변화에 대응하여 1980년대 미술계의 구조는 다층적 성격을 드러냈다. 민주화운동의 물결로 추진된 민중미술과 후기산업사회의 문제를 다루는 신표현주의 회화가 등장했고 여성과 노동자 등 소수자의 문제가 미술로서 언급되었으며, 비디오아트·행위미술·설치·오브제 등 기존 보수매체에 대응하는 새로운 매체미술이 전개되었다. 미술계에서도 구세대와 신세대, 엘리트와 대중, 추상과 형상, 제도와 민중 등의 이원적 가치가 갈등하면서 구조적 다변화가 진행된 것이다.

또한 1980년대에는 미술계의 수평적 팽창과 체계정립이 동시에 이루어졌다. 이전 세대에 비해 미술계 등용문이 넓어지고 경제발전에 따른 문화적 수요에 따라 미술관과 상업화랑의 설립이 확대되었을 뿐 아니라 미술시장이 본격적으로 형성되었다. 구체적인 예로 1982년 국전이 폐지되면서 관전 주도의 미술계 등용문이 한국미술대상전(1982, 한국일보), 동아미술제(1978, 동아일보), 중앙미술대전(1978, 중앙일보) 등 사설 공모전으로 확대되어 미술제도의 다변화가 진행되었다.[43] 또한 서울미술관(1981), 호암미술관(1982), 토탈미술관(1982), 한국미술관(1983), 워커힐미술관(1984), 금호미술관(1987) 등의 사립 미술관이 설립되었으며, 과천국립현대미술관 신축(1986) 및 서울시립미술관 개관(1988) 등으로 국공

43 —— 오광수는 사설 공모전 등 이에 준하는 많은 전시체제가 미술계의 다양한 구조층을 가능하게 하는 역할을 담당하였다고 설명한다. 오광수, 『시대와 한국미술』, 미진사, 2007, p. 182.

립 미술관과 사립 미술관의 조직화가 두드러지게 나타났다. 미술관과 화랑의 설립 확대와 더불어 미술유통시장과 미술컬렉터의 확대, 미술전문잡지의 정착, 텔레비전 프로그램과 신문 및 잡지에 미술지면 확대, 큐레이터와 미술평론가, 미술사가 등 미술전문가의 등장으로 1980년대 미술계는 1970년대의 획일적인 미술 생산 및 소비 구조에 비해 보다 다양하고 복잡해진 양상을 보였다.[44]

한편 1980년대는 국제전시회가 활발하게 개최되면서 실제 전시를 통해 해외미술계가 국내에 소개되고 국내작가의 작품 또한 해외미술계에 본격적으로 진출하면서 미술의 개방화와 국제화가 진행된 시기이다. 1982년《오늘의 유럽전》과《프랑스 신(新)구상회화전》을 비롯하여, 1984년《실재와 그림자전》, 1987년《뒤샹·서울(Duchamp·SEOUL)전》,《만레이·서울(Man Ray·SEOUL)전》등 해외작가 중심의 기획전이 서울미술관을 중심으로 개최되었고, 워커힐미술관에서는《아르망(Arman)전》과《안토니 카로(Anthony Caro)전》등의 전시가 진행되었다. 한국작가들의 해외전 역시 1980년대 본격화되었는데, 1982년《한국 현대미술전》이 일본에서 개최되어 반향을 일으켰고, 1986년에는 민중미술의 해외전《제3세계와 우리들 제5회전: 민중의 아시아전》이 일본 도쿄도미술관에서 열렸다. 당시 미국 뉴욕에서 갤러리 마이너 인저리(Minor Injury)를 운영하며 미국의 비주류 미술과 제3세계 작가들을 국내에 소개해왔던 작가 박모의 기획으로 뉴욕에서 열린 《미국뉴욕민중미술전》(1987)과 뉴욕 얼터너티브뮤지엄(Alternative Museum)의《민중미술전》(1988) 역시 뉴욕의 1980년대를 지배했던 복합문화주의 열기 속에 미국에 소개되었다. 진화랑(1984 프랑스 FIAC), 현대화랑(1987년 시카고 아트페

44 ─── 이인범, 김주원, 「미술」, 『한국현대예술사대계V 1980년대』, 한국예술종합학교 한국예술연구소 엮음, 시공아트, 2005, p. 280 참조.

어), 선화랑(1987년 로스앤젤레스 아트페어), 가나화랑(1988년 함부르크 포름 아트페어) 등 국내화랑들이 해외 아트페어에 참가하면서 국제시장에 진출하였고, 1986년부터 국내에서 열리기 시작한 화랑미술제 등은 미술시장의 지형을 변경시켰다.[45]

1980년대 미술계는 민주화투쟁이라는 시대적 분위기에 대응, 모더니즘미술과 민중미술이 대립·공존하는 가운데 미술을 사회와의 관련 속에서 파악하고 예술과 삶의 소통을 회복하려는 다양한 미학적 시도들이 이전 시기에 비해 증가하였으며, 설치·오브제·사진·비디오 등 탈회화적 경향이 전개되면서 매체와 장르의 다원화가 본격적으로 논의되었다. 또한 미술시장 및 체계적 전시공간의 확대, 해외교류전 및 국제전의 개최, 미술저널리즘의 확립, 전시의 수적 증가 등으로 큐레이팅, 미술시장, 평론, 해외미술교류의 체계가 갖추어지고 미술계의 다변화가 심화되었다.

2 |
형상과 표현의 회복

1980년대 미술의 일반적인 현상으로, 1970년대 미술의 탈이미지 경향에 반하는 형상과 표현의 회복과 미술 내에 사회·역사적 현실을 표상하는 리얼리즘적 시각의 부상을 들 수 있다. 사실 새로운 형상회화의 등장은 당시 국내외 미술계 요구에 부응한 것이었다. 1978년 출범한 동아미술제는 '새로운 형상성'을 내세웠

45 —— 앞의 글, pp. 281~282 참조.

는데, 이는 당시 미술계가 추상 일변도로 경직되어 있는 상황에 대해 새로운 구상미술의 진작을 표방한 것이었다. 또한 독일의 신표현주의, 프랑스의 신구상주의, 이탈리아의 트랜스아방가르드, 미국의 뉴페인팅과 포토리얼리즘, 하이퍼리얼리즘 등 당시 국제적으로 유행한 새로운 형상회화들이 다양한 경로를 통해 국내화단에 소개되었는데, 이를 계기로 국내 젊은 작가들이 새로운 구상미술에 대해 적극적인 공감을 보이기 시작하였으며 이는 1980년대 새로운 형상회화가 부상하는 촉매제가 되었다.

1 · 극사실회화

새로운 형상회화는 1970년대 후반, 극도의 수공적 노력을 통한 대상의 치밀한 묘사를 특징으로 하는 극사실회화에서 우선적으로 나타났다. 그 시작은 1978년 《전후세대의 사실주의란》과 《형상78》 전시에 의해 열렸다. 이후 더 조직적 탐색이 전개되었는데 1978년 미술회관에서 창립전을 가진 '사실과 현실', 1981년 그로리치화랑에서 창립전을 가진 '시각의 메시지'가 이 운동을 이끈 주체세력이었다.[46] 극사실회화를 주도한 젊은 작가들은 여러 소그룹전에 참여하면서 현대생활의 주변과 도시 문제, 인간 삶의 문제를 작품의 주제로 끌어들였다.

1978년부터 1980년대 초까지 극사실회화는 연이은 소그룹전과 개인전, 특히

46 —— 《전후세대의 사실주의란》(1978년 미술회관 전시, 참여작가 문영태, 송가문, 이석주, 이재권, 조상현), 《형상 78》(1978년 미술회관 전시, 참여작가 김홍주, 박동인, 박현규, 서정찬, 송근호, 송가문, 송윤희, 이두식, 이석주, 지석철, 차대덕, 한만영), 《사실과 현실》(1978년 미술회관 전시, 창립회원 권수안, 김강용, 김용진, 서정찬, 송윤희, 조덕호, 주태석, 지석철), 《시각의 메시지》(1981년 그로리치화랑 전시, 창립회원 고영훈, 이석주, 이승하, 조상현). 서성록, 『한국의 현대미술』, 문예출판사, 1994, p. 248.

1970년대 말에 부상한 민전의 수상을 휩쓸며 뚜렷한 모습으로 미술계의 표면에 떠올랐다. 1981년 국립현대미술관 주최 제1회 《청년작가전》(김창영, 주태석, 지석철, 한운성 등)에서도 극사실회화가 대거 소개됨으로써 민관을 망라한 영역에서 극사실회화는 새로운 경향으로 눈길을 모았다.[47] 이들 작가들이 극사실적 기법으로 형상을 발전시켰던 것은, 한편으로는 국내화단에 만연했던 단색회화 열풍으로부터의 일탈 의지와 다른 한편으로는 국전시대의 재현주의적 형상미술에 대한 회의에서 비롯된 것으로 알려져 있다. "획일적이고 경직된 권위의식이 팽배한 현실로부터 탈피하여 새로운 방향을 모색하려는 데 뜻이 있다. 한국 추상미술의 한계를 극복하고자 새로운 형상회화의 모험을 기도한다"[48]라는 언급처럼 극사실회화는 모더니즘의 강령을 충실히 따랐던 당대 단색회화에 대한 탈출의 시도였으며 형상 및 서술성의 회복을 그 과제로 하고 있었다.

주태석의 철길, 김강용의 시멘트 벽돌, 변종곤의 도시풍경이나 타이프라이터, 조상현의 낡은 포스터와 표지판 이미지들, 지석철의 소파 쿠션, 이석주의 실내 등과 같이 극사실회화가 표상한 도시의 정경이나 인공적 사물들은 당시 새로운 현실로 정착되기 시작한 도시환경과 대중문화, 그 속에서의 인간소외를 상기시키며 시대적 경험과 감각을 드러냈다. 이러한 형상복원과 현실경험적 측면은 극사실회화를 1970년대의 '물성'으로부터 1980년대의 '서술과 표현'으로 이행되

<hr>

47 ── 김홍주가 1978년 한국미술대상전에서 〈문〉으로 최우수 프론티어상을, 송윤희와 지석철이 〈테이프 7811〉과 〈반작용 78-13〉으로 장려상을 수상. 변종곤이 〈1978년 1월 28일〉로 1978년 동아미술제에서 대상을, 지석철과 이호철이 〈반작용〉과 〈차창〉으로 1978년 제1회 중앙미술대전에서 장려상을 수상했다. 그 후 중앙미술대전에서 극사실화가 주류를 이루는데, 1980년에는 김창영이 〈발자국 806〉으로, 1981년에는 강덕성이 〈3개의 빈 드럼통〉으로 각각 대상을 받게 된다. 윤난지, 「한국 극사실화의 '사실성' 담론」, 『미술사학』 14, 한국미술사교육연구회, 2000, p. 72.

48 ── 차대덕, 「단상」, 『공간』, 1978년 6월호, pp. 42~45 참조.

는 과정을 가능케 해준 운동으로, 나아가서 '90년대 미술의 다양한 형상화 경향의 진원지'로 자리매김하게 하였다.[49]

극사실주의 화가 중 현재까지 그 활동에서 주목받는 작가로 단연 고영훈을 들 수 있다. 1974년 자연석을 소재로 그린 〈이것은 돌입니다〉를 《앙데팡당전》에 출품하여 극사실회화의 선두주자로 나섰으며, 극사실회화 그룹인 '시각의 메시지' 창립멤버로 활동하였다. 1970년대 극사실로 그린 거대한 돌을 화면의 허공에 띄운 후 "이것은 돌입니다"라는 명제를 붙임으로써 실제 대상과 그려진 표상 사이의 동일성에 대해 역설적으로 의문을 던진 고영훈은 1980년대 이후 신문이나 책의 텍스트 위에 그림자가 드리운 견고한 돌이나 새 깃털, 시계, 타이프라이터, 구두 등 극사실적으로 그려진 이미지들을 불연속적으로 결합하여 이질적 결합에서 야기되는 은유적 효과를 의도하였다.

한국 극사실회화의 특이성 중 하나는 단색회화에 대한 일탈을 강조하면서도 회화의 평면성 문제를 상기시킨다는 점이다. 예로 김강용의 시멘트 벽돌, 김창영의 모래밭, 이석주의 벽 등은 끊임없이 펼쳐지는 자연적 풍광을 화면 위에 펼쳐 놓거나 벽과 같은 대상을 반복적으로 쌓음으로써 공간적 깊이가 제거된 전면 회화(all over painting)를 이루어낸다. 특히 원근법적 공간으로부터 대상을 분리하거나 세부를 확대하는 현상은 고도의 형상성 속에 추상미를 획득하게 한다. 구상과 추상, 일루전과 평면을 동시에 수용하는 극사실회화의 이러한 이중적 구조는 바로 전(前) 세대인 단색회화의 경험을 내면화한 한국 극사실회화의 특징이자 서구 하이퍼리얼리즘과 구별되는 특징으로 이해된다.

49 —— 김복영, 「한국 현대미술에 있어서 〈물상회화(物象繪畵)〉의 문제: 그 연원과 〈형상적 경향〉의 원천에 관하여」, 『홍대논총』 26, 1995, p. 104.

사실상 한국 극사실회화는 1970년대 후반부터 서구 하이퍼리얼리즘과의 관계 속에서 언급되어왔다. 극사실회화 그룹전이 부상했던 1978년 바로 다음해인 1979년에는 당대 미술이론가였던 박용숙이 '하이퍼리얼리즘'이라는 주제로 김복영, 유근준, 이일 등과 함께 워크숍을 열고 그 결과를 출판하는 이론적 접근을 시도하였다. 이 워크숍이 한국 극사실회화에 대한 최초의 이론적 논의임에도 불구하고 그 독자성을 밝히는 자리이기보다는 미국 하이퍼리얼리즘의 연속선상에서 바라봄으로써 한국의 극사실회화가 서구의 아류라는 혐의를 부여하는 결과를 초래하였다.[50]

이후 작가들은 "우리는 하이퍼리얼리즘의 아류가 아니다"고 주장하며 서구 하이퍼리얼리즘의 틀 내에 한국 극사실회화를 자리매김하는 것에 대해 이의를 제기하였다. 한국의 극사실회화는 서구의 하이퍼리얼리즘처럼 사진과 같은 기술적 묘사가 아니라, 반복적인 붓질과 신체적이자 수공적 행위 그리고 질감을 포함하며[51], 또한 화면 속에 우리 이야기를 담아내려고 노력하거나 그려지는 사물들이 내적 의미를 띤다는 점에서,[52] 즉 주관적 요소가 개입되어 있다는 점에서 서구의 그것과 차별성을 띤다는 것이었다. 대상을 부각시켜 극사실적으로 묘사하였음에도 불구하고 자신을 투사하는 듯한 진지함을 드러내거나 사물에 대한 사색의 표현이 주를 이룬다는 점에서, 한국 극사실회화는 사물에 작가의 주관적 요소를 개입시킨 것으로 이해할 수 있다. 이와 더불어 한국 극사실회화의 의미는 서구 하

50 ——— 워크숍 내용에 대해서는 박용숙 외, 『하이퍼리얼리즘』, 열화당, 1979 참조.

51 ——— 김강용, 김명기, 김용진, 서정찬, 송윤희, 조덕호, 주태석, 지석철, 「그룹토론: '사실과 현실' 회화동인」, 『공간』, 1979년 5월호, pp. 85~89 참조.

52 ——— 안규철, 「우리는 하이퍼의 아류가 아니다-그룹 '시각의 메시지'」, 『계간미술』, 1983년 가을, pp. 193~194 참조.

22명의 예술가,
시대와 소통하다

이퍼리얼리즘과의 관계를 떠나 모더니즘회화가 탈각시킨 표현과 서술의 가치를 회복하고 재현의 문제에 다시 주목하도록 했다는 점에 있으며, 나아가 형상의 복원을 단지 미학적 측면에서만이 아니라 삶의 현실을 표상하는 측면에서 바라보도록 했다는 점에 있을 것이다.

2 · 민중미술

형상성에 대한 회복은 이렇듯 단순한 미학적 문제가 아니라 당대의 현실상황을 담아내기 위한 시대적 표상방식이었다. 당대의 급변하는 정치 · 사회적 현실을 새로운 형상회화로 제시한 것이 바로 민중미술이다. 1979년 10월 26일 박정희 대통령 시해사건과, 12 · 12쿠데타, 1980년 민주화의 봄, 5 · 18광주민주화운동으로 이어지는 정치적 급변기에 등장한 민중미술은 단색회화로 총칭되는 1970년대 모더니즘미술이 생동하는 삶의 현실을 담아낼 수 없음을 비판하며 미술 내에 현실성의 회복을 주장하는 본격적인 리얼리즘미술이었다.

민중미술은 1979년, 4 · 19혁명(1960) 20주년을 기념하여 창립된 '현실과 발언'에서 본격적으로 시작된 것으로 알려져 있다. 김정헌 · 민정기 · 임옥상 · 주재환 · 오윤 · 성완경 · 원동석 · 윤범모 · 최민 등 평론가와 작가들이 주축이 되어 시작된 '현실과 발언'은 문예진흥원 미술회관에서 개최된 창립전이 당국에 의해 폐쇄되는 상황에서도 미술의 사회적 소통을 모토로 현실주의 민중미학을 꾸준히 추구하였다. '현실이란 무엇인가, 그것을 어떻게 보고 느끼는가, 발언이란 무엇을 의미하는가' 등에 대한 물음에서 출발하여 이전의 모더니즘미술에서 제거된 현실경험론적 인식을 되살림으로써 미술의 사회적 기능을 재정의하자는 것이었다. 민중미술은 1980년 군사독재체제에 항거하여 일어난 광주민주화운동의 자극으로 보다 사회저항적이고 사회비판적인 정치미술의 형태를 띠면서 활발히 전

개되었다. '현실과 발언' 이후 민중미술은 '광주자유미술인협회'[53] (1979) '임술년'[54] (1982) '두렁'[55] (1983) 등 그룹운동의 형태로 확대, 심화되었다.

민중미술은 1980년대 중후반 민족미술협의회(1985), 민족민중미술운동전국연합(1988) 등으로 전국적으로 집단화되고 계급성·전투성·대중성을 강조하거나 지역 현장미술운동을 통해 더욱 조직적으로 전개되면서 그 활동이 절정에 달했다. 또한 서울·전주·광주 등지에 '그림마당 민'이라는 독자 전시공간을 마련하여 민중미술 진영의 거점을 확산시켰고, 오윤·신학철·김정헌·임옥상·황재형·이종구·민정기·이철수·김봉준·박불똥 등의 대형 민중작가들을 배출하였다. 민중미술은 1994년 국립현대미술관에서 열린 기획전《민중미술 15년》전과 군사정권의 종식을 계기로 마침내 제도권으로 진입하기에 이른다.[56]

그룹활동을 중심으로 한 민중미술운동은 조금씩 성격을 달리하며 전개되었는데, '현실과 발언'과 '임술년'은 미술의 대사회적 소통을 지향하는 보다 이론적인 시각으로 현실참여와 후기산업사회에서의 인간의 여러 문제를 지적하는 비판적 리얼리즘의 성격을 견지하였다. 특히 '임술년'의 작가들은 형상의 회복을 기치로 내건 극사실주의 기법으로 당대 시대적 현실 속에서 경험한 절망과 불안 등을 객관적으로 묘사하거나 은유적으로 표상한 점에서 주목할 만하다.

한편 '두렁'과 '광주자유미술인협회' 등은 민중을 해방하는 사회운동의 일환으로서 미술을 인식하여 노동하는 민중의 삶과 투쟁에 동참, 미술실천을 주장하는

53 —— '광주자유미술인협회'의 창립회원으로 홍성담, 최열, 김산하, 이영채, 김용채, 강대규 등이 있다.

54 —— '임술년'의 창립회원으로 박홍순, 이명복, 이종구, 송창, 전준엽, 천광호, 황재형 등이 있다.

55 —— '두렁'의 창립회원으로 장진영, 김우선, 이기연, 김준호, 김봉준, 라원식, 이춘호 등이 있다.

56 —— 김재원, 「1980년대 민중미술의 전개와 판화운동」, 『한국 현대미술 198090』, 학연문화사, 2009, pp. 41~42.

민중적 리얼리즘의 성격을 견지하였다. 소수 엘리트 중심의 미술보다는 지역과 현장에서 실천하는 미술을 주장한 그들은 공동작업을 추진거나 일반대중을 끌어들이기 쉬운 걸개그림과 깃발, 벽화, 판화 등으로 민중의 이해와 요구를 반영하며 정치적 선전미술의 형식을 제시하였다. '광주자유미술인협회'는 광주시민미술학교를 열어 시민판화운동을 전개하였고, '두렁'의 김봉준·장진영·이기연 등은 불화·풍속화·민화 등의 전통미술에 민중미술을 접목시키거나 목판화운동, 생활미술운동 등을 전개해나가며 민중성을 획득하였다. 이들은 작품의 대중성·현장성·운동성 즉 민중성을 담보하는 것이 미술운동의 진퇴를 결정하는 중요한 요인이라고 인식하여[57], 예술의 현실참여적·실천적 역할에 주력하였다.

민중 속으로 파고들고자 하는 민중미술의 지향점에서 민중과 더불어 주요하게 부상한 코드는 바로 민족이었다. 민중적 양식에 몰두하기 위해 민중미술은 기존의 전통적 모델·기준·문화 체계를 비판하면서 민중적 전통이라 할 수 있는 불화·무속화·풍속화·민화 등을 끌어왔다. 민중미술은 주제와 서사성을 강하게 부각시키며 민중들이 쉽게 이해할 수 있는 구상적 성격을 갖추었다는 점과 더불어, 민족적 전통형식인 민화·불화·목판·풍속화의 영향을 받았으며 농촌문화를 민중문화의 정체성으로 파악하고 이상향으로 설정했다는 점[58] 등을 그 특징으로 들 수 있다.

민중미술은 주제 면에서 사회·역사적 내용이 대세를 이루었는데, 민족의 분단과 정치적 현실로 대변되는 한국의 근대사(임옥상·신학철·민정기), 노동자와

57 —— 라원식, 「밑으로부터의 미술문화운동 - '광주자유미술인협회'와 미술동인 '두렁'」, 『민중미술 15년전 1980~1994』, 국립현대미술관, 1994, p. 23.

58 —— 민중미술과 전통의 관련성에 대해서는 김영나, 「현대미술에서의 전통의 선별과 계승」, 『정신문화연구』 23권 4호, 2000, pp. 43~48 참조.

농민 등 민중의 일상(민정기·강요배·노원희·이종구), 후기자본주의 대량소비사회의 문제(오윤·김정헌·주재환), 도시화의 문제나 대중문화의 퇴폐적 양상 등 사회역사적 현실을 비판적으로 혹은 풍자적으로 그려내면서 작품 속에 사회의식을 담아냈다.

1980년대 민중미술을 이끈 대표적인 작가로 임옥상을 들 수 있다. 그는 정치적 상황이 격변하는 당대 시대현실 속에서 민중을 화두로 리얼리즘 미학을 꾸준히 추구하였다. '현실과 발언'의 창립회원이자 민족미술협의회 대표이기도 했던 그는 사회·역사적 인식을 작품 속에 담아내고 민중과 소통하는 미술을 전개해 나갔다. 1980년대 임옥상은 〈땅〉(1980), 〈보리밭 II〉(1983) 등의 작품들에서 볼 수 있듯이 흙과 대지로 표상되는 땅을 민족의 역사와 생명력을 담아내는 매개로 인식하고, 이를 통해 사회적 현실과 민중의 삶을 적극적으로 표현하였다.

또한 '현실과 발언'의 창립회원이었던 주재환은 일상에서 흔히 접할 수 있는 비닐·폐조각·깡통 등과 같은 재활용품을 재료로 일상적인 삶과 부조리한 세태를 날카로우면서도 유쾌하게 비판하고 풍자하였다는 점에서 주목할 만하다. '현실과 발언' 창립전에 출품된 〈몬드리안〉과 〈계단을 내려오는 봄비〉에서 주재환은 기하학적 칸막이로 러브호텔이 난무하는 요지경 세상을 풍자하거나 뒤샹의 작품을 패러디하여 인권과 권력 문제를 은유하였다.

민중미술은 동시대 정치·사회 문제에 바탕을 두며 민중을 미술 제작과 소비의 가장 중요한 가치로 부상시킨 한국 최초의 리얼리즘 미술이라는 데에는 의미가 있으나, 미술을 정치·사회적인 현실관계로만 접근하고 미학적 완성도보다는 정치선전이나 사회변혁의 수단으로 미술의 가치를 도구화함으로써 양식적 한계를 지닌다는 비판을 받기도 하였다.

3 · 민중미술의 확장

당대 사회현실과 인간상을 표현하는 민중미술은 신표현주의적 경향의 미술로 그 외연을 확장하며 다양화를 추진했다. 1980년대 한국의 신표현주의적 경향의 미술은 역사·종교·신화 등의 문화적 유산에 근거해 현대사회에서의 인간 문제들과 정체성을 탐구하는 서구 신표현주의 회화의 속성과 완전히 일치하지는 않지만, 성·정체성·역사 등의 문제를 형상화하며 동시대 현실 속에서 살아가는 인간상을 은유적으로 표상한다는 점에서 서구 신표현주의 회화경향을 일정 부분 공유한다. 대표적인 작가로 실존·젠더·성·역사인식·정체성을 은유적으로 형상화한 조덕현·권여현·오원배·황창배·서용선·김홍주, 왜곡된 인간상을 통하여 부정적 도시 이미지를 풍자한 정복수·황재형·권순철·안창홍·홍순모, 산업사회 도상학과 문명비판 이미지로 역사를 은유한 신학철·박불똥·이철수 등을 들 수 있다.[59]

한편 미술을 현실인식의 수단으로 바라보는 민중미술의 경험은 여성의 삶과 현실을 표상의 층위로 끌어내는 본격적인 한국의 여성미술을 개시하는 데 토양이 되었다. 앞에서 언급했듯이 1980년대 중반 이후 민중미술은 '민족미술협의회' 등을 조직하면서 노동자 중심의 현장참여미술로 전개되는데, 여성미술운동 역시 이러한 민중미술운동과 연대하면서 본격적으로 전개된다.

민주화운동 차원에서 전개된 여성미술운동의 사례는 1986년 10월에 '시월모임'이 그림마당 민에서 개최한 전시 《반(半)에서 하나로》와 1986년 12월 '민족미술협의회' 내 여성미술 분과(이후 '여성미술연구회'로 전환)[60]가 개최한 《여성과

59 ── 김홍희, 『한국화단과 현대미술』, 눈빛, 2003, pp. 34~35.
60 ── '시월모임'의 김인순, 윤석남, 김진숙이 중심이 되었지만, '터' 동인에 속한 정정엽, 최경숙, 구선회, 신가영 등이 함께 참가하였다.

현실》, 1985년 젊은 여성미술가 6명이 결성한 '터' 동인의 전시회 《터》 등을 언급할 수 있다. 특히 '여성미술연구회'는 '둥지'나 '미얄'과 같은 소집단을 만들어 현장실천운동에 더욱 적극적으로 나섰다.

'시월모임'과 '여성미술연구회'에는 김인순·윤석남·김진숙 등이 참여하였는데, 이중 김인순은 '여성미술연구회'를 주도적으로 이끌며 '둥지' 등의 현장미술운동에 몰두하였고 실제 현장에서 노동자계급 여성의 권리를 주장하는 미술에 전념하는 등 여성미술운동에서 중추적 역할을 담당하였다. 여성노동자의 열악한 현실을 제기한 〈그린 힐 화재에서 스물두 명의 딸들이 죽다〉와 중산층 여성의 현실문제를 제기한 〈현모양처〉 등에서와 같이 김인순은 남성 중심 자본주의 사회 내 여성억압의 구체적 현실을 작품으로 폭로하였다.

'여성미술연구회' 등을 중심으로 하는 여성미술운동은 여성과 노동자의 부조리한 현실을 미술로 공격하여 그들의 현실을 변화시켜 나가는 일에 헌신하였다는 데에서 그 의미를 찾아볼 수 있다. 하지만 남성 중심으로 진행된 민중미술의 하부구조로서 여성노동자와 농민의 계급투쟁과 권리에만 집중함으로써 상대적으로 가부장사회 내의 보편적인 여성문제를 소홀히 다루었다는 한계점이 지적되기도 하였다.

한편 민중미술의 틀 내에서 운동의 차원으로 진행된 여성미술과 달리 가부장사회에 저항하는 독자적인 여성미술운동이 소그룹 '또 하나의 문화'에 의해 진행되었다. 이 그룹의 일원인 윤석남·김진숙·정정엽·박영숙 등은 여성문학가들과 함께 기획한 전시 《우리 봇물을 트자: 여성해방 시와 그림의 만남》을 통해 획일화된 가부장제에 대항하는 독자적이고 열린 여성문화운동을 전개할 것을 주장하였다. 이 전시에서 여성작가들은 여성의 억압적 현실에 대한 사실적 묘사, 여성 의식과 자아의 발견, 체험적 모성과 자매애의 회복을 통한 여성해방의 실천 등의 주제를 작품으로 다루면서 남성 중심 체계 내의 여성의 삶을 의미화하였다.[61]

1980년대는 민중미술과 연합하여 여권운동의 차원에서 진행된 민중계열의 여성미술과 사회적 성으로서의 남녀 차이를 고려한 문화운동 차원의 여성미술이 공존하면서 미술 내에서 여성문제를 본격적으로 논의하기 시작하였다는 점에서 한국 여성주의 미술의 진정한 시발점으로 간주된다.

3 |
수묵에서 채묵으로
: 1980년대 한국화단

1980년대 전반 남천 송수남이 주축이 되어 전개된 수묵화운동은 수묵이라는 매체의 조형적 가치를 현대적으로 실험하려는 집단적 움직임이었다. 수묵화운동은 1960년대 서세옥 · 장운상 · 정탁영 등을 중심으로 수묵화의 현대화를 추상적 방법으로 제시한 '묵림회'의 성격을 공유하면서도 재료가 지니는 표현적 가능성을 적극적으로 실험하고 동양화 본유의 정신성과 문화적 맥락에 접근하고자 하였다. 수묵화운동에는 송수남 · 신산옥 · 이철량 · 김호석 · 문봉선 등이 참여하였는데[62] '수묵'이라는 특정한 매체에 집중한 최초의 집단적 미술운동이라는 데서 그 특이성을 발견할 수 있다. 수묵화운동은 1970년대 중반 이후 우리 것에 대한 재발견이라는 시대적 요청과도 일정한 연계를 가졌을 뿐 아니라 서양화의 모더니

61 —— 김현주, 「1980년대 한국의 '여성주의' 미술: 《우리 봇물을 트자》 전시를 중심으로」, 『한국 현대미술 198090』, 학연문화사, 2009, p. 83, 88~102.

62 —— 수묵화운동에 참여한 작가로는 김식, 김영리, 김호석, 문봉선, 성종학, 송수남, 신산옥, 안성금, 이선우, 이철량, 임효, 홍석창, 홍용선 등이 있다.

즘 경향에서 전개되고 있던 한국적 정서의 조형적 접근이란 사안과도 같은 맥락을 지닌 것이었다.[63]

수묵화운동은 1979년 잡지 『공간』을 통해 진행된 수묵운동과 동양화의 진로에 대한 논쟁으로 그 열기가 고조되었고[64], 1981년 국립현대미술관에서 기획한 전시 《한국현대수묵화》 개최 이후 본격화되었다. 이후 《수묵의 시류》, 《한국화, 새로운 형상과 정신》, 《오늘의 수묵》, 《수묵의 형상》, 《지묵의 조형》 등 수묵을 표방한 많은 전시들이 이어지면서 수묵화운동은 1980년대 전반, 절정에 달했다. 수묵화운동에서 남천 송수남의 역할은 지대하다 할 수 있는데, 그는 수묵화 자체가 작가의 정신적 가치를 드러낼 수 있는 일종의 정신이자 자유로운 실험과 해석이 가능한 순수한 언어라고 파악함으로써 한국화의 새로운 층위를 모색하는 데 앞장섰다.

한편 1980년대 중반 이후 한국화단의 관심은 수묵화에서 채묵화로 이행하였다. 수묵운동에 가담했던 송수남 · 이철량 · 김병종 등도 채묵으로 전환하였으며, 1978년 국전에서 수묵 추상으로 동양화 비구상 부문 대통령상을 수상했던 황창배와 현대 진경을 추구하던 이종상 등 수묵화로 대표되던 작가들이 먹과 채색을 겸용하면서 채묵으로 선회하였다.[65]

이러한 변화의 동인으로는 민중미술 등을 중심으로 1980년대 한국화단을 휩쓴 새로운 형상과 표현에 대한 관심을 들 수 있다. 화면에 사회 속 인간의 현실문제를 담아내는 민중미술을 비롯, 당대 현실에 대한 감정을 강렬한 색채와 표현주의적 제스처로 드러내는 신표현주의적 경향의 작품들은 당대 한국화단을 자극하였다. 새로운 형상과 표현에 대한 관심 속에서 특히 민화 · 단청 · 무속화의 전통을

63 ―― 오광수, 『시대와 한국미술』, p. 227.

64 ―― 이 논쟁에는 송수남, 최병식, 김병종, 이호신, 홍용선, 이철량, 유홍준 등이 참여하였다.

65 ―― 김현숙, 「1980년대 한국동양화의 脫동양」, 『한국 현대미술 198090』, 학연문화사, 2009, p. 169.

강렬한 색채와 독특한 조형세계로 표상한 박생광의 작업들은 채색화에 대한 재발굴과 재평가를 가속화했다.[66] 채묵화의 대표적인 작가로는, 표현주의적 기법으로 강렬한 색채와 감각을 표현한 황창배 · 허진 · 유근택 · 임현락 등과 생활 속의 감정을 해학적인 내용과 형식으로 활달하게 그려낸 이왈종 · 김병종 등을 들 수 있다. 1980년대 후반의 채묵화는 수묵화운동 출신의 작가들과 합류, 한국화의 시대적 현실성 논의를 가능하게 하면서 한국화의 새로운 발전에 기여하였다.

4 |
탈회화적 경향들
: 행위미술과 설치미술

한국화단에서 행위미술은 1960년대 말 사회비판적 시각이 담긴 행동주의적 성격의 '해프닝'에서 시작된다. 이어 1970년대 행위미술이 '이벤트'라는 명칭으로 논리를 통한 개념적 접근으로 사물과 인간 사이의 문제를 사건화하는 작업에 주력하였다면, 1980년대는 '퍼포먼스'라는 이름 아래 무용 · 음악 · 연극 · 영화 · 마임 · 비디오 등 다양한 장르와 교류하고 혼성하는 총체화의 성격을 띠었다. 1980년대의 퍼포먼스가 음향 · 조명 · 신체 · 연기 · 관객 참여 등 미술 외적인 요소를 도입하고 장르 혼성적인 양상을 보이게 된 까닭은 1970년대의 정적이며 개념적인 이벤트에 대한 반발 때문이기도 하지만 여러 장르의 예술가들이 모여 공동의 모색을 한 데에서도 그 원인을 찾을 수 있다.[67]

66 —— 앞의 글, pp. 171~173 참조.

이 시기 대표적인 퍼포먼스 작가로 윤진섭·안치인·이두한·김용문·문정규 등을 들 수 있다. 이중 윤진섭은 논리적이면서 사변적인 해프닝과 이벤트로부터 관객의 참여를 유도하는 유희적인 퍼포먼스로 전환하는 데 구심 역할을 하였으며, 퍼포먼스 작가이자 동시에 평론가로서 한국 행위미술의 이론적 틀을 갖추는 데 기여하였다.

행위미술은 미술관 내부를 벗어나 외부 자연공간으로 확산되기도 하였는데, 1981년부터 1992년까지 연례적으로 열렸던 북한강변에서의 《겨울 대성리전》과 충청남도 공주 금강 백사장에서 열린 《야투 현장미술연구회전》을 그 예로 들 수 있다. 이후 행위미술은 보다 활발하게 진행되어 바탕골미술관과 아르코스모미술관에서 정기적으로 《행위설치미술제》를 개최하면서 성능경·김용민·장석원·강용대·윤진섭 등을 배출하였다. 국립현대미술관 역시 1981년 이후 연례전인 《청년작가전》을 개최하면서 설치·사진·비디오 등의 다양한 매체와 함께 행위미술에 주목하였다. 이 무렵 한강에 뗏목을 띄워 〈수상 드로잉전〉을 벌인 전수천의 퍼포먼스와 신화를 소재로 한 이상현의 퍼포먼스 〈잊혀진 전사의 여행〉이 주목을 받았다.[68] 1988년에는 한국행위미술협회가 창립되어 행위미술에 대한 이론적 토대를 마련하고자 하였고 행위미술의 질적 향상과 저변 확대를 도모하였다.

행위미술과 더불어 1980년대에는 기존 평면회화와 전통적 개념의 조각에서 벗어난 설치미술 영역이 확대되었다. 1960년대 말 《청년작가연립전》이나 1970년대 'AG' 그룹을 통해 설치미술이 시도되기는 하였으나 탈회화의 미학적 의지 속에

67 —— 이에 대해서는 윤진섭, 「1980년대 한국 행위미술의 태동과 전개」, 『한국의 행위미술 1967~2007』, 국립현대미술관, 2007, p. 104 참조.

68 —— 이인범, 김주원, 『한국현대예술사대계Ⅴ 1980년대』, pp. 304~305 참조.

22명의 예술가,
시대와 소통하다

서 본격적으로 이루어진 것은 1980년대 들어와서이다. 국립현대미술관에서 1986년과 1988년에 개최된 《청년작가전》은 기성 평면회화나 전통적 관념의 조각을 앞질러 설치미술의 현저한 대두를 보여주었으며 1989년 평론가협회 기획의 전시 《포스트모더니즘에 있어 물질과 정신》에서도 설치미술이 중심을 이루었다.[69]

1980년대 설치미술은 개별 작가 중심이기보다는 이론을 기반으로 한 다양한 소그룹들의 운동적 차원에서 전개된 것이 특징이다. 1981년에 창립된 '타라', 1985년에 창립된 '메타복스(Meta Vox)'와 '난지도', 뒤이어 1986년에 창립된 '로고스와 파토스' 등의 소그룹들은 오브제 · 입체 · 공간 설치 등의 방식으로 탈평면의 논리를 체계적으로 전개해나갔다.

이들 그룹은 단색회화와 민중미술의 양극화 과정에 존재하는 이념적 경직성에 비판적 시각을 견지하고 표현의 자유로움과 매체의 다양성을 추구할 수 있는 대안적 방법론으로 당시 실험적 영역이었던 설치와 오브제 미술을 제시한 것이다. 이들은 인간과 사회, 역사와 현실의 문제를 오브제와 설치미술을 매개로 발언하고자 하였으며 다양한 텍스트들과 기획전시 등을 통한 소그룹활동으로 이념적인 공감대를 형성하였다.

각 소그룹의 작품들은 그 형식과 내용을 조금씩 달리하면서 전개되었다. '로고스와 파토스'(노상균 · 문범 · 이기봉 · 홍명섭 등)는 구조나 재질 등의 미적 순수성을 추상언어로 표현하였으며, '타라'(김관수 · 육근병 · 오재원 · 이훈 · 김장섭 · 박은수 · 안희선 등)는 물질 자체가 드러낼 수 있는 내용적 가치를 수용하고 박제화된 자연물 등의 오브제를 설치방식으로 제시하며 고고학적 · 신화적 가치를 드러냈

69 —— 오광수, 『시대와 한국미술』, p. 185.

다. 본격적인 설치미술은 '메타복스'(안원찬 · 오상길 · 홍승일 · 김찬동 · 하민수 이후 장기범 가입)와 '난지도'(박방영 · 신영성 · 윤명재 · 이상석 · 김홍년 이후 김한영 · 하용석 · 조민 가입)에 의해 제기되었다. 두 그룹은 평면성을 탈피, '설치의 공간화'를 전면에 내세우며 일상적인 오브제를 재조합하거나 설치의 형식으로 제시하는 가운데 사회성과 현실성 그리고 역사성의 의미를 드러냈다.[70]

특히 '난지도'(1985~1988)는 소외되고 버려진 폐자재들을 재료로 사용하여 현대 소비사회의 물화된 상황과 이로 인한 인간성 상실, 소비와 자본의 문제 등 삶과 현실의 문제를 문명비판적이면서도 은유적으로 드러냈다는 점에서 주목을 받았다.[71] 신영성의 고장난 시계나 전축, 박방영의 짚으로 덮인 일상품을 통한 물질의 원초적 환경, 이상석의 잘려진 나뭇가지와 책, 김홍년의 버려진 사물과 그 위에 붙여진 부적과 한지, 윤명재의 폐목 부스러기 집적을 통한 파괴의 흔적 등을 그 예들로 언급할 수 있다.

이에 비해 '메타복스'(1985~1989)는 "오브제 미학의 한계를 극복하기 위해 오브제 미술을 도구화함으로써 미술언어의 건강한 기의를 회복하고자 한다. 메타언어를 추구하여 표현과 서술 그리고 상징의 가치를 재조명하고 물성의 자기현시로 인해 축소 내지 상실된 인간성의 회복을 끊임없이 모색한다"라고 취지문에서 밝히고 있듯이, 기표로서의 오브제를 기의로 사용하고 오브제의 메타언어적 해석을 추구함으로써 서술 · 표현 · 상징의 가치를 재조명하고자 하였다. 여기서 오브제

70 —— 서성록, 「조형과 형식미를 탐구한 '신세대' 미술가들」, 『월간미술』, 2005년 2월호. p. 70.

71 —— '난지도' 멤버였던 신영성은 이 그룹은 '엘리트적이고 정신주의적인 문화를 지향하기보다는 오늘의 실제성 속에서 생명을 다하고 소외되고 버려진 주변의 문화를 주시하며 문명의 비판과 그 삶의 건강성을 복원하려는 청년정신이었다'고 언급하였다. 신영성, 「난지도: 인터뷰」, 『한국 현대미술 다시 읽기-80년대 소그룹운동의 비평적 재조명』, 청음사, 2000. p. 74.

는 자기현시적 성격을 지니기보다는 신화적이고 주술적이며 내적인 심상의 상징 매체로 사용되었다.[72] 대표적인 작가로는 고목을 나열하여 사물 속에 가려진 생명력을 끌어낸 안원찬, 목재를 한지로 싸거나 노출시킨 조형적 구조로 상실된 인간성을 회복시키고자 한 김찬동, 색채를 가한 주술적 목재 오브제를 통해 정신적 비전을 드러낸 홍승일, 광목을 화면 위에 펼치거나 늘어뜨려 천의 팽창과 이완에서 오는 심리적 효과를 표현한 하민수, 캔버스에 텐트지나 동판을 오려붙여 채색하는 회화적 구조물로 물질과 작가 자신의 만남을 표현한 오상길 등을 들 수 있다.

'난지도'와 '메타복스'를 중심으로 한 1980년대 소그룹운동은 단색회화와 민중미술 등의 집단주의적 논리에 대응하는 일종의 대안적 운동으로, 한국 현대미술에서 설치와 오브제 미술을 본격적으로 시도하였다는 데 의미가 있다. 또한 미술의 서술적·표현적 가치를 강조함으로써 탈모더니즘의 논리를 지향함과 동시에 설치 및 오브제 미술이 이후 한국미술계에 자리잡는 데 결정적 역할을 하였다.[73]

행위미술 및 설치미술과 함께 1980년대에는 컬러텔레비전의 대중화와 더불어 비디오아트가 시도되었다. 한국 비디오아트의 저변 확대에는 백남준의 역할을 빼놓을 수 없다. 〈굿모닝 미스터 오웰〉(1984)을 시작으로 동서양의 만남을 영상으로 실현한 〈바이 바이 키플링(Bye Bye Kipling)〉(1986), 〈손에 손 잡고〉(1988)등

72 —— 김찬동, 「Meta Vox 2회전 서문」, 위의 책, pp. 164~165.

73 —— 설치와 오브제 미술을 본격적으로 추구하지는 않았지만 1980년대 주요 소그룹운동으로 1987년에 시작된 '뮤지엄'을 빼놓을 수 없다. 최정화, 고낙범, 이불 등을 주축으로 한 '뮤지엄'은 비정치적인 탈이데올로기 감수성으로 탈장르를 실천한 신세대 그룹의 선두주자로서, 실험적인 기획전들을 통해 모더니즘 미학, 박물관의 권위, 미술사 전통에 공격을 가했고, 지적이고 철학적이었던 기존 1980년대 탈장르와 다르게, 죽음·섹스·환상 등 도발적인 주제와 팝, 키치적 감수성으로 신세대 대중양식의 표본을 제시하였다. 김홍희, 「1980년대 한국미술: 70년대 모더니즘과 90년대 포스트모더니즘 사이의 전환기 미술」, 『한국 현대미술198090』, 학연문화사, 2009, pp. 29~30.

의 대규모 위성공연과 1988년 국립현대미술관에 설치된 〈다다익선〉 등 백남준의 비디오아트는 국내 테크놀로지아트에 대한 관심을 증폭시켰다.

나오며

1980년대는 미술에 있어 형상성과 서술성의 복원, 정치적 시각의 표면화, 매체와 장르의 복수화가 실현된 시기로 거칠게 요약할 수 있을 듯하다. 한국미술사의 전개에서 1980년대를 모더니즘미술에 대항하는 다변화가 진행된 시기로, 반(反)모더니즘 혹은 탈(脫)모더니즘의 기류가 상승한 시기로, 나아가 포스트모더니즘 미술의 단초를 마련한 시기로 평가될 수 있는 것은 이러한 특징 때문이다.

모더니즘미술 중심의 제도권에 저항하는 세력은 단색회화라는 침묵의 추상을 거부한 극사실주의, 그리고 현실주의 미학을 내세우며 집단적 세력으로 부상한 민중미술 및 신표현주의를 통해 전면에 등장하였다. 특히 민중미술을 통해 사회적 현실과 정치적 투쟁 등의 현실참여 문제를 미술 내에서 논의할 수 있었던 것은 1980년대 미술의 가장 큰 도전으로 기록된다. 1980년대 미술은 시대적 상황에 적극적으로 반응하여 미술을 사회·역사·문명·환경과 연결짓고 모더니즘 미술이 배제한 이야기·역사·주체를 복원하려 했다는 점에서 이전 시기 미술과의 변별성을 확고히 하였다. 이와 더불어 무용·연극·영화·비디오 등과 결합, 소통과 대중성을 중시하고 예술과 삶의 통합을 꾀한 행위미술, 평면회화의 한계에 도전하며 오브제와 설치미술을 통해 동시대 일상의 회복을 추구한 다양한 소그룹활동, 그리고 뉴미디어아트로서의 비디오아트 등은 탈모더니즘의 기류를 형성하는 데 일조하였다.

결국 1980년대는 추상과 형상, 제도와 민중, 중심과 주변, 고급과 저급, 엘리

트와 대중이 갈등하는 가운데 미술계 지형의 큰 변화를 가져온 역동의 시기로 평가할 수 있을 것이다. 특히 여성과 노동자 등의 소수자 문제를 비롯해 성과 계급의 문제를 제기하였다는 점에서도 1980년대 미술은 여전히 하나의 중심과 고정된 원리에서 일탈한 중층적 해석의 가능성을 담보한다.

배명지

참 | 고 | 문 | 헌

단행본 ————

· 국립현대미술관 발행, 『민중미술 15년전 1980~1994』, 1994.
· 국립현대미술관 발행, 『한국의 행위미술 1967~2007』, 2007.
· 김홍희, 『한국화단과 현대미술』, 눈빛, 2003.
· 대학미술협의회 편, 『한국 현대미술 추억사 1970~80』, 사회평론, 2009.
· 박용숙 외, 『하이퍼리얼리즘』, 열화당, 1979.
· 서성록, 『한국의 현대미술』, 문예출판사, 1994.
· 서성록, 『한국현대회화의 발자취』, 문예출판사, 2004.
· 성완경, 『민중미술, 모더니즘, 시각문화』, 열화당, 1999.
· 오광수, 『한국미술의 현장』, 조선일보사, 1988.
· _____, 『시대와 한국미술』, 미진사, 2007.
· 오상길, 『한국 현대미술 다시 읽기-80년대 소그룹운동의 비평적 재조명』, 청음사, 2000.
· 최열, 최태만 엮음, 『민중미술 15년 1980~1994』, 삶과 꿈, 1994.

논문 ————

· 김미경, 「한국 단색조 회화 이후 '신형상'의 의미」, 『한국 현대미술 197080』, 학연문화 사, 2004, pp. 73~101.
· 김복영, 「한국 현대미술에 있어서 〈물상회화(物象繪畵)〉의 문제: 그 연원과 〈형상적 경 향〉의 원천에 관하여」, 『홍대논총』 26, 1995, pp. 103~125.
· _____, 『눈과 정신, 한국 현대미술이론』, 한길아트, 2006.

· 김영나, 「현대미술에서의 전통의 선별과 계승: 1970년대의 모노크롬 미술과 1980년대
　의 민중미술」, 『정신문화연구』 23권 4호, 2000, pp. 35~53.

· 김재원, 「1980년대 민중미술의 전개와 판화운동」, 『한국 현대미술 198090』, 학연문화
　사, 2009, pp. 39~76.

· 김현도, 이재언, 라원식, 정영목, 「80년대 한국미술의 양상-모더니즘 이후」, 『미술평단』
　22, 1991년 가을, pp. 6~44.

· 김현숙, 「1980년대 한국동양화의 脫동양」, 『한국 현대미술 198090』, 학연문화사,
　2009, pp. 155~180.

· 김현주, 「1980년대 한국의 '여성주의' 미술:《우리 봇물을 트자》 전시를 중심으로」, 『한
　국 현대미술 198090』, 학연문화사, 2009, pp. 77~106.

· 오진경, 「1980년대 한국 '여성미술'에 대한 여성주의적 성찰」, 『미술 속의 페미니즘』,
　현대미술사학회 엮음, 눈빛, 2000, pp. 211~247.

· 윤난지, 「한국 극사실화의 '사실성' 담론」, 『미술사학』 14, 한국미술사교육연구회,
　2000, pp. 67~89.

· _____, 「혼성공간으로서의 민중미술」, 『한국 현대미술198090』, 학연문화사, 2009,
　pp. 107~153.

· 이인범, 김주원, 「미술」, 『한국현대미술사대계V 1980년대』, 한국예술종합학교 한국예
　술연구소 엮음, 시공아트, 2005, pp. 275~311.

· 이일, 오광수, 김복영 좌담, 「80년대 미술을 어떻게 볼 것인가-모더니즘과 탈모더니
　즘」, 『월간미술』, 1989년 10월호, pp. 75~110.

· 전영백, 「1960년대 이후 한국 현대미술에 관한 사회학적 논의: 부르디외(Pierre
　Bourdieu)의 '자본' 개념을 활용한 사회구조적 분석」, 『미술사연구』, 23호, 2009,
　pp. 397~445.

지필묵의
현대적 실험과 해석

송수남

전통 산수화에 대한 새로운 자각과 현대적인 조형감각으로 한국화단의 큰 획을 그은 남천 송수남은 '수묵화운동'을 이야기할 때 단연 회자되는 인물이다. 그는 1970년대 말 한국화의 위기상황을 극복하고자 1980년대에 현대 수묵화운동을 일으킨다. 전통의 발전적 계승과 함께 시대정신을 반영하는 방식으로 현대 수묵화운동을 펼치며, 그 주역으로서 자리를 잡는다. 또한 한국인의 정체성, 한국화의 방향 등 '진정한 한국미술이란 무엇인가'에 대해 결코 쉽지 않은 근본적인 물음을 던진다. 이렇듯 한국화의 자기혁신과 생명력 회복을 주도적으로 추진한 결과 한국화단에서 주목받는 작가로 거듭났다. 스웨덴 국립동양박물관 《남천 송수남 초대 개인전》을 비롯, 《도쿄 국제비엔날레》, 《인도 트리엔날레》, 《상파울루 국제비엔날레》 등의 해외전에도 활발하게 참여하였으며, 서양화와 한국화, 구상과 비구상을 아우르며 세계 속에서 한국적 미와 혼을 찾는 데 몰두하였다. 그는 현재에도 새로운 시각으로 한국화를 바라보면서 다양하고 활발한 실험과 연구를 계속 진행하고 있다.[74]

74 —— 본 인터뷰는 2009년 9월 12일, 11월 7일, 11월 14일 오전에 인사동 카페에서 각각 이루어졌으며, 주하영·안선영에 의해 세 차례 진행되었다.

1 　구체적으로 한국화를 시작하게 된 계기가 있으신가요? 그 배경에 대해 말씀해주세요.

　：　내가 그림을 시작했던 1950년대에는 동양화와 서양화가 구분되어 있지 않았습니다. 물론 전라남도 쪽에서는 그 구분이 명확하기는 했었지요. 시골에 있을 때, 고등학교 선생님의 영향으로 수채화를 시작하게 되었습니다. 나는 그것이 서양화에 속하는 것인지도 몰랐어요. 1956년에 홍익대학교 미술대학에 진학했는데, 들어가서 보니까 내가 서양화과 학생인 거예요. 동양화과가 있는 줄도 모르고 서양화과로 입학했던 거지요. 결국 4학년 때 동양화과로 전과를 했습니다. 어릴 적 할아버지 심부름으로 먹을 갈고 했던 기억들이 무의식중에 영향을 미친 것 같기도 해요. 하지만 내가 동양화과를 선택한 이유는 무엇보다도 변화를 주고 싶었기 때문입니다. 동양화나 서양화나 자신의 취향에 따라 공부하기 나름이라고 생각합니다.

2 　선생님을 대표하는 작업은 분명 수묵화입니다. 소위 수묵화운동이라 불리는 1980년대 초 화단의 움직임을 보면, 선생님의 영향이 대단히 컸다고 생각됩니다. 수묵화운동의 중심에서 작품뿐 아니라 글을 통해서도 그것을 이론적으로 체계화하려 했던 노력이 보입니다. 어떤 신념을 갖고 수묵화운동을 일으키게 되셨는지 궁금합니다. 또 수묵화운동이 널리 확산해나갈 수 있었던 동력이 무엇 때문이라고 생각하십니까?

　：　'수묵화운동'은 내가 만들어낸 말이 아닙니다. 나는 '수묵화운동'이라는 말을 사용한 적이 없어요. 당시에는 매년 동양화과 졸업생을 위주로 열리는 전시회가 있었습니다. 그 당시에는 졸업생들이 전시를 할 기회가 지금보다 훨씬 적었지요. 전시를 하기가 정말 어려웠습니다. 화랑도 얼마 없었고요. 그래서 내가 매

년 학생들을 모아 전시회를 했습니다. 나는 우리가 세계적으로 승부할 수 있는 장르가 수묵화라고 생각했어요. 그리고 졸업생들을 위해서 내 제자들이 활발하게 작품활동을 할 수 있도록 도왔을 뿐입니다. 그렇게 하다 보니 그것이 사회적으로 '수묵화운동'으로 보인 것 같습니다.

학생들 모두가 열심히 임했기 때문에 이 전시는 10년이 넘게 지속될 수 있었습니다. 사람들이 나를 '수묵화운동의 기수'라고 부르기도 하는데, 사실 나는 본질적으로 그룹활동을 싫어하며, 오히려 조직적으로 활동하는 것을 피하는 사람입니다.

물론 나는 사군자에 관한 책을 집필했고, 그 외에도 『한국화의 길』이란 책을 통해 '한국화의 새로운 방향'에 대하여 진지하게 모색했습니다. 예술이란 시대의 흐름에 따라 끊임없이 변화하고 발전해야 한다고 생각합니다.

3 수묵화에 대한 새로운 자각과 인식은 1970년대 말에서 1980년대 초에 걸친 일련의 수묵화전시회를 통해 활기 있게 전개되었습니다. 말씀하신 대로 1980년대 수묵화운동으로 불렸던 대부분의 전시들을 선생님이 직접 기획하고 구성하셨는데요, 전시규모를 설정하고 내용을 만들고 나아가 전시회 이름까지 정하는 것은 정말 보통 일이 아니었을 거라는 생각이 듭니다. 이러한 자발적인 노력으로 이루어진 수묵화운동에 대한 당시 화단의 반응은 어떠했는지요?

: 평론계의 평가가 구체적으로 어떻게 이루어졌는지는 잘 모르겠어요. 하지만 화단에서는 분명 한국화의 활동에 주목했습니다. 당시 한국화를 전공한 작가 모두가 열심히 임하였으므로, 당연히 여기서 발생되는 사회적 그리고 문화적 파장이 컸으리라 생각됩니다.

〈산수〉, 1977, 한지에 수묵, 130×115cm

4 수묵화운동을 말할 때, 종종 '묵림회'와 비교되기도 합니다. 수묵화운동과 '묵림회'
　　활동의 차이가 정확히 무엇입니까?

：'묵림회' 회원들은 주로 1960년대 한국화에서 비구상의 영역, 즉 추상의
영역을 확대해나가는 역할을 했고, '수묵화운동'에 연계된 우리 작업은 1980년
대 들어와 수묵이 지니는 정신성에 가치를 두고 전개되었다고들 합니다.
　　하지만 소위 내가 속해 있다고 말하는 '수묵화운동'과 '묵림회'는 근본적으로

〈산수〉, 1977, 한지에 수묵, 130×115cm

성격이 전혀 다릅니다. '묵림회'는 한국화단을 이끌어가기 위해 당시 쟁쟁했던 인물들이 모여 조직적으로 구성한 단체인 반면 '수묵화운동'은 자발적으로 이루어진 흐름이니 근본적으로 그 취지와 성격이 다르다고 할 수 있지요.

5 선생님 작품을 이야기할 때 빼놓을 수 없는 전시는 1978년 동산방화랑에서의 개인전일 것입니다. 1975년 스웨덴 왕립동양박물관 초대 개인전을 이후로 한국에 돌아와서 처음으로 선보인 수묵으로의 회귀였습니다. 1970년대 빨강·파랑 등의 짙은

〈강과 산〉, 1991, 한지에 수묵담채, 124×93.5cm

원색이 과감히 도입된 장식적 색채의 관념적 산수에서 다시 1960년대 초기 추상적 화풍의 수묵으로 돌아간 것이 명확히 드러난 전시였습니다. 1980년대에 수묵으로 강렬한 회귀를 하게 된 계기가 무엇인가요? 그 시점이 세계 각국의 화단을 보고 돌아온 직후였는데요, 당시 세계 각국의 미술계를 보고 돌아온 것에 큰 영향을 받은 건지, 그렇다면 정확히 어떤 영향이었는지 그 점에 대해 알고 싶습니다.

: 1969년에 《한국화의 길》이란 주제로 개인전을 열었을 당시 100호 크기의

22명의 예술가,
시대와 소통하다

〈겨울나무〉, 1994, 한지에 수묵, 53×37cm

작품을 20점이나 선보일 정도로 열정적으로 작업에 임했습니다. 스웨덴 왕립동양박물관에 초대되어 개인전을 열고, 그 김에 유럽·미국·대만 등을 여행하고 돌아왔어요. 나는 여행을 참 좋아하고, 많이도 했습니다. 여행을 통해서 새로운 환경과 현대적인 감각을 익힐 수 있었지요. 또한 "한국화가 세계화가 되는 방법이 무엇인가?", "어떻게 수묵화를 개발해야 하는 것이며, 또 무엇이 수묵화인가?"라는 본질적인 질문을 다시 하게 되었습니다.

6 1980년대에 수묵화운동으로 손꼽히는 전시를 보니 선생님의 참여도가 대단합니다. 1981년《수묵화 4인전》, 1982년《물 그리고 점과 선》,《오늘의 수묵》, 1983년《수묵의 형상》, 1984년《한국 현대수묵》, 1985년《현대수묵의 방향》, 1986년《아홉 사람의 먹그림》,《지묵의 조형》 등 많은 수묵화전시를 하셨는데요, 수묵과 관련된 전시 중에서 선생님 이름이 포함되지 않은 전시가 없을 정도입니다. 대략 한 해에 한 번꼴로 수묵화전시회에 참여하신 것으로 보입니다. 작업량이 대단했을 것 같은데, 실제로 평소 작업량이 어느 정도였는지 궁금합니다.

: 잠자고 학교 가서 제자들 가르치는 시간을 빼고는 작품을 창작하는 데 거의 모든 시간을 할애하였습니다. 저녁에는 주로 작업만 했어요. 당시 나는 젊고, 열정이 넘쳤죠.

7 선생님 작품에서는 다양한 실험정신이 엿보이면서도, 선생님만의 특유한 생략법과 평면감각 그리고 풍부한 먹색을 찾아볼 수 있는데, 선생님이 추구하시는 조형세계에 대하여 말씀 부탁드립니다.

: 작가들은 끊임없이 노력을 해야 합니다. 시대는 빠르게 변하고 있고 우리는 시대성을 무시할 수 없어요. 요즘 세상은 산수화를 원하지 않습니다. 젊은 감각, 발 빠른 감각이 필요하다는 이야기지요. 결국 열심히 보고 생각하고 그리는 방법뿐이라고 생각합니다.

8 선생님께서 작품을 설명하시면서 "수묵화는 재료와 형식이자 곧 철학이다"라는 말씀을 하셨던 것으로 기억합니다. 이것은 곧 수묵화 자체가 순수한 언어이며 또한 작가의 정신적 가치를 드러낸다고 해석할 수 있는데, 이 부분에 대하여 좀더 구체적으

〈금강산〉, 1968, 한지에 수묵담채, 162×130cm

로 설명해주실 수 있는지요?

　: 수묵화는 곧 정신성의 표출입니다. 정신성이란 보이지 않고, 맑고 순수한 것입니다. 작가가 작품에 임할 때 정신이 맑아야, 작품 역시 맑게 보이는 법이랍니다. 이것은 곧 성찰을 의미하며, 도(道)의 정신에 입각하는 것이지요.

9　선생님께서 집필하신 책을 보면 글솜씨가 대단하신 것 같습니다. 실제로 시도 짓고 글도 쓰고 문인들과 어울려 지낸 것으로 알고 있습니다. 문인의 꿈도 있으셨는지요?

　: 내 주변 친구들이 대부분 문인이에요. 나는 화가들보다는 시인들과 더 어울려 다녔고, 자연스레 그 영향이 있었으리라 생각합니다. 특별히 문인의 꿈이 있었던 것은 아닙니다. 하지만 글을 쓰고 시를 짓는 것을 좋아하지요.

10　수묵화운동이 지나치게 매체적 · 재료적 특성을 보여주는 방향으로 나갈 수밖에 없다는 한계점이 지적되었던 것으로 알고 있습니다. 수묵화운동을 전개하시면서 당시 활동했던 작가들과 다양한 의견충돌이 있었을 듯한데, 그 당시 상황에 대하여 좀더 알고 싶습니다. 또한 수묵화에 대한 열기가 식기 시작한 이유가 무엇이라고 생각하십니까? 어떤 과정을 통해 수묵화운동이 끝나게 되었다고 생각하시는지요?

　: 시대와 사회가 변화하고 발전하고 있습니다. 시대가 과학화 · 산업화하는 것과 함께 수묵화도 변화해야 합니다. 오늘의 환경의식에 맞게 변화를 해야 한다는 이야기지요. 산업화가 무서운 속도로 진행되는 것에 비해서, 사유를 통한 한국화의 이해와 고찰은 이에 부응하지 못한 것이 사실입니다. 한국화 역시 세계

화·시각화 작업에 빠르게 대응하지 못한 이유가 여기에 있어요. 물론 현재 대학에 있는 선생의 능력이 부족해서일 수도 있겠지만, 아무튼 이러한 변화에 대응하지 못한 것이지요.

11 한국화를 전공한 작가 대부분은 전통의 재해석을 통하여 한국화를 어떻게 변화시킬 것인가에 대하여 많은 고민을 하고 있습니다. 물론 전혀 다른 새로운 방법과 재료로 시도하는 작가들도 있지만, 선생님께서는 기존 개념과 본질에 대한 연구에 매진하셨습니다. 최근의 현저한 장르해체를 보면서 한국화의 전망이 어떠하다고 보시는지, 또 수묵실험의 가능성에 대해서는 어떻게 생각하시는지요? 그리고 오늘날 현대미술가들이 나아가야 할 방향은 무엇이라고 생각하십니까?

: 대학에서 동양화과가 없어지는 추세입니다. 사실 동양화와 서양화를 구분하기란 어렵지요. 어떤 것이 동양화이고 어떤 것이 서양화냐 하는 것은 분명하지 않아요. 이것은 재료문제이지요. 동양화와 서양화를 규명하는 것이 중요한 것이 아니라 어떻게 우리 정서를 새롭게 그림에서 표출할 것인가가 중요합니다. 우리는 변화해야 합니다.

12 선생님 작업의 흐름을 보니, 수묵산수화에서 현대적 조형감각을 지닌 수묵추상으로, 또 현재에는 자연에 관한 경쾌한 채색화 위주로 변화하신 것을 알 수 있었습니다. 지금의 작업에서 일련의 수묵작업과의 연관성을 어떻게 찾을 수 있을까요?

: 지금 나는 꽃을 그립니다. 꽃을 왜 그리느냐고요? 꽃을 그리는 취지를 이야기하자면, 꽃을 보면 즐겁기 때문입니다. 그림은 인간을 위한 것이라 생각해요. 꽃을 보면 즐겁지요? 이것은 모든 사람에게 다 적용되는 것입니다. 나는 모

든 사람이 다 행복해지길 원합니다. 이것은 인간을 위한 것이며, 아름답고 화사한 이 꽃을 모두에게 선물하고 싶었습니다. 최근 나는 『우리는 모두 행복한 꽃이다』라는 제목의 새로운 책을 하나 출판했습니다. 이 책에서 이전의 수묵작업과 현재 내가 하고 있는 꽃작업까지 다양하게 수필형식으로 엮어보았습니다.

13 앞으로의 작업과 새로운 전시계획에 대해 말씀해주세요.

: 지금은 잠시 수묵작업을 쉬고 있지만, 곧 시작할 것입니다. 나는 다시 수묵으로 돌아가려 합니다. 그리고 내년에 '그리운 금강산'이란 주제로 전시를 준비 중이에요. 금강산을 그린 화가로 겸재를 생각합니다. 그에 대해 조형적·시각적으로 많이 연구하려고 해요. 물론 겸재학회가 있어서 그곳에서 활발히 겸재에 대한 연구를 하고 있지만, 나는 겸재보다는 겸재의 금강산을 바탕으로 한국인의 내적인 면이나 서정성을 이야기하고 싶어요. 그리고 '그리운 금강산'이라는 주제를 통해, 통일에 대한 염원이나 자연을 향한 동경 등의 복합적인 부분에 대해서도 이야기할 것입니다.

인터뷰가 끝나고, 선생님께서 한 권의 작은 책을 선물해주셨다. 이번에 출간하신 책 『우리는 모두 행복한 꽃이다』이었다. '우리가 모두 행복한 꽃'이라는 제목에 이어 "우리는 모두 행복한 꽃이다. 지금, 당신이 세상에서 가장 행복한 꽃이다"라는 문구가 눈에 들어온다. 이렇게 시작되는 책에는 선생님 작품과 글들이 함께 소박하게 전개되어 있었다. 꽃을 통해 작가가 전달하고자 하는 이야기는 무엇일까? 그것은 작가가 늘 수묵화를 통해 고민해왔던 문제와 다르지 않다. 새로운 작업을 시도하는 것은 '창작'의 욕구와 관계된다. 작가는 이것이 "채워지지 않는 여유에서 온 가능성의 시작"이라고 말한다. "모든 것이 꽉 차 있지 않은, 완벽하게 채울 필요를 느끼지 않는 여유"에서 작가는 새로운 공간을 만들어내고, 창작의 욕구를 표출한다. 남천 송수남은 유머와 위트가 넘치는 미술가이고, 철학가이고, 진정한 예술가이다. 그는 항상 노력한다. 그리고 변화한다. 작가는 '변화'를 통한 '자주성의 회복' 이야말로 한국화가 추구해야 할 현실이고, 나아가야 할 길이라고 거듭 강조한다.

주하영, 안선영

작 가 약 력

—

송 수 남 南天 宋壽南

| 1938 | 전북 전주 출생 |
| | 홍익대학교 미술대학 졸업 |

—

개인전

2010 《남천 송수남 전주 초대전》, 전주 MBC 창사 45주년 특별기획전, 전주 한국 소리문
　　　화의 전당, 전주

2007 《남천 송수남 – 꽃을 그리다》, 백송화랑, 서울

2004 《송수남 회고전》, 가나아트센터, 서울

1978 《송수남 개인전》, 동산방화랑, 서울

1975 《남천 송수남 초대 개인전》, 스웨덴 국립동양박물관, 스웨덴
　　　그 외 35여 회의 개인전

—

단체전

2007 《신경림 – 송수남 우정의 시화전》, 부남미술관, 서울

2005 《한 · 중 현대수묵전》, 서울시립미술관, 서울

1997 《21세기 한국미술의 표상전 – 원로 · 중진전》, 예술의전당미술관, 서울

1973 《제12회 상파울루 국제 비엔날레》, 상파울루, 브라질

1967 《제9회 도쿄 국제 비엔날레》, 도쿄, 일본
　　　그 외 200여 회의 단체전

—

수상

2007 대한민국미술인상, 미술협회

2004 황조근정훈상

| 1996 | 한국문인협회 선정 '가장 문학적인 한국화가상' (미술 부문), 한국문인협회 |
| 1990 | 제16회 중앙문화대상, 중앙일보사 |

—— **소장**

스웨덴국립동양박물관 동양화 산수 1점

하와이동서문화센터 팔각정 내 8점

뉴욕브루클린박물관 1점

한국현대미술관 3점

—— **저서 및 작품집**

· 『우리는 모두 행복한 꽃이다』, 이야기꽃, 2009

· 『매란국죽』, 미술신문사, 2005

· 『우리 시대 수묵인 남천(회갑기념집)』, 안그라픽스, 1997

· 『고향에 두고 온 자연』, 시공사, 1995

· 『한국화의 길』, 미진사, 1995

· 『떠나는 이의 가슴에 한 송이 꽃을 꽂아주고』, 이야기책, 1994

· 『묵, 표현과 상형』, 예경산업사, 1991

· 『남천의 사군자(상,하)』, 예경산업사, 1990

· 『자연과 도시』, 이화사, 1988

· 『동양화(산수)』, 동원사, 1974

· 『수묵화』, 동원사, 1973

—— **기타사항**

· 전(前) 홍익대학교 미술대학 동양화과 교수

· 전(前) 홍익대학교 미술교육원 원장, 홍익대학교 박물관 관장, 대한민국 미술
대전, 동아미술제, 중앙미술대전 심사위원 및 운영위원, 서울시 예술위원

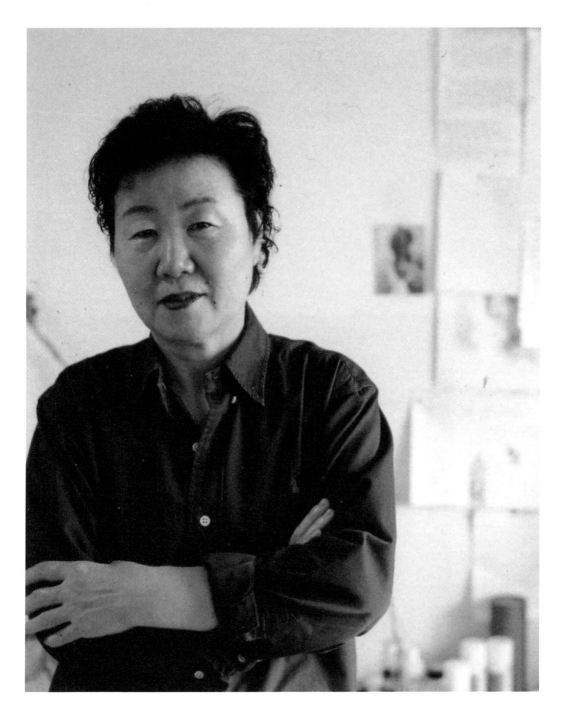

삶의 현장 속
여성미술의 실천

김인순

김인순은 군사정권에 대항하여 변혁을 바라는 시민으로서, 민족미술인으로서, 그리고 여성해방을 꿈꾸는 화가로서, 여성들 삶의 현실에 직접 참여하여 이를 그림으로 그려내며 본격적으로 여성미술을 시도하였다. 1980년대에는 민족미술협의회 내 여성미술 분과인 여성미술연구회의 창립멤버로서, 그림패 '둥지', 그리고 노동미술위원회의 활동 등의 현장미술운동에 적극적으로 참여하였다. 특히 여성과 노동의 현실을 고발하는 그의 1980년대 작품들은 당대 현실의 반영 그 자체이며, 이 작품들에서 현재 젊은 세대가 관심을 보이는 포스트 여성미술이나 포스트 민중미술의 밑거름으로서의 의의를 찾아볼 수 있다. 이러한 그의 작품세계는 1990년대 중반 이후 여성의 삶을 뿌리와 같은 자연에 비유하여 이를 상징적으로 표현한 '뿌리 시리즈'로 나아가며, 근래에 들어서는 여성이 꾸는 꿈 '태몽'을 통해 우리 민족의 정체성과 정서를 찾는 작업으로 발전한다. 이렇듯 우리는 김인순과 그의 작품을 통해서 의식적인 차원에서 여성성을 강조하고 여성문제를 이슈화하는 여성미술과 1980년대 당시 현장에서 함께했던 현실참여적인 민중미술을 읽어낼 수 있다.[75]

75 —— 본 인터뷰는 2009년 4월 20일, 9월 24일, 12월 17일에 경기도 양평군에 있는 김인순 작가의 작업실에서 각각 이루어졌으며, 임성민·박민정에 의해 세 차례 진행되었다.

1 선생님이 처음 예술가가 되고자 했던 계기는 무엇이고, 중산층의 안정된 삶을 살다
　가 이러한 민중미술과 여성미술을 하게 된 이유가 궁금합니다.

：학창시절부터 화가에 대한 꿈을 키워왔고, 대학에서는 생활미술을 전공했
지만 디자이너보다는 화가가 되리라 생각했지요. 그리고 늘 작업과 현실을 함께
생각해왔습니다. 1970년대에 민족문학작품들을 접하게 되고, 이에 감동을 받았
습니다. 그러다가 문학에서는 시대를 반영하여 여성운동, 민중운동이 진작부터
나타났는데 왜 미술에서는 나타나지 않는가 하는 각성을 하게 되었습니다. 따라
서 문학을 통해 먼저 현실의 내용을 비판하는 시각을 키우면서, 이를 어떻게 그
림으로 그려낼 수 있을까 생각했지요.

2 선생님은 여성미술연구회 대표, 노동미술위원회 위원장, 민족미술협의회 공동대표
　등을 맡고 계시고, 선생님의 '여성미술' 운동의 실천은 노동문제와 긴밀히 결합되어
　있음을 추측해볼 수 있습니다. 이와 관련해 1980년대 당시 상황에 대한 선생님의 생
　각을 먼저 여쭙고 싶습니다.

：여성의 불평등이 문화적인 측면만 극복된다고 해결되지 않습니다. 자본주
의 사회체제에서 경제적 독립이 이루어지지 않고서는 여성은 남성에게 종속될
수밖에 없고 진정한 평등을 이루지 못합니다. 1980년대 상황에서는 여성들이 경
제적 평등을 획득할 가망성이 희박하여, 사회구조적 문제에 관심을 가지게 되었
죠. 예를 들어 그 당시 1980년대까지 한국경제발전의 주역은 여성노동자들이었
음에도 불구하고 임금은 남성의 1/4 수준밖에 되지 못했고, 여성＝저임금이라는
사회적 인식을 바꾸지 않고는 어떤 평등의 길로도 한걸음조차 나아갈 수 없다는
생각이 들었어요. 평등사회를 이루어가는 과정에서 사회의 권력을 노동문제로

풀지 않고 예술과 문화만으로 해결하려고 할 때, 결코 여성의 근본적인 불평등문제는 해결되지 않는다는 거죠.

3 앞서 들려주신 선생님의 생각과 함께, 당시 선생님이 하셨던 미술활동에 대해서도 궁금해지는데요. 구체적으로 노동미술위원회의 활동과 더불어 '노동미술'과 '여성미술'의 관계에 대해서도 알고 싶습니다.

: 그 당시에는 남녀평등한 사회를 이루기 위해서는 여성작가들만 해서는 안 되고 남성작가와 함께해야 한다는 생각에서 노동미술위원회(이하 노미위)를 결성하게 되었습니다. 지금 생각해보면 '노동미술'이라고 칭한 것이 성급했다고도 보이지만, 당시에는 여성·일반 노동자들이 인권과 임금에서 너무나 불평등하고 비인간적 처우를 받아 가슴이 아파서 볼 수 없을 정도였기에 그러한 현실을 고발하는 그림을 그리고 싶었습니다. 그림을 통해 노동자의 현실을 적나라하게 고발함으로써 조금이라도 그들의 삶이 평등에 한걸음이라도 갈 수 있다면, 그것이 그 시기 미술인으로서 할 수 있는 일이 아닐까 생각했습니다. 그리고 노동자의 삶을 직접 겪어보지 않으면 진실한 그림을 그려낼 수가 없다고 생각했기에, 현실에 참여하고 함께 경험하려 했을 뿐이지요.

다시 여성미술의 측면에서 노미위를 보자면, 결성 당시에 여성이 대부분이었던 '둥지'와 '엉겅퀴' 두 소그룹을 주축으로 하면서 남성 영입에 힘썼습니다. 여성과 노동의 문제를 동시에 생각한다는 취지였죠. 노미위는 1987년 이후 노동미술의 성과를 일정하게 집약하여 객관화한다는 취지를 가지며 이를 통해 7, 8월 투쟁 이후 노동자 역량의 성장을 집중적으로 조명하고 노동자 스스로 변혁운동의 주체로서 자부심을 갖도록 하는 것을 그 목적으로 하였죠. 또한 여성노동자들의 경우 인간의 권리가 짓밟히는 현실에 대한 분노를 그림에 담아, 여성의 현실

1

2

3

4

1 〈현모양처〉, 1986, 천에 아크릴, 110×91cm
2 〈그린힐 화재에서 스물두 명의 딸들이 죽다〉,
 1988, 천에 아크릴, 190×150cm
3 〈파출소에서 일어난 강간〉, 1989, 천에 아크릴,
 136×170cm
4 〈엄마의 대지〉, 1994, 천에 아크릴, 180×
 120cm
5 〈태몽〉, 2008, 캔버스에 아크릴, 97×130cm

5

을 증언하고 싶었습니다. 그런 그림들은 이전까지 우리 미술사에 없었기에 일반 사람들에게는 생소했을 테지만, 나는 현실 속 여성노동자들을 옆에서 지켜봐왔기 때문에 절실하게 그러한 그림을 그릴 수밖에 없었습니다.

4 선생님의 1980년대 작품활동은 개인작업뿐 아니라, 활발한 단체활동('여성미술연구 회' '민족미술협회' '둥지' '노동미술위원회') 속에서 이루어졌음을 볼 수 있었는데요, 이러한 작업들을 통해 드러내고자 하는 효과는 무엇이었나요?

: 현실의 모순에 대한 민중과 여성의 분노를 나타내고자 한 의도도 있었지만, 더 큰 이유는 실제로 현장에 참여해보니까 학력도 낮고 나이도 어린 여성노동자들이 불의에 맞섰을 때 얼마나 용감하며 사회를 바라보는 시각이 건강하고 정확한지에 대해 감동을 받았기 때문이에요. 그들의 정열을 그림 속에서 어떻게 표출하여 보여줄 수 있을까 하는 마음이 핵심이었죠. 이런 게 바로 시대의 아름다움이라고 보거든요. 특히 파업투쟁을 할 때 어린 여성노동자들의 똑똑함, 강인함, 건강함은 그 시대만이 만들어낼 수 있는 아름다움이라고 느꼈어요. 그리고 미술가가 이러한 시대적인 아름다움을 그리지 않으면, 과연 어떠한 것을 아름답다고 그릴 수 있겠는가 하는 생각이 들었습니다. 바로 그 아름다움은 그 시대의 여성노동자들에 대한 애정 어린 시선이 아니면 볼 수 없었을 거예요. 나는 그 아름다움, 시대를 바꿔보겠다는 여성노동자들의 그 정열을 진정으로 그림으로 전하고 싶었습니다.

5 여성노동자들의 현실을 애정을 가지고 표현한 구체적인 작품들을 예로 들면요?

: 내가 속한 그림패 '둥지' 에서 제작한 〈평등을 향하여〉(1987)와 같은 걸개

그림들에서는 여성에게 강제된 성의 역할을 드러내고, 저임금과 장시간 노동에 시달리는 여성노동자들의 모습을 통해 불평등한 현실을 표현하려고 했어요. 이러한 모습들 한가운데에 평등을 향해 남녀노소가 함께 어우러진 모습을 배치함으로써 희망도 담아내려 했습니다.

개인작업으로는 〈그린힐의 화재에서 스물두 명의 딸들이 죽다〉(1988)가 기억에 남는데, 이를 통해 당시 열악한 노동현장의 현실을 폭로하려고 했지요. 한편 〈맥스테크 민주노조〉(1989)에서부터 본격적인 '조직창작' 작업이 시도되었고, 이는 〈피코노동조합〉(1989) 연작을 통해 정착될 수 있었는데, 바로 민중과 함께 전체적인 구성을 함께 생각한 후에 미술가의 개성에 맞게 표현하는 것이었어요. 나아가 이를 내 개인작업과도 결합시켜 〈파출소에서 일어난 강간〉(1989)을 제작하였습니다. 파출소 근처 다방에서 일하는 여성이 경찰관에게 윤간을 당했고, 그녀가 여성단체연합과 함께 비민주적인 공권력에 맞서 싸우는 과정을 함께하면서 작품화한 것이지요.

6 여성미술과 민중미술이 근본적으로 사회 속 여성노동자의 삶에 대한 인식에서 출발하므로 '내용'이 중요하기는 합니다만, '형식'도 간과할 수 없습니다. 선생님 작품의 형식적인 측면에 대해서도 알고 싶습니다.

：나는 여성의 건강한 삶의 현실을 그림으로 그려내기 위해 현장에서 실천하는 삶과 동시에 미술가로서의 정체성도 잃지 않으려 했습니다. 그림의 내용뿐 아니라 형식 또한 당연히 고민이 많았는데, 우리 민족의 정체성을 표현할 수 있는 방법에 대해서도 생각하게 되었습니다. 특히 걸개그림은 현실 내용을 중심으로 하면서 민족적인 민화의 형식도 첨가했는데요. 예를 들어 〈최루탄 거부 민주시민 대동제 걸개〉(1987)에서는 민화적인 화면구성을 시도해보았고, 〈파출소에서 일

어난 강간〉에서는 인물구성에서 민화적 표현을 강조하기도 했습니다. 민화적인 선과 구성뿐 아니라, 색채 또한 우리 민족의 색채라 할 수 있는 오방색을 사용했죠. 주로 아크릴을 쓰는 이유는 빨리 마르고 고치기도 쉬우며, 무엇보다도 유화보다 밝은 색감과 '발산되는 색'이 나와 잘 맞아떨어지기 때문이에요.

7 현재의 김인순 선생님께서 1980년대의 여성미술을 되돌아봤을 때, 선생님께 1980년대 당시의 여성미술이 어떠한 의의를 지니는지 궁금합니다.

: 1980년대를 뒤돌아보면 나는 여성의 불평등에 관심을 가졌고, 특히 여성노동자들이 비인간적 탄압을 받을 때 그 고통과 분노를 함께하려 했습니다. 그들의 정신을 내 작품에서 표현했다는 사실은 개인적으로 큰 의미가 있으며, 우리 미술사에 있어서도 중요한 일이 아닌가 생각합니다. 미술가, 아니 예술가라면 시대의 고통을 외면해서는 안 된다고 봅니다. 우리 여성들이 어려운 시기였던 1980년대에, 그 고난을 함께할 수 있어서 나 스스로는 매우 보람을 느낍니다. 만약 그 시대에 편하게만 지냈더라면, 내 삶을 부끄러워하지 않았을까 싶어요. 그리고 현재 작업의 깊이도 그 시대를 통과하고 살아낸 힘이 받쳐주고 있다고 믿고 있어요.

8 선생님 말씀을 통해 1980년대 여성의 현실을 고발하는 현실주의적 작품에 대해 잘 알 수 있었습니다. 그렇다면 이후의 변화에 대해서도 궁금해지는데요. 우선 1990년대 중반 이후에는 '뿌리 시리즈'를 통해 여성의 역사를 상징적으로 표현했다고 하셨는데, 이전에는 직접적인 현실을 묘사하다가 뿌리작업으로 전환하게 된 계기는 무엇이며, 여성의 현실을 고발했던 작업들과 어떠한 연관이 있습니까?

: 1980년대에는 시대의 상황에 따라 절실하게 현장에서 투쟁을 했지만, 1990

년대 중반을 넘어가면서 작품에서의 서정성, 예술의 영혼성에 대한 갈증이 커졌어요. 그러다가 여성의 삶을 자연 속 식물로 비유했을 때 뿌리와 아주 비슷하다는 생각이 들면서 이를 그리게 되었습니다. 뿌리작업으로 변화하기 전의 과도기적 작업으로 〈엄마의 대지〉(1994)와 〈생명을 생산하는 우리는 여자거늘〉(1995)이 있는데, 이는 여성이 생명을 잉태하고 키워내는 삶과 모든 생명이 땅에서 뿌리를 내리고 살아가는 순리를 연결시킨 것입니다.

뿌리는 실제 생명의 중요한 역할을 함에도 불구하고, 상처 입을 때만 세상에 드러난다는 점에서 여성의 현실과 닮았습니다. '뿌리 시리즈' 초기에는 관념적인 뿌리를 나타냈습니다. 예를 들어 아기를 안고 있는 뿌리는 의식적으로 상징성을 드러내려고 했어요. 후기 작품인 〈숨 쉬는 언덕〉(2005)에서는 살아 있는 생명의 나무를 있는 그대로 그리고자 하였으며, 조금만 드러난 뿌리를 통해 표면으로 드러나지 않더라도 보는 이와 소통하는 그림을 그리려 했습니다. 예전에는 미술운동을 통해 세상을 바꿔보려 시도하였다면, 그때부터는 가까이에 있는 모든 사람에게 환경과 생명에 대한 보편적인 문제로 다가가 함께 교감하며 진술한 소통을 나누고자 하였습니다.

9 2000년 중후반 이후 특히 요즈음에는 '태몽 시리즈' 작업을 하신다고 알고 있습니다. 이전의 뿌리작업에서 이러한 변화를 하게 된 계기와 작업의 특징 또 어떤 가치를 두고 작업을 하는지 듣고 싶습니다.

： 요즈음에 와서 민족적 정체성과 형식에 대해 고민하던 중, 가브리엘 가르시아 마르케스의 『백년 동안의 고독』(1967)을 읽으면서 정체성과 표현형식의 '이미지'에 대해 확신을 갖게 되었습니다. 그래서 오방색이나 민화적 형식 같은 것이 여성의 건강성과 결합했을 때에 민족적 형식을 만들어내는 기쁨을 얻게 된 거

죠. 태몽은 상서로운 꿈이고 주로 여성들이 꾸는 꿈이며, 이 작업은 우리 민족의 과거와 미래를 넘나들고, 서양의 고정관념에서 자유로운 작업입니다. 이를 위해 우리 신화와 전설에 대한 글을 많이 읽었습니다. 민화적인 형식을 많이 사용하였는데, 민화 속에는 우리 민족의 삶을 지탱해주는 힘이 녹아 있고, 상징을 통해 정신적인 교감이 가능하기 때문입니다. 색은 오방색을 사용합니다. 〈태몽〉 연작에서는 남녀의 합일이 자주 등장하는데, 태몽을 꾸는 주체인 그림 속 여성은 인류를 창조하는 여성일 수 있다는 우주적이고 자연적인 의미를 담고 있습니다. 이러한 모든 과정이 여성이기 때문에 자연스럽게 이루어지며, 그림 속에서 우리 미래를 꿈꿀 수 있어서 더욱 즐거운 작업입니다.

10 최근(2000년대 이후)의 여성미술에 대한 선생님의 생각이 궁금합니다. 소위 포스트 여성미술이나 포스트 민중미술을 추구하는 현재 젊은 작가들이 처한 상황이나, 앞으로 나아가야 할 방향에 대해 어떻게 생각하시는지요?

: 오늘날 여성의 현실은 1980년대에 비해서는 큰 평등을 이룩했으나, 근본적으로 여성이 지닌 긍정적인 아름다움과 힘을 사회에서 적극적으로 받아들이는 분위기는 부족하다고 봅니다. 여성이 현실에서 발휘하는 힘과 가능성에 비해, 인정받지 못하는 가치들이 많아요. 예를 들면 아이를 낳고 돌보는 일, 남성과 똑같이 일하면서 사회를 치유하는 힘, 인간이나 생물을 사랑하는 능력 등 여성의 좋은 장점이 인류를 현재까지 이끌어왔다고 보거든요. 여성작가들이 스스로 작품 속에서 이러한 여성의 가치들을 아름다움으로 승화시킨다면, 이 사회가 더욱 건강하게 바뀌는 데 큰 역할을 할 것이며, 이것이 여성작가들이 해야 할 일이라고 생각해요.

한편 최근 여성작가들의 관심 분야는 우리 세대와는 다르다고 보는데요. 우리

〈뿌리〉, 2002, 캔버스에 아크릴, 160×250cm

세대는 전반적인 사회이슈를 내 문제로 끌어들였다면, 젊은 작가들은 자기 개인의 어떤 계기를 중심으로 이슈를 이끌어나가고 있다고 봅니다. 현재 젊은 여성작가들이 여성으로서의 자긍심을 가지고 사회를 건강하게 치유하는 데 이를 어떻게 발현할지, 그 지점에서 감성을 표출하면 좋은 작업들이 나오더라고요. 서구의 미술흐름에 신경쓰기보다는, 스스로 여성으로서의 행복함·당당함·자랑스러움을 기반 삼아 작업을 한다면, 결국은 그것이 사람들에게 더욱 감동을 전해주고 사회 또한 건강해지리라 봐요.

11 마지막으로 선생님의 예술가로서의 지향점에 대해 말씀해주십시오.

：한 예술가로서 작품을 통해 한 시대를 좀더 따뜻하게 나눌 수 있다면, 그것이 작가가 바라는 바이기도 하고, 또 작가가 세상과 건강하게 소통할 수 있는 방법이 아닐까 생각합니다.

김인순은 1980년대 여성미술의 선구자일 뿐 아니라, 현재까지도 진정한 인간의 평등을 위해 작품활동을 지속해오고 있다. 작가와의 인터뷰를 통해, 1980년대 당시 여성노동자들의 사회적 상황을 절실히 느낄 수 있었으며, 그들의 노력이 현재의 여권향상에 얼마나 큰 공헌을 했는가에 대해 상기할 수 있었다. 예술가는 시대의 고통을 외면해서는 안 된다며 직접 현장에 뛰어들었던 작가의 미술활동은, 현재의 젊은 작가들에게도 좋은 귀감이 되고 있다. 이와 함께 시대적 변화에 따른 최근의 여성작가들의 활동에서도 긍정적인 면을 찾는 작가의 열린 시각 또한 엿볼 수 있었다. 마지막으로 작가가 언급했듯, 불의에 맞서는 여성노동자들의 열정이 1980년대의 시대적 아름다움이라면, 과연 오늘날 시대적 아름다움이란 무엇이 될 수 있을까 생각해보지 않을 수 없었다.

임성민, 박민정

작 가 약 력

—— 김 인 순 金仁順

| 1941 | 서울 출생 |
| | 이화여자대학교 미술대학 생활미술과 졸업 |

—— 개인전

2005	《느린 걸음으로 김인순전》, 예술의전당, 서울
1998	《North Central College Art Department 초청전》, 시카고, 미국
	《여성미술 김인순 초청전(전북여성단체연합)》, 전북예술회관
1995	《여성, 인간, 예술정신 김인순전》, 복합문화공간21세기, 서울
1985	《Rosary College 초청전》, 시카고, 미국
1984	《김인순전》, 관훈미술관, 서울

—— 단체전

2008	《언니가 돌아왔다》, 경기도미술관, 경기도
2006	《한국미술 100년전 2부-전통·인간·예술·현실》, 국립현대미술관, 과천
	《여성·일·미술(한국미술에 나타난 여성의 노동)》, 이화여자대학교박물관, 서울
2004	《남한강의 생태》, 양평맑은물사랑미술관, 경기도
	《엄뫼. 모악 (전북도립미술관 개관전)》, 전북도립미술관
2003	《웰컴 투 서울》, 광화문갤러리, 서울
2002	《또다른 미술사 여성성의 재현》, 이화여자대학교박물관, 서울
	《동아시아 여성과 역사》, 서울여성플라자, 서울
	《2002 남북여성통일대회 여성미술전》, 금강산 김정숙휴양소 전시장, 북한
2000	《제3회 광주 비엔날레》, 광주
1999	《여성미술제 팥쥐들의 행진》, 예술의전당, 서울

1998	《불온한 상상력(모내기 사건 풍자전)》, 복합문화공간 21세기, 서울
1997	《광주 비엔날레 특별전 97광주통일미술제》, 518묘지, 광주
1995	《해방 50년 역사 미술전》, 예술의전당, 서울
	《한국여성미술제》, 서울시립미술관, 서울
1994	《JAALA전》, 동경도미술관, 도쿄, 일본
1991	《한국 여성미술, 그 변속의 양상전》, 한원갤러리, 서울
1990	〈수미다 연작그림〉 제작(노동미술위원회 공동제작)
	《동향과 전망전(그림패 둥지)》, 서울미술관, 서울
1989	『위대한 어머니(여성 농민을 위한 교재)』 책그림(여미연)
	〈여성의 역사(그림 슬라이드)〉 제작, 둥지, 여성노동자회
1988	〈맥스테크 55일 위장폐업 철폐투쟁 걸개〉 제작(둥지)
1987	《여성과 현실전》, 그림마당 민, 대학순회 (이후 1994년까지 매년 전시)
1986	《반에서 하나로전》, 그림마당 민, 서울
	이외 다수

—— **기타사항**

2004	국립현대미술관 작품수집 심의위원
2003	문화관광부 장관 표창
2001~2003	(사)민족미술인협회 회장
1995~2000	(사)여성문화예술기획 이사
1993~2002	(사)한국여성노동자협의회 이사
1997~1999	여성단체연합 문화위원
1993~1995	민족예술인총연합 이사
1990~1993	민족미술협의회 공동대표
1987~1990	여성미술연구회 대표

현실비판적 개념미술가, 유쾌한 씨

주재환

지난 2000년 아트선재센터에서 열린 전시 《이 유쾌한 씨를 보라》는 작가 주재환이 환갑에 가졌던 첫 공식 개인전이다. 일상에서 흔히 접할 수 있는 소재나 재활용품을 사용한 매체와 설치 및 회화 작품들에서는 주재환 식의 현실사회에 대한 날카로운 비판이 나타나 있다. '현실과 발언' 창립동인이자 '민족미술협의회' 공동대표였던 주재환은 현재도 민중미술작가로서 활동하며 '나쁜' 현상에 대한 비판의 목소리를 높여왔다. 1980년 이래로 30여 년 동안 미술계에서 쌓은 다채로운 삶의 이력은 작품의 자양분이 되어 특정 장르로 쉽게 분류되지 않는 작가의 독특한 작품세계를 구축하는 데 일조하였다. 2003년에 《베니스 비엔날레》 특별전에 참여하는 등 노년에도 국내외에서 활발한 전시활동을 펼치고 있다.[76]

[76] —— 본 인터뷰는 2009년 8월 5일과 12월 13일 서울역사박물관과 자하미술관에서 각각 이루어졌으며, 변선민 · 김지연에 의해 두 차례 진행되었다.

1 선생님은 '현실과 발언'의 창립동인으로 활동하셨는데요, 당시 미술계의 비주류였던 민중미술계열을 선택하신 데에는 큰 결심이 있으셨을 것 같습니다.

: 그 시절에는 《국전》에서 정형화·규격화된 그림이 주류였습니다. 20대 초에 작은 마분지에 그린 까마귀 한 마리를 출품한 적이 있는데, 보기좋게 낙선했지요. 그걸 찾아오지 않은 게 후회됩니다. 시대착오의 낡음 대신 등장한 것이 추상운동이었는데, 초기에는 상당히 신선감이 있었죠. 하지만 시간이 흐르면서 단색조로 수렴되는 화풍이 어딘가 맥 빠진 느낌이 들었어요. 삶의 역동성이 증발된 '유리알 유희' 같은. 그에 대한 반발로 '현실과 발언'이 나오게 된 겁니다. 그 무렵 5·18광주민주화운동이나 신군부의 횡포로 사회 분위기가 살벌했습니다. '현실과 발언'은 1980년 가을, 미술회관(현 아르코미술관)에서 첫 전시를 하려고 했는데 불온하다는 이유로 취소되었어요. 단전이 되어 초를 켜고 오프닝을 했지만 결국은 무산되었죠. 한 달 후쯤 동산방화랑 주인의 배려로 전시를 열 수 있었습니다. 세계미술사에서 촛불전시는 아마 처음일 겁니다. 앞으로도 없을 것 같고.

2 민중미술은 어떻게 태동했나요? 예술의 순수성이 결여되고, 정치수단화된 예술이라는 비판도 있었다고 들었습니다.

: 그 당시 한국현실에서 사회정의를 추구하기 위해서 작가이기 이전에 양식 있는 시민으로 참여한 게 이 운동입니다. 부당한 정권을 규탄하는 청년 미술인들이 각지에서 목소리를 내기 시작했고, 이들이 만든 벽화 파괴·전시작품 압수·작가 연행 및 구속 등 당국의 탄압이 심했죠. 이들의 역량이 결집되어 '민족미술협의회'(1985)로 출발한 겁니다. 우리는 민주정부를 세우는 데 일조하기 위해서 그림으로 들고 일어났습니다. 당시 광주에서 무고한 시민들이 학살당하고, 군부

는 자기들 마음대로 대통령을 뽑았으니, 대학생을 비롯한 각계각층에서 들고 일어날 수밖에 없었어요. 대다수 청년작가들은 미처 역량이 숙성되기 전에 그림을 그렸으니, 그것도 압박감에 시달리면서 하니까 제대로 된 작품이 나오기 어려웠죠. 일부 제도권 미술인이 민중미술을 외면했는데, 그 시대 상황과 혈기가 앞선 청년작가들의 열정을 이해 못 하고 예술가치로만 규정해서 그런 편견에 갇혔다고 생각합니다.

'현실과 발언' 동인들이 나이가 많다보니 협회를 주도하게 되었고, 초대대표는 손장섭이, 두 번째는 신학철과 내가 공동대표를 했습니다. 당시에는 '그림마당 민'에서 전시와 행사를 많이 했습니다. 당국의 감시가 심해져서 적지 않은 마찰이 있었죠. 한 예로《박종철 추도 반고문전》(1987)을 열었는데 종로경찰서가 가깝다보니 자꾸 형사들이 와서 방해하고 일반 관람객들은 무서워서 전시장 근처에도 오기를 꺼렸어요. 당시의 청년작가들도 이제는 크게 성장해서 자기언어를 갖춘 작가로 인정받고 있죠. 민중미술에 대한 정치사회사적 · 미술사적 평가는 이제 단초를 여는 단계니까 앞으로 내실 있는 성과가 많이 나오길 기대하고 있습니다.

3 홍대에 다니다가 자퇴하신 것도 제도권 미술에 대한 반감과 사회적 상황의 영향이 있었습니까?

: 당시 미술계의 양대 산맥은 서울대와 홍대였습니다. 젊은 시절에 홍대는 야성미로, 서울대는 얌전한 모범생으로 느껴졌죠. 그래서 홍대에 들어갔습니다. 홍대는 학풍이 상대적으로 자유분방했거든요. 미대생활이란 게 재학생과 교수관계가 밀착될 수밖에 없고, 졸업생이 미술계에 진출하면 아무래도 음양으로 스승의 후광이 작용하게 됩니다.《국전》의 심사과정 또한 마찬가지여서 내 식구 봐주기

1

1 〈계단을 내려오는 봄비〉, 1987(원화 1980), 판화, 97×54cm
2 〈몬드리안 호텔〉, 2000(원화 1980), 컬러복사, 202×152cm

의 유착관계가 형성되었죠. 단색조 회화가 활발할 때는 거기에 끼어야만 앞날이 보장되었습니다. 오래 전에 후배작가에게 단색조 회화에 어떻게 빠지게 되었냐고 물어본 적이 있죠. 처음에는 멋모르고 시작했지만 싫증이 나서 빠지고 싶어도 왕따당할까봐 그럴 수 없었다고 실토하더군요. 이를 유추하면 말썽 많은 지역감정도 이해되고. 누구나 자기를 길러준 조직에서 이탈하기란 자유롭지 못한 거죠. 내 경우 가정형편이 좋지 않은 이유도 있었고, 한편으로 젊은이 특유의 객기로 1학기만 다니고 학업을 중단했는데 후회는 없습니다. 오히려 누구에게 잘 보여야 한다거나, 《국전》에서 상을 타야 한다거나 하는 식의 눈치를 볼 필요가 없었기에 내가 하고 싶은 대로 할 수 있었죠.

4 '현실과 발언'에 이어 '민족미술협의회'(이하 '민미협') 활동을 계속하고 계신가요?

 : '현실과 발언'은 분위기가 매우 좋아서 작가로 성장하는 데 많은 도움을 받았습니다. 출신학교, 경력 등을 무시하고 모였기에 말하자면 잡종의 활력이랄까, 이런 에너지가 분출하는 모임이었습니다. 반골기질의 개성이 강한 작가들이어서 한 가지 경향으로 동화되기보다 각기 자신만의 작품세계를 구축하게 된 듯해요. 이제는 대다수 작가들이 미술계의 중추로 활동하고 있죠. '현실과 발언'은 1980년대 말에 해체되었고, 현재는 '민미협'의 원로회원으로 활동하고 있습니다. 2010년은 '현실과 발언' 창립 30주년입니다. 아트선재센터에서 회의실을 빌려 몇 달 전부터 작가들이 한 달에 한 번, 두세 명씩 발표회를 가졌어요. 마지막 발제가 끝나면, 2010년에 30주년 기념 전시회가 열릴 예정입니다.

5 전업작가로 활동을 시작하신 지가 얼마 안 되었다고 들었습니다.

: 나는 전업작가가 되어야겠다는 생각도 없었고 신경 쓰지도 않았어요. 아마 '전업작가'라고 말할 수 있는 건 10여 년 정도 되었을까요. '현실과 발언' 시절에는 아예 작품을 돈을 받고 판다는 생각 자체가 없었기 때문에 그랬던 것 같습니다. 그림은 거저 주고, 받는 것으로만 생각했죠. 내가 좋아서 그림을 그릴 뿐이었어요. 그래서 그림으로 생계를 꾸려야겠다는 생각이 없었던 거죠. 예술의 길로 들어서려면 따로 직업을 가져서 생계를 유지하고, 그림은 그 외에 시간에 즐기면서 하는 것이 정답인 것 같아요.

6 예전에 선생님이 작업하신 작품들, 특히 초기작들은 실제로 접하기 힘들다고 들었는데 직접 소장하고 계신 건가요?

: 나중에 판 것도 있고, 이사 다니다가 분실한 것도 있고. 〈계단을 내려오는 봄비〉도 분실해서 판화로 제작하여 보관하고 있어요. 당시에는 돈과 상관없이 내가 좋아서 그린 그림이어서 작품을 특별히 관리하지는 않았습니다. 그래서 잃어버린 것들이 적지 않죠. 아쉬워도 별 수 없지요. 요즘은 누구 말대로 "돈이 안 되는 건 모두 똥"인 세상에 작가들 어느 누구도 이 포박에서 벗어나기 어려운 듯합니다. 우선은 먹고 살아야 하고, 작품생활도 돈 없으면 못 하니까요. 나 살고 너 죽자, 이런 비정한 사회에서 생존게임은 더 치열해질 것 같고, 나를 포함한 대다수 중생이 두 발 걷기를 포기하고 네 발로 기어가면서 짐승소리를 내는 것만 같습니다.

7 〈몬드리안 호텔〉이나 〈계단을 내려오는 봄비〉 같은 작품은 유명 작가의 작품을 패러디하신 건데요, 이런 풍자의 방법을 쓰신 이유가 있으신가요? 또 위의 작품들은 어떤 기준으로 선택하신 건지요?

〈노벨평화상〉, 2009, 혼합재료, 55×46cm

：당시 나는 우리 삶의 전반이 일제강점기에는 일본문화, 해방 후에는 미국문화가 무차별로 수용된 까닭에 제정신을 못 차리고 있다고 생각했습니다. 서구의 미술양식을 여과 없이 받아들이는 세태를 작품으로 풍자하려고 했죠. 오늘까지도 그런 방식을 선호하는 건 농담을 좋아하는 내 성격과 관련이 있을지도 모르겠습니다. 〈몬드리안 호텔〉은 몬드리안의 기하추상이 우리 정서와는 맞지 않는다고 여겨서 비틀어본 것입니다. 〈계단을 내려오는 봄비〉는 뒤샹의 〈계단을 내려오는 나부〉를 사람 머리 위로 오줌을 갈기는 권력서열로 바꿔서 "사람 위에 사람 없고, 사람 밑에 사람 없다"라는 인권강령이 멍멍소리보다 못한 개나발이 된 세태를 비꼰 거죠. 행복을 약속하는 대다수 정치적 강령과 광고성 표어 등은 쓰레기를 빛 좋은 포장지로 싸서 팔아먹는 고등 사기 아닐까요.

8 선생님 작품에 설치작품뿐 아니라 회화작업도 있던데 요즘도 회화작업을 계속하시나요?

：내 작업은 크게 두 부류입니다. 회화작업과 혼합재료 같은 작품들. 동네에 분리수거함이 있는데, 거기서 버리기 아까운 것들을 모아다가 작업소재로 활용했습니다. 이렇게 만든 작품들은 주로 사회비판적인 성격을 띠고 있죠. 10여 년 전에 많이 만들었습니다.

유화는 요즘도 하고 있습니다. 회화작업 역시 비판적인 경향이 더러 있긴 하지만, 유채의 특성 또는 작업방식 때문인지 내면의 고백적 성격을 띠고 있는 것이 많습니다. 그래서 그런지 다소 분위기도 무겁고, 그리기도 힘들고 그래요. 내 경우 대체로 매체의 외향성과 회화의 내향성이 동거하고 있는데, 이 둘의 혼용일체가 한 화면에서 역동적 긴장을 이루는 걸 예술이 도달하는 궁극의 경지로 생각하고 있습니다. 그러나 내 역량의 한계를 절감하고 있기에 포기한 상태랄까요.

9　그렇다면 매체작품과 회화 중 어느 쪽이 더 애착이 가거나 재미있으세요?

：매체작품이 속도감도 있고 만들기도 재미있어서 좋아합니다. 그런데 매체작품은 나는 재미있는데 사람들이 사려 하질 않아요. 유화는 더러 팔리기도 하죠. 먹고살 만하면 사실 유화작업은 지루하기 때문에 안 하고 싶어요. 매체작품이 팔리지 않고 사람들이 꺼려해도 별로 개의치 않습니다. 이런 작품들은 사실 개인이 사기 힘드니까 미술관에서 소장해야 하는데 미술관 측이 대체로 보수적이어서 이런 작품들은 잘 구입하지 않죠. 아니면 내 작품이 예술성이 없어서 그런지도 모르겠지만.

10　〈똥값〉, 〈미술재료의 무게〉 등의 작품을 보면 미술시장에 관심이 많으신 것 같아요.

：사회현상이 고등수학 저리 가라 할 정도로 굉장히 복잡다단한데 그 속내를 알려면 작가도 공부를 많이 해야죠. 독서는 기본이고, 인터넷만으로는 안 되는 것 같아요. 어떤 문제가 제기되면 찬반 양쪽의 견해를 모두 수용하고 걸러내서 자기안목을 키워 나가야 하니까요. 나는 책과 신문이나 뉴스를 보다가 그 가운데 내 심중에 걸리는 부분이 있으면 그걸 작품으로 만들기도 합니다. 다른 사람들과 대화를 할 때도 마찬가지죠. 뇌리에 박히는 것을 밑줄 치고 메모하고 스크랩도 해둡니다. 그런 것들을 들춰보다가 이야기가 되겠다 싶은 것을 작업으로 옮기게 되죠. 〈똥값〉이나 〈미술재료의 무게〉도 그런 사례라고 볼 수 있어요. 실례로 한양대 임지현 교수가 10여 년 전에 신문에 쓴 칼럼을 스크랩해두었다가 아르코미술관에서 열린 《고우영 만화전》(2008)에 그 칼럼을 소재로 작품을 내기도 했죠. 또는 〈귀찮아〉 같은 작품처럼 메모 없이 평소에 잠재했던 것이 그냥 나오

기도 합니다. 근작인 〈똥값〉은 영국작가 데미안 허스트의 신문기사를 사용해서, 〈노벨평화상〉은 이 상이 실패했다는 신문기사와 격투기 사진을 조합해서 만든 것입니다.

11 미술시장이나 작품값 등은 작품에서 다루기 힘든 부분일 수도 있을 듯합니다.

: 언젠가 우리나라 대표급 옥션 책임자를 만나 물어본 적이 있습니다. 박수근이나 이중섭 등 옥션에서 상종가를 치는 작고작가들은 그렇다고 치고, 생존작가 이우환의 작품은 일반인이 보기에도 어렵고 해석하기도 힘든데 너무나 인기 높은 원인이 무엇이냐고 말이죠. 이에 대해서 그 책임자는 명쾌하게 대답해주더군요. 작품구입자 대다수는 눈으로 보고 사는 것이 아니라 귀로 듣고 구입한다는 거죠. 작품 자체보다는 작가의 유명세가 구입동기가 된다는 말입니다. 다른 유명작가들의 작품을 소장한 부자가 구색을 갖추기 위해서 이우환 작품을 산다는 거죠. 뭔가 한참 이상하지 않아요. 그 유명한 언표인 "예술은 재부에서 피어나는 꽃에 지나지 않는다"는 말이 실감난달까.

내가 보기에 예술세계는 일종의 돈놀이 게임입니다. 노동자의 현실이 암담해서 그것을 사실적으로 그렸다고 해도 노동자들은 정작 그 그림을 볼 수가 없습니다. 또한 그들은 붉은 띠 맨 자신의 모습을 그림 속에서 보길 원하지 않습니다. 신사복이면 몰라도. 다시 말해 예술은 모두 돈이 있는 사람들이 누리는 별세계라는 말입니다. 돈 없는 사람도 미술감상은 할 수 있겠지만 고가의 그림을 소장하는 건 불가능하죠. 성악가 오현명의 절창 〈명태〉에 나오는 "어떤 외롭고 가난한 시인"은 옛날에는 배고픈 낭만으로 보였지만, 지금은 박제된 주검으로 변해버렸습니다.

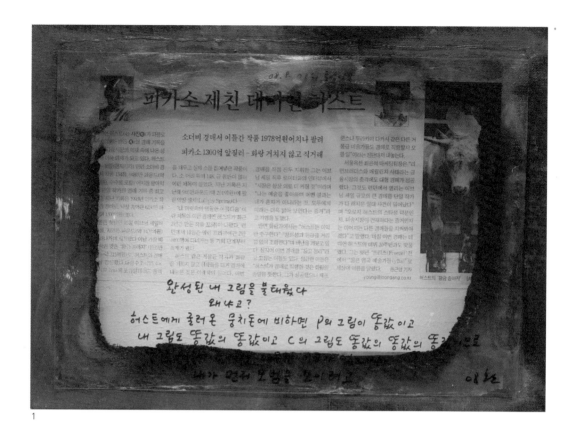

1

1　〈똥값〉, 2008, 혼합재료, 55×46cm
2　〈백미러〉, 1997, 유채, 46×55cm

12 작품의 주제는 어떻게 선정하시나요?

: 어떤 작가들은 동일 주제를 몇십 년 동안 붙들고 명품 브랜드를 지향하지요. 그런데 나는 그런 일관된 주제 같은 것이 없습니다. 일상경험에서 나오는 대로, 이것저것 가리지 않는 일종의 잡종파라고 할까요. 여기에는 장단점이 있을 겁니다. 한 주제를 변함없이 탐구하는 작업은 대단하지만 한편으로 지루한 일입니다. 그게 지갑을 두껍게 해주는 효자이므로 계속 반복할 수도 있죠. 이런 사실은 무시할 수 없는 부분입니다. 생활문제이니까요. 그러나 현찰은 되더라도 그런 작업은 보는 사람이나 그리는 사람이나 매우 지겨울 것 같아요. 물론 그 탐구의 흔적은 매우 존중할 만합니다. 내 작업은 그에 비해 다양하지만 완성도가 떨어질 수도 있죠. 횡설수설하니까. 하지만 매끄럽게 빠진 공예품 같은 작품은 내 체질에 맞지 않는 듯해요.

13 요즘 관심 있는 주제에 대해 말씀해주세요.

: 요즘에는 제법무아(諸法無我), 제행무상(諸行無常), 생주이멸(生住異滅) 등의 불교용어가 친근하게 느껴집니다. 오래전에 불교철학에 관련된 작품을 몇 점 만든 적이 있어요. 〈건곤실색 일월무광〉〈잡동사니 법계도〉 등. 이들 작품에 대해 거의 물어본 사람이 없죠. 이에 대해 나는 이렇게 생각해요. 작품이 후져서 거론할 가치가 없거나, 아예 불교 자체에 관심 없거나. 우리나라 정신문화의 큰 축이 불교문화인데 이에 대한 공부가 없는 게 나의 문제라는 생각이 들었어요. 그래서 내가 지금 하고 싶은 건 가로막힌 담장 너머로 나가 시야를 넓히는 일입니다.

출생과 죽음 사이에는 두 개의 불기둥이 타고 있는 것 같아요. 그건 이율배반,

상호모순이겠죠. 물과 기름이 서로 밀어내면서도 혼거할 수밖에 없듯이 이것이 솟으면 저것이 누르고, 저것이 나서면 이것이 막는 출구 없는 터널 속에서 우왕좌왕하는 존재. 이것이 인류의 숙명이 아닌가 싶어요. 불가사의하고 신비스러울 뿐이죠. 과연 이를 형상화할 수 있을까요?

낮은 차원에서 그 표현방식으로 만화의 말풍선에 주목하고 있습니다. 말이 사라진 빈 풍선, 이질 언어들이 신나게 뛰노는 말풍선. 몇 점 시도했지만 아직 별 성과는 없네요.

미생물 크기에서 생년월일까지, 일상생활 전반에서 우주 저 멀리까지 쓰이는 숫자와 수식. 천문학적으로 방대한 그것들이 갑자기 사라진다면 인류문명은 곧바로 붕괴될 것 같다는 생각이 듭니다. 구구단 외우기 수준인 나는 고차원의 수식을 보면 머리가 어지럽죠. 징그럽게 혼잡한 그것들은 이 세상의 운행모습과 똑 닮은 것도 같아요. 그 잘난 수식들에게 무상의 옷을 입히면 어떻게 될까요?

14 마지막으로 남기고 싶은 말씀이 있으시다면 부탁드릴게요.

: 나는 좀 별종이고 철이 덜 들었다고 남들이 말하더군요. 미술사에 이름을 남기겠다거나 하는 과대망상은 없어요. 중뿔난 이론이나 미학도 없죠. 난 그저 사람들이 내 작품을 보고 좋아하면 그것으로 만족하고, 그게 바로 작가의 기쁨이라고 생각합니다. 어느 작가나 자신이 원하는 만큼 감상층이 공감하길 바라지만 그건 허상일 수밖에 없겠죠. 누구나 살아온 과정과 환경에 따라 그 맥락이 천차만별인데 작품을 동일한 시각으로 볼 수는 없으니까요. 내 작품을 무시하는 사람도 많지만, 좋아하는 사람 또한 소수이지만 있어요. 아무에게도 인정받지 못하면 붓질할 맛이 나지 않겠죠.

어느 기관이나 개인이 몇 점 소장했나, 작가이름이 매스컴에 오른 횟수가 많은

가 적은가, 전시는 몇 번 했나, 이런 수량적 계산으로 작품의 가치가 평가되는 건 불합리하죠. 어떤 작가도 걸작과 태작이 섞여 있게 마련이니까요. 내가 생각하는 올바른 작품은 작가이름·경력·수상·전시횟수 등 폼 잡는 모든 수식어가 삭제된 작품 자체, '날 것' 그대로 평가받는 겁니다. 귀가 아닌 눈으로.

　　작품보다는 작가이름에 더 높은 점수를 주는 관행은 잘못된 거지요. 2007년에 인사동의 사루비아다방에서 연 개인전에는 〈CCTV 작동중〉이란 표지만 내걸고 내 이름은 밝히지 않았어요. 공허한 기호가치를 대단한 물건으로 포장해 미술대중을 기만하는 풍조에 대한 내 나름의 성찰에서 나온 시도였습니다.

인터뷰를 마치며

주재환이라는 작가의 이름 앞에 붙어 있는 '민중미술작가', '한국적 개념미술작가'라는 수식어는 그가 어떤 작가인지, 그의 작품이 어떤 것인지를 말해주기에는 너무도 제한적이고 단편적이다. 회화작품을 비롯하여 온갖 매체들이 접목된 독특한 조형작품은 작가의 불편한 시선을 통해 관객들에게 예술과 사회의 관계, 권위에 대한 비판을 말하는 동시에 감성적으로 접근한다. 복잡다단한 주재환의 작품세계는 그를 어느 한 장르의 작가로 분류할 수 없게 만들었다. 관객은 작가가 원하는 대로 어떤 해설보다도 작품 그 자체를 통해, 주재환과 그의 작품세계를 이해할 수 있을 것이다. 작가는 마지막으로 이 대담을 읽게 될 청년작가들이 에베레스트 산 정상을 최초로 등정한 힐러리 경의 말 "모험 없이는 아무것도 이룰 수 없다(Nothing Venture, Nothing Win)"를 음미하기 바란다는 말을 남겼다.

변선민, 김지연

—— 주재환 周在煥

1941	서울 출생
	홍익대학교 미술대학 서양화과 수학

—— 개인전

2009	갤러리 소소, 파주 헤이리
2007	《CCTV 작동중》, 사루비아다방, 서울
2002	세종갤러리, 제주
2001	예술마당 솔, 대구
2000	《이 유쾌한 씨를 보라》, 아트선재센터, 서울

—— 단체전

2009	《정직한 거짓말》, 자하미술관, 서울
	《BlueDot ASIA》, 예술의전당, 서울
	《대학로 100번지》, 아르코미술관, 서울
	《용산 참사, 망루전》, 평화박물관, 서울
2008	《시인 김수영 40주기 추모전》, 대안공간 풀, 서울
	《고우영 만화: 네버 엔딩 스토리》, 아르코미술관, 서울
2007	《손장섭, 주재환 2인전》, 갤러리 눈, 서울
	《상상충전》, 경기도미술관, 경기도
	낙산 공공미술 프로젝트 〈태양의 힘〉 설치, 종로구 낙산공원 아랫길
2006	《잘 긋기》, 소마미술관, 서울
2005	《The Battle of Vision》, 쿤스트할레담슈타트, 독일
	《불일치: 한국 현대미술》, 뉴욕주 세인트로렌스 대학 내 리처드 브러시 갤러리,

미국

안양 공공미술 프로젝트, '태양 에너지 타워' 설치, 안양유원지, 안양

2004 《평화선언 100인전》, 국립현대미술관, 과천

《일상의 연금술》, 국립현대미술관, 과천

2003 《Zone of Urgency》, 50회 베니스 비엔날레, 베니스

2002 《멈춤》, 제4회 광주비엔날레, 광주 비엔날레관, 광주

2001 《조국의 산하전, 바람, 바람, 바람》, 광화문갤러리, 서울

《다음 세대-아시아 현대미술전》, Passage de Retz, 파리, 프랑스

2000 《고도를 떠나며》, 부산국제현대미술전, 부산광역시립미술관, 부산

1999 《동북아와 제3세계 미술》, 서울시립미술관, 서울

1998 《도시와 영상전-의식주》, 서울시립미술관, 서울

1995 《해방 50년 역사전》, 예술의전당, 서울

1994 《동학농민혁명100년전》, 예술의전당, 서울

1988 목각단청 〈수선전도〉, 《세계의 대도시전》, 밀라노 트리엔날레, 밀라노, 이탈리아

1987 《고 박종철 열사 추도 반고문전》, 그림마당 민, 서울

1980~88 《현실과 발언 동인전》, 동산방화랑 외, 서울

------ **저서 및 작품집**

2001 『이 유쾌한 씨를 보라』, 미술문화사, 2001

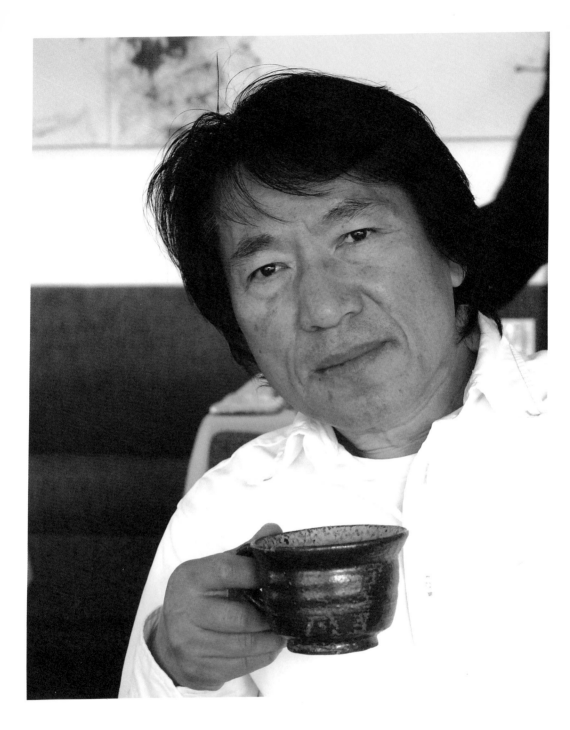

임옥상

임옥상은 1980년대 들어 한국 현대미술사에 새롭게 등장한 '민중미술'의 주역으로, 미술을 통해 사회·역사·현실과 소통하고자 하였다. '현실과 발언' 창립동인이자 '민족미술협의회' 대표를 맡기도 했던 그는 격변하는 한국 현대사 속에서 억압된 민중의 목소리를 회화·조각·설치 및 다양한 작품을 통해 제시하였다. 1980년대에는 대지·땅·흙 등 자연을 통해 민중의 삶을 은유적으로 표현하였으며, 1990년대에는 정치적 격변 속에서 억압당한 시대의 풍경을 날카롭게 그려냈다. 이후 2000년대에 들어서는 〈당신과 예술가〉와 같은 거리미술 및 공공미술을 선보임으로써 일상 속에서 대중과 소통하는 장을 마련하는 데 힘쓴다. 민중화가로부터 공공미술, 생태미술 등 여러 문화활동을 아우르는 임옥상의 작품은 궁극적으로 '미술의 소통 가능성'을 화두로 한다. 변화하는 시대를 직시하면서 함께 행보한 그의 작품은 사회·정치·문화적 매개체로서 미술의 영역을 확장시키고 있다.[77]

77 —— 본 인터뷰는 2009년 8월 29일 오전 임옥상의 평창동 작업실에서 이루어졌으며, 인터뷰는 심소미·장다은에 의해 진행되었다.

1 　작품에 대한 이야기에 앞서 당시 민중미술을 이끈 '현실과 발언'과 같은 선생님의 주요 활동들을 짚고 넘어가지 않을 수 없습니다. 민중미술의 저변에 '현실과 발언'이 바탕이 된 배경은 무엇이며, 당시에 어떤 활동들이 일어나고 있었나요?

　　: 1969년에 '현실동인'의 전시계획이 있었으나 당시에 학생들을 보호한다는 미명하에 대학당국이 전시를 만류하여 이뤄지지 못했습니다. 그때 이미 선언문이 나왔으나, 작품은 알려지지 않은 상태였습니다. 그로부터 11년 후, '현실과 발언'이 등장하게 됩니다. '현실동인'에서 암중모색하며 서서히 고민을 키워왔던 것이 '현실과 발언'에서 잘 정리되어 드러난 것입니다. 이렇듯 '현실과 발언'은 어느 날 갑자기 미술계에 등장한 집단이 아닙니다. 내 경우를 보면, 1972년 서울대 졸업 후 《국전》 등에 관심이 없는 초년 작가로서 기존의 미술계에 거부감이 컸습니다. 그리하여 '십이월', '제3그룹' 등의 동인활동에 적극적이었습니다. 그러나 우리 외에도 종의 다양성처럼 나름의 의미와 의지를 가진 활동들이 이미 1970년대부터 발화하고 있었습니다. 박서보 등이 1974년 유신체제를 전후로 하여 단색조 회화를 노장사상에 뿌리를 둔 한국의 선비정신을 구현한 가장 한국적인 미술이라고 선언하였습니다. 한편 이로부터 소외되었던 수많은 작가들이 각기 나름의 소신을 가지고 활동을 했죠. 그 예로 이건용, 이승택, 정강자 등을 들 수 있습니다.

2 　당대의 민중미술은 1960년대 후반~1970년대의 모더니즘이 모색하고자 했던 형식적 순수로부터 벗어나 예술의 사회적 기능을 모색했습니다. 민중미술과 모더니즘이 서로 적대적인 분위기를 형성한 데에는 어떠한 시대적 분위기가 있었나요?

　　: 모더니즘 대 민중미술, 리얼리즘 대 모더니즘이라는 이분법적 논리는 옳지

않습니다. 당시 1980년대 문화공보부 등 당국은 반체제·반정부적인 작가들을 정리하고자 했습니다. 이전에는 작가들이 예술을 순수미학적인 측면에서 접근했다면, '현실과 발언'을 기점으로 작가들이 사회에 대한 생각과 입장을 예술로써 분명히 표명했기 때문입니다. 이에 정부당국은 사회에서 민중세력의 등장처럼 미술에서도 '민중미술'이 나타났다며 낙인을 찍게 됩니다. 이때가 바로 1985년이었습니다.

주류 화단은 모더니즘 정신에 충실한다면서 체제순응적인 태도를 견지했습니다. 민중미술은 이러한 주류 화단과 정부를 견제하며 미술 본래의 기능을 회복하고자 하였습니다. 이를 외부에서 '모더니즘 대 민중미술'이라 정리한 것입니다. 하지만 모더니즘을 순수형식주의로 정의하는 것이 아니라 사회와의 밀접한 관계 속에서 형성된다는 모더니티의 시각에서 본다면 민중미술은 오히려 모더니즘에 가깝습니다. '현실과 발언'의 활동이 애초부터 반체제적 입장을 가지고 있었던 것은 아니었습니다. 비판적 입장에서 무언가 더 새롭게 시도하며 기존 사회·정치 체제와 맞섰기에 결국은 미술의 표현방식에도 영향을 미치게 된 것입니다. 다른 식으로 얘기한다면 '비판적 현실주의', 즉 리얼리즘이라 할 수 있습니다.

3 그렇다면 리얼리즘 미학은 민중미술을 통해 어떻게 전개되었으며, 이를 바라보는 국내화단의 시선은 어떠했나요?

 : 당시 미술계에서 리얼리즘은 "현실을 제대로 직시하고 있는 그대로 드러내야 하지 않겠느냐"는 것이었습니다. 이때의 리얼리즘이란 당대에 대한 '비판적 현실주의'로, 작가 개개인의 편차에 따라 다르게 전개되었습니다. 민중미술의 한편에서는 이를 비판하는 입장도 있었습니다. 서구 미학논리의 곁가지에 지나지 않을 뿐이며 그 한계를 벗어나지 못한다는 비판이었습니다.

〈땅2〉, 1981, 아크릴, 유채, 139×320cm

하지만 '현실과 발언' 창립선언문을 보면, 당시 우리가 가장 문제 삼았던 것은 바로 "소통의 회복"이었습니다. 그 당시에는 소통이 심각하게 왜곡되어 있었습니다. 《국전》을 중심으로 한 미술의 제도권은 기득권을 유지하고 확대하기에 급급한 나머지 시대의 변화에 전혀 부응하지 못했습니다. 당시에는 일단 공모전에 참여한다는 것은 기존 제도권에 동의한다는 의미였습니다. 이에 반대하는 작업으로 공모전에 참여하는 것도 나름의 저항이 되겠지만, 그것은 계란으로 바위치기죠. 기존의 미술제도권은 이러한 시대의 변화를 정치권력에 의존하여 무력시키려 기도하였습니다. 이른바 '빨갱이' 논리였습니다.

4 이러한 정치적 압력 속에서 80년대 중후반에 들어 민중미술, 특히 '현실과 발언'의 활동범위는 점차적으로 영향력을 잃어가는데, 어떠한 변화들이 일어나게 되는지요?

: 1985년 이전에는 '임술년', '두렁', '실천' 등 다양한 그룹이 미술계에 공존하고 있었습니다. 그러다가 그해 7월 아랍미술관에서 있었던 전시 《한국미술 20대의 힘》을 당국이 무산시켰습니다. 작가들을 연행하고 구속하였습니다. 이후 계속된 정부의 탄압과 감시로 몇몇 그룹은 활동을 접기도 하였습니다. 당시의 정치상황은 매우 가파르게 전개되었습니다. '현실과 발언' 동인만으로는 힘이 부쳤습니다. 동인활동에 회의적인 작가도 있었습니다. 시대의 흐름과 요구는 예술의 독자성을 비웃는 듯했습니다. 1985년도를 기점으로 해서 그림이 무기가 되어야 한다는 입장이 힘을 얻기 시작합니다. 1985년을 미술운동의 새로운 분수령이라 보는 견해도 있지만 오히려 이때를 불행한 시점이라고 보는 견해도 있습니다.

5 민중미술이 시대에 보였던 비판적 선언 외에도 대중과의 소통, 즉 '생활미술'로 불릴 수 있는 형식적인 실험 또한 중요해 보입니다. 민중미술이 예술로 삶과 소통하고

자 했던 다양한 방식들이 계속 계승되지 못한 면은 의문이 남습니다.

: 시대를 어떻게 읽느냐의 문제입니다. 사회와 시대에 적극 참여할 것이냐, 아니면 일정한 거리를 두면서 자신의 작업을 지킬 것이냐? 당시는 전두환·노태우에 대항하여 미술을 '무기' 삼아야 한다는 입장이 강했습니다. 미술이 시대의 부름에 답한 것이지요. '현실과 발언'은 또한 10년째 되는 해인 1989년도에 해체됩니다. 이후 김영삼의 소위 문민정부가 시작됩니다. 또한 서구에서는 공산주의 체제가 연이어 몰락합니다. 이러한 급격한 시대의 변화는 쓰나미처럼 한국미술계의 지형도를 일시에 바꿔버렸습니다.

6 '현실과 발언'은 해체 이후 활동의 맥이 어떠한 식으로 오늘날에 이어지고 있는지 궁금합니다.

: 2010년은 '현실과 발언' 30주년이 되는 해입니다. "오늘날의 관점에서 지난 30년을 어떻게 바라볼 것인가"가 현재 우리들의 화두입니다. 이를 위해 '현실과 발언' 동인들이 모여 올해 3차례의 세미나를 진행했습니다. 2010년 7월 마지막 주부터 2주간 전시를 할 예정으로, 1980년대 초 '현실과 발언'의 작품과 그후 30년의 작업을 함께 보여줄 것입니다. 이 전시는 민중미술에 대한 일반적인 전시가 아닙니다. '현실과 발언' 동인들의 전시입니다. '현발'이라는 동인의 30년의 족적을 통해 한국미술 읽기를 새롭게 시도해보자는 것입니다.

7 지금까지 선생님이 민중미술가로서 1980년대에 활동해온 시대적 배경을 들어보았습니다. 선생님은 과거 민중화가로서의 역할로부터 현재는 공공미술가로서 활동을 하고 계십니다. 민중화가로부터 공공미술가로 변화하게 된 계기가 있으셨는지요?

1

2

1 〈세월〉, 2000, 흙,돌,감나무, 600×800(h)cm, 전남 영암 구림도자센터
2 〈책테마파크〉, 2006, 분당율동공원 내
3 〈전태일 모뉴먼트〉, 2005, 알루미늄 캐스팅, 145×72×212(h)cm

: '현실과 발언' 활동을 하면서 개인적으로 계속 하고 싶었던 부분이 출판미술, 벽화운동 등 공공성과 관련된 것이었습니다. 그때 당시에 다양하게 화두를 꺼내놓고선 분과를 나눠 활동하며 연구도 많이 했지만 현실의 벽에 부딪히며 시급한 정치적 상황에 대응하다 보니 시간적 여유를 갖지 못했습니다. '현실과 발언' 해체(제가 대표로 있을 때) 이후, 나는 전주에 있다가 서울로 올라왔습니다. 1992년 대학을 그만두고 소위 전업작가가 되었지요. 그와 동시에 '민족미술협의회' 대표가 되어 2년 동안 활동했습니다. 또 제가 대표일 때 '민족미술협의회'의 주 활동무대였던 그림마당 민이 문을 닫았습니다. 민중미술의 구심점으로서의 역할을 못 하고 있었기 때문입니다. 너무나 힘들고 어려운 때였습니다. 그림마당 민이 문을 닫자 작가들도 흩어졌습니다.

제가 대학을 그만둔 것은 두 가지 이유에서였습니다. 정치사회적으로 더 이상 교육자로서의 한계를 벗어나고 있다는 점과 예술적 의욕을 포기할 수 없었던 점 때문입니다. 1991년 호암갤러리 초대전의 '성공'과 유수한 화랑의 전속작가가 되어 미술제도권에 화려하게 입성을 하였습니다. IMF-1998년 외환위기가 오기까지 개인작업에 몰두했습니다. 이때, 소위 글로벌 아티스트가 되겠다고 생각도 했습니다. 그러나 전속작가로서의 활동은 저에게 너무나 낯선 것이었습니다. 그림을 팔아먹고 산다는 것은 말처럼 쉬운 것이 아니었습니다. '물건으로서의 그림'은 제가 바란 예술이 아니었던 것입니다. IMF 이후 저는 거리로 내몰렸습니다. 그것이 〈당신도 예술가〉(일요일 인사동 차 없는 거리에서 펼쳤던 미술 이벤트)입니다. 불특정 다수의 일반 대중과 직접 미술을 가지고 놀자, 소통하자라고 나선 것이지요. '벽 없는 미술관 운동'이라고나 할까요.

8 선생님께서는 공공미술을 통한 사회적인 예술가로 활동하시면서 현 시대의 미술계가 안고 있는 문제점에 어떻게 접근하고 계신지요?

: 오늘날 공공미술은 미술운동에서 문화운동으로 전이가 되었습니다. 아니 문화운동으로 나아가야 한다는 것입니다. 미술이라는 틀거리를 너무 좁혀놓고 있기 때문입니다. 공공미술에 임하려면 몸이 공공미술이 요구하는 몸 전체로 바뀌어야 하는데 안 바뀌는 경우를 많이 봅니다. 공공미술은 근본적으로 개인(사적) 미술과 다릅니다. 작가주의의 연장선쯤으로 생각해선 안 됩니다. 공적 태도를 갖지 못한 사람은 그냥 개인작업을 하는 것이 옳습니다. 봉사정신이 바탕에 깔려야 합니다. 공유하고 함께 나누는 마음이 없는 공공미술은 또 다른 욕망의 이전투구장일 뿐입니다. 협의의 미술로 풀 수 없는 이유가 여기에 있습니다. 또하나, 공공기관은 여전히 스스로를 '갑'으로 밀어부칩니다. 관리체계를 꾸리겠다는 의지가 없고 또 무지합니다. 여전히 시민, 주민은 구경꾼일 뿐입니다.

9 앞으로의 활동은 어떻게 전개할 예정이신지요?

: 10월 평창동 가나아트센터에서 회화를 중심으로 개인전을 열 계획입니다. 2010년은 광주민주화운동 30주년이 되는 해이며, '현실과 발언'도 창립 30주년 되는 해입니다. 개인적으로는 내가 공공미술을 한 지 10년이 지나는 해이기도 합니다. 내가 공공미술을 시작할 당시에 "10년만 여기에 매진하겠다" 하고 다짐했었습니다. 현재 한국은 공공미술이 전국적으로 확산되는 분위기입니다. 한계가 없지 않지만 공공성에 대한 비전이 공유가 되었기에 이제는 굳이 나까지 할 필요는 없다는 생각입니다. 10년 동안 공공미술을 하면서 작가주의에 대한 비판을 하기도 했지만, 공공미술을 하면서 정말로 내가 하고 싶었던 작업은 50~60퍼센트밖에 펼치지 못했습니다. 다른 사람들과 함께 하다 보니 결과를 보면 개인적으로 아쉬운 점도 있었고 작가로서의 고생도 있었습니다. 이제는 개인작업에 매진하고자 합니다. 하지만 지금까지 공공미술에서 내가 활동하던 것들이 있어 공공미

술 분야는 '임옥상연구소'로 이관시킬 예정입니다. 이러한 것들을 우리 후학들이 또 다른 방식으로 준비하고 극복할 수 있게 선배세대들이 여유를 가져야 할 필요가 있습니다.

10 시대 속에서 분투하며 작가적 정체성을 찾았던 1980년대에 비하면 지금 우리 시대의 작가들은 사회변혁과는 거리가 있어 보이기도 합니다. 오늘날의 작가상에 대한 의견과 후학에게 당부하실 작가로서의 태도는 무엇인지요?

: 오늘 인터뷰 오신 시점이 재밌는 시점입니다. 어제도 '현실과 발언' 동인들이 모여 작가들이 스스로 '작가주의'를 극복해야 할 시점이 아닌가에 대해 토론을 벌였습니다. 오늘의 미술계는 작가주의에 매달려온 사람들이 대부분입니다. 하지만 시대도 변했습니다. 지금도 변하고 있구요. 나처럼 변화에 따라가며 작업을 해온 사람들이 많지 않습니다. 사회적 요구나 시대에 흔들림 없이 개인작업에 매진하는 작가를 자본주의사회는 원하기 때문입니다. 정치적 발언을 하며 여럿이 뭔가를 도모하는 것 자체를 무모하다고 보거나 불순하다고 보는 사람들이 많습니다. 자본주의는 그림만을 그리라고 합니다. 자본의 입맛에 맞추라고 합니다. 순치시키는 것이지요. 나는 본디 자본주의와 예술은 결코 접점이 없다고 믿는 편입니다. 아니, 대척점에 있다고 보는 것이 옳습니다. 미술이 이익의 극대화가 그 존재이유인 자본주의와 어찌 화해할 수 있겠습니까? 예술은 나눔이요, 공유입니다. 예술은 매개입니다. 물건이지만 물건 이전이요, 그 너머입니다. 사고 파는 것은 현상일 뿐 본질이 아닙니다. 그런 정신을 관철시키기 위해서 적극적으로 행동하다보니 당연히 예술영역도 정치와 일정 부분 겹치게 됩니다. 아니 정치뿐이 아니라 제 분야와 겹칩니다. 즉 예술은 인간활동의 종합이요 통합이며 이를 거부하는 것들과의 싸움입니다. 편협한 예술공간에 안주할 수 없는 이유입니다.

〈자유의 신 in Korea〉, 2000, 불발탄, 폭탄, 100×600cm

개인과 개인, 개인과 사회, 집단과 집단의 끊임없는 갈등과 불화…… 이것이 바로 삶이 아닌가 하는 생각이 듭니다. 작가주의적인 태도로 살아가며 경제적인 보상과 명성을 얻는다고 욕할 일이 아니겠지만, 신자유주의에 경도되어 자신의 예술적 재능과 생각을 자본에 넘겨주는 세태는 안타까운 일입니다. 미술의 헤게모니가 작가에게서(70년대) 평론가로(80년대), 큐레이터에서(90년대) 컬렉터로(2000년대) 옮겨왔습니다. 오늘날의 그림은 오로지 팔리는 것이 목적인양 목을 메고 온갖 파생(기생) 작품(상품)이 범람하고 있습니다. 베끼기 위한 베끼기, 패러디를 위한 패러디, 날아갈듯 가볍게 하기, fun fun…… 정치권력과 결탁한 자본주의의 최말단 선전부대에서 희희낙락하고 있습니다. 기초 예술가들을 정부가 지원한다고 법석을 떤 적이 있습니다. 하지만 이렇게 돈 몇 푼을 준다고 해서 작가들의 작업환경이 개선되는 것은 아닙니다. 나는 작가들에 대한 생계지원이 아니라, 일을 달라는 입장입니다. 예술가를 활용해야지 적선하지 말자는 것이지요. 정책은 정책입안자의 입장이 아닌 당사자의 입장에서 만들어야 합니다. 작업환경에 대해 프랑스와 비교하곤 하는데, 환경도 다르고 목적도 다릅니다. 후학들에게 "우리 태도에 따라 사회도 바뀐다고 얘기해주고 싶습니다. 작가로서 자기믿음과 자긍심으로 세상과 만나야 할 것입니다. 스스로를 지키지 않으면 그 누구도 지켜주지 않습니다. 예술가는 자신이 예술가임을 '남용' 할 수 있어야 합니다. 자신과 무관한 일에 쓸데없이 참견하고 나서는 자들이지요. 사회를 정화하기 위해, 인간정신을 위해.

인터뷰를 마치며

오늘날 세대에서 봤을 때, 1980년대의 '민중미술'은 미술뿐만 아니라 사회적으로도 큰 변혁을 가져왔던 것으로 다가온다. 이를 대표하는 작가인 임옥상을 만난 시간은 격동하는 사회상 속에서 분투하며 진화해온 한국 현대미술의 일면을 대면하는 것 같은 자리였고, 또한 한 시대를 함께 관통하는 느낌을 공유할 수 있는 자리였다. 인터뷰는 1980년대의 시대적 화두로부터 자연스럽게 시작되어, 작가의 30년 미술인생이 시대상과 함께 얽혀 진행되었다. 정치적 자본적인 검열과 억압 속에서, 이에 대해 부단히 저항하며 발언하고 작업하였던 작가의 목소리는 신자유주의의 최면에 걸려 달콤한 낮잠에 졸고 있는 우리의 의식을 깨우기에 충분하였다. 미술의 영역을 공공의 장으로 이끌어내며 소통하고자 하는 작가의 노력은, 후학에게 "예술가로서 사회와 더불어 살아가는 의미"를 되묻게 하며 깊은 잔상을 남겼다.

심소미, 장다은

—— 임옥상 林玉相

1950 충남 부여 출생
 서울대학교 미술대학 회화과 및 동대학원 졸업
 프랑스 앙굴렘 미술학교 졸업

—— **개인전**

2002 《철기시대 이후를 생각하다》, 인사아트갤러리, 서울

2000 《철의 시대 · 흙의 소리》, 가나아트갤러리, 서울

1997 《저항의 정신》, 얼터너티브뮤지엄, 뉴욕, 미국

1995 《일어서는 땅》, 가나화랑, 서울

 《일어서는 땅》, 가나–보브르 화랑 초대전, 파리, 프랑스

1991 《임옥상 회화》, 호암갤러리, 경기도

1988 《아프리카 현대사》, 가나화랑, 서울

—— **단체전**

2009 《신호탄전》, 국립현대미술사 기무사, 서울

2008 《부산 비엔날레》, 부산

2006 《광주 비엔날레 특별전》, 광주

1999 《서대문 형무소 역사관 옥사 설치전 : 큰 감옥, 작은 감옥》, 서대문형무소 역사관,
 서울

1995 《제1회 광주 비엔날레 국제미술전》 출품, 광주

1994 《동학혁명 100주년 기념 '새야, 새야 파랑새야' 전》, 예술의전당, 서울

 《민중미술 15년전》, 국립현대미술관, 과천

1993 《퀸즐랜드 트리엔날레》, 퀸즐랜드, 오스트레일리아

1980~90	《현실과 발언전》 출품
1972~82	《십이월전》 출품

—— **수상**

2005	동아연극미술상
1993	토탈미술관상
1992	가나미술상
1985	학원미술상

—— **소장**

국립현대미술관

서울시립미술관

부산시립미술관

호암미술관

성곡미술관

한솔미술관 광주 비엔날레 등

—— **기타사항**

· 당신도 예술가, 1999-2002, 인사동 등

· 예술사랑, 문화나눔, 봉천동 동명아동복지센터 등

· 무장애놀이터, 국회, 서울숲

· 책테마파크, 분당율공동원

· 전태일거리, 청계천 5가

· 하늘을 담는 그릇, 하늘공원

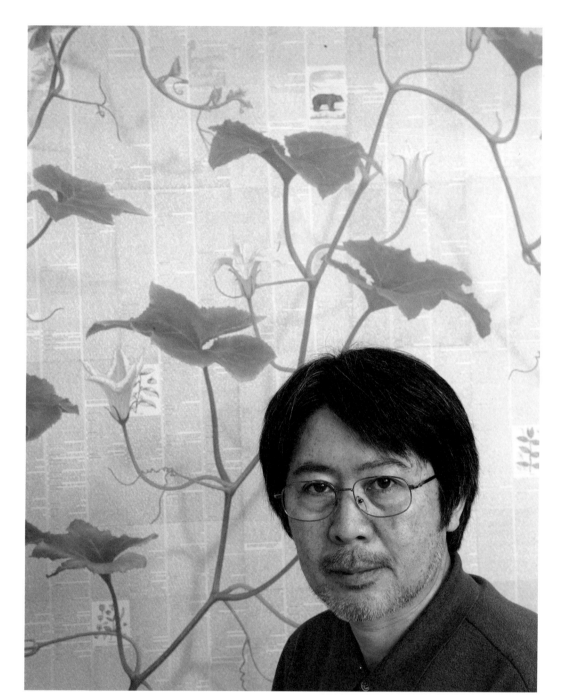

일루전과 실재 사이의
긴장과 역설

고영훈

고영훈의 회화는 '트롱프뢰유(Trompe l'oeil)' 라는 눈속임의 기술에서 본질과 속성을 기본으로 내세운 한국의 리얼리즘이나 착시현상의 일루전과 직접적으로 관계한다.[78] 1970년대 중반 그는 당시 미술계에 지배적이던 모더니즘이론을 바탕으로 개인적 관심사였던 노자와 장자 등의 동양사상을 통해 물성에 접근하면서 극사실적인 작업을 시작하였다. 이후 1981년 동료들과 '시각의 메시지' 그룹을 결성하여 극사실회화의 선두주자로 활동하였다. 1974년 《앙데팡당전》에 〈이것은 돌입니다〉 라는 작품출품을 시작으로 배경 없는 돌의 극명한 이미지를 통해 물성과 오브제의 중요성을 환기하면서 오브제의 즉물적인 이미지를 부각시켰다. 1990년대에 이후 사실적인 소재를 응용하여 상황에 맞게 의미를 부여하면서 단순한 돌의 형태뿐만 아니라 깃털 · 날개 · 사진 등의 오브제를 배열하여 기본적인 구성의 틀에서 점차 다양한 변화를 시도하였다. 고영훈 작품의 특징은 작품과 현실 사이에 존재하는 거리감을 극명하게 대비시키려는 노력이라고 할 수 있다.[79]

78 —— 김종근, 『한국 현대미술의 오늘의 얼굴』, 아트블루, 2003, p. 198.

79 —— 본 인터뷰는 2009년 4월 29일 오후와 2009년 10월 22일 오후에 부암동 고영훈의 작업실에서 각각 이루어졌으며, 김연희 · 최소미에 의해 두 차례 진행되었다.

1980
고영훈

235

1 선생님께 붙는 수식어 '돌을 그리는 작가'라는 명성처럼 돌을 주제로 그리신 작품이 많습니다. 돌이라는 소재에 관심을 갖게 된 이유는 무엇입니까?

: 처음에는 사물에 귀천을 두지 않고 낡은 코트나 군화나 드럼통 같은 생활 주변의 물건들에 관심이 많았어요. 대학시절에 일상적인 사물들에 관심을 기울이게 되었고, 대학교 4학년 때부터 이를 본격적으로 그리기 시작했어요. 〈이것은 돌입니다〉(1974)는 홍대 와우산에 있던 돌인데, 그냥 거기 있어서 그린 것입니다. 그 당시 '나'라는 존재에 관심이 머물면서 하늘·물·나무·돌·흙처럼 자연에 시선을 두게 되었죠. 하늘이라는 소재는 그 당시 미국작가 중 그리는 이가 있었고 다른 소재는 그리기가 까다로워서 돌을 그렸어요. 풍경에 있는 돌이 아니라, 돌을 허공에 띄움으로써 그 자체의 존재상황에 집중하여 그린 거죠. 미술에선 잘 그리는 것보다 남과 다른 자신만의 철학과 정체성을 가지고 그리는 게 중요하다고 생각합니다.

2 1980년대 이후 선생님 작품에서 돌은 신문이나 책의 텍스트 위에 배치됩니다. 선생님에게 돌은 책으로 대변되는 문화의 대립항으로서의 자연으로 해석되거나, 삶의 한 순간의 흔적 또는 시간의 흐름 등으로 해석되기도 합니다. 선생님의 작업 전반에 등장하는 일종의 트레이드마크인 돌은 어떤 의미를 지니는지요?

: 내 작품에 돌이 소재로 등장하기 시작한 것은 1974년경이에요. 이때 작품들은 〈이것은 돌입니다〉라는 명제처럼, 1970년대적인 해석에 의한 개념적 사고에서 비롯한 극히 정제된 논리적 표현으로 일관해온 시기였어요. 이후 평생을 그려온 돌이란 소재는 '원초 자연'으로서, 문명이 아닌 존재를 의미해요. 철학적으로 말한다면 순수결정체로서 가장 하드웨어적인 단계라고 할 수 있죠. 이것은 본

성을 꾸미지 않는 원시적인 자연인을 의미합니다. 또한 화면에 그려질 돌들은 신중하게 선택되죠. 어떤 돌은 선택하는 데만 한 시간 정도 걸릴 때가 있어요. 왜냐하면 돌의 표정과 방향 그리고 다른 돌과의 관계, 책갈피 음영의 위치, 궁극적으로는 표현이 어렵지 않은지 등을 따지다 보면 그렇게 되지요. 돌은 가능한 한 중력을 느낄 수 있도록 무겁게 그리고 이를 위해서는 그리는 것이 아니라 만들어간다는 태도로 임합니다. 그 과정은 내 생활의 평가시간이며 또 불만토로시간인 동시에 웃음 지을 수 있는 시간이 되지요. 즉 삶의 현장에서 일어났던 혹은 일어날 모든 일들과의 대화시간이 됩니다. 이런 시간들이 쌓이면서 각 돌들이 제각기 제 위치에 그려지면 마지막으로 극히 조심스럽게 돌의 그림자작업을 하는데 이 작업은 최종적으로 내 화면의 충족도를 가늠해주는 지표가 되죠.

3 1990년대 이후 인쇄된 책 위에 낡은 타이프라이터, 죽은 새의 날개, 버려진 음료 깡통 등 서로 다른 이미지들을 불연속적으로 결합하거나 화면 위에 실제 오브제를 콜라주하기도 하는데, 이를 회화의 확장으로 보아야 하는지 아니면 사회비판이나 문명비판적 메시지를 암묵적으로 드러내려는 의도가 있는 것인지 궁금합니다.

: 내게 돌이라는 소재는 자연인을 의미하고 문명적 삶을 살기 이전 원초적 삶에 대한 의미투영이라고 말할 수 있어요. 이런 맥락에서 문명인의 삶을 상징적으로 보여주는 오브제들은 원초적인 삶과는 대조를 이루게 되지요. 문명시대의 산물을 통해 시대정신을 표현하고 있기 때문에 현재 문명에 대한 시대적인 비판이 당연히 담겼다고 볼 수 있어요.

4 근래에는 〈스톤북〉 시리즈 외에 돌부처 상이나 도자기 등의 오브제를 그리는 작업을 하시는데, 고전적 소재를 사용하신 이유가 있으신가요?

〈코트〉, 1973, 캔버스에 유채, 160×120cm

: 고전적 소재들을 자주 사용하고 있어요. 이 중 도자기는 전통적인 절대미와 200~400년 전 도공의 예술혼을 간직한 소재로서, 나만의 관점과 지금의 미감으로 재해석하고 있습니다. 300년의 거리를 두고 있지만 우리에게 전승된 거부할 수 없는 절대미에 대한 연구라고 볼 수 있겠지요. 옛 도공들은 예술가를 넘어서 시대를 초월한 '신'적 존재라고 생각해요. 나는 도자기라는 소재를 통해 옛 도공은 형이하학적이며 신은 형이상학적이라는 존재에 대해 연구하고 있어요. 이는 돌부처라는 소재에서도 발견할 수 있습니다. 돌부처에서 부처는 형이상학적인 의미인 희망과 미래를 의미하며, 기도하는 대상으로서 우리가 잡을 수 없는 존재입니다. 그러나 돌이라는 소재는 현실을 의미합니다. 즉 돌부처에서 돌은 현실적인 삶의 일루전이며, 부처는 기도·희망·바람이라는 일루전입니다. 회화라는 방법을 통해 돌이라는 자연의 일루전과 부처라는 상징적인 일루전, 두 의미를 통합하는 것입니다. 또 다른 소재로서 호박꽃이나 작약을 그린 작품 제목〈자연법〉은 돌부처처럼 '자연'은 희망을 의미하며 '법'은 우리 현실의 기초가 되는 돌과 같은 의미를 지닙니다. 여기서 책은 '법'을 상징하며, 삶이 곧 법이라는 의미를 내포하지요. 책이라는 소재는 삶의 기록이며 문명의 상징입니다. 우리 삶의 규범을 적은 법전 위에 드리운 꽃의 줄기는 법전이 뜻하는 규범의 원초적 모델이며, 호박꽃 그림인 경우 꽃이 책을 감은 형상으로 그렸는데 이는 자연이 법을 포용하고 있음을 나타냈어요. 여기서 제각기 한 송이 한 송이 그려진 꽃들은 이전 시기에 그린 '돌'과 같은 오브제적 개념을 가진 개별적이며 상징적인 존재의 파편들입니다.

5 선생님은 1973년 이미 극사실회화를 그린, 극사실회화의 선두주자이며 극사실회화 그룹인 '시각의 메시지' 창립동인으로 활동하였습니다. '전후세대의 사실주의전' '형상78' '사실과 현실' '시각의 메시지' 등 1970년대 후반에서 1980년대 전반 많

은 극사실회화그룹이 성행하였었는데, 당시 극사실회화에 많은 작가들이 참여한 이유는 무엇이며 분위기는 어떠했는지요?

: 일제강점기에 시작된 《조선미술전람회》를 시작으로 1970년대에도 관전인 국전이 그 전통을 이어 한국미술을 전적으로 지배하고 있었어요. 이는 여전히 일본을 중심으로 하는 문화가 이어진 셈입니다. 한편 추상에 있어서 앵포르멜에서 벗어난 한국적 미니멀리즘은 소박하고 단순화한 경향으로 변하기 시작했고, 1970년을 전후로 해서 전위·실험 미술이 청년작가들에 의해 시도됩니다. 이즈음 추상미술의 흐름과 국전류의 서정적 구상에 대한 반동적인 경향의 구상미술로서 새로운 사실 경향이 움트기 시작했어요. 당시 《앙데팡당전》에서는 앵포르멜과 단색조 회화, 미니멀 등 추상이 주류를 이루고 있었는데, 1974년 〈이것은 돌입니다〉를 출품하면서 1970년대 초 현대적 구상회화의 직접적인 신호탄이 됩니다. 이후 일본을 통해 들어온 정형화된 형식이 주류였던 《국전》식의 근대적 미술에서 벗어나 1970년대 후반에 비로소 한국의 독자적인 현대적 구상미술이 활성화됩니다. 특히 1978년을 기점으로 민전 즉 《한국미술대상전》, 《중앙미술대전》, 《동아미술제》 등의 등장은 많은 극사실회화 화가들과 그룹을 탄생시키는 촉진제 역할을 했습니다.

6 미술이론가 이일 선생에 따르면 "우리나라 극사실회화는 하이퍼리얼리즘의 기법을 차용한 아류"[80]로 평가되기도 하였습니다. 선생님은 하이퍼리얼리즘이나 포토리얼리즘에서 영향을 받았다고 생각하십니까?

80 ── 이일, 「70년대 후반에 있어서의 한국의 하이퍼 리얼리즘, 현대미술에 있어서의 하이퍼 리얼리즘」, 『동서문화 63』, 동서문화연구원, 1979. 9, pp. 63~66.

〈코카콜라〉, 1974, 캔버스에 유채, 130×161cm

: 고등학교시절부터 구상에 관심이 많았어요. 그 시절엔 인상파가 미술사조의 전부인 줄 알았죠. 홍대 서양화과의 분위기가 전반적으로 추상의 분위기였지만, 나는 형상에 매료되면서 앤디 워홀이나 팝아트에 관심을 가지고 작품을 시작하였지요. 대학교 3학년 때 그린 〈코카콜라〉(1974)는 현대미술에 대한 관심을 표현한 작품이에요. 돌을 그린 작품이 알려지면서 하이퍼리얼리즘이나 극사실회화라는 용어로 표현되지만, 오히려 팝적인 시각에서 사물에 대해 관심을 갖게 되었으며 구상과 형상에 흥미를 느꼈다고 볼 수 있습니다. 돌이라는 형태를 통해 내가 생각하는 존재의 개념에 대해 철학적인 접근을 시도했을 뿐입니다.

7 당시 전반적으로 단색조 회화가 주류를 이루던 상황이었습니다. 이런 시점에서 선생님만의 기법을 구축할 수 있었던 배경은 무엇입니까?

: 원래부터 구상에 관심이 많았고 형상이 아닌 다른 것은 재미가 없었어요. 또한 내가 대학교에 입학한 시기, 즉 1972년은 홍대를 중심으로 1969년부터 1970년대 초에 걸쳐 다양한 실험이 시도되던 시기였죠. 'AG(한국아방가르드협회)' 'ST' 등 전위적인 행위미술과 실험미술이 활발하게 일어났어요. 그 시절 홍대 서양화과의 학부생이나 졸업생에게선 선생님들 영향으로 추상이 주류를 이루었으며 《국전》에 대항하는 조류가 생겨나 있었어요. 구상을 고집하면서도 포토리얼리즘이나 하이퍼리얼리즘보다는 팝에 관심을 갖게 된 것도, 다양한 실험에 의해 단순히 형상을 그리는 것 이상의 나만의 색을 가지려는 분위기 때문이었다고 생각합니다. 그 시절 반(反)국전을 지침으로 한 비제한적 경향의 전시인 《앙데팡당전》에 〈이것은 돌입니다〉라는 작품을 출품했어요. 비형상적인 그림이 주축인 전시임에도 극히 구체적인 현대구상적 기법으로 그려진 내 작품이 마침 『아트인터내셔널(Art International)』이라는 당시 미국의 미술잡지에서 조지프 러브

(Joseph Love)라는 평론가에 의해 「한국전위미술의 근원」이라는 평론으로 다뤄져 주목을 받았고, 당시 주류였던 권위있는 단색조 회화 전시에 초대받는 계기가 되죠. 이것은 우리나라 현대 구상회화의 출발점이라고 볼 수 있어요.

8 1974년 《앙데팡당전》에 출품되었던 〈이것은 돌입니다〉는 돌 이미지에 제목을 '이것은 돌입니다'라고 붙여 명제와 이미지의 동어반복을 통한 개념미술적 성향을 드러내는데, 개념미술에 대해 관심이 있었는지요?

: 〈이것은 돌입니다〉라는 제목 자체가 개념적 의미를 띠고 있어요. 내가 그림을 팝에서부터 접근하기 시작하긴 했지만, 팝이 생성된 동기 자체가 현실에 대한 좀더 구체적인 인식을 담은 현대미술이었죠. 그러나 목가적 전원풍경이 아닌 내가 포함된 인간의 현실을 인식하기 시작하면서 나, 세상, 도시, 현실을 알려고 노력했어요.(다시 말해서 존재에 대한 질문과 인식입니다.) 이것이 나에겐 모던, 현대의 개념입니다. 서양 논리이론과 동양의 정신인 노자 · 장자 · 도교 등의 유교시대의 우리의 전통적 사상이 동등하게 들어 있지요. 즉 나는 팝과 개념미술, 동양정신 모두를 섞어 나만의 방법으로 동등하게 표현하려고 했습니다. 한국미술사에서 70년대 개념미술은 'AG'나 'ST' 그룹활동 같은 아방가르드로 표현되었다고 설명되지요. 나 또한 1980년대 극사실주의 대표로 구분되지만 그보다는 모더니즘이 아닌 모던의 출발선상에서 그림을 그려나가는 독자적인 작품세계를 가진 작가라고 말하고 싶습니다.

9 선생님은 1986년 한국인 작가로서 최초로 《베니스 비엔날레》에 참가하셨는데 당시 분위기라든지 한국관의 위상은 어떠했습니까?

〈이것은 돌입니다〉, 1974, 캔버스에 유채, 190×400cm

 ⋮ 그 시절은 아직 한국관이 생기기 전이며 한국관에 대한 얘기가 이때부터 오고가기 시작했죠. 당시 이일 선생님이 커미셔너(commissioner)였는데, 사실 어떻게 해야 할지 잘 몰랐던 듯합니다. 그 당시 문화계는 외국의 행사들에 대한 정보가 부족했으며 작가들이 직접 가서 정보를 수집하고 루트를 알아내야 하는 식이었어요. 《베니스 비엔날레》에 도착한 날이 수상자를 발표하는 날이었어요. 당시 어린 나이였기에 수상에 대한 막연한 기대도 있었는데, 다니엘 뷔랭(Daniel Buren)이 수상을 했죠. 끝나고 나서 당시 이탈리아관에 설치한 내 작품을 보기 위해 장소를 옮겼으나 작품이 걸려 있지 않았어요. 그때에야 주최 측에 알아보니 작품은 작가가 사전에 직접 와서 설치해야 한다고 하더군요. 비엔날레 프레스 오픈에도 참석하지 못하고 작품도 걸려 있지 않은 상태에서, 수상에 대해 막연한 기대를 걸었던 것이 얼마나 황당한 일이었던지! 지금은 누구나 당연히 아는 이야

기지만 그 시절 국제적인 정보가 얼마나 부족했는지를 말해주는 에피소드라고
할 수 있겠죠.

10 최근의 극사실주의는 하나의 유행처럼 번지고 있고, 미술시장에서도 강력한 호응
 을 얻고 있습니다. 하지만 선생님께서 활동할 당시의 극사실주의와는 다르다고 생
 각합니다. 2000년대 후반에 유행한 극사실주의와 1970년대 후반~1980년대의 극
 사실주의는 어떠한 차이점이 있는지, 아니면 어떠한 연결지점이 성립될 수 있다고
 생각하시는지 궁금합니다. 그리고 최근에 왜 다시 극사실주의가 주목받는다고 생
 각하시는지요?

 ː 1970~80년대 극사실주의는 극사실주의, 팝, 개념미술이라는 고정된 시각
으로 단정해서 말할 수 없어요. 당시 우리나라의 시대적인 분위기는 개발도상국
으로서 서구의 문명과 문화를 받아들였고 팝은 현대미술의 차원에서 수용되었어
요. 그러나 2000년대 현재는 개발도상국에서 벗어나 선진국 대열에 들어서 있으
며, 첨단기계문명의 소비사회시대를 살아가고 있죠. 영·미에서 발화한 팝의 의
미를 이제는 표현할 수 있는, 소비가 미덕인 삶 속에서 살아가고 있는 거죠. 이제
선진예술로 받아들여진 팝은 의미가 달라졌으며 팝이라는 소재 안에 하이퍼리얼
리즘이 함께 담겨 있다고 할 수 있습니다. 팝과 하이퍼리얼리즘의 관계에 대해
연구할 필요가 있다고 생각합니다. 요즘 '장기하와 얼굴들'이라는 인디밴드의
노래가 인상적이더군요. 자신의 일상을 무겁지 않게 얘기하는 어법이 오늘날 대
량생산사회 속에서 쉽게 버리고 구할 수 있는 현실과 비슷하게 들리더군요. 극사
실주의나 팝이 이런 사회상을 보여주고 있기 때문에 젊은 작가들에게 많이 그려
지고 주목받는다고 생각합니다.

11 오늘날과 비교해서 1980년대 당시의 작가정신이란 무엇이라고 생각하십니까?

: 1980년대 작가정신은 순수를 지향했으며 순수예술에 대한 비평적 시각이 공존하던 시대였어요. 여기에서 비평적 시각은 순수하되 전에 있던 순수가 아니며 새로운 순수를 추구하되 새로운 순수정신을 제시하는 것이지요. 또한 나만의 순수함과 방식을 추구하는 것이고요. 1980년대 중반이 되면 군부체제와 분단체제에 대해 예술로 발언하고 현실을 비평·비판·저항하는 민중미술이 대두합니다. 즉 순수미술과 민중미술이 공존하던 시대였습니다. 1980년대 극사실회화는 물성화되었고, 나는 물성화나 집단화에는 동조할 수가 없어서 순수를 계속 고집하였습니다. 이는 즉 개인에 대한 존중입니다.

12 어린 시절 영향이나 직간접적으로 영향을 받은 환경들이 있으십까?

: 제주도 출신이라 자연에 대한 정서가 강하며 고향에 대한 애정이 많아요. 또한 제주도를 내 기준으로 살아가고 있지요. 아들들에게도 이런 명맥을 유지해 주려고 합니다. 서울이라는 지역도 제주도에서 보면 외곽이지요. 그런 맥락에서 보자면 서울은 살아가는 서식지, 거쳐가는 곳일 뿐입니다. 1980년대 시절 해외로 나가게 된 이유도 파리나 서울이나 모두 하나의 외곽일 뿐이라는 생각이었죠. 쉰 살이 되면 제주도에 돌아가려고 했으나 이제는 자식들에게 고향이 서울이 되면서 돌아갈 수 없게 되었어요. 그러나 나에겐 점 찍어서 다시 점으로 되돌아 갈 수 있는 고향의 정서가 있어요. 작품에도 이렇게 자연과 함께 살아간 정서가 묻어 있겠죠. 또한 대학시절 장자의 도가사상에 심취했었는데, 이를 통해 돌을 하나의 지구처럼 주변의 인연을 지우며 공간에 띄우는 작품을 하게 되었어요.

13 선생님이 생각하시는 우리 미술의 지향점은 무엇입니까?

：우리 미술에서 국제적 비엔날레는 큰 역할을 했어요. 그러나 국제화라는 허울이 얼마나 내실화를 이루었는지에 대해 생각해보아야 합니다. 비엔날레 이후 국제화가 되었다는데 국제화라는 게 별 명분이 없어요. 외국에서 성공하였다고 다 성공한 것인가, 자신을 알아야 합니다. 우리 미술의 중요성이 무엇이며 미래로 나아가야 할 방법은 무엇인지에 대해 진지하게 고민할 필요가 있어요. 우리가 지향해나가야 할 것은 먼저 외국용어를 우리만의 언어로 만들어내는 일입니다. '동양화'나 '서양화'라는 말보다 '한국화' '우리미술' '내 미술'이 더 좋지 않나요? 그만큼 존재에 대한 확신이 중요하다는 뜻입니다. 이런 의미에서 하이퍼리얼리즘이라는 용어도 옳지 않아요. 우리 것으로 우리 무리 안에서 만들어가야 합니다. 그러할 때 비로소 우리 미술이 정체성을 가진 세계의 중심이 가능한 것입니다.

14 현재 젊은 작가들에게 선배작가이자 인생선배로서 해주고 싶은 얘기가 있으십니까?

：현재 열심히 작업하는 젊은 작가들이 많아요. 우리 세대 이전의 작가들은 이미 그들의 작품성이 검증되었고, 우리 세대는 어느 정도 검증이 진행되고 있는 상태입니다. 현재의 젊은 작가들은 인생의 길이 무궁무진하며 다양한 경험을 갖게 되겠죠. 수많은 검증과 인생의 굴곡을 통해 자신만의 작품을 만들어나가야 할 것입니다. 그런 점에서 개념과 자존심이 없는 자세는 배제해야 합니다. 화가가 화가일 수 있는 유일한 증거는 고민하는 자세예요. 인생을 고민하고 자신의 존재에 대해 진지하게 고민하며 다른 이의 소재가 아닌 자신만의 소재를 만들어야 합니다. 각 시대마다 작가들은 그 시대정신을 가지고 있어요. 현재 젊은 작가들에

KO YOUNG HOON

1

1 〈자연법 – 시간〉, 2004, 캔버스에 유채, 163×98cm
2 〈12월의 달〉, 1974, 석고와 종이 위에 아크릴, 106×106cm

게는 그 시대에 겪는 개인적이며 사회적인 고민이 있겠지요. 그런 고민을 놓지 않는 작가들에게 기대를 겁니다. 나에게는 내 시대를 반영한 내 몫이 있듯이 그들에게는 그들의 시대에 맞는 몫이 있을 것이라고 생각합니다.

고영훈이라는 작가의 이름 앞에 붙은 '극사실주의', '돌작가'라는 수식어는 오히려 그의 작품세계와의 소통을 단절시킨다. 그는 회화작품을 통하여 자연에 대한 지속적인 관심과 서양과 동양 정신의 교감을 표현하며, 전통적인 소재에 대한 새로운 해석과 감성을 드러내고 있다. 극사실회화로 한정해 고영훈의 작품세계를 규정하는 일은 작가의 다양한 세계에 대한 오독이며 작가가 원하는 작품 그 자체에 도달할 수 없게 만든다. 그의 작품 속 돌부처는 우리 가슴속에 담긴 현실에 대한 희망 그리고 자연의 숭고를 투명하게 드러내는 존재의 성찰이다. 자연의 숭고함과 본질에 대한 성찰을 파고드는 철학자, 그것이 그의 작품에 담긴 진정한 리얼리티일 것이다. 하이퍼리얼리즘에 갇힌 차가운 접사의 미소가 아닌, 따스하고 서정적인 사색에 잠긴 고영훈만의 극사실주의를 만나볼 수 있는 시간이었다.

김연희, 최소미

작가약력

고영훈 高榮薰

1952 제주 출생

홍익대학교 미술대학 서양화과 및 동대학원 졸업

개인전

2008 가나아트 뉴욕, 뉴욕, 미국

2006 가나아트센터, 서울

2000 가나보브르 샐러리, 파리, 프랑스

1998 가나아트센터, 서울

1995 데이비드 클라인 갤러리, 버밍햄

마리사 델레 갤러리, 뉴욕

조엘 캐슬러 화인 아트, 마이애미, 미국

1994 살라마 카로 갤러리, 런던

스트 헨델 프랑스 자콥 갤러리, 암스테르담, 네덜란드

1993 알랜브론델갤러리, 파리

마리사 델레화랑, 뉴욕, 미국

1992 토탈미술관, 서울

1991 두손갤러리, 서울

공간화랑, 부산 FIAC 그랑팔레, 파리, 프랑스

1990 브론델 ǁ 갤러리, 파리, 프랑스

1988 일랜브론델 화랑, 파리

두손 갤러리, 서울

1987 두손갤러리, 서울

'87화랑미술제, 호암갤러리, 서울

1986 데화랑, 동경

'86화랑 미술제, 국립현대미술관 덕수궁

1985 두손갤러리, 서울, 데화랑, 도쿄, 일본

1983 F.T.M.H.C 서독

1982 DR.Center. 서독

1976 대호다방, 제주

—— **단체전**

2010 《젊은모색 30》, 국립현대미술과, 과천

2010 《2010 한국 현대미술의 중심에서》, 갤러리현대, 서울

2010 《현대미술로 해석된 리얼리즘》, 경남도립미술관, 창원

2009 《제주도립미술과 개관전》, 제주도립미술관, 제주

1996 바젤 아트페어, 스위스

1986 제 42회 베니스 비엔날레, 베니스, 이탈리아

—— **소장**

국립현대미술관

요코하마 비즈니스 공원

루네빌미술관

프랑스 안네시스문화원

숭실대학교

토탈미술관

호암미술관

베아트릭 여왕 콜렉션(네덜란드)

디트로이트 현대미술연구소

광주시립미술관

제주도립미술관

이론과 실천을 넘나드는
행위미술

윤진섭

행위예술은 1980년대의 대표적인 반(反)모더니즘 장르로서 작품 대신 행위로 관객과 소통을 추구하며, 행위 자체를 관습·전통·권위에 도전하는 '예술적 무기'로 사용하였다.[81] 이러한 행위예술은 1960년대의 전위적인 '해프닝'과 1970년대의 개념적이고 난해한 '이벤트'를 거쳐 1980년대에 이르러 연극·무용 등과 결합하여 대중과의 소통을 중시하는 '퍼포먼스'로 자리잡았다. 윤진섭은 스스로를 1970년대와 1980년대의 행위예술을 연결하는 행위예술 1.5세대라 정의하며 본인의 퍼포먼스를 모더니즘에 대한 반발이라기보다는 신체·물질·오브제 등에 대한 관심이었다고 말한다. 난해하고 어려운 해프닝과 이벤트로부터 관객의 참여를 유도하는 유희적인 퍼포먼스로의 전환점에 행위예술가 윤진섭이 자리하고 있다. 'ST' 그룹의 동인으로도 활동하였던 윤진섭은 1977년, 《ST그룹전》 오프닝에서 퍼포먼스의 효시라 할 수 있는 〈서로가 사랑하는 우리들〉이라는 이벤트를 발표하였다. 1988년 결성된 '한국행위예술가협회'에서 중추적 역할을 담당하는 등 윤진섭은 무용·음악·연극이 교차하는 본격적인 한국 퍼포먼스 발전을 주도하였다.[82]

81 —— 김홍희, 「1980년대 반모더니즘미술」, 『한국화단과 현대미술』, 눈빛, 2003, p. 36.

82 —— 본 인터뷰는 2009년 11월 25일 오후와 12월 14일 오후 인사동 관훈갤러리 카페에서 이루어졌으며, 김지예·심지언에 의해 두 차례 진행되었다.

1 선생님은 1980년대의 대표적인 퍼포먼스 작가 중 한 분이신데요, 학부에서는 서양화를 전공하셨지만 회화작업에 대해 "지루했다"라고 표현하시며 이벤트작업으로 전향하셨습니다. 그렇다면 선생님이 생각하시는 이벤트 또는 퍼포먼스의 매력은 무엇인가요?

⋮ 그것은 다른 무엇보다 기질의 문제라고 할 수 있죠. 이벤트는 기질이 없으면 못하는데 나는 내면에 활동적이고 뭔가를 드러내려고 하는 현시욕이 있었던 거 같아요. 중학교 시절 내가 한때 춤에 빠지거나 기이한 복장을 하고 다닌 적이 있는데, 그것도 누가 시켜서 그런 게 아니거든요. 그 당시에 찢어진 청바지에다가 웃옷까지 찢어서 입고 다니곤 했는데, 그 자체가 튀고 싶고 나를 드러내고 싶은 '끼'라는 것 때문이었죠. 작업의 전향도 자연스럽게 그렇게 된 거죠. 기질에 따라서요.

2 선생님께서는 이건용이나 성능경 등 선배 이벤트작가들과는 확실히 다른 감각의 참여적·유희적 퍼포먼스를 하셨는데요, 선배들과 차별화하려는 전략이었는지요? 아니면 1960~70년대 이벤트들의 관념적이고 사변적인 성격과 내용에 대한 반발의 의미가 있으셨는지요?

⋮ 일부러 그랬던 것은 아니지만 선배들의 로지컬 이벤트라든지 선(禪)적 이벤트가 무슨 이야기를 하는지는 알겠더군요. 차이라고 한다면 나는 언어의 문제를 다루었다는 점과, 무엇보다 제일 큰 차이는 작품에 관객을 참여시켰다는 것, 그리고 관점 자체가 달랐죠. 그것은 아마 나이에서 오는 차이겠죠. 생각 자체가 틀리니까 감각 자체가 틀린 거 아닐까요? 관객을 참여시키고자 하는 의도가 있었기에 그런 기회를 제공하는 이벤트를 준비했었죠. 퍼포먼스에는 관객참여가

굉장히 중요한데, 그분들이 이벤트에서 관객참여를 시도하지 않은 거죠. 주제 자체도 그렇고, 너무 사변적이고 딱딱하다는 생각, 또 나는 저렇게 안 하겠다는 생각은 있었죠. 1977년 《ST 그룹전》 오프닝에서 〈서로가 사랑하는 우리들〉이라는 이벤트를 발표했는데, 이게 퍼포먼스의 효시예요. 그 작품은 정사각형 색지를 40~50장 준비해서 전시장 바닥에 늘어놓고 그 위에 돌을 올려놓고 갖가지 색종이와 색실을 준비해서 관객참여를 유도한 거예요. 관객들에게 같이 좀 싸자고 하는거죠. 혼자하면 재미가 없으니까요. 이건용 선생님도 거기에 함께 참여하시고 관객들도 십여 분 참여해서 싸고, 여기서 당시로서는 최초로 관객참여가 시도된 거죠. 이때는 퍼포먼스라는 말을 쓰지는 않았는데, 선배들이 하는 이벤트하고는 확실히 성격이 다른 신세대적인 감각이었죠.

3 관객과의 소통의 중요성을 강조하셨는데, 관객의 이해를 돕기 위해 소통방식을 단순화하고 일반화하는 것에 대해서는 어떻게 생각하시는지요?

: 작가가 작업을 해보면 일부러 아무리 쉽게 해도 관객들은 어려워해요. 왜냐하면 형식 자체가 낯설기 때문이죠. 1980년대에 〈거대한 눈〉이라는 작품에서 얼굴에 흰색 호분을 칠하고 정장을 입고 검정 안경을 썼는데 이게 바로 소외를 위한 장치였죠. 이게 그 당시에는 상당히 어렵게 느껴졌던 거죠.

4 1989년 180개의 계란을 투척하는 퍼포먼스를 하셨는데요, 그 장소가 국립현대미술관이고 계란투척이라는 행위가 적극적인 투쟁이나 비판의 의도를 담은 행위라고 할 수 있는데 적극적으로 사회적인 발언을 하려는 의도가 있으셨는지 그리고 작품을 본 관객들 반응은 어떠했는지 궁금합니다.

: 그렇죠. 1987년에 6·29선언이 있고, 민주화운동으로 격한 시위들이 일어났죠. 그래서 우리 과격한 데모하지 말고 좀 부드럽게 하자는 의미에서 돌 대신 계란을 투척한 거죠. 그것도 처음에는 미술관 측의 반대가 심했어요. 유리창 높이가 10미터가 되는데 180개를 밖에서 안을 향해 던지니 그 효과가 액션페인팅이더군요. 또 한 가지는 미술 내부로 이야기하면 제도공간인 현대미술관의 견고성·엄격성·상징성·권위를 향해 던진 의미도 있고. 중의적인 의미가 있었죠. 그 장면을 찍은 사진을 보면 관객들이 매우 신기해하고 굉장히 재밌어해요. 눈앞에서 펑펑 터지니까 통쾌하고 시원하고 카타르시스 같은 것을 느꼈다고. 180개를 던졌으니까. 그 당시에는 독일문화원에서 했던 작업도 그렇고 비판적인 작업을 좀 했었어요.

5 예술과 삶의 구분을 무너뜨리는 퍼포먼스가 사회·정치적 공간으로 나아가, 정치·
 환경·노동·소수자 문제를 다루며 행동주의 예술로서의 역할을 수행하는 점에 대
 해 어떻게 생각하시는지요?

: 내 작품이 직접적인 것은 아니지만 상징적인 행위를 통해 사회적 문제에 대한 메시지를 던지려고 했어요. 가령 독일문화원에서 했던 퍼포먼스는, 관객들이 보는 앞에서 책상 앞에 앉아 신문지 한 장을 펼쳐놓고 그걸 쭉쭉 찢어서 입에 계속 넣는 거예요. 삼키지는 않고 한입 가득 계속해서 밀어넣는데 그게 언론을 통제하는 권력기관에 대한 메시지를 표현한 거죠. 사회적인 발언을 개진한 겁니다. 병아리퍼포먼스도 비슷한 맥락에서 작업한 거죠. 여기서 수백 마리의 병아리는 대중의 상징이라고 할 수 있는데, 흰 얼굴에 검은 안경을 쓰고 검은 옷을 입은 권력자가 이들을 마구 던지거나 몰고 다녀도 어떤 발언도 못 하는 정치적 상황을 풍자한 것입니다.

왕치, 〈의적 일지매〉, 2009. 10, 홍대앞 피카소 거리 및 그 일대

22명의 예술가,
시대와 소통하다

王治
Wangzei

6 선생님은 한 인터뷰에서 "작가로 성공하기 위해서는 누구를 만나느냐가 중요하다" 라고 하셨습니다. 선생님이 작가로서 발돋움하는 데 가장 큰 인연은 누구이며, 그분과 어떤 영향을 주고받으셨는지요?

: 가장 먼저는 어머니죠. 나는 8남매의 막내였기 때문에 어떤 일을 해도 자유롭고 너그럽게 이해해주신 어머니 역할이 컸고, 넷째 자형이 있었는데 어렸을 때부터 칭찬을 해주고 열정적인 동기를 주셨죠. 또 중학교 때 방황하면서 독서에 심취했었는데 그때 이상(李箱)을 만났어요. 이상 자체가 다다(Dada)같아요. 내가 평소에 접했던 작품들과는 너무 달랐기 때문에 굉장히 신기했어요. 이 무렵엔 교사였던 사촌형이 저를 많이 보살펴주셨습니다. 그리고 이건용 · 성능경 선생님. 이분들이 대학시절의 멘토였죠. 대학 2학년 때 이건용 · 성능경 · 김용민 선생님을 만나고, 아현동 굴레방다리에 있던 이건용 선생님 화실에 모여 교류하면서 이벤트라는 것, 즉 행위예술이라는 것을 접하게 되었고 또 이분들이 기회를 만들어주시곤 했죠. 이분들을 안 만났다면 딴 길로 갔겠죠. 난 스스럼없이 이건용 선생님을 만난 일이 행운이라고 얘기해요.

7 홍익대학교에서 회화작업을 하던 선생님이 미학과에 진학하게 된 배경에는 'ST' 그룹활동과 그 과정에서 학습한 이론과 철학이 어떤 영향력을 행사했는지요? 만약 아니라면 어떠한 동기에서 미학이라는 학문으로 전향하셨는지 궁금합니다.

: 인생이란 참 재미있어요. 내가 이론에 관심이 많았던 것은 어려서부터 독서를 계속 접해왔던 경험이 이론공부에 대한 열망이나 길을 열어주었고, 또 그 당시 개념미술이 유행했기 때문에 이론에 대한 관심 자체가 아무래도 많았다고 볼 수 있겠죠. 학교에서 페인팅을 배웠지만 학년이 높아갈수록 이론에 관심이 많

아졌어요. 왜냐하면 이건용·성능경 등 선배님들과 자주 만나서 얘기를 하니까. 학교 커리큘럼에서는 그런 것을 접할 수가 없었어요. 내 앎의 덩어리에 대해, 작가로서 어떻게 앞으로의 인생을 살아갈 것인가에 대해 고민을 하며 도서관에 가서 다양한 분야의 책을 접했지요. 개인적인 관심도 그러했고 아무래도 같이 지내는 분들의 영향이 있잖아요. 'ST'라는 그룹 자체가 공부를 필요로 하는 개념미술에 경도되어 있었으니까요. 그러다보니 모여서 하는 얘기가 언어학이 어떻고 사회학이 어떻고, 예술철학이 어떻고 늘 이런 이야기죠. 그때 당시 김복영 선생님이 평론가로서 이론적인 뒷받침을 해주셨죠. 군대 갔다 와서 영등포고등학교 교사를 하다가 결혼하고 1982, 83년 대학원 서양화과에 연거푸 떨어지고는 이듬해 미학과에 지원을 했는데, 한 번에 붙어서 진학을 하게 되었죠. 이때 대학에서 미학을 가르쳐주신 임범재 선생님을 다시 만나게 되는데, 저에게는 참 좋은 은사님이십니다.

8 선생님 글에서 샤먼에 대한 내용을 읽었는데요, "미술은 세상을 치유할 수 있고 작용할 수 있다"라고 하셨는데요, 이 말씀에 대한 선생님의 설명을 좀 듣고 싶습니다.

: 사실은 예술이 그런 치유능력을 회복해야 돼요. 예술이 그런 역할을 해야 하는데 정치보다 힘이 약해요. 예술의 비애가 뭐냐 하면 예술은 단지 반성을 촉구할 뿐이지 강제력이 없다는 것이죠. 정치는 법을 통해서 고쳐나가지만 예술은 그렇지 못하잖아요. 메시지를 통해서 결과물을 얻지만, 서서히 이루어지는 운동이죠. 이러한 의식개혁운동이라는 걸 예술을 통해 한다는 일이 얼마나 지난한 과정이냐 이겁니다. 또 너무 정치성을 드러내면 예술성이 약화되고. 거기에 딜레마가 있는 거죠. 그것이 예술의 비애라고 봅니다.

〈180개의 계란투척〉,《89청년작가전》, 1989, 국립현대미술관

〈거대한 눈〉, 1987, 대학로

〈태동〉, 《86 여기는 한국전》,
1986, 대학로

9　1950년대 중반에서 1960년대 중반 일본의 전위예술가 그룹 '구타이'가 당시 한국 퍼포먼스에 준 영향력은 어떠한 것이 있는지 알고 싶습니다.

: '구타이' 그룹은 그때 당시 잘 몰랐습니다. 물론 책을 통해 본 적은 있었지만 당시 국내에서는 구타이 그룹에 대한 어떤 논의가 이루어지거나 그렇지는 않았습니다. 오히려 이우환을 중심으로 하는 모노하(物派) 작가들이 중점적으로 논의되었다고 할 수 있죠. 나는 해외미술잡지를 통해 해외의 미술동향을 거의 다 알고 있었는데, 여기에서도 구타이 그룹보다는 댄 플래빈, 도널드 저드 등을 중심으로 하는 미니멀리즘이 자주 다루어졌고, 이우환, 세키네 노부오, 스가 기시오 등의 모노하 작가들을 더 많이 접할 수 있었어요. 특히 이우환은 당시 영향력이 대단했고, 우상까지는 아니어도 엄청난 선망의 대상이었던 작가라고 할 수 있어요.

10　당시 서양의 개념미술이나 행위미술이 우리나라 행위미술에 준 영향은 어떠했는지요? 선생님 작업도 이에 많은 영향을 받으셨나요?

: 이건용 선생의 로지컬 이벤트나 성능경 선생의 '신문읽기', 김용민 선생과 장석원 선생의 선(禪)과의 관계는 서구의 영향을 받기보다는 우리 자체의 독특한 것이었습니다. 나의 작업만 해도 서구의 영향을 거의 받지 않았다고 생각합니다. 물론 80년대 후반의 내 행위미술작업에서 지팡이를 사용한 것은 요제프 보이스의 영향이 어느 정도는 있었죠.

11　행위예술은 1960년대에 해프닝, 1970년대 이벤트, 1980년대는 퍼포먼스로 다르게 분류되는데요, 행위예술의 시대적 성격변화의 동인이 무엇이라고 생각하

시는지요?

: 가장 중점적인 요인은 정치적 · 사회적 변화라고 할 수 있습니다. 1970년대 는 정치적으로 굉장히 폐쇄적이었습니다. 미술계에서는 모두가 직접적으로 정치 적인 발언을 하지는 않았어요. 《앙데팡당전》, 《에콜 드 서울》 등의 전국적 현대미 술제가 시작되었던 1970년대는 미술계에 정치적 발언은 거의 없었고, 시대 자체 가 얼어붙어 있다 보니 전부 사변적 · 개념적인 작업에만 집중했죠. 그러나 1980 년대 들어서면서 다원화시대로 접어들고 정치적 발언도 강해졌죠. 해외여행 및 교복자율화 등이 이루어지며 전반적으로 개방화되고 사회적으로도 다원적 색깔 이 나타나고 노동자의 불만을 비롯한 억눌렸던 감정들이 1980년대 민주화운동 등을 통해 표출되기 시작했죠. 이러한 정치 · 사회적 분위기와 함께 퍼포먼스도 다원화되었습니다. 정치적 분위기 이외에도 컬러텔레비전의 등장은 우리 시각이 매우 확장되었음을 의미하는 측면에서 굉장히 중요하죠.

12 1980년대의 퍼포먼스는 미술 이외에 음악 · 무용 · 연극적 요소들이 서로 크로스 오버되는 것이 특징이라 할 수 있습니다. 선생님의 작업에서 음악이나 무용 등 미 술 외의 요소들이 얼마나 중요하게 작용했는지요?

: 내가 처음 퍼포먼스에 음악을 사용한 것은 1986년 아르코스모미술관에서 열린 《86행위설치 미술제》에서였어요. 《86행위설치 미술제》는 이건용, 성능경, 안치인 등의 행위예술작가들이 대규모 집결했던 굉장히 중요한 행사입니다. 이 때 나는 〈숨 쉬는 조각〉이라는 작품을 발표했고, 배경음악으로 장 미셀 자르 (Jean Michel Jarre)의 〈주룩(Zoolook)〉이라는 신디사이저 음악을 깔았습니다. 11 명의 행위자들은 전신을 청색으로 칠하고 그 위에 제가 직접 먹으로 드로잉을 했

〈서로가 사랑하는 우리들〉, 《제6회 ST전》, 1977, 견지화랑

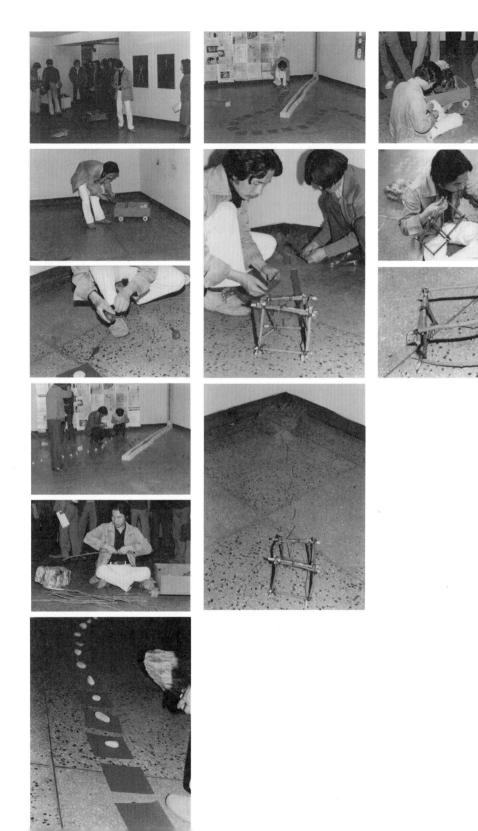

어요. 행위자들이 지정된 위치인 계단과 관객 사이사이에 배치되고 음악소리와 함께 등장했어요. 행위미술에 음악이 등장한다는 것은 이건용·성능경 세대에서 는 있을 수 없는 일이었죠. 음악 자체도 참신했기에 아마 이 음악의 사용으로 많은 작가들이 자극을 받았을 겁니다. 1988년에는 무용·음악·연극 등의 예술가들이 모여서 한국행위예술가협회가 결성됐어요. 이는 1980년대 행위예술에서 장르의 크로스오버현상을 보여주는 대표적 예라 할 수 있어요. 이때부터 '퍼포먼스'라는 용어를 사용하기 시작합니다.

13 퍼포먼스는 인간의 몸을 매개로 소통하는 예술이라는 점에서 바디아트의 속성을 공유합니다. 탈중심화된 주체와 관련하여 포스트모던 담론의 중심 이슈인 몸 담론의 견지에서 한국 퍼포먼스를 바라볼 수 있을까요?

: 그 당시에는 몸 담론이라는 이슈 자체도 없었어요. 작업내용도 몸 담론을 의식하고 한 것은 없었죠. 시간이 지나고 돌이켜보니 몸 자체를 말하는 작품을 했었다는 생각도 듭니다. 특히 1989년 나우갤러리 퍼포먼스 페스티벌에서 피를 이용한 작업을 선보였죠. 의사에게 내 피를 뽑으라고 시키고 정장에 검은 안경을 쓴 나는 테이블 위에 메기와 자라를 넣은 수족관을 놓고 그 안에 주사기로 이 피를 뿌렸어요. 그때 당시는 몸 담론과 연관된 것인지 몰랐지만 이러한 행위들은 확실히 몸 담론에 포함되죠. 피를 뽑는 행위는 내 작품에서 매우 중요합니다. 피의 직접성이라는 것은 몸 담론과 연관하여 중요하게 보아야 합니다. 사실 어떠한 의도를 갖고 계획했다기보다는 직관적으로 떠오른 것이었어요. 내 이전 작업들을 그때는 조명하지 못했던 몸 담론으로 다시 해석해봐야 할 필요성을 느낍니다.

14 1980년대라는 시대 안에서 선생님 활동의 의미를 나름대로 정리를 해보신다면요?

: 1980년대는 모더니즘과 민중미술의 팽팽한 대결이 가장 중점적이었습니다. 그러나 1980년대의 퍼포먼스는 모더니즘에 대한 반발이라기보다는, 별개로 그냥 신체 · 물질 · 오브제 등에 대한 관심이 있었을 뿐이었죠. 모더니즘에 대해 크게 의식하지는 않았어요. 다만 1960~70년대와는 다른 감각들이 표출되는 1980년대를 어떻게 신체를 통해 담아내느냐가 중요했죠. 1980년대의 행위미술에서는 장르의 크로스오버 · 퓨전 현상이 가장 특징적입니다. 퍼포먼스라는 용어를 사용하게 된 것이 이전 해프닝이나 이벤트와는 차이가 있고요. 1980년대 내 작업은 거의 정치적 발언이라고 봐도 과언이 아니지만, 드로잉에 대한 관심, 몸에 대한 관심, 제의적 퍼포먼스에 대한 관심들도 혼재되어 있었다고 할 수 있어요.

15 현재 선생님께서는 퍼포먼스를 계속 하고 계시나요? 역동적인 예술가의 길을 체험하셨는데, 지금 2000년대에 살고 있는 예술가들이 창작을 위해 어떤 태도를 가지면 좋을까요?

: 지금 왕치라는 이름으로 계속 활동하고 있습니다. 여러 전시기획과 평론에 많은 시간을 할애하긴 하지만, 퍼포먼스 역시 지속적으로 하고 있죠. 1980년대 퍼포먼스에서는 내 자신이 직접 등장했던 것에 비해 1990년대 들어서는 얼굴을 직접 보이지 않는 퍼포먼스전략을 사용했습니다. 1990년대에 들어와 전화퍼포먼스라는 것을 했는데, 1994년에 유선전화로 이건용 선생님과 통화하여 문장을 불러주고 그것을 제가 있는 곳과 멀리 떨어진 장소에서 관객들에게 전달한 전화퍼포먼스가 한 예입니다. 전화퍼포먼스는 2000년대에 들어서도 종종 하고 있어요. 이제는 시대가 바뀌어 휴대전화로 하는 게 다르죠. 주체가 눈에 보이지 않는다는 점에서 또 생각할 요소를 던져준다고 할 수 있어요.

인터뷰를 마치며

윤진섭은 1970년대 사변적인 이벤트를 지나 1980년대 타(他)장르와의 교류를 통해 '퍼포먼스'라는 몸의 언어를 만들었고, 특히 관객의 참여를 처음으로 도모하여 행위미술의 긍정적인 변화에 큰 힘을 실었다. 인터뷰를 통해 작가의 다양한 작품들을 접하며, 작가의 '신체'에 고스란히 담겨 있는 1980년대라는 시대를 엿볼 수 있었다. 특히 작가의 인간에 대한 관심, 사회를 치유하는 미술에 대한 열정은 비단 1980년대뿐 아니라 현재까지도 이어지고 있다. 인터뷰를 마치며 윤진섭은 "좋은 예술작품이란 끊임없이 인간의 영혼을 환기시키는 것"이라고 말하였다. 몇 시간에 걸친 인터뷰의 모든 내용과 그의 전 작업들의 주제는 어쩌면 인간 존재와 영혼에 대한 관심이라는 하나의 이야기에서 비롯되었을지 모른다는 생각이 든다.

김지예, 심지언

작 가 약 력

—— 윤진섭 尹晋燮

1955	충남 천안 출생
	홍익대학교 미술대학 회화과 졸업
	홍익대학교 대학원 미학과 졸업
	호주 웨스턴 시드니대 철학박사

—— 주요전시

2009	경기도 세계도자 비엔날레 특별전 '국제도자퍼포먼스–Ceramic Passsion' 기획
	및 퍼포먼스 〈우주의 소리〉 발표, 이천
	이후 '왕치(王治: Wangzei)' 라는 예명으로 작품 활동
2007	〈전화하시겠어요?〉,《한국퍼포먼스아트 40년 40인》, 클럽 씨어터 벨벳 바나나, 서울
	《한국의 행위미술 1967~2007》, 국립현대미술관, 과천
1999~2000	밀레니엄 퍼포먼스 페스티벌 '난장' 기획 및 발표, 씨어터 제로, 서울
1994	〈전화하시겠어요?〉, 터 갤러리
1989	〈180개의 계란투척〉,《'89 청년작가전》, 국립현대미술관, 과천
	〈신체와 행위〉, 나우갤러리, 서울
1988	〈거대한 눈2〉,《한국화랑미술제》, 호암갤러리, 서울
	한국행위예술가협회 창립 퍼포먼스 발표, 독일문화원, 서울
1987	《80년대 퍼포먼스–전환의 장》, 바탕골미술관, 양평
	〈두 번째의 죽음1〉,《87대전행위미술제》, 쌍인미술관, 대전
	〈숨쉬는 조각2〉,《대전국제청년트리엔날레》, 대전
	〈거대한 눈1〉, 윤진섭 퍼포먼스그룹 창단실연, 대학로
	《부산청년작가 비엔날레》 오프닝 퍼포먼스 발표, 부산시립미술관 강당, 부산

1986	〈태동〉, 《1986 여기는 한국전》, 대학로
	〈숨쉬는 조각〉, 《서울86행위설치 미술제》, 아르코스모미술관, 서울
	《신세대 목판화 12인전》, P&P 갤러리
1984	《칠오전》, 청년작가회관, 서울
	《목판모임 '나무' 판화전》, 청년작가회관, 서울
1983	《제10회 앙데팡당전》, 국립현대미술관, 과천
	《서울현대미술제》, 미술회관, 서울
1982	〈강변을 달리는 선〉, 《대성리 35인전》 현지참가, 대성리 화랑포 강변
	《행위드로잉 개인전》, 화사랑, 서울
	《서울현대미술제》, 미술회관, 서울
	《판화30인전》, 토탈미술관, 서울
1981	《현대미술워크숍전》, 동덕미술관, 서울
1980	《제7회 S.T그룹전》, 동덕미술관, 서울
1977	《제5회 앙데팡당전》, 국립현대미술관, 과천
	이벤트 쇼 〈어법〉, 홍익대 교정
	〈조용한 미소〉, 《이건용, 윤진섭 2인 이벤트쇼》, 서울화랑, 서울
	〈서로가 사랑하는 우리들(We stroke)〉, 《제6회 ST 그룹전》, 견지화랑, 서울
1976	《한국미술대상전》, 국립현대미술관, 과천

—— **기타사항**

제1, 3회 광주 비엔날레·큐레이터, 제25회 상파울루비엔날레 커미셔너 등 국내
외 70여 회 전시기획, 국제학술발표, 국제 학술심포지움 기획·심사 및 자문위
원등으로 활동함. 한국미술평론가협회 회장 역임.

현(現)호남대학교 예술대학 교수

김영원
전수천
구본창
안규철
최정화
이용백

세계와 동시대성을 확보한
한국미술

1990년대 한국 현대미술

1 |
들어가면서

기존의 사고방식이 일순간 낡은 것으로 느껴지고 세계화의 흐름을 잡아야 한다는 조급한 마음에 들떠 있던 시대가 1990년대였다. 급격한 단절로 점철된 한국의 20세기는 1991년 공산주의체제가 무너져 재편된 세계질서를 목격하며 또다시 단절을 경험했고 한국이 국제정세와 긴밀한 관계 속에 놓여 있음을 여실히 느끼게 되었다. 비슷한 시기에 찾아온 한국의 새로운 정치상황과 재편된 세계질서 속에서 한국은 세계화를 시대의 당면과제로 받아들일 수밖에 없었고, 이는 정치·사회에만 국한된 문제는 아니었다.

　미술을 포함한 문화 전반에서 포스트모더니즘 논의가 넘쳤고 신세대라 불리는 도발적인 젊은 세대가 부각되었다. 한국미술에서 1980년대 중반부터 시작된 포스트모더니즘의 논의는 1990년대 초반에 활성화되었고 1990년대 후반에 이르러서는 자취를 감추었다. 현재 한국미술에서 포스트모더니즘 논의로 무엇을 얻고 무엇이 바뀌었는지, 왜 그것이 사라지게 되었는지를 규명하는 연구성과는 부족한 실정이다.[83] 그러나 적어도 1990년대에 포스트모더니즘의 탈중심을 지향하는

83 ——　1980년대 중후반 한국미술에서 포스트모더니즘을 논한 대표적인 비평가로서는 모더니즘과 리얼리즘의 대안적 가능성을 주장하는 서성록과, 후기산업사회에서 포스트모더니즘의 모순을 경계하는 심광현과 박신의가 있다. 1990년부터는 박모(박이소)가 미국에서 작가와 기획자로서 활동한 것을 바탕으로 1980년대 한국의 논의에서 맹점을 지적하는 글을 발표했고 박찬경이 서성록의 논의를 비판하는 글을 발표하면서 포스트모더니즘 논의가 새로운 국면으로 접어들었다. 대표적인 글은 다음과 같다. 박모, 「포스트모더니즘의 의미와 한국미술」, 『문화변동과 미술비평의 대응』, 시각과 언어, 1993, pp. 145~174; 박신의, 「포스트모더니즘 논쟁-미술비평을 중심으로: 한국미술에서의 포스트모더니즘론 수용과정과 현황」, 『문화변동과 미술비평의 대응』, 미술비평연구

태도가 한국미술에서 모더니즘의 신화를 해체하는 데에 큰 역할을 했다는 점은 분명할 것이다.

한편 1990년대 한국미술의 탈중심 경향은 한국사회의 전반적 변화를 추동한 요인들과 긴밀한 관계 속에 있다. 자유로워진 해외여행과 인터넷의 보급으로 미술은 공간의 장벽을 뛰어넘었고, 소수에 의한 지식의 독점이 붕괴되었다. 학교·지역 중심의 커뮤니티를 벗어나 일상의 취미와 관심사에 따라 구성된 커뮤니티 속에서 정보를 공유하며 대중이 자체적으로 지식을 형성하는 분위기가 사회 전반으로 확산되었다. 창작활동이 소위 전문가들만 할 수 있던 영역이었다면, 1990년대에는 비전문가 대중도 다양한 경로로 정보를 습득하여 자기표현의 하나로서 예술을 창작하고 인터넷을 통해 발표하며 의견을 주고받을 수 있게 되었다. 이런 상황은 예술을 향유하는 층이 두터워지는 조건이 되었고, 미술시장에서 1990년대 중반 미술을 생활화하고 미술향유의 기회를 제공하자는 의도로 내세운 마케팅 기법인 '한 집 한 그림 걸기 운동' 은 큰 호응을 얻기도 했다.[84]

미술대중의 저변 확대에는 정부의 문화정책도 큰 역할을 했다. 문화가 국가 정

회 지음, 시각과 언어, 1993, pp. 115~144; 박찬경, 「참다운 '변혁기의 비평' 을 위한 최소한의 조건: 서성록의 「변혁기의 문화와 비평」에 대한 비판」, 『가나아트』, 1991, 7/8; 서성록, 『한국미술과 포스트모더니즘』, 미진사, 1993; 심광현, 「포스트모더니즘과 리얼리즘: 형식주의의 인식론적 지평과 올바른 예술방법의 단초」, 『현대미술관연구』, 1집, 1989, pp. 144~179; 심광현, 「형식주의 미술비평의 한계: 모더니즘 대 포스트모더니즘 논의와 연관하여」, 『공간』, 1988, 4, pp. 54~59. 2000년대의 논의로는 오세권, 「한국미술 지배구조의 실세와 한세·포스트모너니즘 미술을 중심으로」, 『미술세계』, 2002, 3, pp. 90~95; 윤자정, 「한국 포스트모더니즘 미술비평의 허와 실」, 『현대미술학 논문집』, 제6호, 2002, pp. 7~26; 최태만, 「다원주의의 신기루: 포스트모더니즘의 이해와 오해」, 『현대미술학 논문집』, 제6호, 2002, pp. 27~66 등이 있다.

84 ─── 오광수, 「1990년대 한국미술: 매체예술의 급부상과 국제미술계 진출 성과 두드러져」, 『한국미술 2000』, 월간미술, 2000, pp. 9~10.

책의 홍보수단이 아니라 고부가가치를 창출하는 핵심사업으로 부각되면서 국가의 중장기적인 정책으로 육성되기 시작했다. 이 시기 미술 분야 책이라 할 수 있는 유홍준의 『나의 문화유산 답사기』(1993)가 일반인 사이에서 크게 유행하고 1995년이 미술의 해로 지정된 사실은 미술의 애호층이 넓어진 것뿐만 아니라 1990년대가 '문화의 시대'임을 반증한다. 또한 1995년의 지방자치화와 함께 시립미술관이 속속 개관하면서 미술품의 수집이 많아짐에 따라 미술시장이 호황을 누리게 되었다. 세계화의 구호 속에 《광주 비엔날레》와 같은 대규모 국제미술행사가 유치되면서 작가들은 더 많은 전시기회를 가졌고 해외로 진출할 기회도 많아지면서 국제미술과 동시대를 호흡할 수 있게 되었다.

　문화의 측면에서 보자면, 1980년대 사회과학 서적 붐이 있었다면 1990년대에는 문화 관련 이론서의 출판이 증가하면서, 1980년대의 정치 이데올로기 거시담론으로부터 일상·욕망·몸·문화·여가에 관한 미시담론으로 이동하였고 대중문화와 도시환경 속에서 성장한 세대들이 주목받기 시작하는 토대가 마련되었다.[85]

　1990년대 한국미술은 개념적으로는 1970년대의 한국적 모더니즘과 1980년대 민중미술의 한계를 탈피하려고 했으며, 형식적으로는 회화와 조각 같은 재료 중심의 전통적 장르 구분에서 벗어나 설치미술·비디오·사진 등의 새로운 매체가 등장하여 미술의 개념을 확장시켰다. 또한 화랑과 대안공간, 미술관에서 이뤄진 작가의 개인전과 큐레이터가 중심이 되어 기획한 전시가 많아지면서 1970~80년대의 학교나 학파를 중심으로 형성된 그룹 속에서 활동하던 작가들이 개별적으로 활동한 시대였다. 이처럼 1990년대는 1950년대 이래 다시 찾아온 단절의 시

85 ──　이영미, 「총론」, 『한국현대예술사대계Ⅵ-1990년대』, 한국예술연구소 엮음, 시공사, 2005, pp. 21~22.

대라 말할 수 있을 만큼의 큰 변화와 성장의 시기였다. 정보화시대의 도래와 함께 찾아온 탈경계의 상황 속에서 미술인들의 인식이 세계화되는 계기를 마련한 것이 20세기의 마지막 10년이었다. 다음 장에서는 탈장르, 세계화, 미술제도 확장의 측면에서 미술을 살펴보고 1990년대가 우리에게 남긴 과제가 무엇인지 생각해보려 한다.

2 |
탈장르 경향의 확산
: 설치미술, 사진, 비디오

1990년대 한국미술의 형식에서 뚜렷한 특징 중 하나는 설치미술 · 사진 · 비디오 같은 비전통적 장르가 부각되었다는 점이다. 이런 경향은 당시 탈장르라는 이름으로 한국미술계에서 논의되면서 '회화의 위기'라는 진단을 부르기도 했다. 2000년대를 마무리하는 이 시점에서 보면 섣부른 진단이었지만 당시로서는 당혹스러운 새로운 미술현상이었다. 전통적인 재료나 기법을 거부하고 폐품 · 산업사회의 생산품 · 비디오 · 기계장치 등을 공간 속에 배치하는 형식의 설치미술이나 비디오 그리고 사진은 회화와 조각 같은 전통적 재료와 기법만으로 표현할 수 없는 현대사회의 다원화된 측면을 표현하기에 적합한 형식이었다.

이런 탈장르적인 흐름은 역사적으로 1970년대 한국 실험미술, 1980년대의 '타라', '메타복스', '난지도', '로고스와 파토스' 같은 그룹활동에서 토대를 마련했다고 할 수 있다. 이 부분에 대해서는 일찍이 1990년 오광수 · 유재길 · 서성록 · 이준의 "탈장르현상 어떻게 볼 것인가"라는 제하의 좌담회에서 논의된 바 있다. 오광수는 탈장르를 기존 형식의 해체와 표현의 확대현상, 두 측면으로 나눠 설명

했다. 형식의 해체는 모던이란 기존 양식을 극복한다는 전제에서 해체를 시도한 것으로서 '난지도', '타라', '메타복스'의 작업이 해당되며, 기존 사회체제를 탈피하는 측면에서 탈장르는 민중미술계열의 걸개그림 같은 것이라고 분석했다. 표현의 확대현상은 내용주의의 극대화현상으로 나타났으며, 여기에는 산업사회의 물질과다현상과 후기산업사회의 상황이 직접적인 관련이 있다고 언급하고 있다. 같은 기사에서 서성록은 탈장르를 개방공간의 추구로 파악했다. 1970년대의 미술이 순수성과 평면의 유일성에 의해 미술의 각 부분이 세분화되었고, 1980년대는 사회·정치적 여건으로 인해 사회참여 같은 기능과 내용에 중점을 두는 지점으로 이동하며, 1990년대에 이르면 형식과 내용의 종합으로서 개방공간을 추구하는 탈장르형태가 대두된다고 설명했다. 유재길은 탈장르를 주제나 표현기법의 새로운 모색과 다양한 표현탐구의 의미에서 미술의 종합화로 파악했다. 그는 탈장르를 이념이나 운동으로 보기보다는 양적으로 많이 배출된 미술대학 졸업생들이 각자 개인작업을 추구하는 데서 나오는 하나의 미술경향으로 보았다.[86]

이런 흐름은 1992년《백남준 비디오때·비디오땅》(국립현대미술관)과 1993년에 백남준이 서울에 유치한《휘트니 비엔날레》(국립현대미술관) 같은 전시를 통해 폭발력을 갖게 되었다. 정헌이는 한 미술인의 회상을 인용하여《휘트니 비엔날레》서울 전시를 거치면서 한국미술의 시야가 국제적이 되었다고 했다.

한 미술계 지인은 자신이 당시 조소과 학생이었는데,《휘트니 비엔날레》이후 학교에서 수업이 제대로 이루어지지 않았다고 그때를 회상했다. 설치미술이나 오브제들,

86 —— 오광수, 유재길, 서성록, 이준, 「탈장르현상 어떻게 볼 것인가」, 『월간미술』, 1990, 11, pp. 66 ~74 참조.

미디어를 이용한 작품들이 주를 이루었던 휘트니 전시를 보고도 흙으로 인체 두상을 만들고 싶었겠느냐는 것이다. "미술은 사기다"라는 백남준의 말과 함께 《휘트니 비엔날레》의 서울 전시가 젊은 미술인들을 한바탕 휘저어놓은 꼴이었고, 어쩌면 우리 미술계가 아주 삽작스럽게 '열어젖혀진' 셈이다.[87]

《휘트니 비엔날레》는 미국에 거주하는 유색인종 미술가와 제3세계 미술가의 미술을 통해 인종·민족·국가·젠더와 관련한 문화적 정체성의 문제를 후기구조주의적 맥락에서 해석한 전시로서, 미국과 한국에서 큰 논란을 일으켰지만 흥행에서는 큰 성공을 거두었다.[88] 이 전시가 한국에서 갖는 의의는 한국미술의 위치를 재규정하는 계기가 된 전시로서 형식의 해체뿐만 아니라 주제 면에서도 획기적인 전환을 마련했다는 점이다. 이 전시에서 다뤄진 섹스·동성애·에이즈라는 이슈를 통해 신체에 대한 미술적 표현이 한국에서 허용되는 계기가 되었다.[89] 이 전시에서 다뤄진 신체는 1970년대 한국의 실험적인 작가들이 행한 퍼포먼스에서 보이는 단순한 행위 중심의 신체와는 다르게, 문화적 담론 내에 있는 물질적 육체로서의 신체였다. 이성적 인간을 해체하고 주체와 정체성에 대한 문제를 다루는 것, 이것이 1990년대 신체미술이 이전의 신체미술과 변별되는 지점이다.

87 —— 정헌이, 「미술」, 『한국현대예술사대계VI-1990년대』, 2005, pp. 255~256.

88 —— 김진아, 「전지구화 시대의 전시 확산과 문화 번역 : 1993 휘트니 비엔날레 서울전」, 『현대미술학 논문집』, 제11호, 2007, pp. 91~135. 이 논문에서 저자는 《휘트니 비엔날레》 한국전이 유치, 설치되는 과정에서 미국전과 다른 양상을 보이고 있는 점을 '문화의 번역'으로 해석하고 이 전시가 이후 전 세계미술뿐만 아니라 한국미술에서 전시의 거대화와 미술의 상업화를 예고하는 것으로 파악했으며, 글의 말미에서 《광주 비엔날레》의 전시 양상에서 그 흔적을 남기고 있음을 짧게 언급했다.

89 —— 김홍희, 「1993 휘트니 비엔날레와 휘트니 한국전」, 『한국화단과 현대미술』, 눈빛, 2003, pp. 151~157.

22명의 예술가,
시대와 소통하다

이 전시가 이후 한국미술의 내용과 형식의 전환점이 된 사건이었다는 점은 1995년 제1회《광주 비엔날레》본(本)전시에서 설치미술, 비디오가 주를 이루었던 현실에서 드러난다. 본 전시의 한국 측 초대작가로는 안성금(설치, 한국화)·김명혜(설치)·김익녕(도자, 입체, 설치)·김정헌(평면)·임옥상(평면, 설치)·서정태(한국화)·신경호(평면, 설치)·홍성담(평면)·우제길(평면, 설치) 등 총 9명인데 그 중 6명이 설치작업으로 규정되어 있다.[90] 한국과 오세아니아 커미셔너였던 유홍준이 밝힌 작가선정기준 네 개 중에서 세 번째 기준은 "추구하고 있는 조형언어가 현대미술의 국제적 감각에 비추어볼 때 결코 고답적이거나 상투적인 경향으로 흐르지 않고 당당한 자기형식을 견지하고 있는 작가"인데, 이에 부합하는 작품을 전통적인 제작방식보다는 설치 같은 실험적인 형식에 중점을 두어 선정한 경향이 보인다. 특히 조각 분야에서는 심정수나 류인이 물망에 올랐으나, 전통적인 조각개념보다는 "입체작업이라는 현대적 조형어법"에 중점을 두어 기존 장르 구분을 벗어나 오브제 성격의 도예설치작업을 하는 작가를 선정했다고 밝혔다.[91] 1980년대까지 회화나 조각 같은 전통적인 장르 내에서 작업하던 작가들이 1990년대에 들어 설치미술의 형식을 적용하는 사례가 빈번해졌다. 그 중 김영원은 인체형상 위주의 전통적 방식의 조각을 했지만 1980년대 후반의 한국사회의 격변 속에서 해체의 기운을 감지하고, 인체조각을 깨뜨려 공간 속에 흐트러지게 놓는 등 기존의 전통적인 조각장르와 설치의 형식을 접합하려 시도하기도 했다. 이처럼 설치미술은 모든 장르와 양식 그리고 매체가 한 공간 안에서 만나

90 —— 「세계를 아름답게 미래를 희망차게」, 『미술세계』, 통권 126호, 1995. 5. p. 165.

91 —— 유홍준, 「'95 광주비엔날레 한국참여작가 선정 경위」, 『미술세계』, 통권 126호, 1995. 5. p. 166. 나머지 세 기준은 다음과 같다. "1)전시주제인 '경계를 넘어'에 적합한 작품활동을 보여준 작가, 2)작가적 개성이 확고하여 독자적인 예술세계를 구축하고 있는 작가, 4)한국 현대미술의 독자적인 예술적 성취를 보여줌으로써 한국 미술문화의 고유성과 정체성을 드러낸 작가."

기존의 틀을 깨는 국제적인 보편양식으로 받아들여졌고 한국 모더니즘의 신화를 벗어나는 저항적 형식으로 수용되었다.

1990년대 설치미술은 작품이 관객을 개입시키고 특정 환경과 결합하여 사이트의 특수성을 살리는 데 중점을 두는 점에서 1990년대 이전 오브제 중심의 설치미술과 차이를 보인다.[92] 1990년대의 한국에서 설치미술을 한 미술가들은 기존 미술가들의 오브제와 재료에 대한 태도와는 다른 입장을 취했다. 대학에서 전통적인 조각교육을 받은 안규철이나 회화교육을 받은 최정화가 전통적 재료와 기법을 포기하고 현실세계의 공산품을 만든다거나 기성품을 그대로 가져와 현실공간 속에 배치하는 방식은 신화화된 모더니즘의 해체를 위한 시도였다. 그들은 재료에 대한 선입견과 편견을 버리고 미술과 대중문화, 미술품과 사물의 경계를 흐릿하게 하는 전략을 취하지만, 한편으로는 그들 선배들의 관념적인 모더니즘 미술보다 더 개념에 치중한 미술로 해석될 수 있다. 그 이유는 창조적 상상력의 허구를 파헤치고 현대의 생산물 그 자체에서 새로운 감성을 끌어내어 미술이 무엇인가라는 근본적인 질문을 던지고 있기 때문이다. 산업화시대에 성장한 최정화는 한국 특유의 급속한 산업화를 역동적으로 표출한, 1990년대의 신경향 작가였다. 그는 한국 산업화의 산물인 플라스틱 같은 기성품이나 대중매체의 이미지를, 순수미술의 영역이 아닌 광고·디자인·영화의 영역에서, 새로운 오브제의 창조가 아닌 기존의 사물들을 엮어 연출을 했다. 그는 작가의 창조성, 원작자 개념을 거부하기 위해 기성품을 연출하는 것을 중시하는 설치미술을 했으며 이것이 1970~1980년대의 설치미술과 뚜렷하게 차이 나는 점이다.

1990년대의 비디오와 사진의 확산에 큰 영향을 미친 전시가 《휘트니 비엔날

92 —— 김홍희, 「1980년대 한국미술: 70년대 모더니즘과 90년대 포스트모더니즘 사이의 전환기 미술」, 『한국 현대미술 198090』, 한국현대미술사연구회편, 학연문화사, 2009, p. 30, pp. 23~33.

22명의 예술가,
시대와 소통하다

레》나 백남준의 전시였다면, 미술가의 활동으로는 육근병의 비디오작업과 구본 창·민병헌·이정진의 사진작업이 있다. 한국에서 미술교육을 받지 않고 독일에서 사진교육을 받은 구본창이 귀국하여 1988년에 기획한《사진-새 시좌》(워커힐 미술관)는 한국에서 사진의 인식을 바꿔놓았다. 이후 1991년에《한국사진의 수평》이 토탈미술관에서 열렸고, 1992년《프랑스 사진의 어제와 오늘》(국립현대미술관), 1993년《한국 현대사진전, 관점과 중재》(예술의전당), 1995년《한국 현대사진의 흐름, 1945~1994》(예술의전당), 같은 해《앙드레 케르테츠 사진전》(국립현대미술관) 같은 대형 사진전이 매년 열리면서 한국에서 사진의 위상은 급격하게 높아졌다. 1990년대 구본창의 활동은 한국사진의 성장에서 전환점을 마련했다. 그는 이전의 한국사진을 지배하던 스트레이트 사진에서 벗어나서 콜라주, 바느질로 이어붙인 인화지 위에 프린팅하기, 포토그램 등의 자유분방한 기법을 이용해 한국의 '연출사진' 혹은 '구성사진'의 등장에 기폭제 역할을 했다. 또한 소위 예술사진뿐만 아니라 상업사진의 영역에서도 활발한 활동을 펼쳤으며 사진전시기획자로서 크고 작은 국내외 사진전시를 기획하였고 사진 전문 아트숍을 운영하기도 했다.

한국의 비디오아트는 1970년대 중반의 박현기, 1980년대의 김영진·신진식·심영철·오상길·육근병·이원곤, 1990년대의 홍성도·홍성민·육태진·문주 등의 소수 작가들에 의해 제작되고 있었다. 1992년《카셀 도큐멘타》에 한국작가로서는 최초로 초대된 육근병의 비디오작업은 이듬해 백남준의《백남준 비디오 때·비디오땅》전시와 함께 1990년대 비디오아트 확산의 서막을 알리는 사건이었다. 육근병은 원통 구조물에 눈의 영상을 담은 비디오를 설치하고 이 눈이 무덤을 바라보도록 설치하였는데, 이로써 그는 한국의 샤머니즘적 전통과 비디오라는 첨단매체를 결합한 것으로 강한 인상을 남겼고 한국미술의 장르 해체를 예고한다. 육근병은 1980년대부터 대지미술과 유사한 설치작업과 퍼포먼스작업을

해왔으며《카셀 도큐멘타》의 비디오작업은 그런 설치작업의 연장선 위에서 비디오를 새로운 표현매체로 이용한 것이다.[93]

한편 1990년대에는 테크놀로지가 미술의 새로운 미학적 도구이자 주제로 주목받으면서 테크놀로지를 이용한 미술이 독립된 영역을 확보하기 시작했다. 1980년대 테크놀로지를 이용한 미술이 비디오와 컴퓨터그래픽 기술을 이용한 프린팅에 불과했지만 1990년대에는 여기에 컴퓨터와 같은 첨단 테크놀로지를 더해서 과학과 미술의 결합을 보여주는 기획전시가 본격적으로 등장했다.[94] 당시 한국의 첨단 테크놀로지를 이용한 미술이 초보적인 수준이긴 했지만 비디오 일변도에서 벗어나기 시작했다고 볼 수 있다. 이런 흐름은 비단 한국뿐만 아니라 국제미술의 새로운 경향이었으며 컴퓨터와 인터넷 같은 디지털 기술이 빠른 속도로 발전하면서 대중문화와 생활 전반에 깊숙이 파고든 현실로부터 기인했다고 볼 수 있다. 첨단 테크놀로지를 이용한 미술의 가장 두드러진 특징인 관객과 작품의 실시간 상호작용성은 설치미술의 사이트 특정적인(site-specific) 속성을 확장시키는 것으로서 1990년대 후반 탈장르적 미술의 새로운 국면이라고 할 수 있다. 이와 같은 경향은 해외유학을 통해 국제적 경향을 체득한 미술가들이 귀국하면서 본격화되었다. 이런 미술가들 중 한 사람인 이용백은 1990년대 후반 독일유학에서 돌아와 센서를 이용해 관객과 상호작용하는 작업과, 특수 거울과 비디오프로젝션을 결합한 설치작업을 통해서 미술에서 테크놀로지의 사용을 다변화했다.

93 —— 육근병 인터뷰,『당신은 나의 태양』, 선시노록, 토탈미술관, 2005, pp. 120~105.

94 —— 《미술과 테크놀로지》, 예술의전당, 1991, 한국과학기술진흥재단이 주최한 《과학+예술》, 한국종합전시관, 1992, 아트테크 그룹이 주최한 《테크놀로지미술, 그 2000대를 향한 모색》과 《테크노아트전》, 엑스포문예전시관, 1993, 《기술과 정보 그리고 환경의 미술전》, 엑스포과학공원, 1994, 《인간과 기계: 테크놀로지 아트》, 동아갤러리, 1995, 제1회 광주비엔날레 특별전 《인포아트》, 1995 등이 있다.

3 |
시대의 화두, 세계화

1990년대는 비엔날레의 시대라고 불러도 손색이 없을 만큼 비엔날레라는 이름의 국제전시가 한국 내에서 자체적으로 시행되었다. 세계적으로 2000년대에는 아트 페어를 중심으로 국제미술계가 움직이고 있지만 1990년대만 해도 비엔날레를 중심으로 전 세계미술이 한자리에 모였고, 특히 비서구권의 《오사카 비엔날레》(1990), 《타이베이 비엔날레》(1992), 《아시아퍼시픽 트리엔날레》(1993), 《광주 비엔날레》(1995), 《요하네스버그 비엔날레》·《상하이 비엔날레》(1996), 《후쿠오카 아시아 트리엔날레》(1999) 같은 신생 비엔날레가 눈에 띄었다. 1993년 《휘트니 비엔날레》가 국립현대미술관에서 열리면서 한국에서도 비엔날레는 새로운 전시형태로 인식되었다. 1995년이 '미술의 해'로 지정됨과 동시에 《광주 비엔날레》를 신설하면서[95] 세계적인 대열에 들어섰고 지금은 사라지고 없는 각종 비엔날레라는 이름의 국제행사가 국내에서 치러졌다. 1995년 《베니스 비엔날레》에 한국관이 마련되어 같은 해 전수천, 1997년에 강익중, 1999년에 이불이 연이어 특별상을 수상하였고 1997년 이불이 뉴욕근대미술관(MoMA)에서 개인전을 갖게 되면서 한국미술도 본격적으로 세계미술의 대열에 합류하게 되었다.

1990년대는 국제적으로 비엔날레가 성행함과 동시에 미술가들은 한 국가에 머무르지 않고 전 세계를 옮겨 다니면서 사이트 특정적인 작업을 하는 유목민이 되었다.[96] 해외유학 후 귀국하지 않고 현지에서 작품활동을 한 전수천, 강익중, 서

95 —— 제1회 '경계를 넘어' (1995), 제2회 '지구의 여백: 속도, 공간, 혼성, 권력, 생성' (1997), 제3회 '인+간' (2000), 제4회 '멈춤, PAUSE, 止' (2002), 제5회 '먼지 한 톨, 물 한 방울' (2004), 제6회 '열풍변주곡' (2006), 제7회 '연례보고: 일 년 동안의 전시' (2008).

도호, 박이소 같은 미술가들이 1990년대의 '유목민적(nomad)' 작가라고 할 수 있다. 이들의 특징은 후기산업사회에서 전 지구가 세계화가 되는 상황에서 문화다원주의를 다룬다는 점이다. 전수천은 소박한 정신성을 대변하는 한국의 토우로써 후기산업사회에서 방황하는 욕망 덩어리인 인간에게 치유의 메시지를 전달하려고 한 반면, 박이소는 서구에서 활동하는 한국적 정체성이라는 것이 문화다원주의라는 이름으로 소통이 가능한가에 의문을 제기하였다. 이불의 작업은 여성에 대한 통제와 강요가 아시아의 대중문화에서 어떻게 상투적으로 재현되고 있는가를 다룬 작업으로 주목받아 1990년대 세계미술과의 동시대성을 획득하였다. 보따리를 싣고 떠도는 김수자의 프로젝트는 한국여성의 정서를 보따리와 결합시키고 작업공간의 이동을 서정적으로 접근한 1990년대의 유목민적 작업으로서 역시 세계미술의 시대적 정서를 공유하였다.

1990년대의 미술가들은 세계화라는 구호 아래 서구 중심주의·모더니즘·가부장적 체제에 저항하고 모든 문화가 편견 없이, 중심과 주변의 경계 없이 동일한 출발선에 놓이기를 원했다. 비엔날레라는 전시형태는 세계 각국의 작가들을 한곳에 모아놓고 지역들을 서로 연결하여 세계로 승화시키려는 의도를 갖고 있다. 특히 비서구권 국가의 신생 비엔날레는 탈식민주의의 사상과 맥을 같이 하는 것으로서 문화적 정체성을 확보하려는 문화정치학적 맥락에서 나타난 것이다. 그러나 비엔날레의 창립취지를 살펴보면 문화적 정체성과 세계화와 만남에 대한 반론의 여지가 있다.

예를 들면 이탈리아의 민족주의 고취를 위해 설립된 《베니스 비엔날레》나 유럽 모더니즘 미술을 알리기 위한 《카셀 도큐멘타》는 유럽의 정체성을 위해 설립된

96 —— 1990년대 미술의 노마디즘(nomadism)은 제임스 메이어(James Meyer)의 "Nomads", *Parkett*, 49, May, 1997, pp. 205~209 참조.

전시였다. 비서구권의 예로 남아프리카공화국의 《요하네스버그 비엔날레》는 인종차별정책의 폐지라는 자국의 정치상황을 알리기 위해 흑인문화의 정체성을 다루고 아프리카에 속한 국가의 미술을 주로 다루고 있다. 《아시아퍼시픽 트리엔날레》는 아시아 태평양 지역의 문화교류 네트워크를 구성하기 위한 전시이며, 《타이베이 비엔날레》는 중국의 영향력 확대로 인한 타이베이의 국제적 고립을 막고 정치외교적인 입지를 다지기 위해 설립되었다. 한편 《광주 비엔날레》는 광주민주화운동의 상흔을 치유하고 국제적 교류를 통해 도시를 재건하기 위한 목표에서 출발했다. 《광주 비엔날레》는 비엔날레의 취지로 국가의 역사적 경험이 아니라 도시의 역사적 경험을 전면에 내세운 특이한 사례라고 할 수 있다. 대규모 국제전시가 열리는 국가는 다르지만 문화적 정체성을 통해 국가의 정치외교적 위상을 확보하려는 목적을 공유하고 있는 점은 같다. 비서구권의 비엔날레가 서구의 비엔날레와 다른 점은 서구문명과 아시아문명의 화해와 절충 또는 대응의 방법론으로 자국의 정체성을 검증하려고 하는 점이다.[97] 이처럼 비엔날레는 문화정치의 도구이자 문화산업의 현장으로서 기능하고, 다른 한편으로는 전 세계의 평등한 네트워킹을 통해 지식을 공유하고 문화의 다양성을 구축하여 지역문화를 국제화해나가는 세계화의 양날의 칼이라고 할 수 있다.

한국미술에서 한국적 정체성에 대한 논의는 각 시대별로 논의의 맥락을 달리하여 지속되어왔다. 세계의 중심이 해체되어 평등한 관계를 유지할 것 같은 세계화시대에도 문화의 보편성을 획득하기 위해서는 지역적 특수성, 문화적 정체성을 부각시킬 수밖에 없는 상황이다. 국제전시에서 주목받는 비서구권의 미술은 작가가 속한 지역의 문화적 정체성을 내세우는 작업들이 대부분이다. 국경 없이 전 세계를 다니며 사이트 특정적인 작업을 하는 유목민적인 미술가들도 자신의

97 ─── 김영호, 「비엔날레 이데올로기」, 『현대미술학 논문집』, 제11호, 2007, p. 29.

인종·젠더·국적의 조건을 드러내는 작업을 통해 정체성을 문제 삼고 문화를 번역하고 그것을 세계 공통언어로 소통하는 문제에 천착한다. 이런 미술현상에 대한 시선은 세계화의 양날의 칼과 동일할 것이다.

이런 측면에서 박이소의 작업은 그의 이력에 비춰볼 때 뜻밖의 길을 갔다. 그는 미국에서 인종적·문화적·사회적으로 주변화된 예술가들을 위한 대안공간 '마이너 인저리(Minor Injury)'를 뉴욕에서 운영하며 뉴욕의 주류 미술에 저항하고 문화의 교류를 통한 새로운 미술의 가능성을 모색했다. 그러나 그는 서구문화 맥락에서 해독되기를 거부하고 문화가 해독되지 않는 지점을 파고들었다.[98] 그는 "문화다원주의의 허구성"[99] 그리고 오류와 오해의 틈새를 보여주어 "너절하고, 사소하고, 표피적이고, 요점도 없는"[100] 세계의 일면을 보여주었다.

4 |
미술제도의 다양화

1990년대 미술의 제도 측면에서 주목할 사항은 공립미술관과 사립미술관의 개관과 대안공간과 미술경매회사의 설립, 대안적 비평공간과 비평지의 생성을 들 수 있다. 1990년대 이전에는 현대미술을 수집·연구·전시하는 미술관이 국립협대미술관과 호암미술관 정도밖에 없었지만 1990년대 들어서 호암갤러리(1992), 토

98 —— 크리스티 필립스(Kristiy Philips), 「박이소와의 인터뷰」, 『탈속의 코미디박이소 유작전』, 전시도록, 로댕갤러리, 2006, pp. 159~162.

99 —— 정헌이, 「박이소의 즐거운 바캉스」, 위의 책, p. 29.

100 —— 위의 책, p. 185.

탈미술관(1992), 환기미술관(1992), 성곡미술관(1995), 아트선재센터(1995), 일민미술관(1996), 금호미술관(1996), 로댕갤러리(임시개관은 1998, 정식개관은 1999), 아트선재센터(1998) 등의 사립미술관이 개관했다. 또한 지방자치화시대가 열려 지방자치단체가 독자적인 문화를 형성하기 위해 광주시립미술관(1992), 부산시립미술관(1998), 대전시립미술관(1998) 등의 시립미술관을 개관하고 대규모 미술행사를 기획하는 일이 잦아졌다.

한편 1997년 외환사태의 경제위기가 가져온 사회패러다임의 변화는 미술의 지형도를 바꿔놓았다. 1990년대 후반 한국미술제도의 다변화 경향은 2000년대 한국미술을 예고하는 성격을 지닌다. 미술관과 화랑 중심의 전시 시스템에서 상대적으로 활동의 폭이 좁았던 젊은 미술가들이 중심이 되어 비영리 대안공간이 출범하였다. 1999년에 홍익대학교 근처의 '루프'와 인사동의 '풀'이 첫 포문을 연 후 같은 해 인사동의 '프로젝트스페이스 사루비아다방', 부산의 '섬' 등이 설립되었고 2000년에는 문예진흥원의 위탁경영으로 최초의 국비 대안공간인 '인사미술공간'이 문을 열었다. 또한 1998년에 (주)쌈지가 쌈지스페이스의 전신인 쌈지아트프로젝트를 만들어 레지던시 프로그램을 운영하였고, 이로써 한국미술은 레지던시 프로그램의 시대로 들어선다. 한국미술계의 대안적 장소는 1980년대 후반 최정화와 김형태가 '발전소', '곰팡이', '오존', '살' 같은 카페를 운영하면서 보여줬던 "탈이데올로기, 탈장르, 언더그라운드, 키치적 통속성, 대중매체와의 친화성"에 깔린 대안적 정서와 공유하는 부분이 있다.[101] 대안공간에서는 미술전시뿐만 아니라 아카데미 운영·워크숍·퍼포먼스·이벤트·영화상영·공연 등 다양한 문화활동이 이뤄졌으며, 전시공간에 따라서는 작품제작에 대한 비용도

101 —— 김홍희, 「대안공간의 의미와 전망」, 앞의 책, 2003, p. 108.

일부 지원되는 등 기존 상업화랑의 운영방식과는 큰 차이를 보였다. 대안공간이 들어서면서 스타작가에만 집중하던 화랑과 중견작가에게만 열린 미술관으로부터 주변화된 작가들이 작품을 발표할 기회를 갖게 되었을 뿐만 아니라 화랑과 미술관의 기준으로 수용될 수 없었던 탈장르적인 실험미술을 통해서 새로운 미술담론이 생성되었다.

미술담론 형성에서 주목할 만한 활동으로는 1998년에 창간한 『포럼 A』 같은 대안적 비평활동이다.[102] 『포럼 A』는 '풀'과 일정 부분 연대하며 세미나 · 좌담 · 출판물을 통해 기존의 미술담론과 제도에 저항하는 활동을 펼쳤다. 여기에 1999년에 개설된 '이미지 속닥속닥' 같은 인터넷 미술 사이트가 가담하면서 정보의 공유와 비평활동이 미술잡지나 학술대회를 중심으로 이뤄지던 방식을 벗어나게 되었다. 인터넷의 보급과 젊은 미술가들의 대안적 저널리즘의 확산으로 다양한 목소리의 토론이 활성화되었고 출신학교와 활동지역, 정치 이데올로기에 따라 편협한 미술담론이 형성되던 한국미술계가 성숙할 수 있는 계기가 되었다. 미술시장과 미술관의 제도적 그물에서 벗어나기 위한 반체제적 저항이 1990년대 전체를 관통하는 가운데 1999년에 가나아트센터가 서울경매주식회사를 설립하면서 한국미술시장의 다변화가 시작되었다. 경매회사의 설립으로 그간 미술품 가격의 결정과 유통이 화랑을 통해서만 이뤄지던 단일한 구조에서 탈피하였다.

102 —— 1997년 미술가들이 주축이 되어 대안적 비평을 하는 그룹으로 결성되었으며 1998년부터 격월간으로 『포럼 A』를 발간했다. "그러므로 '포럼 A'는 세미나, 포럼, 심포지엄, 좌담, 카탈로그 등에서의 말을, 전시회의 '부대행사' 보다는 훌륭한 독립적인 실천으로 간주한다. (중략) 포럼 A는 70년대의 '한국모더니즘'의 개념어들과는 달리 되도록 문법을 지키고, 80년대 '민중미술'의 발언처럼 독트린의 딜레마에 빠지지 않으며, 90년대의 '한국 포스트모더니즘'의 수다처럼 자기가 하는 말을 자기도 모르는 일은 없도록 노력할 결심이다." 「한국미술의 점진적 변혁 '포럼 A'의 소개」, 『포럼 A』, 창간준비호, 1998.

미술기관들이 다양화되면서 나온 새로운 현상은 큐레이터의 역할이 커졌다는 점이다. 국립현대미술관이 1969년에 개관하였지만 1989년에야 국립현대미술관에 학예연구직제가 도입되었다. 1989년 이전에도 국립현대미술관 내에서 학예연구직 업무를 수행한 전문가들이 있긴 했지만 미술관에서 학예연구직이 갖는 중요도에 비해 너무 뒤늦게 직제가 편성되었다는 점은 한국미술의 제도적 기반이 허약했음을 증명하는 사례라고 할 수 있다. 1990년대는 미술관, 대안공간, 국제적 미술행사가 많아지면서 전시를 기획하고 해외에 한국작가를 소개하고 해외전시와 작가를 유치할 수 있는 전문인력인 큐레이터를 필요로 하게 되었다. 출신학교나 그룹활동 혹은 화파에 따라 전시가 이뤄지던 기존의 전시시스템은 세력들 간의 반목으로 객관적인 전시가 이뤄지지 못했다는 폐단이 있었는데 큐레이터의 활동역량이 커짐에 따라 기존의 전시시스템을 가로지를 수 있게 되었다.

1990년대부터 국적과 국가를 초월하는 정치·경제·문화의 체제로 개편되면서 미술이 하나의 문화이벤트로 거대해진다는 데에 주목할 필요가 있다. 여기서 큐레이터의 역할은 단순히 좋은 작품을 선별하거나 배치하고 관객과 미술가를 매개하는 역할을 넘어선다. 큐레이터가 하나의 창작자로서 자신만의 개념을 설정하고 그에 맞는 작품을 선별하며 때론 기획의도를 설명하고 그 의도에 맞는 새로운 작품을 만들 수 있도록 미술가와 지속적인 네트워크를 구성하는 한편, 재정문제를 해결하고 기존의 정치·사회·문화적 제도와 의미 있는 관계를 만들어가야만 하는 것이다. 다시 말해, 전시라는 형식 또는 절차가 작품을 진열하고 판매하고 미술가와 관객이 소통하는 창작활동의 최종적인 행사의 차원을 넘어서, 큐레이터가 주체가 되어 개념을 설정하고 이미 존재하는 작품이 기획의도에 따라 미술가의 창작의도와는 다른 의미를 갖게 되는 하나의 사건이면서 사이트로 바뀐 것이다. 특히 한국미술에서 비평의 부재를 지적하는 목소리가 항상 있어왔는데 큐레이터 중심의 기획전이 활발해지면서 전시가 비평의 역할을 일부 수행하

는 현상을 낳기도 했으며 때론 미술시장과 직결되는 관문이 되기도 한다. 하지만 한편으로는 전시기획의 역할이 커질수록 전시는 권력적 기제로 작용할 수 있어서 큐레이터에게 선별되기 위해 자기검열에 빠질 위험이 크며 이는 시장에 종속적인 미술이 되기 쉽다는 비판도 있을 수 있다.[103] 그러므로 1990년대 한국미술에서 미술기관의 확장은 전시장소의 수적 증가라는 현상을 넘어서는, 의미 있는 미술현상인 것이다.

5 | 맺으면서

지금까지 1990년대 한국미술의 특징적인 키워드를 중심으로 회고해보았다. 여기에서 과연 1990년대 역사를 객관적으로 서술할 만큼의 시간적 거리를 확보했는가 하는 문제가 제기될 수 있다. 왜냐하면 1990년대는 과거이긴 하지만 당시의 새로운 미술경향이 2000년대 미술로 이어지는 가교역할을 하고 있으므로 여전히 1990년대 미술은 현재진행형일 수 있고, 특히 세계화라는 정치·경제·문화·사회적인 체제의 변화과정 한가운데서 세계화와 미술의 관계에 대한 객관적인 판단이 가능한가 하는 의문을 가질 수 있기 때문이다. 다만 동시대 미술에 대한 중간점검과 같은 의미를 가질 수는 있으리라 기대해볼 뿐이다.

2000년대를 마무리하는 시점에서 1990년대를 회고해보면, 서론에서 짧게 언

103 ── 심상용, 「두 거대 담론의 향방(向方), 예술의 폐기와 전시의 융기」, 『현대미술학 논문집』, 제11호, 2007, pp. 70~75.

급했듯이 1980년대부터 시작된 한국의 포스트모더니즘 담론에 대한 입체적 연구의 부족은 여전히 1990년대 미술을 점검하는 데 장애로 작용한다. 한때 격렬했던 논쟁에 비해 한국의 포스트모더니즘 담론은 그 실체가 불분명하며 어느 순간 논쟁이 자취를 감춘 이유는 더욱 불분명하다. 포스트모더니즘 논쟁에는 한국 현대미술의 현안이 모두 내포되어 있다. 모더니즘과 리얼리즘 논쟁, 후기산업사회와 미술의 상품화, 세계화와 다문화주의에서 비서구권 미술의 정체성 등과 관련된 문제가 포스트모더니즘 논쟁에서 모두 제기되었다. 이 사안이 2000년대에도 동일하게 이어지고 있다는 점은 이 글이 1990년대 미술의 완결된 결론이 아닌 문제 제기를 수반하는 글이 되는 이유이다.

1990년대는 전 세계가 네트워크로 연결되는 지식기반의 정보화시대로 들어섰으며, 이러한 흐름에 힘입어 세계화는 가속화되었다. 순식간에 한국을 장악한 인터넷을 통해 시공간과 계급의 장벽을 허물고 새로운 질서를 만들 수 있을 거라는 기대감에 흥분하기도 했다. 세계화라는 거대한 시대의 흐름 속에서 한국미술계는 세계와 동시대성을 갖추고 호흡하였다. 미술가들은 소수 화랑과 미술관, 학연에 의존하지 않고 개별적으로 활동하면서 국제미술계에 직접적으로 접촉할 수 있었고 전 세계가 활동의 거점지역이 되었다. 대중문화에서 상상력을 얻고 장르가 교차하면서 미술이 독립된 순수 장르로 존재할 수 있을까 하는 1990년대의 의문은 현재도 진행 중에 있으며 오늘날 더욱 첨예해진 미술마케팅이 더해지면서 그 양상은 나날이 복잡해지고 있다.

배수희

참 | 고 | 문 | 헌

단행본 • 도록 ─────

- 『당신은 나의 태양』, 전시도록, 서울: 토탈미술관, 2005.
- 『탈속의 코미디-박이소 유작전』, 전시도록, 서울: 로댕갤러리, 2006.
- 『포럼 A』, 창간준비호, 1998.
- 김홍희, 『한국화단과 현대미술』, 서울: 눈빛, 2003.
- 서성록, 『한국미술과 포스트모더니즘』, 서울: 미진사, 1993.
- 한국예술연구소 엮음, 『한국현대예술사대계VI-1990년대』, 서울: 시공사, 2005.

논문 · 기사 ─────

- 「세계를 아름답게 미래를 희망차게」, 『미술세계』, 통권 126호, 1995, 5월호, p. 165.
- 김영호, 「비엔날레 이데올로기」, 『현대미술학 논문집』, 제11호, 2007, pp. 7~45.
- 김진아, 「전지구화 시대의 전시 확산과 문화 번역: 1993 휘트니 비엔날레 서울전」, 『현대미술학 논문집』, 제11호, 2007, pp. 91~135.
- 김홍희, 「1980년대 한국미술: 70년대 모더니즘과 90년대 포스트모더니즘 사이의 전환기 미술」, 『한국 현대미술 198090』, 한국 현대미술사연구회 편, 서울: 학연문화사, 2009, pp. 13~37.
- 박모, 「포스트모더니즘의 의미와 한국미술」, 『문화변동과 미술비평의 대응』, 미술비평연구회 지음, 서울: 시각과 언어, 1993, pp. 145~174.
- 박신의, 「포스트모더니즘 논쟁-미술비평을 중심으로: 한국미술에서의 포스트모더니즘론 수용과정과 현황」, 『문화변동과 미술비평의 대응』, 미술비평연구회 지음, 서울: 시각과 언어, 1993, pp. 115~144.
- 박찬경, 「참다운 '변혁기의 비평'을 위한 최소한의 조건: 서성록의 「변혁기의 문화와 비평」에 대한 비판」, 『문화변동과 미술비평의 대응』, 미술비평연구회 지음, 서울: 시각과 언어, 1993, pp. 81~113.

· 심광현, 「포스트모더니즘과 리얼리즘: 형식주의의 인식론적 지평과 올바른 예술방법의 단초」, 『현대미술관연구』, 1집, 1989, pp. 144~179.

· _____, 「형식주의 미술비평의 한계: 모더니즘 대 포스트모더니즘 논의와 연관하여」, 『공간』, 1988, 4월호, pp. 54~59.

· 심상용, 「두 거대 담론의 향방(向方), 예술의 폐기와 전시의 융기」, 『현대미술학 논문집』, 제11호, 2007, pp. 47~89.

· 오광수, 「1990년대 한국미술: 매체예술의 급부상과 국제미술계 진출 성과 두드러져」, 『한국미술 2000』, 서울: 월간미술, 2000, pp. 9~10.

· 오광수, 유재길, 서성록, 이준, 「탈장르현상 어떻게 볼 것인가」, 『월간미술』, 1990, 11월호, pp. 66~74.

· 오세권, 「한국미술 지배구조의 실제와 한계-포스트모더니즘 미술을 중심으로」, 『미술세계』, 2002, 3월호, pp. 90~95.

· 유홍준, 「'95 광주 비엔날레 한국참여작가 선정 경위」, 『미술세계』, 1995, 5월호, p. 166.

· 윤자정, 「한국 포스트모더니즘 미술비평의 허와 실」, 『현대미술학 논문집』, 제6호, 2002, pp. 7~26.

· 최태만, 「다원주의의 신기루 : 포스트모더니즘의 이해와 오해」, 『현대미술학 논문집』, 제6호, 2002, pp. 27~66.

· James Meyer, "Nomads", *Parkett*, 49, May, 1997, pp. 205~209.

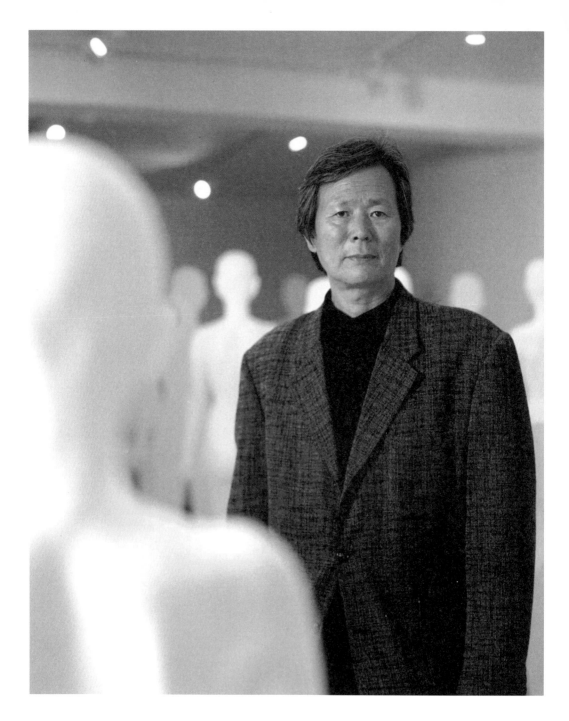

통합과 해체 사이를
동요하는 인체형상 탐구

김영원

한국 현대조각에서 대표적인 작가로 손꼽히는 김영원은 1990년대 탈장르, 설치미술 등 당시 국내화단에서 두드러지게 나타났던 실험적인 경향에서 인체조각을 다룬 작가로 평가된다. 홍익대학교 조소과 및 동대학원에서 조각을 전공한 김영원은 1970년대 후반부터 현재까지 꾸준하게 〈중력·무중력〉 시리즈를 선보이고 있으며, 각 시대별로 그 유형이 구분된다. 특히 1990년대 그의 작업은 이전의 사실적 인체조각을 '파편화' 하고 '와해' 시켜 그 붕괴된 인체가 함축하고 있는 상징적인 측면에 주목했다. 《제22회 상파울루 비엔날레》에서 보여준 〈공(空)–에너지 I · II · III〉은 인체조각의 파편과 행위의 흔적이 결합된 작품으로 평가된다. 그는 '선미술상' (1990)과 '김세중조각상' (2002), '문신미술상' (2008)을 수상한 바 있으며, 2009년 광화문광장에 세워진 세종대왕상을 제작함으로써 미술계 안팎으로 이목을 끌었다.[104]

104 ——— 본 인터뷰는 2009년 12월 29일 오전 홍익대학교 김영원 교수 연구실에서 이루어졌으며, 안소연 · 김윤서에 의해 진행되었다.

1 선생님께서 홍익대학교 조소과에 입학하여 작가의 길을 모색했던 시기였던 1970년
　　대 후반 한국화단은 추상과 구상, 형식과 실험에 대한 갈등이 극심했던 것으로 알고
　　있습니다. 학생으로서 겪었던 고민 혹은 갈등은 어떠하셨습니까?

：대학 2학년 때까지 구상조각을 잘한다는 말을 들었지요. 어느 날 지도교수
님이 "너 그러다가 사실조각에 빠진다. 요즘 대세가 추상인데 계속 구상조각만
하면 곤란하지 않겠나" 하셔서 3학년 때 추상조각을 했어요. 그때 처음 추상으로
만든 작품이 철조였어요. 지금 생각하면 앵포르멜 계열이지요. 이걸 보고 선생
님이 너무 좋아하시는 거예요. "정말 추상감각이 뛰어나다. 이 작품 국전에 낼
래, 대학미전(전국대학생미술전시회)에 낼래?" 하시면서 기를 북돋워줬지요. 그
래서 대학미전 1회에 첫 추상작품을 내서 조각 부문 그랑프리를 받았어요. 그래
서 누가 봐도 내가 앞으로 추상작품을 할 것이다 했어요. 그러다가 군 제대 후
1974년 복학해서 4학년이 되어서는 혼자 민중적 · 참여적인 작품도 해봤지요. 졸
업작품도 그랬고…… 그러면서도 간혹 미니멀적인 추상도 하고, 꽈배기처럼 양
철을 길게 잘라서 꼬아 매달아놓고 끝없는 운동에 대한 변화를 보여주기도 하고
여러 방법으로 다양하게 시도했는데, 대학원에 가서 한 방향으로 몰입되기 시작
하더군요. 대학원에 가서 막연한 개념을 정리하면서 인체모델에 충실해야겠다고
생각했지요.

2 김영원 선생님은 한국 구상조각의 대표작가로 언급되곤 하시는데, 구상조각(인체조
　　각)을 하게 된 계기가 있습니까?

：대학 3학년 끝나고 군대를 갔는데 당시 강원도 화천 최전방이었어요. 매일
보초를 서면서 지난 과거에 대한 생각으로 시간을 메워갔는데 특히 대학미전에

서 상 받았던 생각, 구상조각으로 대학 2학년 때 국전에서 입선했던 생각을 많이 했어요. 당시 대학미전 첫회에서 상을 받고 보니 많은 주목을 받는데 "작품으로 뭘 이야기하고자 했느냐" 하는 질문을 받으면 이일 선생님 수업시간에 들은 것도 있고, 선배들이 말하는 걸 흉내를 냈지요. 당시에 난 논리도 없고 아무것도 몰랐을 때니까 한다는 말이 "전통에 대한 거부의 몸짓이야". 그리고 "그 전통이 뭐냐?" 하면 "합리주의정신이지." 그렇게 읊조린 거예요. 시간이 지나고 군대에 가서 생각해보니까 우리한테 무슨 거부해야 할 합리주의정신이 있었나, 왜 내가 생각 없는 말을 했을까 하는 생각이 들었어요. 그때 굉장히 창피하고 부끄러워지기 시작했어요. 이 시대가 요구하는 미술의 역사는 어떻게 쓰여야 할 것인가에 대한 반성을 군대에서 했어요. '그래 맞다. 방법은 여러 가지로 다르겠지만 우리 미술이 나아가야 할 방향은 합리주의 정신이다' 라고 생각했어요. 그 당시 위정자들은 근대화를 위해, 반정부인사들은 정치를, 노동운동가들은 경제를 합리적으로 하기를 요구했지요. 그것이 그 시대정신이라 생각했어요. 나는 예술에서 그 합리주의정신을 담아낼 수 있는 그릇이 사실주의라고 생각했지요. 그런데 서구에서 몇천 년 내려온 사실주의는 이데아를 바탕으로 했기에 그 생명력을 다하고 현 시대정신과 무관해졌다고 생각했어요. 나는 현실을 바탕으로 하는 사실주의를 해야 시대를 초월하는 양식으로 살아남겠다 싶었어요. 우리가 느끼는 사회현상 혹은 사회심리적인 현상, 여기에 주목하고자 했지요.

3 당시 〈중력·무중력〉 시리즈에 나타난 인물상 등을 보면 굉장히 사실적이면서도 심리적인 인체라는 생각이 듭니다. 그렇다면 현실을 바탕으로 한 사실주의는 선생님 작품에서 어떠한 방식으로 묘사되었습니까?

: 1975년 대학교를 졸업하자마자 환일고등학교에서 미술교사를 했어요. 그

1

1 〈중력무중력 시리즈〉, 1981, F.R.P.
2 〈중력무중력-공화국IV〉, 1989, 브론즈, 97.5×66×44cm

당시 대학입시에 체력장이 있었는데 애들이 일주일에 한 번 정도는 운동장에 나와서 연습을 했습니다. 나는 턱걸이 계수요원으로 참여를 하곤 했는데 아이들이 철봉에 기어오르느라 파닥파닥 안간힘을 쓰다가 축 처지고 반복하는 모습이 그당시 시대와 한순간 오버랩되었습니다. 저 모습이 바로 내 모습이요, 우리 주변 모든 사람들의 모습이 아닌가. 그때 이후로 철봉에 매달려서 축축 처진 인체를 만들기 시작한 것이지요. 거기서 〈중력·무중력〉 시리즈가 나온 겁니다. 그리고 비로소 작품에 대한 개념이 구체화되기 시작했습니다. 현대 인간에 대한 문제, "현대 인간이란 것은 기능적이다. 기능적인 인간이란 어떤 정신성보다 신체성이 우선한다"는 개념을 끌어냈어요. 당시 사회가 비판의식을 허용하지 않았고 기능적인 것만을 요구했으니까요. 특히 현대사회는 사람의 가치를 도덕적·윤리적 가치보다도 기능적 가치를 높게 평가한다는 것이지요. 정신이 박탈당한 꼭두각시 같은 인간들, 이것이 그 시대의 현실이 아닌가, 이러한 사고의 토대 위에서 사실주의 작품을 했어요.

4 선생님의 인체에 대한 사실적인 묘사를 두고 구상조각으로 분류하는 논의가 일반적인데, '구상조각' 혹은 '인체조각' 등의 용어에 대한 선생님의 견해를 듣고 싶습니다.

: 나는 내 작품이 구상이라고 하기보다 그냥 조각작품이라고 하고 싶은데, 당시 우리 화단이 구상과 추상으로 나뉘어 있다 보니까 자꾸 구상이라고 분류하더군요. 그런데 막상 구상 쪽에서는 내 작품을 보고 "이런 구상이 어디 있느냐, 너는 우리와 같은 구상이 아니다" 했습니다. 구상은 서정적이고 심미적인 세계인데 죽은 시체마냥 고깃덩어리 매달아놓은 게 무슨 구상이냐 비난했지요. 구상조각 하는 대학시절 지도교수께서도 노골적으로 그런 작품 하지 말라고 했어요. 추상 쪽에서도 아니라고 하고 구상 쪽에서도 아니라고 하고, 두 경계에서 참 애매한 위치

에 있었죠. 난 아직도 내 작품을 구상이라고 생각하지 않아요. 사람들이 구상이라고 말할 뿐이지. 나는 그냥 조각, 현실을 바탕으로 하는 조각이라고 생각해요.

5 선생님의 그러한 실험정신이 1990년대에 가장 돋보였던 것 같습니다. 신체를 파편화한 뒤에 재조합한다거나 부분 신체를 설치한다거나, 나중에는 매체도 가져와서 결합시키는 등 다양한 실험을 보여주셨는데요. 1990년대 한국화단의 배경과 선생님 작품의 실험적인 측면들을 설명해주셨으면 합니다.

: 1970~80년대에는 조각이라는 카테고리 내에서만 사고하려고 했어요. 신체면 신체, 그 자체가 갖고 있는 메타포에만 충실하면서 작업하려고 했는데 그러다보니 한계가 오더군요. 1981년도 작품을 보면 사각 속에 들어가서 기하학적인 것과 유기적으로 결합시키는데 이것도 하나의 서술적 은유였어요. 사각이라는 사회적인 벽, 문명적인 벽, 그 벽 속에서 인간이 빠져나올 수도 없고 그대로 함몰될 수도 없는 그런 위치랄까. 내 상황을 거기에 대입시키면서 점점 나와 많은 사람들이 물질화되어간다는 생각을 담았지요. 그러다가 1987년부터 점점 우리 사회가 민주화되면서 당시 억눌렸던 모든 것이 폭발하기 시작했어요. 서로가 생채기를 내기 시작하는 겁니다. 지역 간의 분열, 영남이니 호남이니, 세대 간ㆍ계층 간의 파편화가 일어난 것이지요. 엄청난 소용돌이가 일었죠. 이걸 바라보면서 이건 성장을 위한 해체다 생각했어요. 자기해체, 바로 그걸 느꼈죠. 그때 그동안 꾸준히 해온 단일 작품들, 내가 추구한 현대 인간이라는 것도 뭔가 문제가 있다는 생각이 들었습니다. 내 개념에 대한 자기반성이랄까요. 그러면서 껍질을 벗고 스스로 깨어지지 않으면 새롭게 출발할 수 없다는 절박함이 생겨났어요. 그래서 해왔던 작업들을 전부 부정하기 시작하면서 두들겨 깨기 시작했습니다. 그야말로 해체작업에 들어갔지요. 잘 만들어놓은 걸 머리 위에서 떨어뜨리고, 그렇게 깨진

1

1 〈절하기〉, 1998, F.R.P.
2 〈공(空)-에너지Ⅰ·Ⅱ·Ⅲ〉, 1994, 철주조, F.R.P.
3 〈?-95-ㅓ(허공의 중심)〉, 1995, 혼합매체

2

3

파편을 가지고 얼기설기 엮어서 복원하는 작업을 했어요.

6 경제적으로나 정치적으로 커다란 변화를 겪게 된 1990년대가 당시 대부분의 작가들
 에게 그런 상황이 아니었나 싶습니다. 그렇게 이전의 작업을 부정하고 해체하는 작
 업을 전시했을 때, 국내화단의 반응은 어떠했습니까?

: 나는 일종의 패닉상태에 들어갔었는데, 당시 선화랑에서 상을 주고 수상 기
념전을 하자고 해서 이런 종류의 작품들을 거기에 냈어요. 자기해체와도 같은
1989년을 보내고, 1990년 3월에 작품들을 떨어뜨리고, 그 깨뜨린 인체와 파편화
된 작품들로 개인전을 한 거예요. 그때 선화랑 대표가 보고 기겁을 했습니다. 상
업화랑에 파편화된 작품들을 들고 들어왔으니까, "작업실이 서울에만 있었어도
내가 좋은 작품을 하도록 컨트롤했을 텐데, 시골에 있어서 못 가봤더니 이런 걸
갖고 와서 나더러 어쩌라는 겁니까" 하면서 대표가 난리가 났죠. 〈중력·무중력〉
과 같은 작품들이 올 줄 알았는데 누가 이렇게 깨진 작품을 돈 주고 집에 갖다놓
겠냐는 거예요. 난 내가 깨어지지 않으면 안 된다는 절박함이 있었고 새로운 출
발을 위한 해체가 필요했지만, 상업화랑의 대표 입장에서는 내 작품의 개념보다
는 판매를 생각해야 하니까 그랬을 테죠. 정말 이 전시하면서 눈총을 많이 받았
어요. 당시 김복영 선생이 『한국일보』에 미술평을 썼는데 내 작품에 대해서 굉장
히 호의적이고 정말 잘 썼어요. 하지만 일반 대중은 그렇지 않았죠. 그래서 하나
도 팔지 못하고 재료비도 못 건지고 몽땅 싸들고 왔어요.

7 1994년 《제22회 상파울루 비엔날레》에서 보여주신 〈공(空)-에너지 I·II·III〉은
 이전 작품과 비교할 때, 파편화된 신체와 퍼포먼스 그리고 행위의 흔적 등 상당히 실
 험적인 측면이 부각된 작품으로 평가됩니다. 이러한 변화를 겪게 된 시대적인 배경

이라든가, 개인적인 원인이 있으셨는지요?

: 선화랑 전시 후에, 병이 난 거예요. 몸이 계속 아프고 기력도 없던 중에, 모 신문사에 다니던 내 친구가 나보고 정신도 몸도 안 좋으니 추슬러야 한다면서 명 상을 권하더라고요. 선(禪)이라는 것이었죠. 선을 시작하면서 사람이 완전히 바 뀌면서 내가 모르던 세계를 알게 됐어요. 세상 모든 것이 내 욕망의 환상이라는 것을 알았어요. 작품도 애초 화두가 현실인데 우리가 생각하는 현실을 벗어난 거 예요. 내가 여태껏 직시해왔던 현실은 껍데기고, 바로 내가 지금 수련을 통해서 본 세계, 그것이 현실이라는 겁니다. 그렇게 세상을 보는 눈이 바뀌니까 해오던 작품을 할 수가 없었어요. 인체를 하나 만들면서 하루만 마무리를 하면 완성할 수 있는 작품인데도 손이 안 가더라고요. 덜컥 겁이 났어요. 고심 끝에 선사의 도 움으로 나를 믿고 내 행위에 몸을 맡겼지요. 그래서 점토기둥을 만들어놓고 그 앞에서 선무를 하면서 춤의 흔적을 남겼어요. 내 속에 있는 모든 마음의 상태가 전사되어 나온다고 생각한 겁니다. 그 행위를 통해서 나를 바로 보는 것이지요. 내 몸이 하나의 매체가 되고 붓이 되어 마음의 상태를 흔적으로 남기는 것, 그 흔 적을 통해서 나의 무의식의 세계를 만나보는 것, 즉 작업과 수련을 일체화하는 겁니다. 그 작업을 가지고 《상파울루 비엔날레》에 간 겁니다. 당시 커미셔너가 김 복영 선생이었는데, 거기서 내 작품이 아주 인기가 있었어요. 선무를 통해서 얻 어진 기둥 밑에다 십이지간을 상징하는 인체 12개를 깨뜨려서 생긴 파편을 깔고 욕망에 대해서, 감정에 대해서, 생각에 대해서 인간의 내면의 세계를 보여준 거 예요. 현대사회에서 파편 같은 삶을 직시하고 잊고 있던 내면의 실상을 바로 보 면서 욕망으로 얼룩진 이 세계를 극복하고자 하는 메시지였어요.

8 1995년 《생명의 조각》전에서 보여주신 〈?-95-I (허공의 중심)〉은 전시방식에 있어

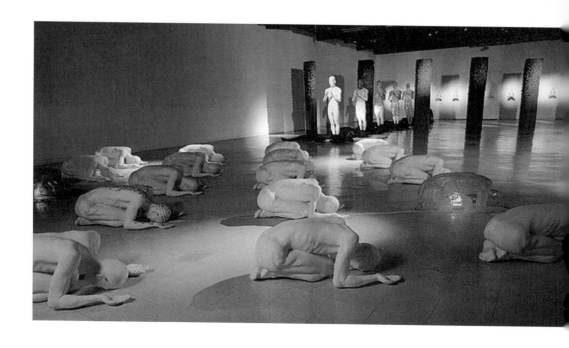

〈생명의 조각〉 전시전경, 1997

서 '설치'에 주목해야 할 것 같습니다. 바닥에 떨어져 있는 부처의 두상이라든지, 벽에 걸린 신체의 파편들이라든지, 구상조각에 위배되는 추상적 기호들의 도입이라든지, 이러한 모든 요소들 역시 이전 작품과는 상당한 차이를 드러내는 것으로 보입니다. 이에 대해서 당시 많은 논의들이 있었을 것 같은데, 미술계의 반응은 어떠했습니까?

: 특정 종교적인 냄새가 난다고 부정적 시각이 지배적이었지요. 아직도 그 영향이 남아 있어요. 내가 상파울루에 갔다와서 얼마 있다가 일산 호수공원에 절하는 사람 형상을 설치했어요. 그런데 문제가 생겼어요. 어떤 평론가가 말하길 추진위원회에서 특정한 종교적 의미를 숨겨놓은 것이라서 설치를 해서는 안 된다는 거예요. 나는 충격을 받았습니다. 종교와는 전혀 관계가 없는 작품인데 설치

를 거부하는 거예요. 나는 그게 가장 인간의 본질적 실상을 관객참여적인 상황에서 체험해보는 정신적 소통을 위한 작업이었던 것입니다. 기존 설치미술의 방법적인 문제보다 본질적인 문제, 인간이 무엇인지, 현실이 무엇인지, 실상이 무엇인지에 대한 질문을 여러 각도에서 조명해보고 싶었지요. 여러 장르로 아울러서 한꺼번에 다양하게 보여주는 것도 한 방법이겠지만 난 달랐죠. 내가 해오던 인체를 하나의 개념에 따라서 파편화하고 그것이 주는 메타포를 더 극대화할 수 있는 방법을 선택하기도 하고 내 독창적인 방법을 끌어내어서 관객과의 적극적인 소통을 할 수 있도록 연출해보고 싶었지요. 이전에 했던 파편화된 인체들, 서 있는 기둥들이 2000년도 성곡미술관에서 한 것처럼 자기복제된 인간 편린들을 늘어놓는다든지 존재의 본질을 맞닥뜨려보는 방법을 태동시킨 하나의 요인이었다고 생각하고 있어요.

9 지금 1990년대를 되짚어볼 때, 그 시대를 거쳐오신 선생님께서는 당시 시대적인 화두를 어떻게 정의하실 수 있을까요?

: 세계미술계의 움직임과 달리 순수지향과 참여지향의 극단적으로 대립된 화단풍토가 끝난 시대지요. 1990년대는 앞서 이야기했지만 민중미술이라든지 모더니즘의 대결구도가 끝났다고 봐야 해요. 민중도 더이상 어떤 동인이 없는 거예요. 정치적인 투쟁을 했는데, 그게 이뤄졌으니까요. 이미 서구에서는 포스트모던이라는 새로운 미학, 즉 자크 데리다(Jacques Derrida)니 장 보드리야르(Jean Baudrillard)니 이런 후기구조주의자들이 포스트모더니즘 미학을 제시한 지 오래되었잖아요. 1990년대로 들어오자마자 국내에서 포스트모던 쪽으로 전시를 한번 한 적이 있어요. 서성록 선생이 젊은 작가들이랑 같이 내 작품을 선정했어요. 이미 그때 새로운 미학이 우리 화단에서도 태동하기 시작한 겁니다. 나는 시대에

따라서 새로운 경향이 생겨나는 일들이 당연하다고 봅니다. 그건 마을 수 없는 겁니다. 그래서 1990년대 한국미술사에서는 새로운 미술에 대한 모색을 하는 시기가 아니었나 싶어요. 1990년대는 내 작업에서도 모색기이면서 동시에 새로운 개념을 만들어내는 시기였어요. 이후 2000년대에는 방법적으로 인체의 이미지가 원기둥을 대신하면서 설치로, 행위로, 개념예술로 아주 다양하게 진행해가고 있잖아요. 그러니까 그런 다양성이 1990년대를 발판으로 생겨난 것이라 할 수 있지요.

10 1990년대 후반에 선생님께서 쓰신 짧은 에세이 「제3의 예술을 꿈꾸며」에서 '제3의 예술'을 새로운 예술세계, 자유로운 예술세계로 설명하셨는데, 이에 대한 자세한 설명을 부탁드립니다.

: 여태껏 서구예술이라는 것이 현실의 직접적인 반영이든지 현실에 대한 메타포든지 가시적 세계에 대한 확신을 담고 있었잖아요. 근데 내가 선(禪)을 하면서 깨달았지요. 그것은 '가시적 세계란 어떻게 보면 환상이자 환영이고, 꿈과 같은 세계다. 보드리야르 이론인 시뮬라크르의 세계이며 가상의 현실이요. 실제현실은 그 너머에 있는데, 그 실제현실이라는 것은 우리가 상식적으로 생각하는 것보다 더 훨씬 깊고 광범위한 참다운 세계가 있다. 우리는 그곳을 지향해가야 한다'는 믿음이지요. 바로 그것이 제3의 예술이라고 이름을 지어봤습니다. 그건 지금까지 추구해온 이런 물질적인 욕망의 세계가 아닌, 어떤 정신적 세계, 그리고 누구나 찾아야 할 실상의 세계입니다. 우리가 이 시대에 진정으로 추구해야 할 예술은 무엇인가'를 생각하며 이렇게 결론을 내립니다. "내가 10년을 예술을 했으면 10년만큼 내 인격이나 삶의 모든 것이 승화되어야 한다. 그래서 예술과 우리 삶이 함께 가야 한다." 그것이 바로 제3의 예술입니다.

조각가 김영원을 설명하는 수식어 '구상조각', '사실주의적 조각' 등은 이미 진부한 표현이 되어버렸다. 오히려 김영원은 1990년대 이후, 인체를 통하여 현존·욕망·공허·공간·연극 등 보다 확장된 개념들을 다루고 있다. 인터뷰에서 말하듯 그는 추상과 구상, 육체와 영혼, 물질과 정신, 의식과 무의식의 경계를 넘나들며 실험적이고 확장된 조각을 추구하였다. 그러한 동인은 1990년대의 탈장르·설치·포스트모더니즘이라고 하는 시대적 화두에서 비롯되었음을 짐작할 수 있다. 김영원은 다소 편협했던 구상조각의 경계를 새롭게 확장해나가는 데 매진하고 있으며, 2005년부터는 조각 전문잡지 『계간조각』을 발행하면서 그 노력을 멈추지 않고 있다.

안소연, 김윤서

작 가 약 력

─── 김 영 원 金 永 元

1947 경남 창원 출생
 홍익대학교 미술대학 조소과 및 동 대학원 졸업

─── **개인전**
2009 《문신미술상 수상작가 초대전》, 마산시립문신미술관, 마산
2008 《김영원 조각전》, 선화랑, 서울
2007 《김영원 조각전》, 큐브스페이스, 서울
2005 《김영원 초대전》, 성곡미술관, 서울
1999 《김영원 초대전》, 금호미술관, 서울
1997 《김영원 조각전》, 문예진흥원 미술회관, 서울
1990 《선미술상 수상 초대전》, 선화랑, 서울
1988 《김영원 조각전》, 이목화랑, 서울
1987 《김영원 조각전》, 환갤러리, 서울
 《제2회 김영원 조각전》, 문예진흥원 미술회관, 서울
1980 《제1회 김영원 조각전》, 문예진흥원 미술회관, 서울

─── **단체전**
2006 《오늘의 한국조각 움직임과 멈춤》, 모란미술관, 경기
 《김세중 조각상 20주년 기념전》, 성곡미술관, 서울
2005 《큐브스페이스 개관기념전》, 큐브스페이스, 서울
2004 《한국현대작가 초대전》, 서울시립미술관, 서울
2002 《부산 비엔날레 조각 프로젝트》, 부산 비엔날레, 부산
2001 《손끝으로 보는 조각전》, 한국문화예술진흥원, 서울

2000	《새 천년의 항로-주요 국제전 출품 작가들》, 국립현대미술관, 과천
1999	《동아미술제 20주년기념 수상작가 초대전》, 일민미술관, 서울
1998	《PICAF 98》, 부산시립미술관, 부산
	《서울올림픽 10주년 기념 야외 조각전 심포지엄》, 서울올림픽조각공원, 서울
1997	《광주 비엔날레 특별전-도시의 꿈 공공미술 프로젝트》, 광주중외공원 전시관, 광주
1994	《제22회 상파울루 비엔날레》, 상파울루, 브라질
1991	《한-일 현대 조각전》, 국립현대미술관, 과천
1990	《한-일 현대 조각전》, 후쿠오카시립미술관, 후쿠오카, 일본
1977	《목우회 회원전 출품》, 국립현대미술관, 과천

——— **수상**

2008	문신미술상
2002	김세중조각상
1990	선미술상

——— **기타사항**

사단법인 한국조각가협회 이사장

『계간조각』 발행인

현(現) 홍익대학교 미술대학 조소과 교수

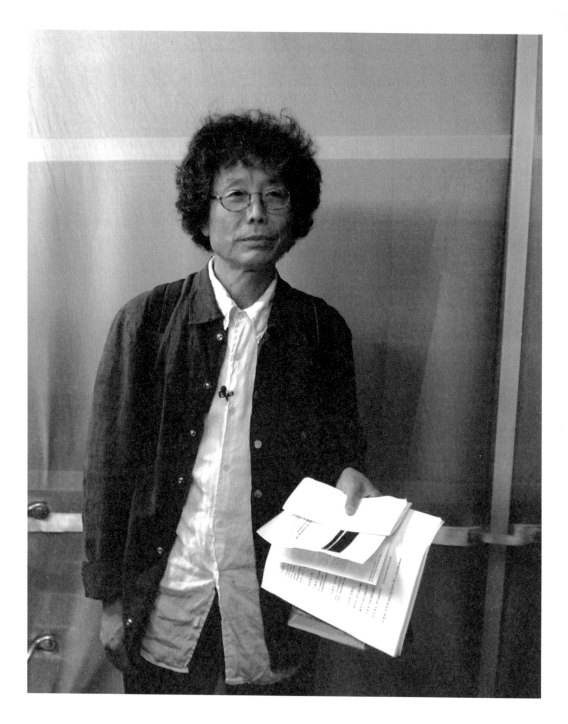

전수천

전수천은 1980년대 인간에 대한 탐구를 목표로 매우 표현적인 회화작업에 몰두했다. 그후 평면작업에서, 점차 평면과 오브제를 결합하는 입체작업으로 확대시켜나갔고, 1990년대부터는 퍼포먼스와 대형 설치를 결합한 작업을 이어왔다. 1995년 베니스 비엔날레에서 전통의 급격한 붕괴와 산업화를 경험한 한국인의 정신세계를 상징적으로 묘사한 설치작품 〈방황하는 행성들 속의 토우, 그 한국인의 정신(Mother Land)〉으로 특별상을 수상하면서 한국을 대표하는 설치미술작가로 자리매김했다. 1990년대 전수천의 작업활동은 비엔날레와 같은 대규모 전시를 중심으로 움직이는 국제미술계의 흐름과 장르에 얽매이지 않는 전시의 방법론을 상징적으로 보여준다.[105]

1 전수천 선생님은 설치미술의 영역에서 이론과 실천을 다듬는 데 오랜 이력을 바쳐오
 셨습니다. 초기 작업과 관련된 질문을 먼저 하는 것이 필요하다고 생각합니다. 잘 알
 려진 설치 이전에 추상평면작업 또한 진행했는데, 설치작품과 평면작품을 진행할 때
 같은 맥락의 내용을 다른 표현양식으로 전달하며 직접 느꼈던 차이점은 무엇입니까?

 : 평면작업은 제게 표현의 근원 같은 것입니다. 어쩌면 평면—드로잉을 포함
한—은 모든 장르의 인문학적 요소라는 생각을 갖고 있으니까요. 그래서 회화에
대한 애착이 강하기도 합니다. 저의 평면작업은 1970년에 시작된 모노크롬의 미
니멀한 작업, 80년대 뉴욕에서 작업한 강렬한 색과 붓 터치의 신표현주의적 작
품, 그리고 90년대의 오브제를 활용한 표현성이 강한 개념작업으로 나눌 수 있습
니다. 80년대의 표현주의 작품은 붉은색, 청색, 검정이 강렬하게 충돌하는 화면
을 표출시켰는데 이는 시대적 현상의 반영이기도 했습니다. 어느 장르나 마찬가
지이지만, 특히 회화는 표현에 있어서 적당한 빈틈이 허용될 수 없는 2차원의 작
업이라고 생각합니다. 작품내용의 표현에 조금이라도 빈틈이 있다면 관람자의
눈에 바로 보이는 것이 회화가 아닌가 싶습니다. 그래서 회화가 어려운 것이라고
생각되기도 하구요. 작업을 할 때의 감성, 그리고 주제에 대한 표현의 방법론으
로 고민하고 있을 때, 우연한 계기로 레이어가 겹쳐 나오는 3D공간을 찾을 수 있
었는데 이 방법론이 설치였습니다. 1983년 도쿄의 갤러리Q에서 시작한 작은 설
치전시가 계기가 되어 1989년 〈한강 수상 드로잉〉, 몽골 울란바트로에서의 설치
〈선의 확장〉, 뉴욕에서 LA까지 이어지는 〈움직이는 드로잉〉 등으로 연결된 것 같
습니다. 내가 고민하고 생각하는 것을 보여주는 점에서는 표현하기 어려운 회화
보다 설치가 흥미로운 부분도 있습니다. 설치에서는 작가가 작품의 중심에 있거
나 작품의 일부가 되기도 합니다. 관람자 역시 작품의 일부이면서 작품과 소통하
는 즐거움이 있습니다. 자유로운 실험이 가능하고, 기존의 장르를 파괴하는 즐거

22명의 예술가,
시대와 소통하다

움도 있습니다.

2 　선생님의 작품은 회화, 설치 등 다양한 전달방식을 갖지만 결국에는 시간·역사·인
　　간이라는 유사한 맥락에서 유기적으로 만나는 것 같습니다. 1980년대 평면작업 외
　　에도 퍼포먼스에 몰입한 시기에 선생님의 작업은 기존 작업의 연장선상에서 어떤 의
　　미입니까?

　：행동이냐 행위냐 하는 문제입니다. 회화나 개념작업이 아닌 다른 작업에서
나는 보편적으로 행위를 추구합니다. 행동이 직설적인 표현방식이라고 한다면,
행위는 생활에서 묻어나는 관념적 사고나 내 안에 스며 있는 것들을 의도적으로
드러내는 일입니다. 작업의 개념을 바탕으로 감성적인 요소들을 드러내는 것이
행위라고 할 수 있겠지요. 퍼포먼스를 위한 퍼포먼스가 아니라 주제를 효과적으
로 드러내기 위한 것입니다. 나는 모든 작업에 과거, 현재, 미래의 시간과 인간의
내면을 담으려 했고, 담아왔다고 생각합니다. 인간이라는 한계의 포괄적인 모습
을 분류해서 그때그때의 범주에 담아내고 있으니 인간의 한가운데에 서서 거미
줄과 같이 꿈틀거리고 있는 셈이지요. 내 작업은 그런 맥락에서 표현형식이 다르
더라도 개념상 유기적인 구조로 연결되어 있습니다. 그러나 퍼포먼스는 표현의
다양성이라는 측면에서 하나의 구성요소로 도입하였을 뿐, 그에 몰입하는 정도
는 아니었습니다.

3 　유학시절부터 지금까지 이어오고 있는 작품의 주요 개념과 그러한 주제를 갖게 된
　　계기가 있다면 무엇입니까?

　：1980년대에 런던의 대영박물관, 로마 국립박물관, 그리스 신전 근처의 박

1

2

1 ⟨Wind⟩, 1986, 캔버스에 아크릴, 유화, 218×188cm

2 ⟨Planet⟩, 1990, 합판에 유채, 245×250cm

3 ⟨선은 정지를 파괴한다⟩, 2009, 네온, 2700×450×300cm

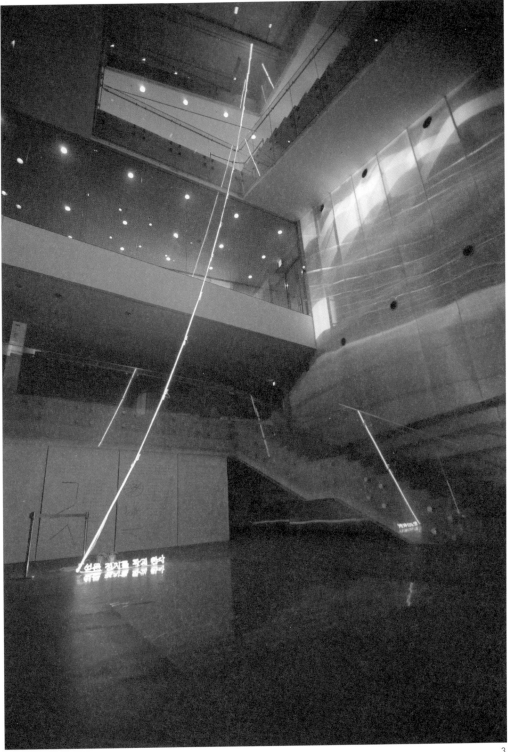

물관을 돌아다녔어요. 그때 그리스 조각상에 매료됐죠. 목이 잘려나간 토로소, 신체의 각 부분 등 박물관에 소장되어 있는 신상들의 사진을 1,000여 장 넘게 찍어댄 적이 있습니다. 그리스의 신상조각에서 권력의 상징과 같은 어떤 힘과 영원을 추구하는 인간의 욕망을 봤거든요. 대부분 대리석으로 만든 신상이긴 하지만 사실 그것들은 그 시대를 살았던 인간의 모습이고, 인간 욕망의 상징이죠. 영원한 권력을 누리며 살기를 바라는 인간이 신전을 세우고, 그곳에 그들 자신의 초상을 형상화했으니까요. 그런데 오늘날을 사는 우리는 당시의 신상들이 훼손된 채 결국 온전하지 않은 모습으로 남아 있는 것을 봅니다. 저는 지진이나 재해로 목이 잘려나가거나 파편화된 형상에서 인간이 지구상에 존재하는 한 숙명적인, 극복할 수 없는 인간의 모습, 진리와 같은 무엇을 느꼈죠. 그리스 신전을 보면서 '오늘날 우리의 삶은 어떻게 변할까' 하는 생각을 했습니다. 문명은 발전했지만 인간의 욕망 그 자체는 변하지 않는다는 진리를 확인하면서요. 많은 곳을 여행하면서 인간이 추구하는 본성이나 정체성이 무엇인지를 탐색하는 시간을 갖게 됐어요. 그런 계기로 인간을 바라보는 작업을 하게 됐습니다. 지역과 시간의 경계를 넘어 존재하는 보편적인 인간의 근원을 찾아 작업의 시공간에 그것을 표현하고 있습니다. 방황하는 인간의 모습, 인간 욕망을 주제로 진행한 작업은 80년대 말부터 90년대 중반까지 계속되었구요. 지금도 인간이라는 존재의 모습을 좇아가면서 사회적 현상을 다양한 방법으로 그려내고 있습니다. 인간은 항상 방황하고 고뇌하며 살아갑니다. 작가는 그런 사회현상을 읽어 조형으로 풀어내는 것이 아닐까요.

4 1973년 일본유학을 떠난 후 1995년에 귀국하셨는데 16년 만에 돌아온 한국미술계의 첫인상은 어떠했습니까?

: 해외에 있으면서도 가끔은 한 번씩 잠시 귀국해서 한국미술계를 볼 수 있었어요. 80년대부터 한국에서는 민중미술운동이 일어나고 있더군요. 미술을 통해서 사회표출, 자기정체성을 표현하고 있다는 인상을 강하게 받았습니다. 모더니즘의 틀에 묶여 있던 한국미술이 민중미술을 통해서 그 다양성과 실험성이 실질적으로 폭넓게 전개되는 계기가 되었다고 봅니다. 그러나 한편으로는 표현의 방법론이 직설적이고 선동적이라는 느낌이 들었습니다. 1990년 이후 한국미술은 새로운 전기를 맞이하는 시기가 도래했다고 봅니다. 국내의 미술계가 변화를 일으키면서 동시에 국제적으로도 많은 작가들이 활발한 활동을 보여주고 있었으니까요. 이때는 젊은 작가들의 활동이 활발했던 시기였고, 한국을 점차 세계 속에 알리는 계기가 되었습니다. 1980년대 민중미술이 그 변화의 초석이 되어준 것이라 생각합니다.

5 젊은 시절의 학업과 작업 대부분을 일본과 미국에서 이어왔는데, 유학 중에 느꼈던 개인으로서의 정체성에 대한 고민이 작업에 미친 영향을 배제할 수는 없을 듯합니다. 선생님의 작품에 드러나는 동양적인 이미지를 한국성, 민족성 또는 한국의 정체성으로 읽는 것에 대해 어떻게 생각하십니까?

: 한국적이라는 말은 참 조심스럽습니다. 사람들은 한국적 정체성이라고 말하는데 한국적 정체성이 무엇을 의미하는지 저로서는 잘 이해하기 어렵습니다. 토우를 작품 속에서 오브제로 활용했다고 해서 단순히 그것이 한국적이라거나, 정체성이 있는 작품이라고 말할 수는 없습니다. 다만 설화처럼 전해오는 이야기가 한국인의 정서적 감성을 대변할 수는 있겠지요. 굳이 말하자면 내가 살아오면서 경험하고 생각한 것의 집약체가 한국적인 그 무엇이 될 수는 있을 겁니다. 내 작업에서 표면적으로 보이는 오브제를 보고 한국적이라고 말할 수 있는 것은 아

니라고 생각합니다. 내 몸 속에 스며 있는 것, 한국의 철학과 생활의 지혜와 생각들이 담겨 있는 그 무엇인가가 한국적인 정체성이 아닐까요.

6 일본과 미국 그리고 국내에서 수많은 프로젝트와 개인전과 단체전을 진행했습니다. 참여했던 활동 중에 개인적으로 가장 흡족했던 전시가 있다면 무엇입니까?

: 1995년 베니스 비엔날레 출품작 〈방황하는 행성들 속의 토우, 그 한국인의 정신(Mother Land)〉이었습니다. 1980년대 말, 1990년대 초반에 발표한 회화, 비디오, 퍼포먼스를 동반한 설치작품 등 다양한 실험을 통한 연구의 결과물이었죠. 작품구상 6개월, 그리고 제작에만 6개월이 걸렸습니다. 구상이나 제작에 많은 시간을 할애했던 만큼 완성도나 메시지가 명료했던 작품이었습니다. 문명의 이기가 가져온 산업폐기물, 자연의 파괴, 황금만능주의로 인한 인간성 상실의 시대를 살아가면서 긍정적이기보다는 부정적인 시각으로 설치작품의 시나리오를 쓰고 있던 때였습니다. 객관적인 눈으로 사회를 의식하면서 2,000여 개의 토우를 제작했고, 트럭을 몰고 다니면서 산업폐기물을 모았습니다. 한편으로는 자연 속으로 들어가서 자연의 영상을 제작하면서 집약된 작품의 메시지를 토우 속에 담았습니다. 토우는 그리스 신전에 있었던 신상들을 보면서 구상한 〈사람의 얼굴, 신의 얼굴〉 작업이 그 계기가 되었습니다. 하나의 시야에서 전체가 보이는 설치방법으로 유리를 사용했고, 유리 위에 1,500여 개의 토우를 설치했습니다. 문명의 이기로 일어나는 문제와 더불어 황폐해져가는 정신을 보여주는 공간을 연출한 것이었습니다. 토우와 함께 청색 네온을 설치해서 신라시대부터 오늘날까지의 시간 터널을 형상화했고, 시간과 정신, 그리고 감성을 표현했죠.

7 작업에 토우를 사용하신 계기가 궁금합니다.

〈Mother Land-tou〉, 1995, 테라코타, 네온, 산업폐기물, 유리, 비디오, 1200×600×380cm

: 앞서도 말했지만, 유럽을 돌아다니면서 손상된 신상조각들을 보고 인간이 지닌 욕망과 그 한계에 대해 생각했습니다. 그 후에 경주 박물관에 갔다가 해학적이면서 다양하고, 그러면서도 진지한 모습의 토우를 봤어요. 유럽에서 본 조각의 완벽하고 섬세한 형상이 아닌 아주 소박하고 인간적인 모습이었죠. 토우를 보면서 유럽의 신상을 떠올렸어요. 그리고 〈방황하는 행성들 속의 토우, 그 한국인의 정신〉을 제작했습니다. 아름답고 힘이 넘치는 형태의 유럽 신상과는 비교가 되지 않지만, 해학적이고 촌스러운 분위기의 토우에는 한국인의 정신은 물론 인간적 감성이 스며 있었어요. 이렇게 같으면서도 서로 너무 다른 그리스 신상과 토우를 만난 경험으로부터 작업을 진행한 겁니다.

8 1995년 베니스 비엔날레에서 출품작에 대한 반응은 어땠나요?

: 오픈을 하자 사람들이 줄을 서서 들어왔는데, 토우와 산업폐기물 등 작품요소들이 벽 천장까지 설치된 공간을 보고 많은 사람들이 놀랐습니다. 토우가 담고 있는 정서적 감성은 우리 생활의 우주관 같은 것으로 관람객들은 작품공간의 메시지와 분위기에 압도된 표정들이었습니다. 베니스에 출품한 작품은 인간을 둘러싼 환경에 대한 호기심의 끈을 놓지 않고 우리가 이야기해야 할 주제는 무엇인가에 대해 성찰하는 과정에서 나온 결과입니다. 유럽의 언론 잡지사, 그리고 15개 방송국과 인터뷰를 했을 정도로 많은 관람객의 주목을 받았습니다.

9 당시 한국관이 처음 자리한 비엔날레였으니 전시에 어려운 점이 많았을 것 같습니다.

: 그렇죠. 1995년 베니스 비엔날레에서 한국의 파빌리온이 처음으로 들어서

324

는 쾌거를 올렸죠. 그런데 작가의 비엔날레 참여과정에는 어려운 점이 많았습니다. 한국관이 세계에서 26번째로 국가관으로 선정되어 일본관 옆에 자리잡았어요. 그런데 한국관은 당시 건축공사가 진행 중이어서 작품을 설치할 상황이 아니었습니다. 게다가 한국에서 온 한국관 커미셔너, 참여작가들은 경험이나 정보가 부족했습니다. 한국 파빌리온이 처음으로 마련됐으니, 미술에 관심이 많았던 관계자들이 와서 도와줬지만 비엔날레 본부와 소통할 수 있는 어떤 통로도 마련되지 않았습니다. 작품설치를 건축공사와 더불어 진행해야 하는 상황에서 우리는 그저 열정 하나로 작업을 했다는 기억이 새로울 뿐입니다.

10　　1989년에 한강에서 수십 척의 배를 이용해 〈수상 드로잉〉을 펼치기도 했고, 1992년 국내에서 〈문화열차〉 프로젝트, 2005년 미술사상 최초로 미 대륙에서 5,500km에 이르는 〈움직이는 드로잉〉 프로젝트를 완성한 바 있습니다. 이러한 대형 프로젝트 진행에서 겪었던 어려움이나 주목할 부분이 있다면 무엇인가요?

：2005년 〈움직이는 드로잉〉 프로젝트는 미국 철도노선과 암트랙(전미 여객 철도공사)을 사용하는 허가조건은 말할 것도 없고 철도노조와의 교섭, 차량사용계약도 쉬운 일이 아니었습니다. 그 외에도 미 철도청에서는 천으로 기차 외관을 제대로 씌울 수 있을지, 또 씌운 천이 안전하게 기차에 고정될 수 있을지에 대한 명확한 기술적 방법론 등 요구사항을 모두 열거할 수가 없을 정도였습니다. 암트랙에 씌운 천이 바람에 찢기거나 로프가 풀어지지 않도록 살펴야 했고, 천이 불에 타지 않도록 하기 위해서 방염처리도 해야 했습니다. 설치재료들의 안정성을 확인하느라 기차를 포장하고 시카고에서 세인트루이스까지 시험운행을 하는 절차를 끝내고서야 철도청에서 암트랙과 철로사용허가를 받을 수 있었습니다. 시행예산 때문에 지원금을 얻기 위해 동분서주했던 기억, 현지답사, 암트랙과의 어

려웠던 계약, 사람들의 격려와 비판, 무엇보다 아쉬운 것은 많은 진통을 겪으며 준비했지만 홍보할 시간적 여유가 없었던 점 그리고 예산이 모자라 프로젝트 실내를 24시간 실시간 인터넷이 가능한 공간으로 시설하지 못한 것이 큰 아쉬움이었습니다. 세계 어디서든 누구나 인터넷과 인공위성을 통해 많은 사람들이 참여 가능했다면 후기개념주의라는 작품의 의도를 더욱 제대로 구현해냈을 것입니다. 다행히도 휴대전화를 사용할 수 있어서 선이 달리는 비주얼, 그리고 차량 내부의 인터랙티브 공간의 참여자들이 쏟아내는 담론을 실시간으로 휴대전화를 통해서 외부와 소통할 수 있었습니다. 이런 맥락에서 후기개념미술이라는 새로운 양식을 전개할 수 있었습니다. 제가 이야기하는 후기개념주의는 암트랙이 만들어내는 움직이는 선, 그리고 암트랙 내부에서 커뮤니케이션을 포함한 다양한 주제의 담론이 동시에 기능하는 형식주의의 논리입니다. 이와 같은 형식의 표현행위는 세계 최초인 것이지요. 구상에서 실행까지의 14년간의 어려움에 대해서는 상상 해보는 과제로 두겠습니다.

11 미국 암트랙을 포장한 〈움직이는 드로잉〉의 기록은 크리스토 부부(Christo and Jeanne-Claude)의 포장작업을 연상하게 됩니다.

: 열차를 포장한 것 때문에 〈움직이는 드로잉〉을 크리스토에 비유하는 말을 듣기도 합니다. 크리스토의 설치작품은 모두가 각각 대표성을 갖습니다. 특히 베를린에 있는 독일 국회의사당을 포장한 그의 작업은 25년여 만에 성공할 수 있었던 훌륭한 작품입니다. 그의 작업에서 방대한 예산조달과 준비, 후원 및 자원봉사자들의 조직과 스케일은 실로 상상을 초월합니다. 그러나 그의 작업과 〈움직이는 드로잉〉을 단순하게 비교하는 것에는 반대합니다. 그의 작업 대부분이 비주얼인데 비해, 〈움직이는 드로잉〉은 앞서도 잠시 언급했지만 비주얼은 물론 인터랙

1~2 〈Moving Drawing-from NY to LA by train〉, 2005

1

2

〈Cube of Wisdom〉, 2000, 알루미늄, 라이트, 5500×2750×21cm

〈Meditation Space〉, 2008, 나무, 유리, 네온, 사진, 540×850×450cm

티브 공간에서 담론과 비주얼이 통합을 이루는 새로운 장르입니다. 프로젝트를 진행하는 동안 어렵고 힘든 과정을 겪으면서 크리스토의 집념이 존경스러웠습니다. 그러나 〈움직이는 드로잉〉은 그의 작품과는 근본적으로 개념이 다른 새로운 작업이라고 말할 수 있습니다.

12 〈움직이는 드로잉〉프로젝트의 예술적 역할은 무엇이라고 생각하십니까?

: 첫째는 후기개념주의라는 새로운 미술장르를 창출했다는 점이고, 둘째는 지금까지의 미술사에서 찾아볼 수 없었던 가장 큰 드로잉을 남긴 것, 또 미 대륙이 나의 캔버스가 되었다는 사실입니다. 많은 사람들이 이 작품에서 흰 천으로 포장된 암트랙과 그것이 만들어내는 움직이는 선 자체에만 집중하는 경향이 있는데, 암트랙 내부에서는 프로젝트에 동참했던 사람들 간에 심포지엄이 진행되어 토론이 이루어졌고, 차량 내부는 인터랙티브 공간으로 변모되었습니다. 미술의 담론을 쏟아내는 달리는 열차의 선상 심포지엄은 미술사상 최초의 기록이 될 것입니다. 이 작품은 정체성·비주얼·담론의 공간이 통합된 조형언어의 결정체임을 분명히 밝혀두고 싶습니다.

13 2008년에 뉴욕의 화이트박스에서 가진 개인전에서 새로운 설치와 회화작업을 선보였습니다. 특히 설치작품 〈Meditation Space〉의 푸른빛으로 연출된 공간은 초기의 설치작업과 동일선상에 있는 듯합니다. 대형 설치에 꾸준히 강조되는 색채는 어떤 의미입니까?

: 작품에 있어서 색채는 회화의 매체로서 표현의 중요한 요소가 아닐 수 없습니다. 색이라는 물질은 풍요롭고 자연의 원천적인 힘을 표출합니다. 특히 나의

경우 색은 상징적이며 정신적인 이미지를 결정하는 요소이기도 합니다. 80년대 회화에서 보여준 어두운 블루톤의 청색과 빨간색은 내게 잠재된, 명확하지는 않지만 성장과 환경의 정체성이기도 합니다. 먹빛, 청명하기만 했던 푸른 하늘빛 같은 것입니다. 토우 작품 이후 주로 사용하는 푸른 네온은 화려하기보다 투명합니다. 지혜의 상징이기도 하구요. 푸른 네온은 투명해서 정신을 대변하는 빛으로, 그리고 지적 세계를 담는 재료로 해석합니다. 반면 〈움직이는 드로잉〉에서의 흰색은 무한한 가능성을 품는 색입니다. 흰색은 무에서 유─상상하기, 그리기, 쓰기, 창작하기 등─를 만들어냅니다. 움직이는 드로잉에 씌운 흰색 천에는 시각과 배경에 따라 흰색에만 그치지 않고 계속 환경의 변화에 따라 다양한 색이 투영되면서 달라집니다. 흰색은 무한한 사고를 펼칠 수 있는 색이며 공간이고 대단한 포용력을 갖고 있는 색이지요.

인터뷰를 마치며

90년대 중반 이후, 그를 늘 따라다니는 '한국대표 설치작가'라는 수식이 작가 전수천의 한 단면만을 도드라지게 확대한 것일지도 모른다. 그는 겹겹이 쌓인 시간층을 여행하듯 방랑하면서 마주한 것들을 회화, 조각, 퍼포먼스 그리고 대형 설치작업으로 보여왔다. 정주하지 않고 끊임없이 확장-변형해가는 작업의 연장선상에서 그는 여행에서 돌아오기 무섭게 또다시 나설 준비를 한다. 오늘을 사는 작가는 또 어느 시간과 공간의 통로에 서서 무엇을 목도했는지, 그의 다음 증언을 기다려본다.

이단아, 김윤서

작 가 약 력

—— 전 수 천 全壽千

1947 전북 정읍 출생
무사시노 미술대학, 도쿄
와코 대학 예술학과 졸업 및 예술학 전공과 수료, 도쿄
프랫 인스티튜트 대학원 졸업, 뉴욕

—— 개인전

2009 《新월인천강지곡》, 서울대 MOA미술관, 서울
2008 《Reading Beyond Barcodes》, 화이트박스갤러리, 뉴욕, 미국
2007 《Drawing Material》, 서울문화교류센터, 서울1983 갤러리 큐, 도쿄, 일본
2006 《바코드》, 가나아트센터, 서울
2005 《전수천의 움직이는 드로잉》, 뉴욕-로스앤젤레스, 미국
2004 《전수천의 시간》, M갤러리, 대구
2003 《Real time & Different real time》, 갤러리헬호프, 프랑크푸르트, 독일
2002 《인간의 모습을 찾아서》, 의정부 예술의전당, 의정부
2001 《소리, 빛, 자연》, 문화의전당, 전주
2000 《시간속의 현실》, 랑도프스키 미술관, 파리, 프랑스
1997 《토우 그 한국인의 정신》, 노스크벌벅스 미술관, 콩스버그, 노르웨이
1996 《토우》, 헌팅턴 갤러리, 메사추세스 주립대학, 보스턴, 미국
1995 《올해의 작가》, 국립 현대미술관, 과천
 《Mother Land》, 베니스 비엔날레 한국대표, 베니스, 이탈리아
1992 《Wandering Planets》, 무라마츠갤러리, 도쿄, 일본
1991 《Wandering Planets》, 앤드류 샤이어 갤러리, 로스앤젤레스, 미국
1989 《전수천의 한강 드로잉》, 올림픽 1주년 기념행사, 서울

1984	《시간의 추적》, 배터리공원, 뉴욕, 미국

단체전

2009	《신호탄: Beginning of New Era》, 국립현대미술관, 서울
2007	《모악에 살다》, 전북도립미술관, 전주
2005	《베를린에서 DMZ까지》, 올림픽미술관, 서울
2004	《현대작가 30인》, 올림픽미술관, 서울
2003	《문화의 빛깔》, 대구시립미술관, 대구
2002	《미술로 보는 월드컵》, 갤러리현대, 서울, 엔리코 나바라 갤러리, 파리, 프랑스
2001	《역사와 의식-독도 : 현대작가특별전》, 서울대학교박물관, 서울
2000	《새천년의 항로: 주요 국제전 출품작가전 1990~1999》, 국립현대미술관, 과천
1998	《한국 현대미술전》, 문화예술회관, 베를린, 독일
1996	《프로젝트 8》, 토탈미술관, 서울
1995	《공간의 반항: 1967년 이후 한국 아방가르드 미술》, 서울시립미술관, 서울
1991	《재미 한국인 작가》, 멕시코 국립근대미술관, 멕시코시티, 멕시코
	이외 다수

저서

『움직이는 드로잉』, 시공사, 2006

수상

1997	최우수 예술인상 수상
1996	일신미술상 수상
1995	베니스 비엔날레 특별상 수상
	국민문화훈장 은관 수상

기타사항

현(現)한국예술종합학교 미술원 교수

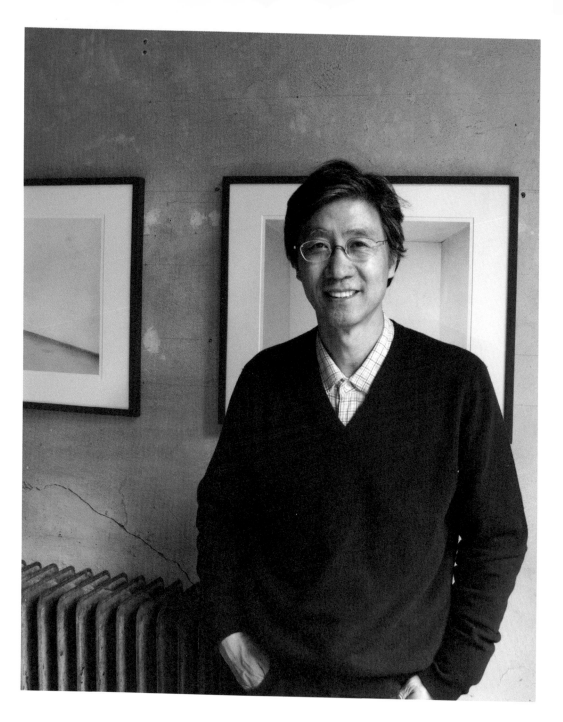

사진의 매체적 확장과
심화

구본창

구본창은 사진을 전공한 유학파 1세대로서 한국사진의 새로운 장을 여는 작가이면서 동시에 기획자로서도 활발한 활동을 하며 한국 현대사진의 의미 있는 순간을 만들어왔다. 독일에서 사진을 전공한 그는 1980년대 후반 국내에 들어와 올림픽 이후 변화하기 시작한 한국의 모습을 담아내는 작업뿐 아니라, 《사진 새 시좌》 전시와 같이 사진 부문에서 새로운 기운을 불어넣는 전시기획자로서도 활동하였다. 이후 우리에게 친숙한 〈백자〉 연작, 〈탈〉 연작을 진행하면서 한국적 아름다움을 그만의 조형언어로 재해석한다. 이를 통해 그는 우리의 진정한 모습이 어디에 있는지 질문을 던지는 여러 작업을 시도하였다. 구본창의 활동은 비단 한국 현대사진을 대표하는 작가에 그치는 것이 아니라 작가이자 교육자 또는 기획자로서 다양한 스펙트럼을 보여준다. 그의 활동궤적을 따라가면 1980년대 중반부터 한국 현대미술에서 사진의 지형이 변화되는 지점을 목도할 수 있다.[106]

106 ——— 본 인터뷰는 2009년 10월 11일 오후 분당에 있는 구본창의 작업실 겸 자택에서 이루어졌으며, 박경린 · 최순영에 의해 진행되었다.

1 대표적인 작품을 중심으로 먼저 이야기를 시작해보는 것이 좋겠습니다. 〈탈〉(2002)이나 〈백자〉(2006) 연작이 잘 알려져 있는데, 여러 다양한 소재들 중에서 한국적 소재를 채택하게 된 특별한 동기가 있는지요?

: 사실 한국적인 것은 초창기 작업들에서부터 자연스럽게 녹아 있습니다. 6년간의 독일유학 후 돌아온 1985년 한국은 원색적 컬러의 도시와 대중문화가 언밸런스하고 아이러니하게 또 키치스럽게 어우러져 있는 모습이었습니다. 저는 있는 그대로의 1980년대 한국사회를 카메라에 담고자 노력했습니다. 그때만 해도 단순한 컬러사진은 작품이 아니라고 생각하던 시절이었죠. 또한 사진이 예술로 받아들여지지 않던 시기이기도 했지요. 그러나 나는 컬러로 한국 현대사회의 모습을 그려내는 작업을 거쳐 〈긴 오후의 미행〉(1985~1990) 연작을 제작하고, 1988년 부산갤러리에서 내러티브식의 디스플레이를 선보이며 전시를 진행하였습니다. 1991년에는 자하미술관에서 《아! 대한민국》이라는 전시를 기획하기도 했습니다. 영국 사진작가인 마틴 파(Martin Parr)가 영국의 키치스러운 문화에 대해 비판적으로 표현하며 자국에 대해 발언한 것처럼, 나도 그런 것을 시도해보고 싶었지요.

1980년대 국내에서 내 작품에 대한 반응은 별로 없었지만, 당시 카트린느 드뵈브와 막걸리가 공존하는 불균형한 사회 속에서 살아가고 있다는 느낌을 날것 그대로 드러내고 싶었던 것뿐이죠. 그런데 올림픽을 전후로 일종의 환경정비사업이 시작되면서 자연스럽게 그러한 관심이 사라졌습니다. 1990년대 초반 서미화랑에서 전시를 했는데, 그때 미술 분야의 사람들이 관심을 갖는 사진적인 요소에 더 많은 관심이 생겼고, 내 안에 있던 회화적인 요소와 사진적인 요소를 혼합하여 작품을 발표하기 시작했습니다. 그리고 우리만의 고유한 정신을 표현하는 작업에 대해서 고민하기 시작했습니다.

개인적으로 키치문화는 우리 모습의 일면임은 분명하지만 전통적인 고급문화
는 아니라고 봅니다. 과연 우리나라 조선시대의 선비가 그렇게 요란하게 하고 다
녔을까요? 우리는 한옥을 보면 멋있다고 생각합니다. 왜 그렇지요? 요란해서가
아닙니다. 차분히 가라앉은 자연과의 만남, 빈 공간에 목기 몇 개만 있어도 자연
스럽게 어우러지는 분위기, 그 자체에서 아름다움을 느끼기 때문이지요. 사실 요
즘 우리가 외치는 구호인 "다이내믹 코리아"에는 이런 정신들이 하나도 안 보입
니다. 어떤 면에서 나는 (사명감만은 아니지만) 우리가 좋다고 느끼는 정자문화나
선비문화를 보여주고 싶습니다. 한·중·일 세 나라를 비교·전시할 때나 외국
에 홍보할 때 우리는 흔히 "다이내믹 코리아"라는 이미지를 부각시킵니다. 우리
모습이 그게 다는 아니지 않나, 지나치게 역동적인 모습만 선별적으로 보여주는
건 아닌가 하는 생각이 들지요. 그러면서 한편으로 우리의 정신적인 면을 조금이
라도 일깨웠으면 하는 바람이 있었고, 그렇게 내 속에 있던 한국적인 것에 대한
관심을 좇아서 사라진 우리 정신을 다시 찾아내는 작업을 시도하다 보니 백자와
같은 소재에 이르지 않았나 싶습니다.

2 어떤 면에서 선생님은 사진가나 예술가를 떠나 '역사보존가'의 역할까지 존재를 확
 장하고 있다는 생각이 듭니다.

: 글쎄……. 그렇게 할 수만 있으면 다행이지요. 사실 나 외에도 많은 사람
들이 한국적인 것을 즐기고 좋아합니다. 단지 그들은 전시나 책을 통해서 발표할
입장이 아닐 뿐이지요. 사진은 그런 면에서 힘이 있습니다. 사람들로 하여금 많
이 보는 만큼의 일깨움을 주니까요.

3 또 다른 작품에서 보면 사라지는 것들이나 순간적으로 머무는 일상에 대한 애착이

〈백자〉, 2005 (오리지널 백자 소장처: 삼성미술관 리움, 서울)

많이 묻어나는 것을 엿볼 수 있었습니다. 그러한 일상적인 것, 일시적인 것들을 소재로 삼는 특별한 이유가 있습니까?

⋮ 나는 무언가가 사라질 때의 그 경계선, 즉 사라지는 것과 그러면서도 어떤 흔적과 이야기가 남는 지점에 관심이 많습니다. 얼마 지나면 없어져버리는 것들, 그런 것들이 어디까지 사라질 수 있을지, 또한 어디까지 남으면서 우리에게 메시지를 줄 수 있는지……. 그런 한계에 대해 관심이 많기 때문에 작품에도 그런 소재들을 많이 채택하는 것 같습니다.

4 그런 소재가 사진의 특성과도 잘 맞물린다는 생각이 드는데요, 작가적 관심을 표현하기에 적합한 매체였기 때문에 사진을 선택하셨는지요?

⋮ 사진은 그런 생각들 이전에 이미 선택된 매체입니다. 원래 나는 그림을 좋아했는데, 이후 사진을 선택하게 되었습니다. 사진은 내가 만나는 모든 것을 담을 수 있다는 장점이 있습니다. 그림을 통해서라면 이렇게 스치면서 일상에서 보는 많은 것들을 머릿속에만 저장하고 상상으로만 그려야 했을 텐데, 사진은 일단 상황을 고착시킬 수 있지요. 내가 어딘가에서 "영혼을 훔친다"는 말을 했는데, 훔친 영혼을 모을 수 있다는 것은 마치 부자가 되는 일 같습니다. 한편으로는 무엇이 사라지기 전에 생명을 불어넣는 작업이라는 생각도 합니다. 내가 담은 것들이 전부는 아니지만, "생명력을 다시 받아서 영원히 숨쉴 수 있지 않을까"라고 생각하곤 하지요. 특히 평소에 큰소리를 못 내는 것들, 혹은 일상 중에도 하찮은 것들에 대해 관심이 많습니다. 그런 것들이 필름을 통해 다시 생명력을 부여받아 숨을 쉴 때가 가장 즐거운 일이지요. 한마디로 얘기하면, 내가 관심 있는 것들은 하찮은 것들입니다. 특히 한국적인 모티브에서 그런 것들을 찾으려 노력합니다.

5　부친께서 섬유 관련 일을 하셨다고 들었습니다. 그런 사실을 듣고 나서인지 초기작인 〈태초에〉 연작 같은 작품들에서 나타난 인화지를 조각보처럼 잘라 꿰맨 기법 등에서 유년 시절의 경험이 묻어나는 것 같았습니다. 실제로 작품을 할 때 어린 시절의 기억이 현재 작업에도 많은 영향을 끼친다고 보십니까?

　：섬유 계통 일을 하셨던 아버지는 해외에서 실을 수입하는 과정에서 얻은 일본 달력이나 패션 달력을 집에 많이 가져오셨고, 형이 즐겨보던 잡지 『타임(TIME)』지나 『라이프(LIFE)』지를 옆에서 같이 보기도 했습니다. 이제 와서 돌이켜보면 어렸을 때 그런 것들을 많이 본 경험이 아직까지 영향을 많이 미치는 듯합니다. 저는 당시의 이미지들을 현재까지도 많이 간직하고 있습니다. 그것들은 내게 일종의 '시각적 충격'이었죠. 미술을 직접 하진 않았지만 그만큼 시각적인 것에 관심이 많았습니다. 시각적인 것에 관심을 두고, 좋다고 생각한 이미지들을 서랍에 넣어둔 것이 아직도 45년째 그대로 남아 있습니다. 그러고 보면, 작가로 활동하는 지금의 내 모습이 그때부터 이어져온 것일지도 모르겠군요.

6　독일유학 시절에 한국에서 온 유학생이었던 선생님의 작품을 주변에서는 어떻게 평가했는지 궁금합니다.

　：학창 시절 시각적인 것에 예민하게 반응해서 조롱거리였던 나의 감수성이 독일에서는 오히려 특별한 재주로 통했습니다. 인정받지 못했던 나의 시각적 판단력, 섬세한 감성 등에 대해 칭찬을 들으니 절로 신이 났었지요. 특히 나의 조형성에 주목해주었습니다.

7 유학 당시 작품의 방향이 전환된 계기가 있었는지요?

: 한번은 이탈리아를 여행하다가 로마에 갔는데, 공산주의자들의 시위로 인해 거리가 온통 빨간색 플래카드로 물들어 있었습니다. 이 시위대를 따라가다가 찍은 사진이 바로 〈유럽컬러(로마)〉(1983)입니다. 이때부터 '카메라가 거의 내 몸이구나' 하는 생각을 갖게 되었고, 사진에 어느 정도 자신이 붙기 시작했습니다. 이러던 와중에 독일의 한 선생님이 나에게 "너는 독일과는 다른 한국에서 온 '구본창'이라는 느낌이 덜 든다. 그것을 찾아야 하지 않겠느냐"는 말씀을 했습니다. 이 말이 또 다른 계기가 되어 조형적으로는 덜 아름답더라도 내 이야기가 담긴 것들을 찾아나가기 시작했고 조금씩 작품이 변화하기 시작했습니다. 이후 한국에 들어와 컬러사진들을 찍기 시작했고, 1980년대의 한국의 모습을 기록하기 시작했습니다.

8 한국에는 1980년대 중반에 들어오신 것으로 알고 있습니다. 귀국 후 유학파 1세대로서 1990년대를 거치면서 어떻게 작업을 전개하셨는지 궁금합니다.

: 1985년에 한국에 돌아왔습니다. 그리워서 한국에 왔지만 반기는 사람도 없고, "어디에 어떻게 발을 디뎌야 하나, 제대로 하고 있기는 한가" 그런 고민을 많이 했습니다. 지금 젊은이들도 당시 나와 똑같은 고민을 하지 않을까요. 하루 일과를 끝내고 집에 돌아오면 고독하고 외로웠지요. 그래서인지 당시에 셀프작업을 많이 했습니다. 그런 작품들이 이후 〈태초에〉 연작으로 발전했습니다. 개인적으로 힘들었던 시기여서인지 당시 작품을 보면 고독하고, 멜랑콜리한 어두운 일면도 많이 보입니다. 이는 청소년 시기부터 느껴왔던 감정의 일면들이기도 한데 감정의 예민한 부분들이 오래가는 것 같습니다. 이는 나뿐만은 아닌 듯합니다.

1

1 〈태초에 19-3〉, 1995-6, 실로 꿰맨 젤라틴 실버 인화
2 〈유럽 컬러(로마)〉, 1983
3 〈시선 1980 시리즈〉, 1980년대

2

3

문학을 하는 사람이든 미술을 하는 사람이든 작가는 어린 시절의 여러 감정들을 품고 어른이 되어서도 되씹어서 계속 드러내는 것 같습니다. 이런 이야기를 꺼낸 까닭은 젊은 작가들, 이제 막 시작하는 작가들에게 누구나 다 힘든 과정을 거쳐서 작가가 된다는 것을 먼저 겪은 입장에서 해주고 싶어서입니다.

9 선생님 작품을 보면 모든 작품에서 개인적 성향이 많이 배어나는 것 같습니다. 한편으로는 기획자로서도 상당히 활발하게 활약하시는데, 작품활동과는 또 다른 부분인 것 같습니다. 혹자는 경영학을 전공한 사람으로서 비즈니스적 감각이 드러나는 일면이라고도 하는데, 어떤 계기로 기획자로서도 활동하게 되셨나요?

: 어떤 경우에는 내 스스로도 놀랍습니다. 내가 패션 일을 비롯해 여러 일에 얽혀 있지만, 크게 떠들면서 놀거나 2차로 술집에 가는 것은 그리 좋아하는 편이 아닙니다. 어떻게 보면 한국문화에 어울리지 않는 사람일 수도 있겠지요. 노래방도 세 번 정도밖에 안 갔으니까. 기본적으로 외향적인 성격은 아닙니다. 그렇지만 아까도 잠깐 언급했듯이, 어렵게 나의 가능성을 발견했기 때문에 하찮은 것들에 대한 관심과 마찬가지로 아직 빛을 보지 못한 작가들에게 애착이 많습니다. 그 사람들을 많이 드러내주고 싶습니다. 내 개인전보다 그룹전을 더 기획하고 진행하는 까닭은 여기에 있습니다. 좋은 감수성을 가지고 노력하는 작가들이 많은데 어렵게 작업하는 사람들을 보면 안타깝지요. 내게 전시기획 같은 좋은 기회가 들어왔을 때 놓치지 않고 일을 하는 것은 그런 마음에서 비롯할 겁니다. 어떻게 보면 사진을 찍을 때와 비슷한 감정에서 출발하는 것 같기도 합니다. 혹자는 욕심이 많다 혹은 상업적 목적은 아니냐고 의심할지도 모르겠습니다. 그러나 한 가지 분명한 것은 내가 더 드러나고 싶은 욕망에서 출발한 것은 아니라는 점입니다. 오히려 아직 빛을 보지 못한 작가들을 드러내 선보이고 싶었을 뿐입니다.

10 『한국 현대사진의 흐름 1980~2000』[107] 이라는 책을 보면 《사진 새 시좌》전이 한국 현대사진의 역사 속에서 주요 기획자로서 구본창의 이름을 알리는 중요한 계기가 되는 전시였던 것 같습니다. 그 전시가 워커힐호텔에서 초대전으로 진행된 것으로 알고 있는데 당시의 이야기를 듣고 싶습니다.

: 나는 항상 사소한 일들을 중요하게 여깁니다. 또 나를 도와주는 사람들이 많은 편입니다. 그 전시를 할 당시에는 수입원이 없어서 고민하던 중이었는데 우연히 올림픽 관련 인쇄물 일을 맡게 되었습니다. 그때 인쇄공장이 워커힐미술관과 거래를 하던 곳이어서 우연히 미술관 직원 분과 대화를 나눌 기회가 생겼고, 그런 인연이 전시까지 이어졌습니다. 대부분 사람들은 내가 노력을 많이 하는 사람이라고 생각하는데, 그보다는 그냥 사소한 인연을 중요하게 생각하다 보니까 하게 된 일들이 많습니다. 당시 워커힐미술관이 접근성이 좀 낮아서 많은 사람들이 오지는 않았지만, 좋은 전시를 많이 진행하던 곳이라 전시를 하게 되어 굉장히 기뻤던 기억이 납니다. 전시를 한 번 한 이후에도 미술관 측에서 후원을 많이 해주어서 다른 전시들로 이어질 수 있었지요.

11 《사진 새 시좌》전 이후 미술계나 다른 사진작가들의 반응은 어땠습니까?

: 글쎄요. 그 전시를 기획했을 당시에는 여기저기 글에 나타난 것처럼 비판을 많이 받았죠. 그 전시회는 개관 이후 가장 많은 관람객이 와서 볼 정도로 관심을 많이 받았습니다. 반응이 꽤 좋아서 사진작가를 지망하는 사람들이 순례하듯이

107 ── 진동선, 『한국 현대사진의 흐름 1980~2000』, 아카이브 북스, 2005

와서 보기도 했지요. 당시 학교에서는 전통사진을 고집하는 분들이 많았지만, 이 전시가 학생들이 학교에서 벗어난 자유로운 실험적 작품에 대해 두려워하지 않게 된 계기가 되었던 것 같습니다. 미술인지, 사진인지 하는 논란이 시작된 계기가 되기도 했고, 이후 만드는 사진이나 연출사진과 같은 사진들이 등장하기 시작했습니다. 이 전시 이후 2년이 지나고 나서 《한국사진의 수명》이라는 전시가 세 번 더 진행되었어요. 지금 다시 보면 우습고 시원치 않은 작품도 많아 보일 수 있지만, 일단 이렇게 자유스러운 시도들이 있었기 때문이 현재의 사진문화가 가능해진 것이라고 생각합니다. 지금 이름은 남지 않았지만 18년 전, 실험적 시도를 한 일군의 작가들이 있었기 때문에 지금이 가능하지 않았을까요. 한편으로는 그때가 더 참신했던 일면도 있었던 것 같습니다.

12 개인적으로 상업적인 사진이라는 표현을 좀 싫어하긴 하지만, 군이 표현을 하자면 상업사진, 좁혀 말하면 패션광고 혹은 화보사진과 같이 다른 분야와 함께하는 작업도 즐기시는 것 같습니다. 이런 작업들도 기본적으로 사진에 대한 애정, 작품활동의 연장선상에서 이루어지는 것으로 볼 수 있을까요?

: 앞서 언급한 중앙대학교 김영수 교수가 에스콰이어 등 패션사진작업을 많이 했었습니다. 개인적으로 평가하면 김영수 교수가 1980년대 중반 1990년대 초에 새로운 제품사진을 보여주면서 국내 상업사진의 수준을 한 단계 더 올려놓았던 것 같습니다. 이런 분위기를 타고 1980년대 후반 패션 관련 작업을 했습니다.

사실 당시는 굉장히 어렵던 시절이었지요. 그런 시절에 패션 쪽에서 일이 들어오니 생활 면에서 안정이 된 것도 사실입니다. 그렇지만 돈을 위해서만 작업을 했다면 오래 못 했을 거예요. 섬유나 달력 사진도 언급했지만, 아름다운 것을 만드는 일을 즐겼기 때문에 계속할 수 있었습니다. 한편으로는 사람들이 원하는 것

〈비누시리즈〉, 2007

〈탈(가산오광대)〉, 2002

을 만드는 일에 관심이 있었고, 또 그렇기 때문에 즐거웠습니다. 일이라고 생각을 하지 않고 작업을 진행했지요. 어떠한 상황에 있든지 그 안에서 최고를 끌어내는 작업이 나는 즐겁습니다. 아무것도 없는 상황에서 새로운 것을 만들어내는 일, 그리고 정적이면서 절제된 가운데 본질적인 느낌을 자아내는 상황을 끄집어내는 일이 좋습니다. 얼마 전 『바자(Bazaar)』에서 한 작업도 그런 맥락에서 참여하게 되었고, 아직도 가끔 특집이 있을 때는 한 번씩 참여하곤 합니다.

13 선생님 작업에 대해 한쪽에서는 연출이나 구성 사진으로 분류하기도 하고, 또 다른 쪽에서는 사진과 일대일로 마주하는 보다 모더니즘적인 사진가로서 보는 시각도 분명 있는 것 같습니다. 스스로 사진가로서 작품의 정체성은 어디에 있다고 생각하십니까. 그리고 앞으로 어떤 작업으로 발전해나갈 것인지 궁금합니다.

: 연출 아닌 연출이죠. 조명이나 배경으로 화장을 하는 연출이라기보다 대상이 가진 본질이 드러날 수 있도록 절제하는 연출이라고 할까요. 탈 시리즈에서도 무대나 관람객이 보이거나 하는 상황은 제거하고 피사체와 가장 잘 맞는 대상을 찾아내는 것은 분명한 나의 연출입니다. 백자도 마찬가지죠. 백자 뒤 배경도 어둡게 할까 밝게 할까 또는 나무 위에 찍을까 한지 문을 가져올까 여러 경우를 생각해봤고, 탈도 까만 배경 아니면 하얀 배경 등 여러 시도를 하다가 나의 방법을 찾은 겁니다. 그게 물론 최고라고 생각하진 않지만, 내가 해석하는 방법으로서는 최선이라고 생각합니다. 피카소가 있으면 마티스도 있고, 피카소만이 최상이라고 할 수는 없을 테니까요. 피카소 그림만 매일 보면 그것도 지겹지 않겠어요. 음악도 모차르트가 있으면 베토벤도 있습니다. 각각의 소리가 다 다르듯이 모두의 취향이 다 다른 것입니다. 한 가지 취향만을 최고라고 할 수는 없는 것 같아요. 나는 절제된 것을 좋아하고, 내가 만들어내는 모든 화면도 그렇습니다. 절제된

아름다움을 우리가 왜 다 잊어버렸나, 그것이 애석합니다. 선조들로부터 물려받은 우리만의 고유한 절제된 아름다움, 그런 한국적인 아름다움을 구본창을 통해 알리고 싶습니다.

인터뷰를 마치며

어렵게 시간을 쪼개 만난 한낮의 인터뷰는 짧게 주어진 시간 때문에 긴박했지만, 무엇보다 충만했다. 다시 처음으로 돌아가, 인생 선배로서 혹은 동시대를 살아가는 동지로서 또는 예술인 구본창으로서 그의 모습은, 우연히 담은 사진 속 서울의 풍경이나 사진 속 백자에 담겨진 절제된 아름다움 바로 그 것이었다. 일상의 사소한 순간 혹은 덧없음을 기록하는 사진가로서의 여정은 한국 현대사진을 알리는 기수로서, 해외미술관에 사진전을 기획하는 기획자로서, 후학을 길러내는 교육자로서 끊임없이 이어 진다. 하지만 그도 밝혔듯이 이 모두는 우리가 놓치기 쉬운 모든 것을 아끼고 보존하려는 그의 작가 적 태도에서 출발하고 있다. 그것은 분명 우리 안에 내재된 본질적인 아름다움일 것이다.

박경린, 최순영

구본창 具本昌

1953	서울 출생
	연세대학교 상경대학 경영학과 졸업
	함부르크 국립 조형미술대학교 사진 디자인 전공, 디플롬

개 인 전

2009	《Purity》, 갤러리 라움 미트 리히트, 비엔나 등 30여 회의 개인전
2007	《구본창전》, 고은사진미술관, 부산
2006	《백자》, 국제갤러리, 서울
	카히츠칸 미술관, 교토, 일본
2004	《Masks》, 《White》, 갤러리 카메라 옵스큐라, 파리, 프랑스
2003	《구본창사진전-가면》, 한미사진미술관, 서울
2002	《Masterworks of Contemporary Korean Photography》, 피바디 에섹스 뮤지엄, 메사추세츠, 미국
	《Fragile Tremors》, McCusker 기획, 샌디에이고사진박물관, 샌디에이고, 미국
2001	《구본창사진전》, 삼성 로댕 갤러리, 서울
	이외 다수

단체전

2007	《한국현대사진 60년》, 국립현대미술관, 과천
1998	《Alination and Assimilation》, 현대사진박물관, 시카고, 미국
1995	《한국현대미술의 오늘》, 광주 비엔날레, 광주현대미술관, 광주
1991	《제1회 한국사진의 수평전》, 토탈미술관, 서울
	이외 다수

저서 및 작품집

- 『Purity』, 갤러리 라움 미트 리히트, 오스트리아, 2009
- 『視線1980』, WOW Image, 2008
- 『Everyday Treasures(일상의 보석)』, Rutles, 일본, 2007
- 『구본창』, 카히츠칸미술관, 교토, 일본, 2006
- 『Deep Breath in Silence』, 한길아트, 2006
- 『Revealed Personas』, 한길아트, 2006
- 『Vessels for the Heart』, 한길아트, 2006
- Camera Work vol. 2 『Bohnchang Koo: 탈 Mask』, 한미문화예술재단, 2004
- 『구본창』, 열화당 사진문고, 2004
- 『In the Beginning』, Workshop 9, 1998
- 『Art Vivant : 구본창』, 시공사, 1994
- 『생각의 바다』, 행림출판사, 1992

전시기획

2008	2008 대구사진 비엔날레 전시총감독, 대구
2007	《바라보기 · 상상하기》, 동강사진축제, 영월
2000	휴스턴 포토페스트에서 웬디 와트리스와 함께 한국 현대사진전 기획, 미국
	《Standing on the Threshold of Time》 기획, 오덴제 포토트리엔날레, 덴마크
2001	《Awakening》 기획, 시드니 호주사진센터, 호주
1995	《정해창 회고전》, 갤러리 눈, 서울
1992	《아! 대한민국》, 자하문미술관, 서울
1988	《사진 새 시좌》, 워커힐갤러리, 서울
	이외 다수

기타사항

현(現) 경일대학교 사진영상학부 교수

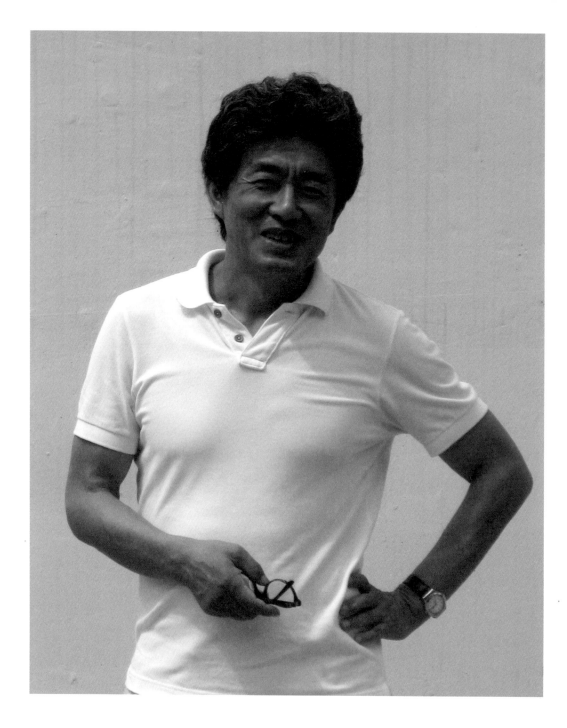

이미지와 텍스트의 경계를
넘나드는 새로운 조각

안규철

안규철은 1980년대 그룹 '현실과 발언'에서 활동하면서 현실비판적인 작업을 하다가 독일 유학에서 돌아온 후에는 언어와 사물의 관계를 다루는 설치작업을 하고 있다. 그가 대학교를 졸업하고 유학을 가기 전, 중앙일보 『계간미술』의 기자로 재직할 당시 글을 쓰며 생계를 유지한 경험은 언어와 사물에 대한 개념을 구체화할 수 있는 힘이 되었다. 그의 작품은 익숙한 기성품의 형태를 비틀어 보여주어 낯설게 느껴지도록 한다. 여기서 그의 작업은 다양한 방식으로 기호의 임의성을 보여주는 데 그치지 않고 공간에 대한 인식을 쇄신시킨다. 그것이 언어적 공간이든 실제 공간이든 혹은 시간적 공간이든 간에, 이 공간은 물질성과 원본성을 내세우며 작품 속으로 몰입하고자 하는 모더니스트의 태도와 상응하기보다는 사회에 대한 메타비평으로서 일상의 모순을 환기시키는 공간이다.[108]

108 —— 본 인터뷰는 2009년 5월 2일 금호미술관, 그리고 12월 10일 한국예술종합학교 안규철 교수 연구실에서 이루어졌으며, 이희윤·이정화에 의해 각각 두 차례 진행되었다.

1 눈으로 보는 미술을 이미지 언어로 사유하도록 방향을 튼 것이 현대미술이라고 한다
 면 선생님의 작업은 산문보다는 운문에 가깝다는 인상을 받습니다. 기성품을 직접
 보여주기보다는 수공품을 즉물적으로 보여주는 작업을 하시는데 이는 일종의 정제
 과정으로 보입니다.

 ：네, 덧셈과 뺄셈에 비유할 수 있을까요. 작가가 이런저런 구상을 하고 자료
 를 찾고 드로잉을 하는 과정은 대개 덧셈과 비슷합니다. 연관될 수 있는 모든 것
 을 모아보고 그것을 조합하고 재구성하는 방법을 찾는 과정이 그렇죠. 하지만 작
 업의 윤곽이 정해지면서부터는 뺄셈이 시작됩니다. 그 과정에서 불필요한 요소,
 군더더기, 남겨진 잔류물들을 찾아내서 최대한 걸어내는 것이 앞의 과정보다 더
 중요하다고 생각합니다.

2 선생님의 작업은 롤랑 바르트(Roland Barthes)가 말한 '텍스트성'을 함유하고 있다
 고 봅니다. 이는 조각이라는 매체에서 효과적으로 드러내기 어려울 것 같다는 생각
 도 드는데요. 기성품을 직접적으로 제시하는 것이 아니라 기성품 같은 수공품으로
 손수 작업하시는 이유를 듣고 싶습니다.

 ：제가 언젠가 미술가란 본래 손의 노동으로 생각을 펼쳐내는 사람이라는 말
 을 한 적이 있습니다. 옛날 사람들은 웬만한 물건은 직접 만들어 썼는데 요즘 사
 람들은 그럴 시간이 없지요. 대부분 시간을 돈 비는 데 쓰고 물건은 사서 쓰고 있
 습니다. 우리는 손의 다양한 가능성을 잃어버리는 시대에 살고 있다고 할 수 있
 어요. 그런데 미술가들은 손으로 만드는 일을 여전히 하고 있는 사람들입니다.
 미술가가 손의 노동으로 재료와 직접 부딪치는 과정은 다른 것으로 대체되기 어
 렵습니다. 저는 손으로 하는 작업, 즉 머리가 생각한 것이 재료를 다루는 노동을

통해 변화하고, 원래와는 전혀 다른 것으로 발전해가는 과정이 미술의 가장 흥미로운 특성이라고 생각해요. 물론 미술의 개념은 계속 변하겠지만, 소멸하기에는 다른 어떤 것으로도 대체할 수 없는 부분이 분명히 있다고 생각합니다.

3 2004년 전시회 《49개의 방》의 작가노트를 보면, "내게는 미술을 하면서 계속해서 미술을 의심하는 병이 있다. 범람하는 이미지의 강력한 힘 앞에서 수공적인 이미지 생산자로서 무력감을 느끼고, 자본과 경제가 지배하는 현실 속에서 미술의 역할에 대해 회의한다. 이미지를 다루면서도, 실상을 가리고 왜곡하는 이미지의 수상쩍은 속성을 경계한다"라고 이미지의 진실성에 대해 의문을 가지는 부분이 나옵니다. 이미지를 바탕으로 이미지를 만드는 시각예술가로서 그것을 경계하는 태도를 가진다는 것은 어떤 의미입니까?

: 작가의 태도에 대한 다양한 정의가 있겠지만, 포괄적으로 예술가의 중요한 역할은 우리가 살고 있는 지금의 세상에 무엇이 결여되어 있는가를 짚어내고 그 결핍에 대해 독창적인 방식으로 이야기하는 것입니다. 삶과 사회에 대한 메타비평이라 할 수 있겠지요. 이런 관점에서 시각적으로 대단히 풍부하고 강력한 이미지들이 대량생산되고 유포되는 시대에 미술가의 역할이 어때해야 하는가를 생각해볼 수 있겠지요. 이런 환경에서 작가가 적극적으로 더 화려하고 매혹적인 이미지를 생산하면서 대중매체와 산업적 이미지들과 경쟁하려 할 수도 있고, 반대로 수공업적인 이미지를 강조할 수도 있어요. 저로 말하자면 자극적이고 매혹적인 이미지와 경쟁하는 스펙터클을 만드는 것보다는 후자의 금욕적인 태도를 지향해왔다고 할 수 있습니다. 그래서 '컨셉은 있는데 비주얼이 부족한' 작가란 평을 듣는 거죠.

1

1 〈그 남자의 가방〉, 1993, 혼합재료, 가변크기

2 〈다리조각〉, 2006, 혼합재료

3 〈지나친 친절〉, 2005, 혼합재료

2

3

4 선생님은 '생각하는 조각가', '사물들의 통역가'라는 평을 듣고 계신데 윤난지는 이를 선생님 작업이 보여주는 기표와 기의의 불일치 때문이라 분석하였습니다.[109] 언어학에서는 우리가 떠올리는 실제 의미인 기의와 이 의미를 표현하는 도구인 기표간의 불일치를 기호의 임의성이라 합니다. 이 편차가 선생님 작업에서는 익숙한 사물이 다른 맥락으로 다가오는 것이라 하겠습니다. 기호를 낯설게 함으로써 추구하시는 바는 무엇입니까? 앞서 말씀하셨던 미술가의 역할과 상통하는 것입니까?

 : 일상언어에서 기의와 기표가 상응하고 일치한다면 우리가 기호와 언어에 대해 의심할 여지가 없겠지요. 하지만 우리는 늘 그 편차를 경험합니다. 그럼에도 습관과 편의 때문에 부족한 대로 약속된 언어의 관습 속에서 살고 있지요. 유학생활에서 외국어를 배우는 과정에서 이러한 언어의 문제에 새삼스럽게 관심을 갖게 되었습니다. 제가 세상에 대해 품고 있던 의문, 왜 부조리와 모순이 그대로 용납되는가 하는 문제가 언어와 기호의 문제와 관련되는 문제라는 생각을 하게 된 거죠. 박이소(박모)나 강익중 같은 작가들에게서도 비슷한 관심을 보게 되는데, 공통적으로 외국생활을 하면서 자기정체성에 대한 고민이 언어 자체에 대한 관심으로 나타나는 것 같습니다.

5 1992년에 발표하신 작업들을 보면 방금 말씀하신 개념이 뚜렷하게 보입니다. 세 개의 외투가 어깨로 서로 이어져 있는 〈단결, 권력, 자유〉나 〈망치의 사랑〉은 언어의 유희와 언어의 역설을 동시에 보여주는 작품이라는 인상을 받게 됩니다.

 : 단결 · 권력(힘) · 자유라는 말은 긍정적이고 이상적인 의미를 담은 단어들

109 ── 윤난지, 「안규철-바깥의 '흔적'을 담는 메타미술」, 『월간 미술』, 7월호, 1999, pp. 114~123.

입니다. 독일어에서 이 세 단어를 하나로 연결하면 "단결이 자유를 만든다 (Solidarität Macht Freiheit)"라는 문장이 되지요. 이 말은 예전에 폴란드 자유노조 운동의 구호로 사용되었어요. 그런데 1991년에는 미국의 부시대통령이 유럽 국가들에게 이 말을 한 겁니다. 쿠웨이트의 자유를 위해 유럽국가들도 단결해서 걸프전쟁에 참가해야 한다는 말이었습니다. 그때 이런 식으로 언어를 사용하면 언어가 무력화된다는 생각을 했어요. 인플레이션으로 가치가 떨어진 화폐처럼 언어의 원래 가치가 증발하는 거죠. 이런 생각이 그 당시 오브제와 언어를 사용한 작업의 배경이 되었습니다.

6 『월간 미술』 이건수 편집장과의 인터뷰를[110] 보면 선생님은 유학 시절, 조각의 근본적인 조건인 물질성·공간성·장소성을 다시 고려하는 과정에서 사람들 사이의 일보다 사물들 간의 관계에 초점을 맞추게 되었다고 말씀하셨습니다. 그때 선생님께서 "일상적인 사물들 속에 사람들의 생각과 관계가 반영되고 있음에 주목하게 된 것이 작업에 중요한 전환점을 가지고 왔다"라고 하셨는데 이 점이 유학하면서 바뀐 가장 큰 변화입니까?

 : 그렇게 볼 수 있지요. 사회와 역사에 대한 예술의 책무가 강조되었던 80년대 말의 한국과 독일의 미술상황은 너무나 달랐어요. 역사적인 시차가 너무 컸다고 할 수 있겠지요. 우리나라가 민주화운동으로 들끓던 시대였다면 독일은 이미 20년 전에 68학생운동의 격동기를 겪었고 이제는 그 기억이 희미해지던 시점이었어요. 68세대가 사회의 중추적인 기득권층으로 자리 잡은 그곳에서 정치사회적 무관심과 냉소는 젊은 세대의 지배적인 정서였어요. 당연히 문화적 쇼크가 컸

110 ―― 이건수, 「언어 같은 사물, 사물 같은 언어」, 『월간 미술』, 3월호, 2000, pp. 107~113.

고, 더 이상 한국에서처럼 한국의 시사적인 사건들을 소재로 작업을 계속할 수는 없었습니다. 그 역사적 시차를 넘어서 보편적인 주제를 찾으려 노력한 것이 그와 같은 양상으로 나타났던 것 같습니다.

7 이방인으로 산다는 것은 자신의 뿌리를 더욱 의식하게 한다는 생각이 듭니다. 더구나 80년대에 민중미술그룹인 '현실과 발언'에서 활동하셨기에 역사적 시차에 대해 민감하게 인식하셨을 것 같습니다. 선생님께서 보신 '한국성'은 무엇이었습니까?

참 어렵고 포괄적인 문제입니다. 서양화는 외국에서 들어온 것입니다. 그래서 한국화보다 자기정체성에 대한 많은 의문과 불안을 드러내왔지요. 전통적인 오방색으로 추상화를 그리거나 우리 조상들의 옷색깔이었던 흰색으로 단색조 회화를 했습니다. 이런 방식은 그 후에도 다른 양상으로 계속되어왔는데, 저는 결국 이런 문제가 자기정체성에 대한 불안감에서 비롯된다고 생각합니다. 한국성이라는 추상적이고 유동적인 개념을 가시적인 형태나 색감에 결부시켜 포착하려는 시도는 실패할 수밖에 없어요. 오히려 이질적이고 모순적인 요소들이 한꺼번에 공존하고 상충했던 한국 근현대의 독특한 집단적 경험에서 한국적인 어떤 특성을 찾아보는 것이 더 나을지 모릅니다. 남에게 보여주고 인정받기 위해 의도적으로 어떤 특징을 지정하여 꾸미는 것이 아니라, 우리 속에 있는 것이 자연스럽고 다채롭게 드러나는 것이어야 할 것입니다.

8 1980년대의 '현실과 발언' 활동 당시의 작업은 연극무대의 축소모형에 시사만화식의 묘사이고 가벼운 조각을 지향했었다는 기사를 본 적이 있습니다. 민중미술계열의 작품을 하셨을 때 기존의 조각이 사회의 모순에 침묵한 채 무게만 잡고 있었던 것에 거리를 느끼신 것으로 보입니다. 이후 유학생활 중 처음 연 92년 개인전에 대

해서 '현실과 발언' 동인들 사이에서 논쟁이 있었다고 들었습니다. 그럼에도 지난 6월에 열렸던 '현실과 발언 포럼'을 맡아 하셨는데 '현실과 발언'은 선생님께 어떤 의미입니까?

: '현실과 발언'은 1970년대 말에서 1980년대 전반까지 미술사적으로 중요한 역할을 한 그룹이고, 저의 작가적 출발점이라 할 수 있습니다. 80년대 민중미술운동에서 선배세대였지만 다양한 작가적 개성이 공존하는 그룹이었습니다. 80년대 중반 이후 해체된 것도 구성원의 다양성과 관계가 있지요. 92년 개인전 때는 이미 '현실과 발언'이 해산한 뒤였는데, 선배들과 밤새 토론을 하면서 주로 작품의 소통에 관한 비판을 많이 들었던 기억이 납니다. 이런 작업을 사람들이 이해할 수 있겠냐는 지적이죠. 올해는 '현실과 발언'이 30주년이 되는 해입니다. 30주년을 맞아서 회고하는 전시와 출판을 준비하고 있지만 '현실과 발언'이 부활하는 건 아닙니다. 자료를 정리하고 그 시절을 돌이켜보는 것에 큰 의미를 두고 있습니다.

9 올해 봄 전시하셨던《2.6평방미터의 집》은 관객이 실제 들어갈 수 있을 정도로 크기가 컸고 그래서 마치 실제 주거공간 같기도 했습니다. 선생님 작업의 특징인 언어적 작업이라기보다는 건축적인 작업이었는데요, 그동안 보여주신 사물이나 집에 대한 작업보다 더 직설적이라는 인상을 받았습니다. 이는 2004년《49개의 방》개인전과도 연결점이 분명하다고 보이는데, 건축적 요소를 수용하신 이유가 있으십니까?

: 평소 전시를 하면 전시장이 어떤 공간인가에 대해 많이 생각합니다. 작품뿐 아니라 작품이 놓이는 장소나 관객에 대한 관심이 작업의 동기가 되기도 하죠.《2.6평방미터의 집》전시는 우리나라의 대표적인 건축설계회사가 운영하는 작은

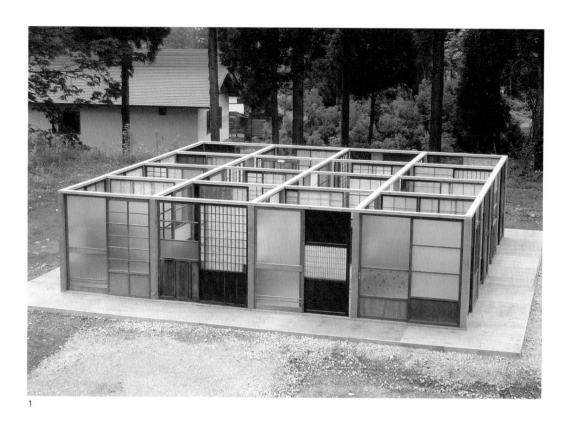

1

1 ⟨타인들의 방⟩, 2006, 혼합재료
2 ⟨바닥없는 방⟩, 2004, 혼합재료

2

갤러리에서 열렸어요. 그래서 건축전문가들의 공간에 아마추어의 소박한 집을 지어보자는 생각을 한 것입니다. 한 사람이 삶을 유지하기 위해 필요한 최소단위의 공간을 만들어봤습니다. 집은 개인의 삶이 외부공간으로 확장되는 것으로 그 주인을 닮아가게 마련인데, 오늘날 우리의 주거문화는 집이 삶을 규정하고 있어요. 이런 현상을 다뤄보고 싶었습니다.

10 예술은 별도의 세계로 존재하는 것이 아니라 일상 속에서 이루어진다고 생각하시는 것 같습니다. 오늘날, 현대미술은 일방적 설명이나 묘사보다는 질문으로 방향을 잡은 것처럼 보입니다. 이 방향이 과연 옳은 방향인가에 대해서는 여러 의견이 있는데 가장 큰 비판은 아무래도 관객과의 소통 부분이 아닐까 합니다. 비전공자가 현대미술 전시를 가면 난해하다는 반응이 많고 이에 관객의 태도는 여전히 미술에 대한 전통적 인식에서 벗어나지 않았다는 생각이 듭니다. 이 시점에서 작가는 어떤 역할을 해야 합니까?

: 쉬운 문제는 아닙니다. 정규교육과정의 문제이기도 하고 또 관객이 스스로 생각할 시간을 갖기 힘든 바쁜 사회에도 원인이 있겠지요. 예술가가 끊임없이 질문하고 성찰하는 역할을 담당하는 사람이라고 한다면, 관객들을 자극하고 시비를 걸고 스스로 질문하도록 일깨우는 것도 그 역할이라고 보는 거죠. 하지만 소통이 이루어지지 않는 미술이 무슨 가치가 있느냐고 하면 막막하긴 합니다. 더 친절하게 관객에게 다가가야 한다는 얘기도 맞습니다. 그러나 저는 작가가 입에 떠넣어주는 메시지를 수동적으로 받아들이는 것이 진정한 소통은 아니라고 생각해요. 그건 지루한 동어반복이지요. 다양한 층위의 소통방식이 있겠지만, 의미 있는 소통은 우리의 관습적인 기대와 예상을 벗어나는 것일 수밖에 없고 불편할 수밖에 없어요.

11 서울시라는 '관'이 디자인 서울이나 도시갤러리 프로젝트 같은 문화·예술을 적극 후원하고 또 어떤 면에서는 적극 개입합니다. 공적 기금으로 미술활동을 후원하는 것은 어쩔 수 없이 정치성을 띠기 마련인데요, 어떤 메시지를 작가에게 주문할 수도 있는 가능성은 늘 있다고 보게 됩니다. 공공미술에 있어 '관'의 후원과 개입에 어떤 생각을 가지고 계십니까?

: 글쎄요. 제가 지금 마침 도시갤러리 프로젝트를 준비하고 있는 입장이라 조심스럽네요. 하지만 현재 우리나라 환경에서 그런 시도조차 없다면 공공미술은 백지상태가 될 위험이 큽니다. 관의 지원을 받는 미술이 정치적으로 오용될 가능성도 있고 또 공공미술의 효과가 기대에 못 미치는 경우도 있겠지만, 그런 우려 때문에 공공미술의 다양한 긍정적인 효과와 가능성이 포기될 수는 없다고 생각합니다. 상업적인 미술시장이나 미술관 같은 미술제도의 바깥쪽에 방치되었던 대안적 모색들이 공공미술로 수용된다면 그만큼 미술의 영역이 풍부하고 다양해지는 긍정적인 효과를 기대할 수 있겠지요.

12 현재 미술계는 미술시장, 미술관, 대안공간으로 지형도를 그려볼 수 있습니다. 대안공간이 더 이상 대안적이지 않고 미술관은 여전히 울타리를 치고 있으며 미술시장은 더욱 커져 작품이 아닌 작가를 소비하는 시점인 것처럼 보이는데 이에 대한 선생님 의견은 어떠십니까?

: 미술시장이 현대미술 전체에 미치는 영향력은 누구도 부정할 수 없습니다. 미술시장, 미술관, 대안공간, 이들 세 개의 다른 제도가 서로 균형을 이루면서 견제하고 시너지를 내는 것이 바람직하지요. 저는 특히 대안공간의 역할을 강조하게 됩니다. 지난 7, 8년 동안 한국 현대미술의 지형에 가장 중요한 영향을 미친

것은 대안공간이었습니다. 수많은 작가들이 대안공간을 통해 미술계에 진입했고 그것은 우리나라 미술에 엄청난 활력을 불어넣었습니다. 또 그 사이에 많이 늘어난 레지던시 프로그램들은 대안공간 작가가 미술관으로 진입하는 통로가 되었지요. 문제는 그 대안공간이 시장에 포위되거나 추월당해서 '대안성'을 잃게 되는 것입니다. 미술대학생들을 곧바로 시장에 진입시키는 것을 목표로 하는 아시아프(ASYAAF: Asian Students and Young Artists Art Festival) 같은 행사가 단적인 예죠. 누군가 대안공간이란 상업화랑과 똑같은 전시를 하면서 그것을 판매하는 방법을 모를 뿐이라는 농담을 했는데, 대안공간들의 역할정립이 중요하다고 생각합니다.

22명의 예술가,
시대와 소통하다

인터뷰를 마치며

안규철은 경계에 있는 것을 꺼리지 않는 작가이다. 미술대학을 졸업하였지만 생계를 위해 직업을 구했고, 기자로 재직하다 불현듯 미술대학을 들어갔다. 민중미술가로 첫발을 딛었지만 개념미술가로 돌아왔으며 전업작가가 아닌 교수작가로 미술시장과 거리를 두고 있다. 그는 시각예술가이면서 이미지를 경계하고 미술가이면서 텍스트를 끌어온다. 안규철에게 작품은 그 자체로 완성되는 목적이 아니라 현실에 대한 인식에 이르는 수단이다. 역사적으로 대척점에 있던 텍스트와 이미지의 경계를 넘나드는 그의 작업은 포스트모더니즘의 그것과 닿아 있다고 할 수 있다. 현대미술은 현실에 대한 환기를 통해 인식으로 가는 통로를 제공하는 것이며 이 환기의 과정에서 우리는 안규철의 작업을 발견하게 될 것이다.

이희윤, 이정화

작 가 약 력

—— 안 규 철 安 奎 哲

1955	서울 출생
	서울대학교 미술대학 조소과 졸업
	독일 슈투트가르트 국립미술대학 연구과정 졸업

—— **개인전**

2009	《2.6평방미터의 집》, 공간화랑, 서울
2004	《49개의 방》, 로댕갤러리, 서울
1999	《사소한 사건》, 아트선재미술관, 경주
1996	《사물들의 사이》, 아트스페이스 서울 / 학고재, 서울
1993	갤러리 오버벨트, 슈투트가르트, 독일
1992	《안규철 개인전》, 스페이스샘터화랑, 서울

—— **단체전**

2005	《번역에 저항한다》, 토탈미술관, 서울
2004	《The Breath of the House》, 영남도자문화센터, 대구
	《일상의 연금술》, 국립현대미술관, 과천
2003	《미술속의 만화, 만화속의 미술》, 이화여대박물관, 서울
	《아름다움》, 성곡미술관, 서울
2002	〈접속〉, 《제4회 광주 비엔날레》, 광주
	《움직이는 조각》, 신세계미술관, 인천 / 광주
2000	《디자인 혹은 예술》, 디자인미술관, 서울
1999	《포비아—그 욕망의 파편들》, 일민미술관, 서울
	《아트웨어》, 국립현대미술관, 과천

1998	《미디어와 사이트: 부산시립미술관 개관기념전》, 부산시립미술관, 부산
1997	《한국미술97》, 국립현대미술관, 과천
	《옷과 자의식 사이》, 스페이스사디, 서울
	《오늘의 한국조각-사유의 깊이》, 모란 갤러리, 서울
1996	《아시아작가 4인전》, 헤페허화랑, 에술링엔, 독일
	《한국모더니즘의 전개》, 금호미술관, 서울
1995	《틈》, 퀸스들러베어크슈타트, 뮌헨, 독일
	《싹》, 선재미술관, 서울
1994	《2인전》, 갤러리 브란트슈태터, 취리히, 스위스
1993	《태평양을 건너서》, 퀸즈미술관, 뉴욕, 미국
	《2인전》, 갤러리 카임, 슈프트가르트, 독일
1987	《문제작가작품전》, 서울미술관, 서울
1986	《삶의 풍경》, 서울미술관, 서울
1985	《현실과 발언》, 그림마당 민, 서울
1983-87	현대공간회 조각전

저서

- 『안규철. 43 테이블』, 테이크아웃드로잉, 2003
- 『그 남자의 가방』, 현대문학, 2001
- 『그림 없는 미술관』, 열화당, 1996

수상

| 2005 | 제19회 김세중 조각상 |

기타사항

| 1980 | 중앙일보 『계간미술』 기자 |

현(現) 한국예술종합학교 조형예술과 교수

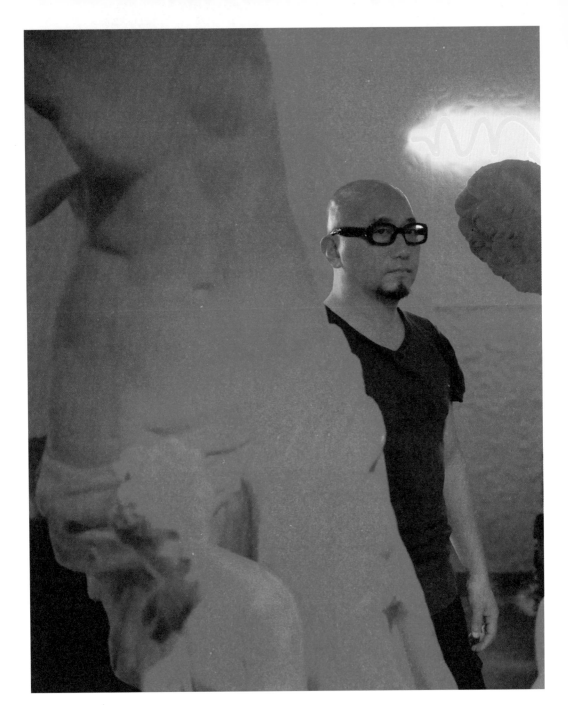

최정화

최정화는 대학교 재학중 중앙미술대전에서 대상을 받으며 미술계에 등장했다. 이후 최정화는 표현주의 회화를 그만두고 새로운 미술경향의 소그룹 '뮤지엄'을 결성해 1980년대 모더니즘과 민중미술의 계보에서 벗어난 설치작업으로서 1990년대로 이어지는 신세대 미술을 시작했다. 1990년대 들어 최정화는 미술 외의 장르를 넘나들며 영화, 공연, 인테리어, 건축 등 다양한 시각문화의 영역에서 그만의 스타일을 구축한다. 1980년대 후반부터 현재까지 그가 제시한 포스트모던하고 확장된 형태의 미술은 한국 현대미술의 중요한 전환기에 위치하고 있다. 최정화는 《선데이 서울》(1990), 《설겆이》(1993), 《뼈: 아메리칸 스탠다드》(1995), 《싹》(1995) 등 사회 전반에 대한 통념을 꼬집고 사회적 금기를 풀어보기 위해 다양한 퍼포먼스, 전시, 공연을 기획하였다. 1980년대 후반 시작된 최정화의 실험이 1990년대를 관통해 2000년대 한국의 공공미술에 이르기까지 자리매김하는 과정은 한국 현대미술의 변동의 흐름에서 특징적인 사건일 것이다.[111]

111 —— 본 인터뷰는 2009년 4월 15일 오후 종로 낙원아파트 가슴시각개발연구소에서 김이정·구진희·김은영에 의해, 9월 25일 종로 청진옥에서 김이정·김은영에 의해, 10월 16일 종로 기무사에서 김이정에 의해 세 차례 진행되었다.

1 선생님은 '살아 숨쉬는 뮤지움'이란 의미에서 현장성과 현재성을 지향한 소그룹 '뮤지움'(1987)을 조직하셨어요. 당시 소그룹활동이 현재까지 선생님과 동료들의 작업에 미친 영향에 대해 말씀해주세요.

: 80년대는 민중미술과 모더니즘 외에는 학교 안에서 미술을 하는 분위기가 아니었고, 우리는 학교 밖에서 놀면서 시작했어요. 학교를 나오면 보고 배울 게 많았거든요. '뮤지움'(1987)은 즉흥적으로 우리가 하고 싶은 걸 하고 놀다가 만들어진 거예요. 80년대에는 그런 그룹들이 많았어요. 친구들끼리 모여서 만든 건데 다 달라도 서로 존중했죠. 그런 소그룹이 너무 신화화돼 있어요. 그 당시 모습에 비해 과대평가되고 있는 거죠.

2 1986년 '중앙미술대전' 대상 없는 장려상, 87년 대상을 수상한 작품들과 수상 이후 80년대 후반부터 현재까지 최정화의 작업은 매우 다릅니다.

: 그때 작업은 상 타기 위해 그린 그림이었죠. 신표현주의라고 하는 심사위원들의 구미에 맞는 것을 그린 건데 손재주로 효과를 내는 그림이었어요. 당시의 내 그림들은 잘난 체하는 그림들이었는데 상을 받고 나서 그리는 것을 그만뒀죠. 지금도 붓글씨는 쓰는데 그림은 그리지 않아요. 88년 인테리어회사에 들어갔고 그때 학교를 나와서 재료가 어떤 것이고, 설치가 뭔지, 현장에는 어떤 가능성이 있는지 알게 됐죠. 그리고 90년대부터 내 작업을 한 거 같아요. 그때부터 '뮤지움' 때 친구들과 같이 놀면서 작업을 하고 전시도 기획했고, '가슴시각개발연구소'에서 인테리어 및 각종 디자인을 한 겁니다.

3 디자인, 인테리어를 하면서 소위 '예술'을 병행했던 과정이 특이한 것 같아요.

: '예술'이라는 말 무섭지 않아요? 디자인이나 미술이 뭐가 달라요? 내 작업을 디자인이라고 하든 예술이라고 하든 중요하지 않아요.

4 90년대 선생님을 포함한 '신세대 미술' 작가들이 다방면에서 활동하셨잖아요. 《선데이 서울》(1990), 《뼈: 아메리칸 스탠다드》(1995), 《싹》(1995) 전시는 지금 보아도 실험적이고 파격적입니다. 그때 활동들이 현재 한국미술에서 어떤 의미로 작용한다고 생각하세요?

: 재밌게 놀았어요. 나에게 미술은 원래 지겨운 거였는데, 설치하고 짓고, 그 안에 들어가서 같이 놀고, 해보고 싶은 걸 할 수 있는 게 재미있는 거죠. 한국미술사에서는 어떤 지형인지는 몰라도 '뮤지움'을 만들어 다함께 놀았던 90년대 시각문화는 재미있게 남아 있잖아요. 우리 전시들도 다 그랬어요. 《뼈: 아메리칸 스탠다드》(1995)는 철거하기 직전 폐가에 들어가서 한 전시였는데 양옥 천장을 천으로 싸기도 하고 지붕기와도 다 밟으며 다닐 수 있게 했어요. 더 이상 집이 아닌 공간에서 공연도 하고, 사진, 영화, 퍼포먼스 다 들어가 있잖아요. 그런 재밌는 전시들이 그 당시 홍대 주변에서는 가능했어요. 《싹》도 아트선재 기공식 전에 한옥에 들어가서 한 전시였어요.

5 삶과 예술의 키워드를 '싱싱, 생생, 빠글빠글, 짬뽕, 날조, 엉터리, 색색, 부실, 와글와글, 섞어찌개'라고 하셨는데 작품에 그런 느낌이 묻어 있어요.

: 내가 좋아하는 말들이에요. 시장골목에서 느껴지는 기운과 물건들이 주는

느낌이잖아요. 아줌마들의 기운이기도 하고. '싱싱', '생생'은 날것, 살아 있는 것, '색색'은 여기저기 걸려 있는 오방색, '엉터리와 부실'은 엉성함을 가장한 치밀한 걸 말해요. 세련됨이 아닌 눈부시게 하찮음과 치밀한 엉성함. 시장에 가는 이유는 번잡함과 허술함이 주는 그런 정서를 느끼기 위해서이기도 해요. 내가 보여주는 것만 봐도 어떤 건지 이해할 겁니다.

6 전시 때문에 거의 해외에 체류하시잖아요. 국내보다 해외전시에 더 많이 초대되시고요. 비엔날레나 해외전시 후에 국내에서 전시를 하서서 최정화는 역수입된다는 얘기도 있습니다. 비엔날레나 해외전시에는 어떤 기분으로 나가세요?

: 가기 전에는 아무 생각 없어요. 가서 결정해야죠. 가서 보고 결정하니까 그곳에 오래 머물러야 하고 잘난 척할지 어떻게 할지를 현장에 가서 보고 주변도 알아야 하니까 시간이 많이 걸려요. 항상 해외에서 나를 먼저 부르죠. 외국에서 하고 나면 그걸 다시 국내에서 하자고 그래요. 이상해요. 뭐가 이상하냐 하면 내가 외국에 나가서 작업할 때, 그 작업은 나만 하는 게 아니에요. 날 부르는 사람들이랑 그 지역이랑 함께 하는 것이죠. 이게 문명·문화가 교류한다는 것 아니겠어요?

7 작업에 대한 아이디어는 주로 어디에서 얻으세요?

: 대답할 필요가 없는 질문. 그런 질문에는 대답하지 않는데…… 사상누각과 똑같은 얘기예요. 나는 설명하는 게 싫어요. 기무사[112] 옥상, 그냥 가서 보세요.

112 ── 《예술의 새로운 시작-신호탄》, 2009, 국립현대미술관 서울관

'Your heart is my art. My hobby is contemporary art.' 나는 이걸 취미로 하기 때문에 현대미술이 되는 거지 전업을 했으면 바보가 됐을 거예요. 'One Day Installation' 어떤 순간에, 돈을 많이 들여서 몇 달을 해도 순간적으로 자기 느낌을 가지고 나의 경험이 만들어진다면 그건 성공한 작업이죠. 내 것이 되는 느낌이 소중해요. 내가 하고 있는 게 그런 것이잖아요. 대부분은 순간을 짧고 하찮다고 무시하는데 눈이 부시게 하찮은, 치밀한 엉성함을 모르는 거죠. 오랜 시간 동안 만들어 설치한 작품이라도 어떤 순간에 나의 순간, 나의 경험, 이건 '내꺼다'라고 느낄 수 있는 거예요. 가서 내 작업을 겪어보세요.

8 그래서 선생님한테는 그런 공간이 필요한 것 같습니다. 공간 자체나 그 속에 채워져 있는 것들이 가장 선생님다운 것 같아요. '살'[113]이 그랬던 것처럼 그런 곳에 매료되는 사람이 있어요

: 다시 그런 곳을 생각 중이에요. 블랙홀을 느끼는 사람과 안 느끼는 사람이 있어요. 느끼는 사람끼리 만나고 사랑하고 진화하는 거죠. 개체가 종의 변화를 만들어요. 그게 돌연변이 개념, 진화의 기본이고, 우리는 미쳤으니까 미친 객체를 만나면 되는 거고. 왜 전체를 걱정해야죠? 힘들잖아요. 서로 존중하고 사랑해주면 되는 거고 그게 진화의 근본이에요.

9 누가 선생님을 아티스트가 아니라 디스플레이의 천재라고 한다면 어떨까요?

113 —— 1996년부터 2007년까지 최정화가 기획하고 운영한 바(bar). '살'에서는 매주 인스톨레이션 전시와 공연이 이루어졌다.

: 무슨 차이가 있는데요? 어떤 언어든 상관없어요. 내가 평생 하고 있는 일이 디스플레인데요..

10 지금 기무사 옥상에 작품 〈총, 균, 쇠〉(2009)를 설치 중이잖아요. 바구니 작업은 오랜만에 하시죠?

: 바구니를 이렇게 쌓은 건 한국에서는 처음이에요. 길이만 120미터에 1,000개가 넘는 바구니를 쌓고 있어요. 아름답죠? 내가 맨날 욕먹는 건데. 자기가 해놓고 스스로 좋은거죠.

11 형광색 같은 특이한 색을 선호하시는 것 같습니다. 특별한 이유가 있을까요?

: 아는 색이 저런 색밖에 없어요. 투명색을 좋아해요. 보이는 게 전부가 아니거든요. 하늘을 보고 풀을 봐요. 유리공예, 아프리카 원시아트, 인도네시아. 난 그런데서 영향을 받았어요. 내 자료들선 본 적도 없을 거예요. 그러니 사람들이 날 얼마나 알까요? 겉만 보고 휙 지나갈 뿐인데.

12 일련의 사람들은 '최정화 = 키치작가'라고 생각하기도 해요. 본인이 스스로 키치라고 언급한 적이 있나요?

: 난 내가 키치라고 한 적도 없고 키치도 아닙니다. 나는 나에게 처음 키치라는 말을 쓴 사람이 제대로 그 뜻을 알고 썼다고 생각하지 않아요. 그런데 십 년이 지나도 잘 모르는 사람들이 펜을 잡고 그렇게 쓰더군요. 그러면서 아무도 왜 내가 키치인지는 얘기하지 못해요.

〈총,균,쇠 2009〉, 2009, 플라스틱, 가변크기, 기무사

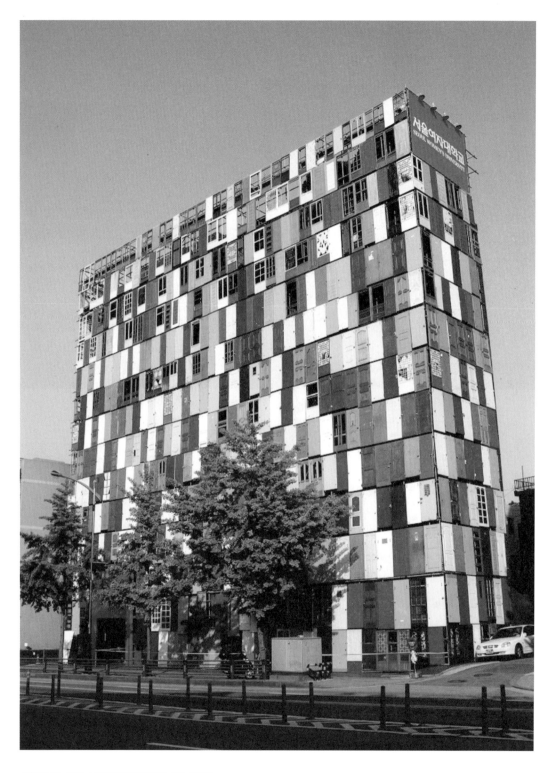

〈천개의 문〉, 2009, 서울여자대학교 가림막 설치, 명륜동

13 바구니의 강한 색만 보고 판단하듯 말이죠? 선생님 작업은 실제 맞닥뜨려보는 것과 사진으로 보는 게 많이 달라요. 〈총, 균, 쇠〉(2009)의 경우, 거대한 규모뿐 아니라 바구니들이 벽과 방을 만드는 구조가 새로운 경험을 제공합니다.

: 겪어봐야죠. 실제로 보는 게 중요해요. 유적을 보는 것과 같죠. 〈천개의 문〉[114]이 현재의 유적이잖아요. 공간에 켜와 겹이 생기면 사람들에게 그런 느낌을 줘요. 이상한 느낌인데 그 안에서 사람들이 서로 보고 보이게 되잖아요. 그런데 더 이상해요. 내가 미로 같은 동물원을 만들고 있는 거죠. 기무사의 옥상 풍경, 자연도 보지만 인간도 보고 동료를 동물로 보고, 보고 싶지 않은 것도 봐야 하고. 조명 없이 어두우면 어두운 대로, 으슥하면 으슥한 대로 보는 거죠.

14 완성되면 선생님도 생각지 않았던 것이 나올 수 있겠군요. 예기치 못한 효과들이요.

: 그런 상황이 나오게 돼요. 작업은 스스로 증식을 해서 자기를 완성하는 일종의 바이러스 같은 거죠. 내가 만든 게 건축이고 폐허고 공간이잖아요. 그러니까 여러 가지 얘기가 담길 수 있는 거예요.

15 2009년도 광주디자인 비엔날레[115] 작업도 역시 폐허 같았어요. 한편으로 광주 안

114 —— 최정화의 명륜동 서울여자대학건물 리모델링 가림막 작업. 재건축현장에서 수거한 711개의 버려진 문짝만으로 가림막을 완성하였다.

115 —— 최정화는 2009년 9월 18일부터 11월 4일까지 열린 광주 디자인 비엔날레 특별전 《살림》 전시 감독을 맡았다. '살림'을 주제로 400평 전시공간과 비엔날레관 외부에 최정화의 작품과 그가 선정한 국내외 작가 10여 명의 작품들이 전시되었다.

1

1 《살림》, 2009, 광주디자인비엔날레 특별전 전시전경
2 《천만시민 한마음 프로젝트-모이자 모으자》, 2008, 서울올림픽경기장

의 신도시 같기도 했고요.《살림》(2009) 전시장에 펼쳐놓은 최정화 살림살이도 즐겁게 구경했습니다.《살림》전은 어떻게 평가하시나요?

: 괜찮았어요. 노래방 안과 밖, 마당에 파라솔 깔기를 잘했고, 내가 원하던 게 드디어 되고 있는 것 같아요. 20년이 걸린 건데 사람들이 얼마나 반대했는지 몰라요. 죽은 살림을 살리는 건데 말이죠. 내가 인간세계는 몰라도 물질세계는 잘 알지요. 연금술이랑은 또 다른 의미인데 전체를 아우를 수 있어야지. 그 물질들 사이에 하나가 후져도 전체가 어우러져요. "모든 물건이 다 어울리는데 사뭇 인간에게서야 무엇인들 용납할 수 없겠는가" 쓰레기로 작업한 것들은 추사가 한 이 말을 응용한 겁니다. 광주《살림》, 그 '살림' 은 세요. 제일 센 건 바깥에 세워진 노래방과 파라솔이고, 모두 이용할 수 있다는 점에서 그렇습니다. 소년 · 소녀 · 할머니 · 할아버지가 다 이용하는 곳이잖아요.

16 추사의 말을 응용해 예술의 재료로 쓰이지 못했던 쓰레기로 교육프로그램도 만드셨어요. 미국, 영국, 뉴질랜드, 일본, 서울에서도 재활용 쓰레기로 아이들에게 무언가를 만들게 했던 〈해피해피 프로젝트〉도 공공미술로서 의미가 있습니다.

: 〈아무나, 아무렇게나〉 프로젝트가 아무나, 아무렇게나 쓰레기를 갖고 미술관에 와서 알아서 늘어놓아 작품을 만드는 건데 오는 사람들이 너무 행복해했어요. 이게 미술관에 설치되고 공원에 놓이고 반응이 좋으니까 미술관에서 공공프로그램, 교육프로그램이라고 만들게 됐죠. 늘어놓은 것도 나라마다 다 다릅니다. 영국, 미국, 일본 다 예쁘고 다른데 올림픽경기장에서 우리나라 여고생들이 만든게 제일 좋았어요.[116]

《OK!》, 2009, 토와다, 일본

17 한국의 공공미술에 대해서는 어떻게 생각하세요?

: 거리 벽에 그려진 그림들이 어떻게 보여요? 시각공해예요. 다 지우라고요.
내가 오늘 성북동에서 경복궁까지 걸어왔는데 걸어오면서 느낀 것도 똑같은 거
예요. 대한민국은 예술을 하향평준화하고 있어요.

18 그보다 지금 중요한 건 사람들이 직접 체험할 수 있게끔 선생님이 보여주시는 거라
 고 생각해요. 일본 토와다에서 했던 것처럼 한국에서도 보여주셨으면 합니다.

: 쉬운 게 아니에요. 10년이 걸렸어요. 10년 후에는 잘 모르겠지만 원시사
회를 만들고 있지 않을까요. 도와줄거죠? 합시다. 생활과 예술은 실핏줄처럼 이
어져 있어야 해요. 공간이 있고, 사람이 있고, 마음이 있으면 돼요. 그럼 분명
될 수 있어요.

116 ── 《천만시민 한마음 프로젝트-모이자 모으자!》 2008년 디자인 올림픽에서 176만 개의 재활용 플
 라스틱으로 잠실종합운동장 외벽을 쌓고 재활용 플라스틱을 갖고 온 시민들에게 무엇이든 마음
 대로 설치할 것을 요청하였다.

22명의 예술가,
시대와 소통하다

인터뷰를 마치며

1차 인터뷰는 현장성이 부족하고 기존 최정화 인터뷰와 크게 다를 것 없는 질문과 답변이었다. 짤막한 인터뷰 후에 이어진 술자리에서 좀 더 직설적인 대화가 오고 갔다. 종로 청진옥과 기무사 옥상에서 진행된 2차, 3차 인터뷰에서는 작가와 관련된 진부한 질문, 답변을 제외하고 평소 '현대생활', 시각적인 것들이 주는 생각과 작가의 감상을 중점적으로 물어보았으며 최근의 작업과 앞으로의 계획에 대해 질문하였다. 거대한 신화처럼 비춰지는 예술처럼, 작가가 활동했던 1980년대 후반 '뮤지움' 같은 소그룹 운동과 예술가를 신화화하는 것에 대한 거부감을 나타냈다. 삶을 누르는 예술이 아닌 몸과 섞일 수 있고 생활에 숨어 있는 것이 예술이라는 지극히 당연하고도, 생소할 수 있는 예술관을 들을 수 있었다. 그리고 인터뷰 이후 다시 최정화의 작품을 보았을 때 그의 생각을 보여주는 도구로 그는 예술을 잘 이용하고 있다는 걸 알게 되었다. 10년 후 최정화가 만들겠다는 원시사회가 기다려진다.

김이정, 김은영

작 가 약 력

최 정 화 崔正化

1961 서울 출생
홍익대학교 회화과 졸업

개인전

2009 《OK!》, 토와다현대미술관, 토와다, 일본

《電光石化, 번갯불이 번쩍》, 런던한국문화원, 런던, 영국

2008 《Plastic Paradise》, Point Ephermere, 파리, 프랑스

2006 《믿거나 말거나》, 일민미술관, 서울

2004 《해피해피 프로젝트》, 커크비갤러리, 리버풀, 영국

1998 《퍼니게임》, 국제갤러리, 서울

단체전

2010 《롯본기 아트 나이트》, 모리미술관, 도쿄, 일본

2009 《당신의 밝은 미래》, 휴스턴 미술관, 엘에이카운티미술관, 휴스턴, 로스앤젤레스, 미국

《예술의 새로운 시작-신호탄》, 국립현대미술관 서울관, 서울

2008 《서울 디자인 올림픽; 플라스틱 스타디움》, 잠실종합운동장, 서울

《갈라 파티》, 레드캣 갤러리, 로스엔젤레스, 미국

《춘계예술대전》, 스페이스-씨, 서울

2007 《박하사탕》, 산티아고, 칠레

《웰컴》, 올버햄튼미술관, 올버햄튼, 영국

2006 《쾌락미궁, 그리고 푸켓 개》, 최정화+요시토모 나라, 태국

《첫장-뿌리를 찾아서》, 광주 비엔날레, 광주

2005	《드레싱 아워셀브즈》, 밀라노 트리엔날레, 밀라노, 이탈리아
	《시크릿 비욘 더 도어》, 베니스 비엔날레, 한국관, 베니스, 이탈리아
2004	《김종학, 최정화 전》, 가람화랑, 서울
	《리버풀 비엔날레》, 라임역, 리버풀, 영국
2003	《Happiness》, 모리미술관, 롯폰기힐, 도쿄, 일본
	《리옹 비엔날레》, 리옹, 프랑스
2002	《해피투게더》, 기리시마 오픈에어 뮤지엄, 가고시마, 일본
	《오리엔트 익스트림》, 르르유니크, 낭트, 프랑스
2001	《요코하마 트리엔날레》, 요코하마 역사, 요코하마, 일본
	《루나파크 / 한국 현대미술전》, 슈투트가르트 현대미술관, 슈투트가르트, 독일
1999	《로드 오브 더 링》, 핫셸미술관, 벨기에
1998	《제26회 상파울루 비엔날레》, 치칠로 마타라조 파빌리온, 상파울루, 브라질
1997	《아시아 산보》, 시세이도센터, 도쿄, 일본
1996	《아시아 퍼시픽 트리엔날레》, 퀸즐랜드아트갤러리, 퀸즐랜드, 호주
1995	《싹》, 선재미술관, 서울
1994	《아시아현대미술제》, 후쿠오카미술관, 후쿠오카, 일본
1993	《태평양을 넘어서》, 뉴욕퀸즈미술관, 뉴욕, 미국
1992	《쑈쑈쑈》, 오존, 서울
1991	《선데이서울》, 소나무갤러리, 서울

—— 수상

2006	올해의 예술상
2005	제7회 일민예술상
1987	중앙미술대전 대상
1986	중앙미술대전 장려상

디지털 테크놀로지의
새로운 표현언어

이용백

이용백은 국내미술계에서 '미디어아티스트' 라 불린다. 하지만 그를 단순히 외관상 첨단 매체의 활용이라는 좁은 시각으로 접근하기에는 그의 작업들이 다양하며 다채롭다. 그는 싱글채널 비디오에서부터 사진, 조각, 회화까지 장르의 경계를 넘나들며 작업한다. 다양한 주제와 아이디어를 기반으로 현대 미디어 문화의 주된 관심사인 '재현과 상징', '실제와 시뮬라크르', '이질성과 불경스러움', '이중적 정체성 혹은 탈중심화된 정체성' 등의 문제를 여러 방식으로 시각화해온 이용백은 국내 미디어아트에서 1990년대와 2000년대를 대표해오고 있다. 그의 작품은 기술적 완성도나 탁월함을 강조하기 위한 것이기 보다는 디지털 테크놀로지 시대를 살아가는 현대인의 삶에서 변화되는 의식구조를 파악하고, 새로운 기술과 독창적 언어에 대한 끊임없는 탐구를 통해 다양한 경계 넘나들기를 시도한다. 우리는 그와의 인터뷰를 통해 이용백의 새로운 가능성에 대한 고찰을 해볼 수 있을 것이다.[117]

117 —— 본 인터뷰는 2009년 4월 19일, 5월 13일, 9월 29일에 김포에 있는 이용백 작가 작업실에서 각각 이루어졌으며, 김선진 · 박혜진에 의해 세 차례 진행되었다.

1 선생님은 1980년대 '황금 사과' 멤버로 활동했습니다. '메타복스', '난지도', '뮤지움', '황금 사과' 등 당시 미술대학을 갓 졸업한 신예 작가들이 소그룹활동을 많이 하였는데 특별한 이유가 있는지요?

: 이는 그 당시 시대상황의 영향이 매우 크다고 봅니다. 1980년대 한국미술은 기득권 세력이라 할 수 있는 대학교수 중심의 작가층과, 형상성을 추구하고 사회성을 드러내는 민중미술계열의 이분법적 대립이 팽배했었습니다. 하지만 1985년경 유학과 여행의 자율화, 두발 자율화, 사복 자율화 등이 이루어졌습니다. 예전에는 작가들이 외국을 나가려면 미협을 거쳐야만 했기 때문에 외국에서 작가활동을 하기가 어려운 시기였습니다. 그러나 1980년대에서 1990년대로 넘어가는 시기에 개방이 시작됨에 따라 작품의 직거래가 가능해졌고 해외서적도 유입되어 자연스럽게 미술계에서도 외국의 작품들을 접할 기회가 많아졌습니다. 이러한 시대 속에서 자연히 작가들은 세계 속에서 냉정한 평가를 받을 수 있는 기회가 마련되었고, 물성이나 형상 위주의 기존 화단에서 점차 내용 중심의 자율적인 예술이 일어났습니다. 또한 장르가 확장되고 개성 있는 작품들이 나타났습니다. 특히 '뮤지엄', '황금 사과' 등의 멤버들부터는 점차 개성과 각기 다른 표현력을 갖는 작가들이 등장하기 시작했습니다. 또 하나의 이유는 생존 때문인 것 같습니다. 이전에는 공모전 위주로 주류 화단이 이루어졌습니다. 하지만 자율화의 물결로 인해 국제적 경험이 중요시되기 시작하면서 점차 획일적인 작업에서 벗어나 자신의 독창적인 작품을 구현하려는 노력이 일어나게 된 것 같습니다.

2 '황금 사과' 그룹활동을 할 당시에는 어떤 작업을 주로 하셨으며 그때의 작업이 현재의 미디어작업이나 탈장르적인 작업을 하는 데 어떠한 영향을 미쳤는지 궁금합니다.

：당시 철판, 녹, 초산을 이용해서 작업을 했습니다. 초산으로 철판에 그림을 그리고 샌딩작업을 해서 석판화 같은 느낌을 냈습니다. 그 작품을 공간에 놓기도 하고 벽에 걸어놓기도 하고 했는데 그 당시에도 스케일이 매우 큰 작업이었습니다. 회화라고 볼 수도 있겠고 설치라고 볼 수도 있겠는데, 다양한 매체를 가지고 다양한 방식으로 표현하는 지점에서 지금 작업과 연결되는 점이 있는 것 같습니다. 이 작업은 프로세스 아트였습니다. 시간과 환경에 따라 변해서 최초의 형상이 흐트러지고 없어지는 작업입니다. 그래서 그 작품을 지금은 볼 수 없으며 첫 개인전 작품은 재활용되었습니다. 프로세스에 중점을 둔 작품은 변화하기에 소장이 불가능합니다. 따라서 그 작품을 기록하기 위해 비디오작업을 시작하였고 이 부분이 현재까지 이어오는 작업에서 가장 중요한 요소인 것 같습니다.

3　작업이 변화하고 보존되지 않는다면 예술의 소유와 판매는 어떻게 이루어질 수 있으며 어떻게 이루어져야 한다고 생각하시는지요? 또한 작업의 정신적인 커뮤니케이션이 예술작품의 목적이라고 생각하시나요?

　：저는 당시 예술작품의 목적이 커뮤니케이션이라고 생각했습니다. 그렇기 때문에 물리적 소비나 상업적 소비의 오늘날의 현상까지는 생각하지 않았습니다. 당시엔 정신적 커뮤니케이션이 이루어진 후 사라지는 것이 예술이라고 생각했습니다. 따라서 예술작품을 판다는 개념이 없었기에 그 작업을 팔고 돈을 벌 것이라는 생각을 하지 못했습니다. 프로세스 아트는 변화하고 소장이 불가능하기에 전시 후에는 해체 및 재활용이 될 수 있습니다. 그 예로 1990년 소나무갤러리 개인전 작품은 돼지우리로, 1999년 작품은 전시 후 닭장으로 사용했습니다. 참고로 내 작업을 처음 팔아본 건 2006년이었습니다. 예술작품의 소유에 대해서는 아직도 생각이 많습니다. 작품을 잘 이해하는 것이 소유인지 집에 작품을 가져다놓는

것이 소유인지 지금도 많은 생각이 드는 부분입니다. 영화는 우리가 돈을 주고 감상하지만 정신적 충족만 이루어질 뿐 물질적 소유는 이루어지지 않습니다. 미디어 작품의 소유 개념이 특히 미술의 다른 장르와는 다르다고 생각합니다.

4 한국에서는 민주적 정치시대가 도래된 지 얼마 되지 않은 1990년대에 선생님은 독일로 유학을 떠나셨습니다. 1991년부터 1996년까지의 유학시절 미술계의 상황은 어떠하였나요? 또한 가장 많은 영향을 받은 작가는 누구였나요?

: 1990년대 한국의 현대미술은 혼란스러운 상황 속에서 시작되었습니다. 당시 국내의 자율화 물결과 더불어 개인적으로 유학의 경험 후 국내의 화단과 세계의 화단을 생생히 비교해볼 수 있었습니다. 백남준 선생님이나 빌 비올라(Bill Viola), 제임스 터렐(James Turrell), 요제프 보이스 같은 작가들의 전시를 보고 기존과는 다른 방식으로 소통하는 예술작품을 보고 큰 감동을 받았습니다. 학습된 보편적인 텍스트와 다른 소통구조를 가진 많은 작업에 영향을 받았습니다. 그들의 작업은 단순히 메시지를 전달하는 것이 아닌 메시지를 찾고 사물을 인식하게 하는 새로운 작업이었습니다. 예를 들면 요제프 보이스 같은 작가의 작품사진을 보면서 '이것도 예술일까?' 하는 고민에 빠졌고 '무엇이 예술일까?' 하는 질문에 탐구하게 되었습니다. 당시 한국에서는 앤디 워홀(Andy Warhol), 로버트 라우센버그 등 미국화단의 작가들이 주목을 받았었는데, 저는 미국작가들보다는 개인적으로 존 케이지, 백남준 등의 플럭서스(Fluxus)운동과 유럽미술에 관심이 많았습니다.

5 독일 예술대학에서 길드 시스템의 교육이 작업에 어떤 영향을 끼쳤는지 알고 싶습니다.

1 〈엔젤솔저〉, 2005, 퍼포먼스 17분, 영상 작가소장
2 〈깨지는 거울〉, 2008, 42인치 모니터, 맥 미니, 거울, 스테레오스피커, 169×153cm, 작가소장

22명의 예술가,
시대와 소통하다

: 유학시절 독일에서 처음 회화과를 들어갔는데 거기서 비디오작업을 했고 후에 조각으로 전공을 바꿨는데 그땐 조각이 아닌 미디어작업을 했습니다. 난 항상 안주해서 정해진 것에 따르는 걸 싫어했던 것 같습니다. 전공을 조각으로 바꾼 이유는 내가 좋아하는 교수가 조각과에 있었기 때문입니다. 한국에서는 대학에 들어갈 때부터 과가 정해지고 전과를 하기도 힘들며 한 과 안에서 여러 교수들의 과목을 듣는 식으로 교육을 받습니다. 하지만 독일은 2학년 때부터 과를 정하는데 과보다는 교수를 정한다고 해야 할 것입니다. 일단 교수를 정하면 졸업할 때까지 그 교수하고만 작업을 하는 교육방식이기 때문입니다. 독일의 교육이 한국하고 다른 점은 이처럼 좋은 학교에 들어가는 것이 중요한 것이 아니라 좋은 선생님을 만나는 것이 중요하다는 면에서 다릅니다. 어느 학교, 어느 과로 나뉘는 것이 아니라 어느 교수를 만나 작업을 하는가가 중요합니다. 나의 작품을 같이 할 수 있는 선생님을 만나면, 언제든지 선생님을 따라 자유롭게 학교를 옮길 수도 있습니다. 교수가 학생의 작품세계에 대해 나아가 학생의 삶의 철학에 대해 매우 잘 알고 이해의 폭이 아주 넓은 교육환경입니다. 이러한 독일의 교육방식이 내가 더 다양하고 장르에 구애받지 않는 작품을 하는 데 큰 도움을 주었던 것 같습니다.

6 1990년대 중반 이후 비디오 설치작업부터 시작하여 미디어, 즉 테크놀로지를 활용한다는 측면에서 한국에서 미디어아티스트라 불리고 있습니다. 선생님이 미디어작업을 시작하게 된 계기를 알고 싶습니다.

: 미디어를 처음 작업했던 건 독일에서였습니다. 학부에서 서양화를 전공했기에 그림을 그리는 것이 개인적으론 편했지만, 회화의 표현력에서 많은 한계를 느꼈습니다. 또한 전통적인 조각이나 회화로는 외국작가들과 경쟁을 할 수 없다

고 생각했습니다. 나는 서양의 미술사적 텍스트 안에서의 순수 조각과 회화로는 미술철학에 대해 깊이 성찰할 수 없을 것이라고 판단했습니다. 관념적이고 미학적인 서양 스타일을 한국인인 내가 이해하고 구현해낸다는 것에 회의가 들었습니다. 나의 정체성을 드러내고 한국의 근대 역사와 개인적 경험들을 나타낼 수 있는 것에 대해 생각을 많이 하였습니다. 1990년대 당시 한국은 정보미디어사회로 급선회하였고, 새로운 미디어에 대한 강력한 실험의 장이 되었습니다. 이러한 시류 속에서 나는 우리가 잘 하는 것은 무엇인가 생각하게 되었고, 자연스레 그 결과로 IT분야에 대한 생각을 했습니다. 그러던 중에 빌 비올라의 비디오작업을 처음 접하고, 내가 하고 싶은 이야기들을 그 작업에서 볼 수 있어서 너무나 충격적인 전시로 기억합니다. 그 후 백남준 선생님의 작업이나 존 케이지 등의 작업들을 보면서 미디어를 자연스럽게 이해했던 것 같습니다. 당시 독일에도 미디어만을 가르치는 학교는 없었기에, 조각과 안에서 비디오작업을 시작했습니다. 회화를 전공하다 조각을 하면 그 느낌이 다르고 조각을 전공한 학생이 페인팅을 하면 그 느낌이 또 다른데, 이러한 경계를 넘나드는 작업들이 나의 흥미를 자극시켰습니다. 예를 들어 한국에서 2008년에 선보인 거울작업 같은 경우에도 사실은 1990년대 독일에서 처음 하게 되었습니다. 당시는 기술력이 모자라 CRT모니터를 가지고 작업을 했는데, 지금에 비하면 화면과 거울의 크기가 상대적으로 작았습니다. 후에 한국에서 전시한 거울작업들은 당시 부족하다고 느끼던 기술력을 보완한 작품입니다.

7 1990년대 한국에서의 화두는 세계화였으며, 세계화의 구호 아래 광주 비엔날레와 같은 대규모의 국제미술행사가 이루어졌습니다. 당시는 정부의 문화정책과 더불어 미술대중의 저변 확대가 이루어지는 시기였습니다. 이러한 시대적 상황과 선생님 작품과의 연계성은 무엇일까요?

1

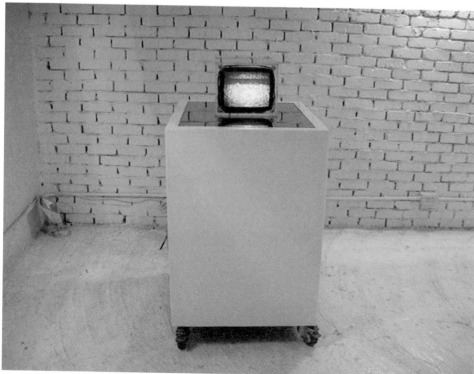

2

: 우선 1990년대 전 세계의 분위기는 민족전쟁과 종교전쟁으로 세계적으로 분열이 많았던 시기였습니다. 또한 1989년 독일의 통일을 생각해볼 수가 있습니다. 세계적인 분열에 대한 대책으로 그리고 특히 독일에서는 서독과 동독의 통합을 위해 미디어 쪽을 많이 지지했음을 알 수 있습니다. 그 당시 카셀 도큐멘타에서 강조한 것은 트랜스(Trans)였습니다. 따라서 장르를 넘나드는 작가 위주로 뽑았고 당시 베니스 비엔날레 역시 트랜스를 강조했었습니다. 장르의 트랜스뿐 아니라 국가 간의 영역에서도 활발한 영역 넘나들기가 일어났습니다. 비엔날레에서는 국가대표로 자국의 작가를 뽑지는 않는 분위기였습니다. 예를 들어 독일 대표는 백남준과 한스 하케(Hans Haacke)였습니다. 한스 하케는 당시 독일관을 때려 부수는 작업을 선보였습니다. 이러한 시대에서 내가 나아가야 할 방향은 탈장르적인 작업이었으며, 관객과 작품의 거리도 한정적이지 않는 작업이었습니다. 작품과 관객 사이의 미디어는 관객을 작업으로 끌어들이고, 반응에 따라 내용이 전환된다는 측면에서 매우 중요한 지점에 있는 것 같습니다. 인터랙티브의 측면에서 나는 관객이 참여하는 작업을 많이 하는 편입니다. 나의 작업은 재현의 차원을 넘어 작품을 보는 지각체계에 의문을 던지는 작업이며, 관객이 기존의 단순히 보는 차원을 넘어서서 보는 방식에 도전을 주는 작업인 것입니다.

8 선생님의 작업에 대한 비평들 중 "테크놀로지의 편의성만을 제공하고 양적인 유대를 넓혀가는 기술로서가 아닌 기술로서 철학적 깊이를 생산해내는 작업"이라는 내용의 글을 보았습니다. 선생님의 작업 중 특히 미디어작업은 이러한 개념과 주제를 드러내는 데 가장 적합한 매체인가요? 아니면 매체를 전략적으로 사용하시는 건가요?

: 저는 한 아이디어가 떠오르면 여러 매체를 통해 어떻게 풀어낼 것인가를 고민합니다. 사진 · 회화 · 조각 등으로 구분해서 생각하고 스케치도 구분해서 다

1~2 〈나르시스의 아기〉, 1998, 거울, 모니터, 83×38×83cm, 작가소장

다르게 합니다. 한 가지 아이디어를 생각해내고 구상하는 데 최소한 1년이 걸립니다. 1년 동안 생각하고 또 생각해서 단단히 무장을 한 후에 작업으로 현실화합니다. 마치 하나의 시나리오가 그것을 장면화할 때 예고편 · 포스터 · 영화로 다르게 풀어내는 것처럼 여러 다른 장르로 풀어내고자 합니다. 학생 때부터 나만의 정체성을 위한 고민들을 계속 해왔던 것 같습니다. 예를 들어 〈엔젤솔저〉(2009)[118]의 경우 다양한 미디어로 제작 발표되었습니다. 싱글채널 비디오 설치, 사진, 퍼포먼스 등 같은 테마에서 출발했지만 각기 다른 미디어로 표현될 때 다른 감상 포인트를 갖게 됩니다. 이런 다원적 미디어로 표현된 작품은 서로 시너지 효과를 갖으며 관객과의 소통의 폭을 넓힐 수 있다고 생각합니다. 예술은 그 내용을 중심으로 봐야지 스킬이 중심이 되어서는 안 된다고 생각합니다 따라서 미디어라는 것은 내 작업을 펼쳐 보이는 하나의 요소일 뿐입니다. 1990년대 이후부터 표현영역의 확장과 커뮤니케이션을 위하여 연구해왔고, 회화와 조각 그리고 멀티미디어를 공부한 경험은 나의 표현영역을 확장시켜주었습니다.

9 〈나르시스의 아기〉(1998)의 작품부터 2008년에 전시했던 〈깨지는 거울〉(2008) 작업 등을 보면 컴퓨터 윈도, 비디오스크린, 거울, 물 등의 복제가 가능한 매체를 주로 사용하였습니다. 이러한 매체는 현재의 작업까지 이어오고 있으며 이를 통한 작업의 화두는 재현, 실재, 환영, 탈중심화된 정체성 등입니다. 이런 매체들에 관심을 갖게 된 계기는 무엇입니까?

: 특별히 주제를 놓고 작업을 하진 않지만 이런 주제가 표현되는 것은 당시의

118 —— 이용백 작업은 기술력을 보완하여 다시 제작하기도 하며, 다른 미디어로 다시 작업을 하기도 한다. 따라서 같은 제목의 작업이라도 제작연도, 장르가 다를 수 있다.

1 〈예수와 부처 사이〉, 1993, 단채널영상, 5분, 작가소장
2 〈피에타〉, 2008, 유리섬유강화플라스틱, 철, 400×340×320cm, 작가소장

시대상황과 더불어 미디어환경에서 비롯된 것 같습니다. 1989년 대학졸업까지의 나의 모든 교육과정은 독재시대와 깊이 관련되어 있습니다. 대학시절에는 사회성과 정치적 이슈가 드러나는 작품은 터부시되었고, 실험성과 다양성은 매장되는 분위기 속에 있었습니다. 시대상황은 바뀌었지만 검열이 심했던 독재사회에서의 모습은 수십 년이 지나도 스스로 검열자가 되도록 훈련을 받아왔기 때문에 여전히 우리가 지니고 있다고 생각합니다. 나의 작업은 이러한 이분법적인 사고, 권력 중심적인 집단화 경향에서 벗어나고자 하는 새로움에 대한 모색이었습니다. 새로운 것에 대한 모색과 실험, 다양성 추구라는 견지에서 내 작품이 시작되는 것입니다. 나아가 이제는 컴퓨터와의 삶은 너무나 자연스럽습니다. 이제 사이버공간과 현실공간은 구분되지 않습니다. 컴퓨터가 다운되어 모든 데이터가 날아갔을 때의 상실감과 아픔은 이제 나의 역사를 잃어버린 것과 같은 상실감을 느끼게 합니다. 이처럼 우리에게 밀접한 미디어환경이 나의 실상에 자연스럽게 있듯이, 나의 작업에서도 자연스럽게 표현매체로 등장하는 것입니다.

10　자유로운 매체들을 통해 나타나는 작업은 주로 상호 역설적인 상황들을 공존시키며 의미를 해체시키는 작업입니다. 예를 들어 〈촉각적 다큐멘터리〉(1999)에서 게이의 신체를 부분적으로 보여주는 작업은 성의 차이에 기반을 둔 신체적 변별성을 무너뜨리는 작업입니다. 〈예수와 부처 사이〉(1993)의 작업에서의 석가와 예수의 공존은 끊임없이 교체되는 공존입니다. 이와 같은 작업을 통해 전달하고자 하는 메시지는 무엇입니까?

：디지털문화의 문화생태적 특성을 암시하고자 한 작업입니다. 〈예수와 부처 사이〉 작업의 경우 컴퓨터 몰핑이라는 소프트웨어의 방식으로 시각화된 작업이며, 1993년 비디오 설치작품으로 제작되었다가 2002년 더 좋은 화질로 새롭게 제

작된 작업입니다. 종교적 도상을 이용했지만 종교적 주제라고 하기보다는 무엇이든지 합성과 변형, 차용이 가능한 일상에서 원형이 파기되는 것에 대한 이야기로 보아야 합니다. 도덕적 금기를 넘어서 끊임없이 변화되고 진화되어가는 과정 속에서 원형이 파기된 부처와 예수의 일체화를 표현했습니다. 신체이미지를 분열시키고, 다중화하면서 '탈중심화된 주체'가 생성된다고 보았으며, 원형의 부재, 재현과 상징에 대한 공격, 탈중심화된 정체성 등의 이야기를 담고자 하였습니다. 이는 사이버시대에 살면서 사이버문화를 대상으로 하는 작업이며 전통적인 표현방식에서 벗어나 동시대의 관점과 시점으로 현실을 해석하고자 한 것입니다.

11 선생님은 존재론적 문제, 디지털 문화에 대한 이야기에서 한걸음 나아가 한국사회의 문제에 대해서도 지속적으로 관심을 갖고 작업을 해왔습니다. 〈세일즈맨〉(1999) 작품과 〈엔젤솔저〉(2005) 등의 작업이 그 예입니다. 내용 면에서 볼 때, 사회적이고 정치적인 이슈로 관심의 영역이 넓어지게 된 배경은 무엇입니까?

: 1996년 유학을 마치고 한국에 돌아와서 1년 만에 한국은 IMF위기가 시작되었습니다. 그러한 사회적 어려움은 자연스레 예술가로서 사회적 문제에 관심을 갖게 하였습니다. 〈엔젤솔저〉의 경우는 해외에서 더욱 사회적 맥락으로 작품을 해석하는 것 같습니다. 이는 한국이 유일한 분단국가라는 상황 때문인 것 같습니다. 한국의 모든 남자는 국방의 의무를 갖습니다. 이런 한국의 상황 그리고 내가 겪었던 상황들이 자연스레 작업에 드러나게 됩니다.

12 한국 초기 미디어작가들이 싱글채널 비디오 영상과 비디오 설치 중심의 작품들을 선보인 반면, 이용백 작가는 첨단기술을 작품 안으로 끌어들인 다양한 작업을 선보

임으로써 미디어아트의 폭을 넓혀왔음에 그 의의가 크다고 할 수 있겠습니다. 자신의 작업이 다른 여타의 작가들의 작업과 다른 점이 있다면 무엇이라고 생각합니까? 또한 앞으로 어떤 점을 가장 염두에 두고 작업을 하실 계획입니까?

：저는 미디어아트의 폭을 넓히는 것보다는 예술작품의 폭을 넓히는 데 중점을 두었습니다. 하나의 내용을 여러 미디어로 해석하는 것이 재미있었습니다. 작가들이 자신의 스타일을 만들고 비슷한 형식의 작업을 재생산하는 것은 나에게 감동적이지 않았습니다. 그래서 저는 끊임없이 실험성을 갖고 실험적인 작업을 계속하고자 노력했습니다. 그런 작가들의 작품에서 감동을 받았었고 나도 그러고 싶습니다. 빨리 유명해지고자 한 가지의 어떤 스타일을 만드는 것은 진정한 예술이라고 생각하지 않습니다. 초기에 미디어작업을 많이 해왔는데 그래서 그런지 전통적인 회화나 전통적인 방식을 바라보는 방식이 많이 다른 것 같습니다. 앞으로도 작업을 그러한 다양한 시선을 가지고 해나갈 것입니다. 〈피에타〉(2007) 작업의 경우 기존의 해석은 전부 어머니와 아들의 죽음이었습니다. 난 이런 기존의 개념이 싫었습니다. 나의 피에타 작품의 경우에는 조각을 뜨고 난 껍질로 만들어진 형상과 그 조각의 속을 채웠던 형상으로 이루어진 것입니다. 이것은 복제에 대한 이야기이자 또 다른 자기에 대한 이야기입니다. 넓게는 창작의 죽음에 대한 이야기까지 포함하고 있는 작업입니다. 수많은 피에타 작업들이 있었지만 한결같이 어머니와 아들의 죽음을 다룬 것과 달리 나는 하나에서 파생한 다른 하나, 그리고 그것의 죽음을 통해 다른 의미의 피에타를 만든 것입니다. 앞으로도 이처럼 형식이나 매체가 아닌 내용, 그리고 정체성을 가장 중시하며 작업을 할 것입니다.

인터뷰를 마치며

1990년대부터 현재까지 이용백은 싱글채널 비디오에서부터 상호작용, 음향예술, 키네틱예술, 로보틱스기술 등에 이르기까지 다양한 테크놀로지를 실험해왔다. 형식적 실험을 통해 디지털 예술과 문화의 다양한 문제에 대해 탐구해왔으며, 항상 새로움을 추구하고자 노력해왔다. 전통적 진화론의 입장에서 미디어의 발달을 연구하기보다는 미디어의 발달과 상용화로부터 인간은 어떻게 변화되는가를 바라본다. 그는 '흑묘백묘 주노서 취시호묘(黑猫白猫 住老鼠 就是好猫)'의 등샤오핑의 말을 언급하며 아날로그건 디지털이건 상관없이 소통이 잘 된다면 된다고 강조한다. 미디어라는 형식보다는 다채로우며 남들과는 다른 시각으로, 그리고 다른 형식으로 예술세계를 구현하고자 하는 것이다.

김선진, 박혜진

——

이용백 李庸白

1966	경기 김포 출생
	홍익대학교 미술대학 서양화과 졸업
	독일 슈투트가르트 국립조형예술대학 회화과 졸업 및 연구심화 과정 조각과 졸업

—— **개인전**

2008	《Plastic》, 아라리오갤러리, 천안
2007	《New Folder》, 아라리오갤러리, 베이징, 중국
2006	《Angel-Soldier》, +갤러리, 나고야, 일본
2005,	《Angel-Soldier》, 갤러리루프, 서울
	《Angel-Soldier》, 콴두미술관, 타이페이, 타이완
1999	《촉각적 다큐멘터리》, 성곡미술관, 서울
1993	《Installation und Zeichnungen》, Gallerie Zehentscheuer, 뮨싱겐, 독일
1990	《Material und Unmaterial, 》, 소나무갤러리, 서울

—— **단체전**

2009	《A Different Similarity》, 센트럴이스탄불, 터키
	《Boondocks》, 스트할레 파우스트, 독일
	《Passage 2009》, 유니버셜큐브, 라이프치히, 독일
	《Moon Generation》, 싸치갤러리, 영국
	《신호탄》, 기무사 국립현대미술관, 서울
	《IDAprojects, Vernacular Terrain video and new media exhibition》, 중국,
	일본, 호주

《APT Project》, 베이징 예술가연금조합, 중국

《박하사탕》, 국립현대미술관, 과천

《가상전》, 갤러리현대, 서울

2008 《리뷰(Re-View)하다》, 경남도립미술관

《Modest Monuments Contemporary Art from Korea, King's Lynn Art Center》, 영국

《Fantasy Studio Project》, The Blade Factory, 리버풀, 영국

《확장된 감각 - 한국 / 일본 미디어 아트의 현재》, 대안공간 루프, 서울

2007 《트랜스POP: 한국 베트남 리믹스》, 아르코미술관, 서울

2006 《Circuit Diagram_London》, 프로젝트 스페이스 셀, 영국, 런던

《SLOW TECH》, MoCA, 타이페이, 대만

2005 《Two Asia, Two Europes》, 두오룬미술관, 상하이, 중국

2004 《Exhibition JACK!》, Contemporary Art and Spirits(CAS), 오사카, 일본

2003 《S.O.S 두가지 세계와 소통의 가능성》, 갤러리 바이써 엘레판트 베를린, 독일

2001 《1초전》, 갤러리 루프, 서울

2000 《작은담론, 80년대 소그룹의 작가들전》, 문화예술진흥원, 서울,

《미디어 씨티 2000, 디지털엘리스》, 서울시립미술관, 서울

1999 《시각문화 세기의 전환》, 성곡미술관, 서울

《도시와 영상전, 세기의 빛》, 서울시립미술관, 서울

1996 《첸트쇼이어 갤러리 10주년 개관기념전》, 첸트쇼이어 갤러리, 독일

1995 《조각, 오브제》, 쿤스트하우스, 울름, 독일

1994 《가깝고도 먼-암 보쉬베르크》, 슈투트가르트, 독일

1991 《현대미술의 기수전》, 갤러리아갤러리, 서울

1990 《90년대 통합으로의 미술전》, 타래미술관 개관 기념전, 서울

《황금 사과전》, 관훈미술관, 서울

유근택
김주현
배명학
정연두
최우람

일상성에 대한 모색과
소통을 향한 의지

2000년대 한국 현대미술

1 |
새로운 밀레니엄의 시작

새로운 밀레니엄의 시작을 알리는 2000년대 한국미술은 90년대부터 진행된 세계
화의 맥락에서 급속하게 '팽창'했다. 지난해 한국문화예술위원회가 기획하여 출
간한 『동시대 한국미술의 지형』(2009)에서 강태희, 권영진, 이영욱은 "한국 현대
미술이 본격적으로 국제 문화예술의 흐름과 동시대적으로 연동하는 동시대성을
획득하고 있다"고 평가했다. 이러한 동시대성 획득의 근저에는 "미술계 내부에
서 활발한 세대교체를 통한 젊은 작가 붐이 일었고, 미술제도권 내에서는 이러한
현상을 수용하기 위해서 다양한 기획전을 개최하고 여러 제도적 장치를 마련하
는 등 분주한 움직임이 있었다."[118] 작가들의 활동범위 및 미술시장의 확대와 다
양해진 국제 비엔날레, 아트페어, 창작지원 확대 등으로 그 어느 시대보다 젊은
작가들의 활동이 두드러진 것은 자명한 사실이다. 이는 구체적으로 대안공간과
국내외 레지던시 프로그램 등의 제도적 장치를 통하여 신진작가발굴에 대한 의
지가 보여준 결과이며, 최근에는 '공공미술'이라는 명목하에 각종 프로젝트 팀
들이 구성되어 실험적인 미술을 표방하면서 보다 다양화되고 있다.

이처럼 새로운 밀레니엄시대의 10년의 자취를 훑어보면 그것은 대안공간과 레
지던시 프로그램, 공공미술이라는 몇 가지 키워드로 함축되며, 그 중심에는 젊은
작가들의 실험정신이 돋보였다고 할 수 있다. 70년대가 단색조 회화를 중심으로
'한국적 모더니즘'이 정착한 시기였다면, 80년대는 회화에 있어서 형상과 표현이
복귀하는 시대였고, 90년대는 '세계화'를 추구하는 작가들의 매체에 대한 확장과

118 —— 강태희 외 엮음, 『동시대 한국미술의 지형』, 학고재, 2009, p. 4.

탐구가 커다란 흐름으로 작용했다. 그러나 2000년대에 들어서면서 시대를 대표하는 미술경향에 대한 집착은 줄어들고, 작가의 개별적 특성이 두드러지기 시작했다. 일상에 대한 다양한 모색과 소통을 향한 의지가 주요 화두로 작용하게 되었으며, 그것은 미술의 영역을 보다 확장시키는 핵심적인 역할을 했다. 결국 대안공간을 통한 새로운 소통의 방식이 시도되었고, 공공과의 직접적이고 체험적인 소통을 위하여 공공미술이 실천되었으며, 국내외 레지던시 프로그램은 작가들의 문화교류와 네트워킹 등 세계화와 일상에 대한 관심을 충족시키는 데 많은 기여를 했다.[119]

이러한 시대적 흐름과 같은 맥락에서 전통에 대한 현대적 재해석이라 할 수 있는 시도 역시 2000년대 한국미술을 보다 다양화했다. 이미 앞선 세대에서 '한국적 정체성'과 '전통'에 대한 끊임없는 논의를 던져왔지만, 2000년대 한국미술의 현장에서 발견되는 특징은 전통과 현대, 국가와 개인, 타자와 나, 서양과 동양 등 무수한 이분법적 범위들을 가로지르는 그 '경계'에 주목한다는 것이다. 전통이라는 무거운 주제를 벗어나, 일상을 통한 소통의 방법을 찾고자 하는 의지는 지필묵과 정신성을 고수하는 동양화나, 공공의 일상에 개입하는 공공미술, 고도의 테크놀로지와 매체를 미술과 접목한 현대미술 등을 막론하고 관통하는 2000년대 주요 화두임에 분명하다. 이러한 시대를 아우를 만한 용어나 개념은 아직 정립되지 않았으며, 어쩌면 더 이상 하나의 용어나 개념으로 정립될 수 없을지도 모르기에 시대적 화두를 나열함으로써 그 흐름을 인식할 뿐이다.[120] 이에 1990년대 후반의 경제적·사회적 상황을 극복하고, 숱한 '대안'과 '실험'들을 모색하며 한국

119 —— 서성록, 『한국의 현대미술』, 문예출판사, 1994, pp. 185~186, 222, 248, 박신의, 「문화 교류와 새로운 창작의 거점, 국제 레지던스 프로그램」, 『월간미술』, 2008. 8, pp. 110~111 참고.

120 —— 강태희 외 엮음, 『동시대 한국미술의 지형』, 학고재, 2009, pp. 4~5.

미술의 지형에 커다란 변화를 가져온 2000년대 한국 현대미술의 화두를 조심스럽게 정리해본다.

2 |
2000년대 한국 현대미술의 화두

1 · 대안공간, 소통을 위한 새로운 장소

대안공간은 한국 현대미술에 있어서 1990년대와 2000년대를 긴밀하게 엮어주는 중요한 화두로 언급된다. 20세기를 마감하는 마지막 해인 1999년에 '대안공간 루프', '대안공간 풀', '프로젝트스페이스 사루비아다방'이 한국미술계에서 대안공간의 첫 시작을 알렸다.[121] 1998년 (주)쌈지가 당시 암사동 사옥을 개조하여 작가스튜디오로 사용하면서 비영리 문화대안공간을 표방한 쌈지스페이스로 문을 열었으나, 2000년에 이르러 본격적으로 갤러리와 공연장을 겸비한 복합문화공간으로 갖춰졌기에 대안공간의 역할을 수행한 것은 2000년부터라고 할 수 있다. 이렇듯 한국에서 대안공간은 이제 막 10년 정도의 역사를 채웠으며, 길지

121 —— 1999년 2월 6일 홍익대 근처에 문을 연 '대안공간 루프'(서울)는 재능 있는 젊은 작가 및 창의적이고 실험적인 작가발굴과 다른 문화와의 네트워크 구축을 설립목적으로 하여 비영리로 운영하며, 전시공간지원 및 각종 홍보를 지원한다.《Fake Flower-김은영 기획초대전》을 시작으로 《신진작가발굴전》 및 각종 국제교류전 등을 개최했다. 1999년 4월 2일 개관한 '대안공간 풀'(서울)은 변화된 미술환경에서 미술인 내부의 동력을 모아 새롭게 출발해야 한다는 설립목적을 밝혔으며, 이를 위하여 창작지원 및 공간지원을 한다. 1999년 10월 20일 개관한 '프로젝트스페이스 사루비아다방'(서울)은 실험정신이 강한 작가발굴 및 예술정보제공, 예술의 생활화와 평생교육의 장으로서 삶 속의 미술을 교육시키려는 취지에서 설립되었다.

않은 역사에도 불구하고 이 공간들이 수행했던 역할을 쉽게 간과할 수는 없을 것이다. 그들의 설립목적에서 엿볼 수 있듯이, 대안공간은 새로운 작가를 발굴하여 국내미술계에 새로운 흐름을 제공했고, 한국 현대미술의 경향을 다양화했으며, 특히 미술과 삶, 소통 등에 관한 새로운 쟁점과 문제를 부각시켰다는 평가를 받는다.[122]

이러한 평가의 중심에서 2000년대 가장 주목받는 작가 중 한 사람인 정연두는 단연 대표적인 사례가 된다. 2001년 '대안공간 루프'는 전시장 이전을 앞두고 다소 혁신적인 디스플레이 방식을 택한 정연두의 개인전을 소개했다. 서울대 조소과를 졸업하고, 영국에서 유학한 후 귀국한 젊은 작가 정연두의 첫 개인전이 대안공간에서 이루어졌다. 정연두는 한동안 자신의 트레이드마크가 됐던 〈보라매 댄스홀〉로 대안공간 루프의 벽을 도배했다. '보라매공원'과 '댄스홀'의 모순적인 결합, 유럽귀족들의 '모던댄스'와 탈선과 외도로 얼룩진 한국의 '사교춤'이 이질적으로 결합하여 빚어진 혼성적 특성은 정연두 작품에서 주된 화두로 작용한다. 과거 공군사관학교가 있었던 보라매공원 안에 위반적인 하위문화로 알려진 댄스교습소가 자리 잡고 있다는 것은 상당한 모순이다. 유럽의 귀족들이 즐겼던 고급문화로서의 모던댄스가 한국에서 일종의 탈선과 불륜, 외도의 상징인 사교댄스로 목격되는 것 또한 역설적이다. 정연두는 이러한 '모순'에 집중하면서 대안공간이 모색했던 실험성을 실천했다.[123] 루프에서의 첫 개인전은 이내 미술계의 주목을 끌기에 충분했고, 정연두와 대안공간의 만남은 쌈지스페이스, 인사미술공간 등으로 이어졌다.

122 ─── 이동연 외, 『한국의 대안공간 실태연구』, 문화사회연구소, 2007, p. 3 참고.

123 ─── 류한승, 「무대의 주인공」, 『Memories of You – Artist of the Year 2007』(exh.cat), 국립현대미술관, 과천, 2007, pp. 9~10 참고.

사실 대안공간을 발판으로 해서 미술계의 주목을 받게 된 작가는 직지 않다. 1999년 '프로젝트스페이스 사루비아다방'(이하 사루비아다방) 개관전을 통해서 젊은 작가 함진이 국내미술계에 소개되었다. 함진은《공상일기》에서 손으로 빚어낸 인형들의 소인국을 재현했다. 그는 사루비아다방 축축한 지하공간으로 내려가는 계단과 천장, 벽 구석구석에 신체부위들을 결합시켜 또 다른 이미지를 만들어낸 찰흙인형 시리즈, 멸치나 번데기 등을 이용한 곤충 시리즈, 장난감을 부수고 재구성한 장난감 시리즈를 설치했다. 함진은 익명의 관람자와 공유할 수 있는 유년시절의 찰흙놀이 체험을 작품에 끌어들여 소통하기를 시도했다. 대안공간을 찾은 관람자들은 돋보기를 들고 이 낯선 전시공간 곳곳에 숨겨진 인형들을 마주하게 된다. 이처럼 '대안적' 공간에 설치된 '대안적'이고 실험적인 작품은 '대안적' 소통방식을 요구하게 된 셈이다. 이밖에도 사루비아다방은 지금까지 정수진의《뇌해》(2000), 김주현의《쌓기》(2001), 김을의《옥하리 265번지》(2002), 오인환의《나의 아름다운 빨래방 사루비아》(2002), 함연주의《올》(2003), 박미나의《Home Sweet Home》(2007) 등 최근 국내외 미술계에서 주목하고 있는 젊은 작가들을 일찌감치 발굴하고 예견했던 핵심적인 역할을 담당했다.

'대안공간 풀'의 경우, 1999년 개관기념전시《스며들다》를 젊은 신세대작가 정서영, 최정화 2인전으로 기획함으로써 설립목적에 부합하는 실험성을 모색했다. 대안공간 풀은 전시 외에 다양한 프로그램을 운영함으로써 미술에 대한 담론 형성에도 주력했다. 2002년에 접어들어, 대안공간 네트워크전시《럭키서울》이 대안공간 풀을 포함한 7개 공간에서 동시 기획되었으며, '국제 대안공간 심포지엄'이라고 하는 학술행사를 통하여 국내미술계에서의 대안공간의 위상을 공고히 하고자 했다.[124] 한편 재미교포 데비 한, 함경아, 함양아, 권오상 등도 대안공간이 발굴해낸 작가로 알려져 있다. 대부분 미술계에 아직 알려지지 않은 학생이거나, 미술

계의 잣대로 분석되어지지 않은 젊은 작가들이 대안공간들을 통해서 미술계에 소개되었다. 그러나 아이러니하게도 이들은 짧은 시간에 미술계의 블루칩으로 평가되었고, 각종 국내외 비엔날레에 초대되거나 상업화랑의 전속작가로 자리매김하는 데 성공했다.

1999년 사루비아다방에서 처음으로 얼굴을 알린 함진은 그 다음해인 2000년에 《부산 비엔날레》를 시작으로, 2005년 《제51회 베니스 비엔날레》에서는 최정화, 김홍석 등과 함께 한국관 참여작가로 선정되었으며, 같은 해 일본의 모리미술관에서도 작품을 선보였다. 2002년 《제4회 광주 비엔날레》에는 함진, 김범 등이 초대되었으며, 특별히 대안공간 루프는 오인환의 〈유실물 보관소〉를 전시하는 등 국내외 대안공간이 다수 참여하기도 했다. 2006년 《제6회 광주 비엔날레》에는 이질적인 코드를 결합하여 암묵적으로 사회적인 발언을 드러내는 함경아와 이주 노동자 문제를 다루면서 적극적인 공적 발언을 모색하는 믹스라이스가 참여했으며, 2008년 《제7회 광주 비엔날레》에는 정서영 등이 초대되었다. 한편 《베니스 비엔날레》의 경우, 2007년 한국관 작가로 이형구(당시 38세)를 단독으로 선정하였으며, 2009년 역시 독일에서 활동하는 양혜규(당시 39세)를 한국관 작가로 선정함으로써 젊은 작가들의 주도적인 활동을 반증했다. 2000년대 한국 현대미술은 이렇듯 대안공간이 발굴해낸 이러한 젊은 작가들의 활발한 움직임이 어느 때보다 두드러졌고, 그들은 대부분 시대의 경향을 형성해내기보다는 일상적이고 개별적인 소통에 몰두했다. 이러한 젊은 작가들의 실험적인 작품을 발굴하고자 했던 대안공간의 의지는 불과 10여 년 만에 국내미술계의 흐름을 주도하게

124 —— 국제대안공간 심포지엄은 2002년 12월 문예진흥원 인사미술공간 주최로 열렸으며, 한국의 대안공간들이 지닌 차이와 특성이 국제적인 문화지도 위에서 어떻게 지형화되는지를 확인할 수 있는 계기가 되었다. 백지숙, 「동시대 한국 대안공간의 좌표」, 『월간미술』, 2004. 2, p. 48.

되는 기염을 토했다. 한편 그러한 과정에서 대안공간은 이제 제도권 안으로 편입되었다는 극단적인 평가에 마주한다. 더 이상 대안공간의 초기 정체성은 존재하지 않으며, 이에 대한 논의의 필요성이 빈번하게 제기되고 있는 실정이다.

그렇다면 대안공간이 지닌 초기 정체성은 무엇인가? 거슬러올라가 보면, '대안공간'의 개념은 1960년대 서구에서 다양한 사회적·정치적 저항의 움직임과 포스트모더니즘시대의 미술장르 변화, 그에 따른 전시공간 개념의 확장을 배경으로 하여 발생했음을 알 수 있다. 서구 대안공간은 주로 미국이 주도하였는데, 은폐되고 억압됐던 소수적 범주와 다양한 가치를 들추어내며 실험적 형식을 적극 발굴하여 지원하는 역할을 수행한 것으로 평가된다.[125] 시기상으로는 국내 대안공간이 서구와 30여 년 정도 시차를 갖고 발생했으며, 미국의 경우처럼 광범위한 사회문화운동이 수반되어 나타난 작가들의 저항적인 행동주의가 두드러진 것은 아니라는 점에서 근본적인 차이를 보이고 있다. 국내 대안공간의 가장 직접적인 요인은 IMF 구제금융사태에 있다. 경제적으로 상업화랑 및 미술관의 불황과 이를 극복하기 위한 정부의 문예지원정책이 맞물려 개방적이고 대안적인 공간이 제시되었다. 하지만 국내 '대안공간'이라는 용어 역시 서구의 것을 그대로 사용하여 기존 전시공간에 대한 '대안적' 공간이란 뜻을 내포하며, 나아가 작가들의 실험적인 작품을 자유로이 선보일 수 있는 장소라는 점에서는 서구와 유사성을 갖는 면도 있다.

이러한 한국 현대미술에 대하여 사회학적 시각을 제시한 전영백은, "이 시기 가장 두드러진 사회자본상의 변화는 대안공간을 통한 젊은 작가 집단의 등장과 그들이 갖는 미술계 주류와의 관계"에 주목했다. 그에 따르면 대안공간은 국·공

125 —— 이동연 외, 『한국의 대안공간 실태연구』, pp. 10~11.

립 및 사립 미술관들의 장기적 지배구조에 대한 문제의식과 90년대 중 · 후반 꽉 짜여진 등단구조, 그리고 1997년 외환위기로 얼어붙은 시장조건, 그외 경직된 화단에 대한 불만이 바탕이 되어 등장하였다.[126] 이것은 대안공간과 미술시장의 밀접한 관계와 대안공간이 정부의 경제적 지원, 즉 정치자본을 획득함으로써 신진작가들에 대한 창작지원이 가능해진 2000년대의 새로운 경향으로 설명된다. 국내에서 최초의 대안공간이 1999년 출현하여, 2000년대 한국 현대미술의 주요 화두로 급부상한 배경에는 신진작가의 발굴 이외에도, 정연두의 경우에서와 같이 실험적인 작품수용과 현대미술을 규정하고 재현하는 다양한 어휘와 개념을 생성한다는 측면 역시 긍정적으로 작용했다. 「대안공간의 문화정치학」이라는 글을 통해 서동진은, "이러한 대안공간의 활동들은 1990년대 이후 한국 현대미술을 규제했던 미적이고 정치적인 규제들 이상으로 작용한다. 이런 점들을 볼 때 대안공간은 한국 현대미술을 규정하는 중요한 이데올로기적 실천으로 보인다"고 서술했다.[127]

그럼에도 불구하고 최근에는 대안공간의 정체성에 대한 의문을 피해가기란 쉽지 않다. 이에 대해 백지숙은 국내 대안공간에 대한 중간평가에서, "대안공간의 존립 자체에 큰 의미를 부여했던 설립 당시의 문화적 구도에 비추어보면 벌써 적지 않은 변화가 생겨났다. 이제는 물리적인 공간의 지속성보다는 공간이 위치한 문화적인 장소성을 매개로 한 활력과 에너지의 재생산이 더욱 긴급한 사안이 되

126 —— 전영백, 「1960년대 이후 한국현대미술에 관한 사회학적 논의: 부르디외(Pierre Bourdieu)의 '자본' 개념을 활용한 사회구조적 분석」, 『미술사연구』 제23호, 미술사연구회, 2009, pp. 437~438. 반이정, 「한국 1세대 대안공간 연구 '중립적' 공간에서 '숭배적' 공간까지」, 『왜 대안공간을 묻는가』, 미디어버스, 2008, p. 8, 27.

127 —— 서동진, 「대안공간의 문화정치학」, 『대안공간의 과거와 한국 현대미술의 미래』, 미디어버스, 2008, p. 82.

었다"고 지적했다.[128] 이와 같은 맥락에서 2000년에 들어서면서 정부지원의 '인사미술공간'(2000), 기업주도의 '쌈지스페이스'(2000), '일주아트하우스'(2000) 등이 생겨났고, 그밖에도 '아트 스페이스 휴'(2003), '브레인 팩토리'(2003), '갤러리 정미소'(2003) 등이 설립되었다. '스톤 앤 워터'(2002), '스페이스 빔'(2002), '대안공간 반디'(1999년 개관, 2002년 재개관) 등은 각각 안양, 인천, 부산이라는 지역을 기반으로 하는 대안공간들이며, 최근에는 그 숫자가 급격히 증가하는 추세에 접어들었다. 최근 들어 정부의 지원이 확대되면서 무분별하게 증가하고 있는 대안공간의 정의 및 규정에 대한 부재를 지적하는 평가도 확대되고 있다.

한국 현대미술에 있어서 대안공간을 그 제도적 특성만으로 규정하기에는 편협한 결과만 도출하게 된다. 대안공간을 통해서 한국 현대미술이 모색했던 소통의 의미와 표현방식에 주목하여, 대안공간과 공공미술, 대안공간과 창작지원 프로그램, 전통에 대한 실험적인 태도 등과 연계되는 지점을 면밀히 살펴볼 때 보다 다양한 논의가 가능해진다. 따라서 대안공간을 중심으로 실천되었던 국내 창작지원 프로그램은 한국 현대미술에 있어서 또 하나의 주요 화두로 손색이 없을 것이다. 2000년대의 이러한 '대안적' 태도들은 이후 한국화단의 지형변화를 주도한 핵심적인 요인으로 작용한다.

2 · 작가 창작지원 프로그램, 체험의 확장과 교류

국내 최초의 작가 창작지원 프로그램(Artist-in-Residence Program)은 쌈지스페

128 —— 백지숙. 「동시대 한국 대안공간의 좌표」, p. 47.

이스(1998)에서 시작했다. 정연두도 2001년 쌈지스페이스에서 제공하는 스튜디오에서 창작지원을 받았다. 쌈지스페이스 이후, 창동·고양스튜디오, 난지스튜디오, 금천예술공장 등 레지던시 개관이 이어졌고, 최근에는 국립기관이 운영하는 창작스튜디오부터 사립미술관이나 상업화랑까지 레지던시 프로그램을 활발히 운영 중에 있다.[129] 이는 대안공간이 모색했던 '젊은 작가발굴'의 일환이었으며, 전속작가 시스템이 본격화되면서 미술관마다 출신작가 양성에 힘을 쏟는 것으로 평가된다.

레지던시 프로그램에 대하여 김홍희는 그 '대안적' 특성에 주목하여 설명한다. "레지던시는 대안공간, 비엔날레와 함께 1990년대 이후 아시아를 비롯한 제3세계에서 성행하고 있는 대안적 미술 프로젝트다. 작가들이 전세계를 자유롭게 이동하면서 타지역 작가들과 교류하고 협업의 시너지를 일궈내는 소위 유목민적 정서, 코스모폴리탄 정신이 발현되는 곳이 바로 레지던시 현장으로서, 그것은 모더니즘 전제에 대한 인식론적 저항이자 한 곳에 정박, 안주하는 제도권 미술관이나 갤러리에 대한 반체제적이고 반제도적인 도전에 다름 아니다. 레지던시가 단순히 작품제작을 위해 작가를 초청하는 과거 유럽의 전통으로부터 벗어나, 미학적으로뿐만 아니라 정치지리학적으로도 대안적·비판적 의미를 획득하는 까닭이 여기에 있다." 덧붙여, 2000년대 주요 화두로 언급되는 '세계화' 맥락에서 "레지던시는 중심과 주변, 로컬과 글로벌, 도시와 지방의 구분이 붕괴되고 세계

129 —— 쌈지스페이스 스튜디오프로그램(1998년 개관), 영은창작스튜디오(2000년 개관), 장흥아뜰리에(2006년 개관), 국립창동미술창작스튜디오(2002년 개관), 국립고양미술창작스튜디오(2004년 개관), 서울시에서 지원하는 난지미술창작스튜디오(2007년 개관), 청주미술창작스튜디오 레지던시 프로그램(2007년 개관), 서울문화재단이 설립한 청계창작스튜디오(2007년 개관), 몽인아트스페이스(2007년 개관) 등이 있다.

적 동시성이 획득되는 초지역적 오프라인 네트워크로 기능한다"고 지적한다.[130]

 국내 레지던시는 살펴본 바와 같이 대안공간과 밀접한 관련을 맺으며 형성됐다. 요컨대 국내 레지던시는 주로 젊은 작가발굴과 지원이라는 대안공간운동에 합류한 공·사립 기관들의 대안적 프로젝트로 발전했다. 1990년대 후반 국내 레지던시 프로그램이 태동한 이래, 2000년에 들어서면서 홍대 앞으로 이전한 쌈지스페이스의 레지던시 프로그램과 경기도 광주의 영은미술관이 운영하는 영은창작스튜디오는 작업실 개념을 넘어서 보다 심층적인 내용의 프로그램을 구축함으로써 작가뿐 아니라, 국내외 미술계의 큰 관심을 끌었다. 쌈지스페이스는 작가들 간의 인적 네트워크, 프로모션 프로그램 등을 구축했으며, 영은창작스튜디오의 경우, 2006년부터는 입주기간을 2년으로 늘리면서 작가들의 장기적인 작업활동과 작가들 간의 '아티스트 커뮤니티'에 좀 더 무게감을 두었다. 현재까지 김소라, 김아타, 김범, 김주현, 강형구, 박미나, 육근병, 이향아, 이윤, 함연주 등의 작가가 영은창작스튜디오프로그램에 참여해왔다. 특히 쌈지스페이스는 이른바 스타급 작가를 배출한 레지던시 기관으로 유명세를 가졌다. 정연두, 이형구, 조습, 함경아, 플라잉시티, 구동희, 고낙범, 양혜규 등 최근 국내외 미술계의 주목을 받고 있는 젊은 작가들 대부분이 쌈지스페이스 레지던시 프로그램을 거쳐간 셈이다.

 그중에서 양혜규는 서울대 조소과를 졸업하고 독일 프랑크푸르트에서 유학한 후, 레지던시 프로그램으로 파리, 런던, 도쿄, 뉴욕, 베를린 등 세계 각국에서 작가로 활동해왔다. 정교한 바느질로 제작한 집을 짊어지고 전세계를 여행하는 서도호와 자신이 바늘이 되어 전세계와 소통하는 김수자의 뒤를 이어, 양혜규의 이

130 —— 김홍희, 「국내 아트 레지던스 프로그램의 변화상과 발전 방향」, 『월간미술』, 2008. 8, p. 105.

러한 행보를 두고 '신유목민'이라는 수식어를 붙이기도 한다. 양혜규는 2009년 《제53회 베니스 비엔날레》한국관 대표작가로 선정되었으며, 그보다 앞서 2006년 《제27회 상파울루 비엔날레》에도 참여한 바 있다. 국내에서의 개인전 《사동30번지》(2006)가 보여주듯 그의 작품은 전시방법에서도 대담한 실험성으로 충만했다. 그는 자신의 돌아가신 할머니가 사셨던 인천의 한 가옥을 전시장소로 선정하여 관람객에게 지도를 그려넣은 초청장을 발송했다. '사동30번지'는 양혜규가 지어낸 가상의 공간이다. 그곳까지 찾아간 관람자는 작가가 알려준 열쇠번호로 자물쇠를 열고 들어가, 조명과 선풍기, 거울 등 그가 자주 사용하는 공감각적 일상 오브제들과 마주하게 된다. 양혜규는 도시와 도시, 국가와 국가의 경계를 넘나들며 체득한 절대적인 것, '감각'으로 소통하는 법을 제시했다.

2003년 영은창작스튜디오 제4기 입주작가였던 김주현은 이미 2001년 대안공간 사루비아다방에서의 개인전 《쌓기》로 그 실험성을 인정받았다. 김주현은 상이한 크기의 알루미늄판 1,600여 장을 쌓아올려 60cm의 정육면체 큐브를 제작했다. 각기 다른 알루미늄판들은 작가의 치밀한 계획과 계산에 따라 가로, 세로, 높이 60cm 범주 내에서 새롭게 조립된다. 그렇게 쌓이는 과정에서 정육면체 사방 표면에는 판의 집적이 만들어낸 선적 드로잉이 나타난다. 작가는 이러한 복잡한 계산과 설계가 빚어낸 단순한 기하학적 형태가 함축한 또 다른 내부구조의 복잡성에 주목하고 있다. 사루비아다방 전시와 영은창작스튜디오프로그램 참여 이후, 김주현은 점, 선, 면의 끝없는 반복이 빚어낸 "확장형 조각"을 탐구했다. 김주현은 확장형 조각으로 김종영미술관의 '2005 오늘의 작가'로 선정되었으며, 이러한 과학적이고 사변적인 탐구는 "복잡성의 법칙에 관한 연구"로 이어졌다. 최근 그의 건축적 조각은 자신의 체험에 기반하여 생태에 대한 관심으로 이어졌으며, 그것을 통한 자연과의 소통, 공공과의 소통을 모색하게 되었다.

한편 대안공간들과 미술관들의 젊은 작가에 대한 창작지원이 활발해지자,

22명의 예술가,
시대와 소통하다

2002년에는 국립창동창작스튜디오가 개관하면서 공공기관에서도 레지던시 프로그램에 주목하기 시작했다. 이후 2004년에 국립고양미술창작스튜디오가 설립되면서 레지던시라는 대안운동의 또 다른 지류가 형성된 셈이다. 2000년대 중반에 접어들면서 가나갤러리의 장흥 아뜰리에(2006), 서울시의 난지미술창작스튜디오(2007), 몽인아트스페이스(2007) 등이 개관하면서 레지던시의 봇물을 이루었다. 또 다른 양상으로, 지방자치제의 활성화에 따라 이미 1997년 전남 광주, 논산에 창작 스튜디오들이 문을 연 데 이어 2000부터 2002년 사이 김해, 구미, 제천, 진안, 2005년부터 2007년 사이에는 안동(한미사진스튜디오), 이천(금호스튜디오), 청주(청주미술창작스튜디오) 등지에 다양한 창작스튜디오가 들어섰다.[131]

2000년대 들어서 국내 미술관과 상업화랑들이 미국, 중국 등지에 분관을 개관하는 붐이 일었는데, 이를 계기로 국내의 작가들이 해외에 적극적으로 소개되는 한편, 한편 현지에서 주목받는 해외작가들을 국내화단에 소개하는 데 중요한 가교역할을 해낼 수 있었다. 아라리오갤러리는 2005년과 2007년 각각 베이징과 뉴욕에, 표갤러리는 2006년 베이징, 2008년 LA에 해외지점을 개관하였으며, 가나아트는 2009년 뉴욕에 갤러리를 열었다. 최근에는 해외에 분관을 갖고 있는 미술관들이 해외 레지던시 프로그램을 준비하면서 해외작가들과 국내작가들의 교류에 초점을 맞추고 있다. 대표적으로 최우람과 이형구, 정수진이 두산 레지던시 뉴욕입주작가로 선정되어 1년간 창작지원을 받게 됐다. 특히 최우람의 경우, 기

131 —— 창동창작스튜디오와 고양창작스튜디오의 경우, 입주기간은 장기 1년, 단기 3개월로 이루어지며, 국제교류프로그램, 오픈스튜디오, 입주작가 활동지원, 학술행사 등의 프로그램이 마련되어 있다. 현재까지 양만기, 박은선, 오인환, 정서영, 금중기, 권오상, 써니킴, 김기라, 조습, 함경아, 양아치(이상 창동창작스튜디오), 김건주, 김범주, 신치현, 홍정표(이상 고양창작스튜디오) 등의 작가를 지원했다. 김홍희, 「국내 아트 레지던스 프로그램의 변화상과 발전방향」, P. 105.

계장치를 이용한 대규모 프로젝트를 완성하기 위하여 창작지원을 받는다는 것은 상당한 수혜임에 분명하다. 해외에 개관한 창작스튜디오에서 받게 되는 창작지원은 젊은 작가에게 새로운 네트워크를 구축할 수 있는 확장된 장(長)을 공급받는 셈이다. 최우람은 뉴욕스튜디오에서 가상의 학명을 붙인 기계생명체를 탄생시키게 된다. 그의 초기 작업노트에 따르면, "폐쇄된 공장 깊숙한 곳에서, 키스트의 창고 한쪽편이나 난지도의 쓰레기 더미 속에서 한 걸음씩 스스로 복제할 수 있는 능력을 갖추어가며 기계 자신의 삶에 목적을 가진 기계적 돌연변이체가 자라나고 있을지도 모른다. 이러한 생각이 나의 작업의 모티브가 되었고 어딘가에 숨어 있을 그들의 모습을 상상하며 작품을 만든다"고 설명한다. 이 경우, 레지던시 현장은 앞서 김홍희의 인용된 글처럼 "유목민적 정서, 코스모폴리탄 정신이 발현되는 곳"으로 작용하게 된다.

이렇듯 과거 레지던시 프로그램이 주로 작가가 자신이 속해 있던 사회와 떨어져 새로운 공간에서 새로운 체험을 하게 함으로써 창작의욕을 고취시키는 기능을 했다면, 최근에 와서는 새로운 창작환경 외에도 다양한 문화교류 등 세계화되어가는 환경에 적합하게 변화하면서 서구 중심에서 아시아, 제3세계권으로 교류지역이 확장되었다. 따라서 최근 국제 레지던시 프로그램은 매우 다양한 지역에서 시행되고 있는데, 국립창작스튜디오에서 자체적으로 조사한 보고서에 의하면 전세계적으로 약 200개의 레지던시 프로그램이 시행되고 있는 것으로 파악된다.[132] 젊은 작가들에게 레지던시 프로그램은 하나의 기폭제가 될 수 있다. 작가의 일상적 체험과 문화적 소통이 그 어느 때보다 강조되는 시대의 작가에게 체험

132 —— 「Dream FActory, Artist-in-Residence Program」, 『월간미술』, 2008. 8, p. 103, 김홍희, 「국내 아트 레지던스 프로그램의 변화상과 발전방향」, P. 103.

의 확장은 곧바로 작업에 지대한 영향을 주게 마련이다.

3 · 공공미술, 공공의 일상과 소통

2009년 광화문광장에는 조각가 김영원이 제작한 〈세종대왕상〉이 세워졌으며, 서울역 앞 서울스퀘어빌딩에는 지상 4층부터 23층에 걸쳐 가로 99m, 세로 27m 크기의 벽면에 LED 도트 4만 2,000개로 제작된 세계 최대 규모의 '미디어 파사드'가 설치되었다. 긍정적으로든 부정적으로든 도시의 미관은 쉴 새 없이 변하고 있는 것이 사실이고, 그 변화의 중심에는 '미술' 혹은 '디자인'이라는 명분이 자리하고 있다.[133] 이러한 현상이 말해주듯, 2000년대 새로운 화두는 '공공미술(Public Art)'로 이어진다. 맬컴 마일스(Malcolm Miles)가 『미술, 공간, 도시(Art, Space and the City)』 서두에서 언급한 바와 같이 "공공미술에 대한 정의는 시대의 흐름과 새로운 유형의 지속적인 개발에 따라 가변적일 수 있다."[134] 마일스는 산업이나 사회에 개입하는 미술가의 작업뿐 아니라 1960년대 후반 서구에서 시작된 공동체 미술 프로그램, 공동체 벽화 등도 공공미술에 포함되며, 그것은 1995년 수전 레이시(Suzanne Lacy)가 이름붙인 '뉴 장르 공공미술(New Genre Public Art)' 등 사회적 공공미술로 이어진다고 설명한다.

한국의 공공미술은 대안공간을 비롯한 다른 사례와 같이 서구와 비교해서 단기간에 많은 변화를 겪은 것으로 평가된다. 국내의 경우, 공공미술에 대한 초기

[133] —— 서울시는 '디자인 서울' 사업의 일환으로 2008년부터 해마다 '서울디자인올림픽'을 개최하였으며, 공공미술과 연계된 '도시미술프로젝트'를 실시하고 있다. http://design.seoul.go.kr 참고

[134] —— 맬컴 마일스, 『미술, 공간, 도시: 공공미술과 도시의 미래』, 박삼철 옮김, 학고재, 2000, p. 28.

담론은 1970년대 기념동상건립과 1980년대 건축물을 위한 장식미술로 이어졌으며, 이후 그러한 제도가 안고 있는 문제점을 극복하기 위한 노력으로 '공공미술'에 대한 본격적인 논의와 실천들이 이루어졌다. 2000년대에 접어들면서 '지하철 프로젝트', '미디어시티 서울 2000' 등 공적 영역에서의 공공미술이 봇물처럼 기획되었고, 정부 주도의 도시갤러리프로젝트, 낙산프로젝트, 마을미술프로젝트 등은 도시와 지역 공동체에 주목하는 공공미술프로젝트를 수행했다. 이러한 공공미술에 대한 미술계 안팎의 지대한 관심은 최근 '공공미술'을 키워드로 하는 심포지엄이나 강연 등으로 이어졌으며, 이를 통해 '공공성(Publicness)'에 대한 다양한 논의가 이루어지고 있다.[135]

평론가 김장언은 한국에서 진행된 공공미술의 역사를 추적하는 과정에서 공공미술에 대한 본래적 담론이 본격적으로 등장한 시기를 1990년대 중반으로 서술했다. 그 이유로 그는 "1990년대 중반 이후 논의된 공공미술담론에서는 사회 속에서 '공공성' 개념을 미술계가 스스로 재인식하고, 미술에 있어서 공공성 개념을 공공미술로 구현하고자 하는 새로운 시대정신의 발로"임을 지적했다.[136] 그의 설명에 따르면, "1960~70년대까지 한국에서 공공미술은 정권의 이데올로기를 강화시키기 위해서 '민족'과 '반공'이라는 두 개의 상징어휘 속에서 국가 주도로 작동된 기념비적 공공미술이었다."[137] 이후 1980년대에는 한국 자본주의의 성장과 더불어 실시된 '건축물미술장식제도'(1984년 시행)를 통해서 공공미술이 민간

135 —— 〈국제학술심포지엄: 미술과 공중〉(한국근현대미술사학회, 국립중앙박물관, 2009. 6. 20), 〈Art in Public Sphere〉(한국예술종합학교 주최, 아트선재센터, 2009. 10. 23) 등의 심포지엄에서는 미술과 공적 영역의 관계에서 생겨날 수 있는 다양한 주제들이 논의되었다.

136 —— 김장언, 「성장과 소통─지금 한국에서 공공미술은 어디에 위치하고 있는가?」, 『국제학술심포지엄Art in Public Sphere』, 한국예술종합학교, 2009, pp. 45~46.

주도로 바뀌게 되었고, 이러한 변화의 중심에는 한국 모더니즘 계열 작가들과 상
업화랑의 역할이 중요하게 작용했다고 평가한다. 또 다른 양상으로, 1990년대
접어들어서는 민중미술에 기반을 둔 '현장미술', '참여미술' 등 미술에 있어서
적극적인 현실참여를 모색하게 되는데, 이른바 '뉴 장르 공공미술'로 분류되는
새로운 공공미술이 국내미술계에서 본격적으로 다루어지게 되었다.[138]

그러한 맥락에서 2006년 국가적인 차원의 공공미술사업이 시작되었는데,
2006년과 2007년 두 해 동안 '소외지역 생활환경 개선을 위한 공공미술사업'의
일환으로 '아트 인 시티' 프로젝트가 진행되었다. '아트 인 시티'는 도시 속 예술
이라는 환경개선과 주민참여를 강조하여 소위 뉴 장르 공공미술의 모형을 창출
한다. 한편 2008년에는 '생활환경 공공미술로 가꾸기 사업'인 '마을미술프로젝
트'를 진행하였으며, 이 프로젝트는 지금도 진행 중이다. 이들 공공미술사업의
특징은 정부 자체 내에서 장식물 개념이 아닌 '참여형' 공공미술을 표방했다는
데에 있다. '마을미술프로젝트'의 경우, 프로젝트 이름에 들어간 '마을'이라는
단어를 통해 공동체가 참여하는 미술을 함축적으로 드러낸다. 이는 국가가 수용
하는 공공성의 개념이 기념비적 조형물이나 장식물이라는 기존의 틀에서 벗어나
'참여'라는 쌍방향적 소통을 포함하기 시작했다는 것을 의미한다.

'주민 참여형' 공공미술은 지역공동체의 관여를 우선적으로 고려한다. 미술가
와 지역공동체 간에 직접적인 대화를 나누고 상호작용하면서 장소의 '실제' 사람

137 —— 1960년대 한국의 공공미술은 정부에서 건립한 각종 기념비와 기념탑이 주류를 이룬다. 한국전
쟁과 관련된 전승기념비나 기념탑이 전국 방방곡곡에 건립되었고, 1970년대 들어서는 맥아더,
이순신, 강감찬, 권율 등 무인 동상이 많이 세워졌다. 세종대왕상, 이승복상, '책 읽는 소녀' 상
등은 주로 학교에 설치되었다.

138 —— 김장언, 「성장과 소통─지금 한국에서 공공미술은 어디에 위치하고 있는가?」, p. 47.

들과 '실질적으로' 결합함으로써 '사회적으로 책임감 있고 윤리적인' 작업을 수행하는 것을 원칙으로 한다.[139] 그럼에도 불구하고 공동체 기반의 공공미술이 지닌 통합의 속성은 오래전부터 비판받아 왔다. 권미원은 공동체 기반 공공미술에 내재된 이러한 통합적 속성은 "미술작업에 관여하면서 문화적으로 강화된 주체"를 만들고, "예술적인 자기표현을 위한 기회와 능력을 지닌 주체", 즉 정치적 권한을 부여받은 주체를 가정한다고 비판한다.[140] 김장언 역시 외국인 노동자나 장애인 시설 등 소외계층에 결속감을 주고자 하는 바람은 불가능한 욕망이며 오히려 더 차이와 고립을 강조하는 결과를 초래했고, 문화적 · 역사적 컨텐츠를 활용한 지역의 조형물은 지역의 역사적 연속성과 문화적 단일성을 '상상'하면서, 동질감에 안도하고자 하는 욕망의 사물로 남게 된다고 지적한다.[141]

이는 린다 노클린(Linda Nochlin)이 오리엔탈리즘과 타자를 다룬 "Imaginary Orient"(1982)에서 타자에 대한 서구 중심의 왜곡되고 이분법적인 시각을 지적한 것과 유사하다. 다시 말해서, 공공미술을 위하여 지역공동체에 투입된 작가들은 변형된 하나의 오리엔탈리즘을 재생산할 우려가 있다는 것이다. 공공미술을 체험하기 위한 관람자의 시각은 결국 지역공동체를 하나의 스테레오타입화된 타자로 분류해버리고, 하나의 구경거리로 혹은 관광상품거리로 전락시킬 가능성이 충분하다. 광주 비엔날레에서 보여준 〈대인시장프로젝트〉, 배영환의 〈도서관프로젝트〉, 〈노숙자수첩〉 등은 낙후된 지역이나 소외된 자들에 대한 관심에서 출발한 공공미술이지만, 그것이 양산해내는 또 다른 '차이'는 뉴 장르 공공미술이

139 —— 권미원, 「공적 발언으로서의 미술」, 『국제학술심포지엄: 미술과 공중』, 한국근현대미술사학회, 2009, p. 22.

140 —— 권미원, 위의 글, p. 22.

141 —— 김장언, 앞의 글, p. 54.

22명의 예술가,
시대와 소통하다

해결해야 할 당면과제 중 하나다.

배영환은 소위 '포스트 민중미술가' 대열로 그룹지어졌고, 플라잉 시티는 21세기 청계천 인근지역을 삶의 터전으로 살아가는 '공공', 특히 노점상들과 공구상가들을 몰아낸 국가의 개발정책에 주목하였다. 플라잉 시티는 이렇게 '밀려난 공공'을 알리기 위해 3년간 청계천을 리서치하며 2003년부터 〈생산자의 표류〉, 〈청계 미니 박람회〉, 〈이야기천막〉 등의 프로젝트를 진행했다. 플라잉 시티는 오랜 시간 이 공간에 형성된 '문화성'에 주목하였다. 공공의 일상에 직접적으로 침투하는 예술가 배영환은 〈노숙자수첩〉을 통해서 소수자와의 소통을 시도했으며, 공적 기금을 통해 제작된 〈도서관프로젝트〉에서는 문화적 혜택에서 소외된 자들과의 소통을 모색했다. 이처럼 2000년대 한국 동시대 미술의 지형을 형성하는 젊은 작가들에게서 '공공'과 '소통'의 문제는 더 이상 낯선 화두가 아니다.

'2006 에르메스 코리아 미술상'을 수상하고, 미술가의 공적 발언에 주목했던 최근의 전시 《악동들》(경기도미술관, 2009)에서 참여한 임민욱도 예외가 아니다. 임민욱은 뉴타운 개발에 대한 자신의 발언을 담은 10분짜리 퍼포먼스 영상 〈Portable Keeper〉를 제작하였는데, 이를 통해 정부의 재개발사업과 강제 철거 및 이주 문제가 빚어내는 갈등을 드러냈다. 그밖에도 이 전시에는 배영환, 플라잉 시티, 함양아, 노순택, 박찬경, 믹스 라이스 등 국내 공공미술의 대표적인 작가들의 작품이 소개되었다. 이보다 앞서 옛 국군기무사령부 건물에서 기획된 전시 《플랫폼 인 기무사(Platform in KIMUSA)》 역시 예술가들의 공적 발언에 주목한 전시로 평가된다. 전시기획자 김선정에 따르면, "플랫폼 2009는 예술이 '예술을 위한 예술(art for art's sake)'에 머무르지 않고 도시 속 우리의 실제 생활과 연계될 수 있는 다양한 가능성을 모색하는 실험의 장을 열고자 기획되었다. 특히 이번 행사는 '공공(public)', '공간(space)', '삶(life)'이라는 핵심 개념 아래 예술과 도시의 관계를 모색하고, '공공'의 개념 재정의, 공공미술 개념의 확장, 관

람객의 참여, 공동체와의 소통, 지역성과 장소 특정성의 반영, 예술의 기능성 탐구, 예술과 삶의 통합, 제도비평 등의 이슈들을 개진시키고자 한다"고 설명했다.

이처럼 2000년대 초기 10년의 공공미술은 대안공간, 레지던시 프로그램 등과 맞물려 젊은 작가들에 의한 다양한 실험성의 모태가 되어왔다. 그러나 실험성과 저항정신을 표방했던 대안공간이 더 이상 '대안적' 태도를 유지하지 않고, 미술관이나 상업화랑 등과 거리감을 유지하지 못한 채 제도권 안으로 깊이 들어온 것처럼, 그리고 레지던시 프로그램이 미술계에 진입하기 위한 젊은 작가의 등용문으로 가치 전락할 부정적인 측면이 부각되는 것처럼, 미술의 사회적 발언, 공적 발언이 어느새 정치체제의 도구와 방편으로 이용되고, 국공립미술관을 통해서 소개되는 이상징후들 또한 속속 드러나고 있는 실정이다. 공공미술은 국내뿐 아니라, 국제적인 관심에서도 아직 현재진행형이다. 따라서 공공미술에 대한 논의와 '공공성' 혹은 '공중(Public)'에 대한 논의 역시 끊임없이 설정되고 수정되며, 그 대안이 제시되고 있기에 단적인 평가는 아직 이르다.

4 · 동양화의 변화, 전통의 무게를 벗어난 일상

2000년대의 한국 현대미술에 있어서 또 다른 화두는 소위 동양화, 혹은 한국화가로 분류되었던 작가들의 변화일 것이다. 황인기는 이미 한국화의 소재를 현대적으로 재해석한 작가로 세계미술계의 주목을 받고 있으며, 유근택 역시 동양화라고 하는 범주를 확장하기 위한 노력을 시도해왔다. 그들은 한결같이 소재나 내용적인 측면에서 한국화를 계승하고 있지만, 방법적인 측면과 형식적인 측면에서 다양성을 시도했다. 그러한 시도는 국내뿐 아니라, 해외미술계에서도 긍정적인 평가를 받고 있으며, 보다 가속화되어 젊은 세대의 작가들에 의해 다양한 방식으로 드러나고 있다. 이는 새로운 밀레니엄시대의 세계화전략에 맞추기라도

한듯 앞다퉈 변화의 물꼬를 트고자 하는 젊은 작가들의 적극적인 사유에서 비롯된 것으로 보인다.

한국화단에서 제일 오래된 한국화 그룹인 '후소회'[142] 역시 창립 73주년 기념전 《한국화 새로운 모색 2009》를 개최함으로써 시대의 흐름을 모색했다. 1990년대 한국화단에서 본격적으로 시도되었던 전통재료와 새로운 매체를 동반하는 표현적 실험들은 2000년대에 이르러 더욱 개인의 일상과 사소한 체험들을 회화의 전면에 직접적으로 반영하게 되었다. 이러한 시도는 전통적인 재료나 기법을 견지할 것인지, 전통적 조형체계와 현대 서구적인 것의 융합을 추구할 것인지 하는 측면으로도 살펴볼 수 있다. 2000년대 한국화 작품들의 양상을 보면, 수묵을 기조로 하면서 부분적으로 채색을 원용하는 경향과 다양한 매체를 사용하여 재해석된 한국화 작업을 하는 경향이 단연 두드러진다. 전자에 해당하는 대표적인 작가로는 오용길과 유근택, 임태규 등이 있으며, 후자에 해당하는 대표적인 작가로는 황인기, 임택, 장현재, 김보민 등이 있다.

유근택은 기본적으로 수묵채색을 추구하고 있지만, 이러한 기법을 통해서 일상적인 삶의 주변적 사물, 혹은 풍경을 바라보는 작가의 시선이나 연상에서 촉발된 이야기를 작품 속에서 그려나가고 있다. 작가는 지필묵을 근간으로 하여 채색을 원용하는 작업을 하면서, 그 속에서 일상이나 시간 등 작가가 풀어내고 싶어 하는 내용을 표현한다. 이러한 유근택 작업이 함축하고 있는 '진실성'을 겸재 정

142 ──── '후소회'는 이당 김은호를 비롯 김기창, 장우성, 이유태, 조중현, 백윤문, 장운봉, 정홍거 등 한국화의 흐름을 주도했던 작가들이 1936년 1월 18일에 창립했다. '후소회'라는 이름은 공자의 회사후소(繪事後素)라는 명구를 한학자 정인보가 인용하여 지어준 것이다. 현재 '후소회'를 이끌고 있는 작가로는 오용길, 김학수, 안동숙 등 총 69명이다. 김명숙, 「후소회 창립 70주년 "繪事後素-모색70"」, 『미술세계』, 258호, 2006. 5. p. 60.

선과 비교하는 평가도 있다. 강수미는 "독자인 당신의 생활풍경과 유근택의 '일상'을 주제로 한 그림들의 풍경을 병렬시켜 본다면, 그가 겸재의 '진경'에 의미상 육박하는 '진짜 풍경'을 그리고 있다는 데 동의할 것이다"라고 설명한다.[143] 이렇듯 유근택은 작품에 유유히 흐르는 '상징적 먹빛'을 통하여 일상과 소통하는 현대적 주제를 충실히 수행함으로써 한국 동양화를 재해석한 작가로 주목받고 있다.

2000년대 한국 현대미술을 설명하는 몇 가지 키워드—대안공간, 레지던시 프로그램, 공공미술, 현대성 등—가 수렴하는 한 가지 개념은 바로 '실험성'이라 할 수 있다. 그러한 실험적 태도가 '대안적' 공간을 만들어냈고, 젊은 작가들의 다양성를 지원하게 되었으며, 공적 발언에 동참할 수 있었다고 해도 과언이 아닐 것이다. 마찬가지로 실험적 태도는 한국 현대미술에 있어서 다양한 매체를 통해 전통을 재해석하려는 시도로 이어졌다. 임택의 〈옮겨진 산수유람기 연작〉(2006~2008)은 디지털 프린트와 같은 표현매체들을 이용하여 전통적 산수화를 재해석하고자 했으며, 황인기의 장난감 블록과 못, 크리스탈 등으로 '만든' 산수화 역시 전통에 대한 새로운 지평을 제시했다는 평가를 받는다. 이러한 시도는 국내미술계뿐 아니라, 해외미술계에서도 커다란 주목을 받고 있으며, '전통'과 '현대'라는 단순한 이분법적 논리에서가 아니라, 한국 현대미술이라는 거대한 흐름 속에서 실천된 '실험적'이고 '대안적' 모색이었음에 더욱 주목하게 된다.

오광수는 「전통 계승의 자세: 동양화의 내일을 위해」에서, 동양화의 현대적 과업에 대하여 서술했다. 그에 따르면, "우리는 온갖 모순과 온갖 허비와 온갖 우롱

143 ── 강수미, 「회화, 이 빛, 이 불, 이 운동: 유근택이 일궈나가는 한국 동양화 내러티브」, 『한국미술의 원더풀 리얼리티-탐미와 위반, 29인의 성좌』, 현실문화사, 2009, p. 79.

을 의식적으로 제거하며, '여기' 부단히 생성되는 현대정신의 작용하에 유기적인 질서수립에 참가하는 비판의식 안목의 성장이야말로 무질서한 오늘적 변조(變調) 속에서 한국정신의 병을 수술하는 동시에 역사적 자신을 마련하는, 오늘날 동양화가 기본적으로 수행하여야 할 과업인 것이다."[144] '여기'라는 시대와 장소성에 대한 인식과 역사성이 균형을 이룰 때, 비로소 현대미술로의 동양화가 현대정신을 발휘하게 되는 것이다.

3 |
글을 마치며

2000년대에 접어들면서 대안공간, 레지던시 프로그램, 공공미술 프로젝트가 쏟아낸 결과물은 한국 현대미술의 팽창과 성장이라는 긍정적인 측면과 함께 무분별하고 무차별적으로 미술계를 장악하고 있는 젊은 작가들의 과잉이라는 부정적 측면이 양립한다. 그럼에도 불구하고 이러한 시대의 화두가 범세계적으로 동시대미술이 마주하고 있는 중심 담론을 공유하고 있다는 측면에 주목해야 할 것이다. 이것은 90년대 작가들이 세계화의 짐을 짊어지고 동시대성을 획득하기 위해 고군분투해서 얻은 결과의 연속이며, 이후 2000년대 한국 미술은 문화적 · 사회적 · 지역적 특징을 기반으로 한 개별성과 일상성이 두드러졌다. 그 어느 시대보다 작가 개개인의 일상적 체험이 미술에 깊이 개입되었으며, 이를 통한 소통의 의지가 분명하게 드러났다. 때문에 어떠한 언어로도 이 시대를 포획할 수가

144 —— 오광수, 『시대와 한국미술』, 미진사, 2007, p. 37.

없다.

그것은 아직도 진행 중이기 때문이기도 하지만, 더 이상 한국미술이 시대의 공통분모로 설명되지 않고, 보다 일상적이고, 보다 개인적인 언어로 그려지고 있기 때문이다. 그것이 대안공간, 레지던시 프로그램, 공공미술, 현대적 매체연구 등은 긴밀하게 연결되어 문화적 담론들과 어우러져 이 시대의 화두를 형성해내고 있다.

안소연

참 | 고 | 문 | 헌

단행본 • 도록 —————

· 강수미, 『한국미술의 원더풀 리얼리티 - 탐미와 위반, 29인의 성좌』, 현실문화사, 2009.
· 강태희 외 엮음, 『동시대 한국미술의 지형』, 학고재, 2009.
· 박삼철, 『왜 공공미술인가』, 학고재, 2006.
· 서성록, 『한국의 현대미술』, 문예출판사, 1994.
· 오광수, 『시대와 한국미술』, 미진사, 2007.
· 이동연 외, 『한국의 대안공간 실태 연구』, 문화사회연구소, 2007.
· 최태만, 『한국 현대조각사 연구』, 아트북스, 2007.
· Miles, Malcolm. 『미술, 공간, 도시: 공공미술과 도시의 미래』, 박삼철 옮김, 학고재, 2000.
· 『Memories of You-Artist of the Year 2007』, 정연두 전시도록, 국립현대미술관, 2007.

논문 —————

· 권미원, 「공적 발언으로서의 미술」, 『국제학술심포지엄: 미술과 공중』, 한국근현대미술사학회, 2009.
· 김장언, 「성장과 소통-지금 한국에서 공공미술은 어디에 위치하고 있는가?」, 『국제학술심포지엄Art in Public Sphere』, 한국예술종합학교, 2009.
· 박찬경, 양현미, 「공공미술과 미술의 공공성」, 『문화 / 과학』, 문화과학사, 2008.
· 반이정, 「한국 1세대 대안공간 연구 '중립적' 공간에서 '숭배적' 공간까지」, 『왜 대안공간을 묻는가』, 미디어버스, 2008.
· 서동진, 「대안공간의 문화정치학」, 『대안공간의 과거와 한국 현대미술의 미래』, 쌈지스

페이스, 미디어버스, 2008.

· 신정훈, 「포스트 민중시대의 미술: 공공미술과 공간정치」, 『국제학술심포지엄: 미술과
　　공중』, 한국근현대미술사학회, 2009.

· 전영백, 「1960년대 이후 한국현대미술에 관한 사회학적 논의: 브르디외(Pierre
　　Bourdieu)의 '자본' 개념을 활용한 사회구조적 분석」, 『미술사연구』 제23호, 미술사
　　연구회, 2009.

정기간행물 ————

· 김명숙, 「후소회 창립 70주년 "繪事後素-모색70"」, 『미술세계』, 258호(2006. 5).

· 김홍희, 「국내 아트 레지던스 프로그램의 변화상과 발전 방향」, 『월간미술』(2008. 8).

· 박신의, 「문화 교류와 새로운 창작의 거점, 국제 레지던스 프로그램」, 『월간미술』(2008.
　　8).

· 백지숙, 「동시대 한국 대안공간의 좌표」, 『월간미술』(2004. 2).

2000년대 한국미술계에서 동양화를 논할 때, 빼놓을 수 없는 작가가 바로 유근택이다. 국내미술계가 유근택을 주목하는 이유는 동양화(혹은 한국화)를 전공한 그가 지필묵을 근간으로 다양한 매체를 활용하여 동·서양화의 경계를 자유자재로 넘나들기 때문이다. 그리고 내용적으로도 일상성과 보편성을 획득하며, 그 깊이를 더해가고 있기에 그의 작품이 가지는 의미는 크다. 이런 그의 작품은 그 동안 침체되어 있다고 평가받았던 동양화 화단에 하나의 대안을 제시해준다는 평가를 받고 있다. 〈맹인을 이끄는 맹인〉(1999), 〈창밖을 나선 풍경〉(1999) 등 그의 작업에 커다란 전환점을 마련해준 작품에서 볼 수 있듯이 소재의 일상성과 실험적인 설치방식은 그의 작품의 특징으로 자리 잡고 있다. 이러한 유근택의 작품을 통하여 동시대인 2000년대 동양화의 새로운 지형을 살펴볼 수 있으며, 이와 동시에 앞으로의 한국 동양화, 더 나아가 한국 현대미술의 방향에 대해서 조망해볼 수 있을 것이다.[145]

145 —— 본 인터뷰는 2009년 4월 17일, 9월 24일, 12월 15일에 성신여대 동양화과 유근택 교수 연구실과 성북동 작가 작업실에서 각각 이루어졌으며, 박민정·임성민에 의해 세 차례 진행되었다.

1 작가로서의 길을 가겠다고 결심한 순간은 언제이며, 동양화에서 변화를 시도하게 된
 구체적인 계기는 무엇이었습니까?

 : 동양화를 선택한 것과 작가로서의 길을 결심하게 된 계기라든가, 그 동기는
 사실 같아요. 어떻게 보면 중학교 때 처음 그림이라고 하는 것을 시작하게 된, 일
 종의 원천체험이 동양화였기 때문에 지금까지도 결국 동양미술이라는 장르에 대
 해서 조금 더 많은 질문을 던지고 있는 것이겠지요. 동양화에 변화를 시도하게
 된 계기는, 이제껏 내가 겪어온 여러 가지 자극들과 문화적인 충격들, 그리고 내
 가 살아오고 있는 어떤 방법론들이나, 내가 직면해오고 있는 과제들, 또는 영감
 들…… 뭐 그런 모든 것들이 저를 변화시키고 있는 것이지 어떤 변화를 위해서
 시도한 것 같지는 않아요. 하나의 자연스런 과정이었죠.

2 1980년대 한국화단에서는 민중미술이 가장 큰 화두였다고 볼 수 있는데, 이 민중미
 술에 대해 당시 대학에서 미술을 공부하고 계셨던 선생님의 생각을 말씀해주시기 바
 랍니다.

 : 제가 84학번이니까, 대학에 들어갔을 때는 수묵운동과 민중미술을 둘 다
 경험했던 시기였지요. 그때 이미 민중미술은 '현실과 발언' 다음 세대인 2세대
 민중미술체제가 활동하던 시대였죠. 저도 물론이고 당시 미술에서 '리얼리티'의
 문제가 하나의 화두였지만 민중미술이 이야기하는 '리얼리티'의 색깔과 내가 얘
 기하는 '리얼리티'의 색채가 많이 달랐어요. 하지만 민중미술이 한국미술에 현
 실과 삶의 문제를 직접적으로 제기했다는 점에서 매우 중요한 지점이 있다고 봐
 요. 그 당시는 오히려 내 안으로 점점 더 침잠해 들어갈 수밖에 없었던 시기였던
 것 같아요.

3　선생님께서 생각하시는 한국 동양화란 무엇이며, 한국 동양화가 앞으로 나아갈 길은
　어떤 모습이라고 생각하시나요?

　: 글쎄요. 동양화가 나아갈 길이라…… 적어도 제가 대학 다닐 때만 해도 동
양화라는 패러다임이 분명히 존재했던 것 같아요. 지필묵의 미학과 그 유구한 역
사성에 대해 자연스럽게 받아들이는 동시에 전통에 대한 부담감이 항상 있었죠.
하지만 요즈음 시대의 동양화는 단순히 동양미학이나 서양미학의 잣대만으로는
그 경향을 말하기가 어려워졌어요. 이미 혼재되어 있기 때문이지요. 요즈음 동양
화과 학생들은 그야말로 현대미술을 해요. 사물을 바라보는 방식부터 지필묵에
대한 의식과 개념까지도 지나칠 정도로 타장르의 장점들을 거리낌 없이 차용하
고 변용하면서 작업을 합니다. 이미 이들에게 전통의 무게만을 부여할 수는 없는
시대가 된 것 같아요. 이런 상황에서 필요한 것은 '지금 여기'의 지점에서 그들의
가능성들이 무엇인지를 읽어갈 수 있어야 한다고 봐요. 그 가능성에 대해서 말이
지요. 그러기 위해선 전통과 현대가 관통하는 지점에 대한 통찰이 있어야 하고
현대미술의 치열한 현장 속에서 장르 간의 어떤 수평적인 담론이 가능해야 한다
고 생각해요.

4　현재 2000년대 한국 동양화의 양상들을 살펴보면, 전통적인 동양화라고 쉽게 구분할
　수 없으며 동양화의 기본매체인 지필묵을 버리고 컴퓨터를 활용하는 등 탈매체화 경
　향을 볼 수 있는데, 이러한 경향에 대해서 어떻게 생각하십니까? 그리고 선생님 본인
　도 이러한 경향에 동의하시는지 알고 싶습니다.

　: 지필묵을 버리는 건 아닐 거예요. 물론 지필묵에 매여 있기보다는 확장 개
념으로 작업하는 작가들이 늘고 있지요. 글쎄요. 그걸 어떻게 생각해야 되지요?

〈맹인을 이끄는 맹인〉, 1999, 천에 수묵채색, 348×1030cm, 작가소장

저는 어쨌든 자기한테 맞는 매체를 사용해야 된다고 봐요. 경우에 따라서 어떤 작가는 지필묵이 정말 어울리는 작가가 있는가 하면, 어떤 작가는 성향으로 봐서도 그렇고 미디어적인 작업을 해야만 하는 작가가 있는 것이지요. 동양화과를 나왔다고 해서 지필묵 이외의 장르에 귀를 막고 눈을 감고 작업해야 하는 건 아니죠. 저는 나쁘지 않다고 봐요. 자기에게 맞는 재료를 선택하는 일은 중요하거든요. 그리고 작가가 자신이 무엇을 말할 수 있는지를 안다는 것은 매우 중요한 덕목입니다. 결국 보편성의 문제겠지요.

2000년대 작가들의 작업을 보면 같은 먹을 써도 그 이전 세대들이 썼던 먹하고는 전혀 달라요. 감수성 자체가 달라요. 어떻게 보면 컴퓨터라든지 정보문화에 익숙해져 있는 세대이고 그런 작업들을 자기 작업에 끌어들이는 것은 당연한 거죠. 그렇기 때문에 그것을 옳다 그르다고 말할 수는 없다고 생각해요.

5 1980년대 말부터 2000년대인 지금에 이르기까지 계속해서 작품활동을 하고 계시는데, 작품활동을 할 때 어떠한 가치에 중점을 두고 작업하셨나요? 예를 들면 매체의 측면이라든지, 주제 또는 예술의 사회적 기능이라든지, 개인적으로 중요시하는 측면은 무엇인가요?

: 그런 요소들, 말하자면 재료에 대한 측면, 역사적인 측면, 사회적인 측면, 그게 모두 다 하나예요. 작품 하나에 모든 언어가 다 들어 있는데, 어느 한 측면에 경도되거나 할 수 있는 것은 아니죠. 1980년대 후반에 졸업을 하고 지금까지 작업을 해오는 동안, 나름 넓은 의미에서의 지향점이 있었던 것 같아요. 이를테면 지필묵에 대해 지나치게 이상화 혹은 관념화된 지점들을 지상으로 끌어내리고 싶다는 욕구가 많았지요. 이것이 어쩌면 그 당시 저의 제일 커다란 목표지점이었던 것 같아요. 제가 1987년에 졸업을 하고 1995년에 대학원을 갔어요. 그러

니까 8년 동안을 밖에서 혼자 작업을 했는데, 그동안 가장 절실했던 것은 동양미학이 좀더 우리가 살아가는 땅 위에서 살아 움직이는 미학이었으면 좋겠다는 생각이었어요. 그런데 작업을 하면서 느꼈던 것인데, 뭐랄까 지나치게 과거 지향적인 미학이 지배적이랄까. 이를테면 수백 년 전 사혁(謝赫)의 육법(六法)이 지금까지도 미학적인 기준처럼 존재하고 있다는 사실 자체가 놀라웠어요. 더욱 복잡해진 현대문화에서는 어느 정도 한계가 있다고 생각했어요. 저는 오히려 인간 정서의 문제를 어떻게 회화화할 수 있겠는가 하는 문제에 직면했죠. 그 당시에 이러한 질문은 정말 막막한 질문이었습니다. 하지만 그런 가운데에서 팔대산인(八大山人)이란 존재는 제게 그것이 가능하다는 것을 일깨워준 아주 중요한 작가였어요.

6 〈맹인을 이끄는 맹인〉은 선생님 작품세계에서 하나의 기점이 되는 작품으로 평가되기도 합니다. 선생님께 이 작품이 갖는 의미는 무엇인가요?

: 이 작품이 중요한 작업으로 얘기될 수밖에 없는 이유는 제 주변의 언어들을 통해서 하나의 시대를 얘기할 수 있었기 때문이었죠. 그 이전 작업인 〈창밖을 나선 풍경〉 연작은 제게 하나의 어떤 돌파구를 마련해준 작업이었어요. 무엇보다도, 아주 가까이 아파트 창문 너머 정말로 보이는 세계, 그 세계에 대한 뭐랄까 약간 비현실적이기도 하고 꿈같기도 한, 아주 일상적인 풍경임에도 불구하고 어떤 감수성을 끌어낼 수 있는 상황, 그 자체가 저한테 커다란 가능성을 줬던 작업이었죠. 그때 당시, 창밖에 난 길을 통하여 느꼈던 생각이 〈맹인을 이끄는 맹인〉 작업으로 이어졌습니다. 천이 당겨지고 무너지는 그 장치를 이용해서 작업을 확장시킨 것이었는데, 그런 장치로써 불확실성의 시간들이라는 역사의 속성을 드러내려 시도했던 작업이어서 제겐 무척 의미가 큽니다.

1

2

1 〈창 밖을 나선 풍경(연작)〉, 1999, 종이, 먹, 호분, 각 78×149cm, 일부 작가소장·일부 일본 나비스화랑 소장
2 〈풍경의 속도-서울에서 유성까지〉, 2003, 종이에 수묵채색, 125×1360cm, 작가소장

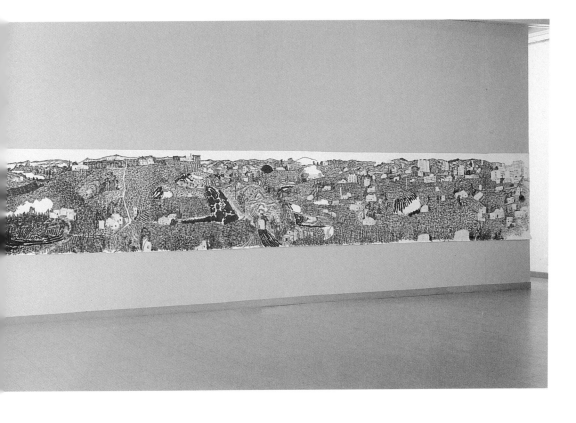

7　작품의 형식적인 면에 대해서 질문하겠습니다. 선생님 작품의 재료를 보면 호분을 많이 쓰십니다. 그 이유는 무엇인가요?

: 언제부터인가 사람들이 제 작업을 이야기하면 꼭 호분을 거론하는데, 호분은 사실 첫 번째 개인전부터 사용했어요. 사실 그 당시에는 롤러로 호분을 밀어서 어떤 표면질감을 만들어 표현력을 확장시키기 위해 썼죠. 그런데 지금 말하고 있는 호분에 대한 문제는 약간 형태가 밀린다거나 또는 미끄러진다거나 흩어진다거나 사라진다거나 하는 현실적인 뉘앙스가 다가오기 때문에 자꾸 호분에 대해서 이야기하는 것 같아요. 사실 호분이라는 재료는 동양화에선 매우 흔한 재료예요. 조개를 갈아 만든 일종의 흰색 안료인데, 채색화를 하는 사람은 거의 절대적으로 호분을 잘 써야 돼요. 그리고 호분을 어떻게 쓰느냐에 따라서 채색의 색감이 달라지고 농도가 달라지고 채도가 달라지고 그래요.

채색을 하는 분들의 호분을 쓰는 방법론은 진지하고 엄격해요. 저는 오히려 그 호분을 좀 더 자유스럽게 쓰고 싶었죠. 처음에는 먹과 호분의 관계가 어떻게 화면에 투영되면서 리듬감 있게 스며들고 남겨지는지, 그 조형적인 지점에 대해 작업을 했는데, 시간이 지나면서 호분이라는 재료를 좀더 신체성이 드러나는 작업으로 확장하고 있어요. 흘리기도 하고, 집어던지기도 하고 그러는데, 뭐 어쨌든 더 자유스러운 재료로 만들고 있는 것이지요. 그렇다고 호분이 유근택과 떼려야 뗄 수 없는 그런 건 아니에요.

8　선생님 작품의 근간이 지필묵이라고 볼 때, 그 중에서 '먹'이라는 매체가 선생님께 갖는 의미는 무엇입니까?

: 먹 자체에 정신성이 있다고 한다면 그것은 사실 넌센스예요. 난 그렇게 생

각해요. 결국 먹을 다루는 사람의 '리얼리티'의 색채가 어떠냐에 따라서 다르게 변할 따름이죠. 먹은 제게 그런 느낌이에요. 하지만 먹이 다른 재료에 비해 몸의 미학을 드러내는 데 매우 적합한 재료라는 데는 동감해요.

9 2004년 작가노트에서, 선생님은 '대상'과 '내'가 서로 직면하고 반응하는 가운데 생성되는 '사이의 언어'에 주목한다고 하셨는데, 그 의미는 무엇인가요?

: 제 그림이, 대상에 있는 것도 저에게 있는 것도 아닌, 반응하고 있는 지점에 주목한다는 의미일 수 있겠습니다. 어쩌면 대상을 아직 모르고 있다는 긍정과 궁금증으로부터 시작된다는 말일 테고요. 그래서 그 궁금증을 읽어나가는 실천적인 방법론이 내겐 '모필소묘'였습니다. 내가 직면하고 있는 이 사실 앞에서 수없이 읽어나가다 보면 어느덧 그 대상을 벗어나 있기도 하고 혹은 비껴서 있기도 할 때를 체험하게 됩니다. 저는 그 지점이 무척 흥미롭습니다. 제 작품 중에 〈풍경의 속도-서울에서 유성까지〉(2003)가 있습니다. 충남대에 강의갈 때 달리는 고속버스에서 문득 바라본 스쳐지나가는 대지의 강렬함에서 받은 영감이 그 시작이었죠. 버스 안에서의 드로잉들이 결국 13미터의 '풍경의 속도' 개념으로 3년 후에 완성되었는데, 그동안 버스에서의 드로잉이 수백 장이 필요했어요. 제가 드로잉을 하면서 달리는 것은 버스였지만 결국 풍경 스스로가 속도를 지니고 있다는 지점이 역설적으로 표현을 가능하게 했던 것이죠. 〈앞산연구〉(2000~2002) 시리즈도 마찬가지죠. 이런 경향은 〈창밖을 나선 풍경〉 이후로 지금까지 지속적으로 질문을 던지고 시도하는 방법론입니다. 어쩌면 제 작업이 간혹 회화와 영화의 경계선상에 있다는 느낌을 주는 것은 이 때문인지도 모르겠습니다.

10 선생님께서는 지금까지 많은 그룹전과 개인전을 열고 계십니다. 이러한 전시 중에

〈앞산연구, 혹은 앞산의 호흡, 앞산의 시간〉, 2000-2002, 종이, 먹, 각 48×124cm, 일부 작가소장 · 일부 서울시립미술관 소장

서 선생님의 예술세계와 지향점을 가장 뚜렷하게 보여주는 전시는 무엇인가요?

: 1991년 관훈미술관 2·3층에서의 첫 번째 전시, 〈유적, 토카타〉 40미터 작업을 발표했던 그때가 작가로서의 시작을 알렸던 전시였고, 〈창밖을 나선 풍경〉을 처음으로 발표했던 1999년 원서갤러리 전시가 두 번째 분기점을 마련했던 것 같아요. 또 2007년 동산방갤러리의 《삶의 피부》도 중요한 전시였고. 2009년 사비나미술관의 《만유사생》도 저한테는 또 다른 의미에서 무척 중요한 전시로 기록될 듯합니다.

11 관람자와 작가의 관계는 어떠해야 한다고 생각하십니까? 혹 선생님을 바라보는 주위의 시선 중 올바르지 못한 논의라고 생각된 점들이 있었나요? 그리고 2004년 《유근택: 일상 너머 일탈의 서사, 장면과 사건 사이》 전시에서 사비나미술관의 김준기 선생님은 유근택 선생님을 "동양(혹은 한국)화가이기보다는 현대미술의 동시대를 헤쳐나가는 그냥 화가"라고 평했는데, 이에 대해서는 어떻게 생각하시나요?

: 저를 지나치게 동양화가나 한국화가로 읽는 것은 흥미가 없어요. 오히려 좀 더 넓게 해석되기를 바라죠. 중요한 건 제 세계가 어떠한가라고 생각합니다. 제 세계를 동양화라는 틀에만 맞추어 이해하려 한다면 자칫 오류를 범할 수밖에 없을 거예요. 그럴 필요는 없는 거죠. 물론 작가연구에서 제가 동양화를 전공을 했다는 사실이 중요하게 작용할 수는 있겠지만, 그것은 제 세계의 한 부분에 불과할 뿐이죠.

12 선생님께서 생각하시기에 현재 한국미술계의 전체적인 상황은 어떠하며, 또 이러한 상황을 어떻게 평가하시나요?

〈어떤 만찬, 혹은 어떤 국가주의적 풍경〉, 2009, 종이에 수묵채색, 240×414cm, 작가소장

: 글쎄요, 매우 역동적이에요. 역동적이어서 좋은 면도 있고 나쁜 면도 있어요. 너무 변화가 빠르다 보니까 새로운 미술현상들에 지나치게 빨리 편승을 해요. 그게 문제긴 한데, 어쨌든 조금 더 폭이 넓고 다변화되었으면 좋겠어요. 또한 비평의 폭도 넓어지면 좋겠고, 특히 동양미학에 관련된 비평이 너무 없어서 안타까워요. 사실상 한국사회가 근대화를 거치면서 정보화사회가 되는 동안 삶의 패러다임 자체가 바뀌는 엄청난 변화를 겪었어요. 또한 동양화에서도 예외는 아닐 거예요. 특히 2000년대 이후에는 이전 세대의 거대 담론들이 소진되면서 이른바 개인적 감수성들이 드러나는 시대였다고 보는데, 거의 10년이 지나도록 이에 대한 비평이 지나치게 부족하다는 생각입니다.

13 선생님의 앞으로의 계획은 무엇인가요?

: 일단, 전시가 끝났고 내년에 베이징에서 전시가 있어요. 개인전 준비로 아마 한참 바쁠 것 같고, 사비나미술관에서 내가 질문을 던졌던 호흡이라든가 어떤 시간의 소멸이라는 문제들, 그런 부분들이 어떻게 회화적인 소재로 가능할지는 조금 더 많이 작업을 해봐야 될 것 같아요. 그게 제 숙제죠. 아마 그 부분이 조금 더 확장된다면, 회화라는 지점이 어떤 회화로서만 끝나기보다는 하나의 공간적인 개념으로, 또한 공간에서 호흡하는 하나의 시스템으로 작용하는 방법론이 무엇인지, 고민을 좀 많이 해봐야 될 것 같아요.

22명의 예술가,
시대와 소통하다

인터뷰를 마치며

인터뷰를 통해서 많은 것을 얻을 수 있었다. 그 중 하나는 유근택이라는 작가를 통해 2000년대 한국 동양화의 모습을 미술사적으로 되돌아보며 앞으로의 향방에 대해 조망해볼 수 있었다는 것이다. 그리고 다른 하나는 작가의 개인적 작품세계와 철학에 대해 살펴보면서, 동시대 미술계에서 한국 동양화의 위상을 높이며, 더 나아가 동양화라는 하나의 고정된 틀을 깨며 보다 넓은 범위의 보편성을 갖는 미술을 추구하기 위해 끊임없이 노력하는 작가의 모습을 볼 수 있었던 것이다. 이렇게 유근택 작가와의 인터뷰는 작품을 위해 치열하게 고민하는 진정한 작가의 모습을 볼 수 있었던 소중한 시간이었다. 이와 동시에 동양화, 더 나아가 한국미술계 전체의 긍정적인 미래를 미리 진단해볼 수 있었던 의미 있는 시간이었다.

박민정, 임성민

작 가 약 력

—— 유근택 柳根澤

1965 충남 아산 출생
 홍익대학교 미술대학 동양화과 및 동대학원 졸업

—— 개인전

2009 《만유사생》, 사비나미술관, 서울
 LA 아트코어 프루어리 아넥스 갤러리, 로스엔젤레스, 미국
2008 21+YO 갤러리, 도쿄, 일본
2007 《삶의 피부》, 동산방화랑, 서울
2005 밀레니엄갤러리, 베이징, 중국
 21+YO 갤러리, 도쿄, 일본
2004 《일상 넘어 일탈의 서사》, 사비나미술관, 서울
2003 《아트포럼 뉴게이트 전》,《동풍전》, 관훈미술관, 서울
2002 동산방화랑,《동풍전》, 관훈미술관, 서울
 《인간-내면적 사유전》, 도올갤러리, 서울
2001 21+YO 갤러리, 도쿄, 일본
2000 《석남미술상 수상 기념전》, 모란갤러리, 서울
1999 원서갤러리, 서울
1997 《당신이 있는 이곳에서》, 문예진흥원 미술회관, 서울
1996 《일상의 힘, 체험이 옮겨질 때》, 관훈갤러리, 서울
1994 금호갤러리, 서울
1991 관훈갤러리, 서울

단체전

수상

기타사항

현(現) 성신여자대학교 동양화과 교수

건축적 구조로 쌓아가는
일상과의 소통

김주현

2000년대 미술의 큰 화두를 꼽으라면, '과학과 예술의 만남' '삶 속의 미술(공공미술)' '소통' 등의 단어가 빠질 수 없을 것이다. 미술사조나 유행하는 미술담론에 신경 쓰지 않는 그지만, 김주현의 건축적 설치작업은 이러한 미술계의 큰 흐름과 함께 하고 있다. 과학과 건축의 영역을 미술에 접목한 작가의 환경설치작업은 동시대 작가 누구에게도 영향받지 않으려는 외골수로서의 고집과 현 사회의 간절한 필요를 예민한 촉수로 받아들여 이룩한 성찰적 비전이 함께 담겨 있다. 1980년대와 1990년대의 미니멀한 구조로 재료의 물성을 강조한 〈붓기〉 작업과 이후 1990년대 말부터 시도한 최소 단위구조가 쌓고 겹쳐져 복잡한 구조로 확장되는 〈쌓기〉(1996~2001), 〈경첩〉(1996~2005) 작업, 그리고 이를 바탕으로 과학적 개념과 접목한 〈복잡성 연구〉(2003~2004) 시리즈, 최근에는 생태적 관점에서 기존의 시도들을 종합한 〈생명의 그물〉(2003~2009) 작업 시리즈에 이르기까지 그의 작업은 초기 개념에서 지속적으로 확장되었다. 2005년 '김세중 청년 조각상'과 '올해의 예술상'을 수상하였으며, 2009년 록펠러재단 벨라지오 레지던시에 참여한 바 있다.[146]

146 —— 본 인터뷰는 2009년 9월 5일 오후, 12월 30일 오후 작가의 서울 작업실과 작가의 개인전《누구나 꾸는 꿈》이 열린 갤러리팩토리에서 이루어졌으며, 심소미·장다은에 의해 각각 두 차례 진행되었다.

1 초창기 작업은 주로 어떤 것이었습니까?

: 1989년부터 1995년까지는 석고와 시멘트 붓기 작업을 했습니다. 이러한 재료들은 유동적이었다가 금세 굳어집니다. 말을 잘 듣다가, 금방 굳어지는 거죠. 당시 조각에서는 용접을 많이들 했었는데, 저는 쇠를 녹이는 강압적인 방식이 싫었습니다. 억지로 용접하여 갖다붙이는 것도 싫었고요. 그것이 작가가 일방적으로 강요하는 관계처럼 느껴졌습니다. 반면 석고작업은 나와 재료의 사이가 좋게 느껴졌습니다. 석고를 넣으면 똑 떨어지는 형태로 나오는 딱딱한 석고 거푸집 대신에, 얇은 플라스틱 틀을 사용하는데, 그 틀이 석고의 무게로 불룩해지면서 내가 만들어낼 수 없는 자율적인 모양새를 유도합니다. 부드러운 틀의 형태를 유지하기 위해서 안에는 철근을 넣었는데, 그 녹이 밖으로 스며나오는 방식도 이용했었지요. 내가 인위적으로 만들고 틀리면 고치는 것이 아니라, 재료가 자기 스스로를 내보이는 방식을 지향했습니다. 머릿속에 생각해둔 것을 그대로 실행에 옮기는 것이 아니고, 대강 방식만 정하고 실제 제작은 재료의 성질을 이용하는 것입니다.

2 그러한 방식에 특별히 영향을 준 사조가 있었나요?

: 사람들은 내 작업을 두고 '미니멀'이라고 얘기를 했습니다. 실제로 저는 미니멀리즘 계열의 조각작품을 굉장히 좋아하지만, 제 작업에서 미니멀리즘이 비중을 차지하는지는 잘 모르겠어요. 전체 미술사에서 볼 때, 미니멀리즘은 파격적인 것이지요. 그런데 저는 미술사는 잘 모르니까, 제가 미니멀리즘에서 주목했던 점은 미술사적 의미보다 엉뚱하게도, 작품에서 형태와 이야기를 배제하고 남는 것은 무엇일까, 예컨대 회화에서 그것이 순수한 색이나 질감이라면, 조각에서는

물질성이 아닐까 했던 거죠. 미니멀리즘에서 내가 관심을 둔 것은 물질성을 강조하기 위해 다른 모든 요소들을 제외하는 극단적인 태도였다고 말할 수 있습니다.

초기에는 주로 정육면체의 입체작품을 만들었지요. 그때에도 제 작업에서 정육면체가 무슨 의미인지를 질문받곤 했습니다만 형태가 사각형이라는 것이 제게 중요하지는 않았습니다. 오히려 형태 문제를 벗어나기 위해 사용한 것이 사각형이었죠. 아무런 형태도 선택하지 않기 위해 쓸 수 있는 게 사각형밖에 더 있겠어요? "네모가 아니면 뭐를 할까? 대신에 동그란 것을 할까?" 그런데 동그란 것을 '선택한다는 것' 그 자체가 더 큰 선택이 아니겠어요?

3 종이나 경첩 작업은 부조인데도, 그림과 같은 효과가 나타나는 것 같습니다.

: 독일유학 당시 프라거(H. G. Prager) 교수님 밑에서 공부를 했는데, 학생들의 절반 정도가 회화를 하는 친구들이었습니다. 수업에서 회화에 대한 비평을 들은 것이 회화를 이해하고 감상하는 것뿐 아니라 무엇이 조각과 회화의 다른 점인지 생각하는 데 큰 도움이 되었습니다. 제가 직접 회화작업을 하지는 못하지만요. 또한 독일사람들이 가지고 있는 단순명료한 솔직성에도 영향을 받은 것 같아요. 딱 한 가지만 내놓고, 그게 내 작업이라고 하는 태도, 이야기를 극단으로 끌고 가는 태도가 아주 마음에 들었어요. 드로잉은 회화와 달리 재료나 기법을 단순화해서 물질성을 표현할 수 있었기에 독일에서부터 많이 했습니다. 한동안은 드로잉을 해도 스스로 얇은 조각이라고 칭했지요. 그래서 질문하신 것과 반대로 오히려 그것을 저는 그림을 그려도 그것이 조각적이라고 생각해요.

4 작업을 20여 년 이상 해오면서 변화의 계기들이 있으셨을 것 같습니다. 개인 홈페이지에 선생님이 직접 정리하신 것을 보면, 초기에 도형입체작업들이 있고, 그 다음에

경첩/쌓기 작업, 그 다음에 복잡성 구조를 이용한 작업, 그 이후에 생명의 다리작업이 있습니다. 이들 작품 사이에 서로 개념적 차이가 있었을 것 같은데, 어떤 차이들이 있는 걸까요?

: 경첩/종이 작업이 우선 그 이전과 가장 큰 차이를 보여줍니다. 그 이전에는 굉장히 감성적이었죠. 물질이 주는 감성이나 단순한 형태가 주는 감성에 매료되었습니다. 하지만 차츰 이것들이 모듈화하면서 서로 결합되는 방식에 관심을 갖기 시작하였습니다. 그 과정에서 과학서적에서 본 개념들이 작업에 도움을 주게 되었고, 결국 성장과 결합법칙들을 적용한 것이 내 작업을 크게 변화시켰습니다. 이후에 진행된 복잡성 연구나 그물망 작업도 근본적으로 같은 맥락의 연장선상에 있습니다. 우리가 삶에서 경험하는 사물의 이치를 이해하고 표현한다는 점에서 과학과 미술의 관심이 근본적으로 다르다고 보지 않습니다.

그 다음에 저를 변화시킨 계기는 생활에서 온 것이었습니다. 2004년에 영은미술관의 창작스튜디오에 머물면서, 처음으로 아이를 집에 혼자 둬야 했기에 고양이를 키우게 되었지요. 그러던 중, 광주를 오가며 보신탕용으로 가둬 키우는 개들을 계속 보게 되었습니다. 집에서 동물과 함께 살면서 관찰하니 동물들은 인간으로서 배울 점이 많은 훌륭한 존재, 선생님이라는 생각이 드는데, 막상 바깥에서는 인간의 사리사욕을 위해서 너무도 많은 동물들이 고통받고 있다는 것을 깨달았지요. 이를 계기로 동물과 인간과의 관계를 깊이 생각해보게 되었습니다. 과연 우리가 사는 방식이 옳은 것일까 반성하게 된 것이죠. 그러면서 자연스레 전체 생태계에 대해서도 관심을 갖게 되었습니다. 강자가 약자에게 행하는 폭력들에 눈을 돌리게 되었고, 생태계에 대한 관심을 제 작업과 차츰 연결짓게 되었습니다. 지금은 제 작품에 적극 활용해서 생태계에 대한 이해와 관심을 환기하는 것이 저의 바람입니다.

1 앞: 〈무제〉, 1989, 석고 붓기+철판, 140×10cm
 뒤: 〈무제〉, 1989, 비닐 틀, 철근으로 고정시키고 석고 붓기, 각각 60×42×54cm, 34×39×31cm
2 〈9000장의 종이 ; 쌓기〉, 1998, 종이, 212×212×82cm

1

2

5 언급해주신 과학이나 생활에서 느낀 철학 외에 혹시 선생님께 영향을 준 미술사조나
 건축사조가 있습니까?

：학교 다닐 때는 미술사에도 관심이 많고 철학도 공부하고 했는데, 지금 머리에 남은 건 하나도 없습니다. 학생으로서 자신의 위치를 알기 위해서 역사를 배우는 것은 중요하지만, 스스로 할 일을 찾아 작가가 되었다면 미술사를 몰라도 된다고 생각합니다. 강의를 하면서 요즘 유행하는 사조에 목을 매는 학생들에게 내가 하던 말이 있는데요, "지금 여러분이 보는 유명한 작가들의 작업은 10년 전부터 해온 것일 텐데, 그걸 학생들이 따라하려면 10년 걸릴 것이고, 작품이 완성되더라도 결국 20년은 뒤처진다"고 얘기를 해주곤 했습니다. 지금 내가 살면서 느낀 것을 자기 식으로 표현하는 것이 중요하다고 생각합니다. 내가 내 삶에서 보고 느끼는 것이야말로 고유하고 독창적인 저만의 작업소재이지요. 자기 삶에 충실하다 보면 하고 싶은 것이 생기고 그게 고유의 작업이 되지 않을까 합니다.
건축에 대해서는 더욱 아는 것이 없지요. 다만 길을 가다 만나는 건물들을 보면서 이런 건축물들은 이제 그만 봤으면 좋겠다, 나라면 이런 집에 살고 싶다, 인간과 자연이 이렇게 함께 했으면 좋겠다는 식으로 떠오르는 생각들을 모형으로나마 표현하고 있어요.

6 미디어도 그렇고, 디자인 예술 분야도 그렇고, 요즘 시대 분위기는 온통 '소통'이라는 키워드에 집중되어 있는 것 같습니다. 하지만 소통을 위해 만들어낸 다양한 인위적 형식들이 부담스러울 때가 많은데요. 새로운 소통형식을 제안하면서 이전의 자연스러운 것들을 깨부수는 경우도 있습니다. 하지만 지금 선생님이 하시고 계신 것은, 어떻게 보면 현실 가능한 제안이며, 사회적으로도 효율적인 것 같습니다.

: 전에는 작품이 다른 무엇으로 쓰인다는 데 반감을 가지고 있었어요. 아무래도 다른 기능을 갖추려다 보면 현실적인 문제들과 타협해야 할 것이고 이로 인한 변형과 수정이 작품의 조형성과 대치되리라 여겼지요. 용도를 가지는 작품의 조형성에 집중하는 것도 어려울 것이고요. 실제로 〈복잡성 연구〉 작품을 보며 다른 사람들이 이런 건축이 있으면 좋겠다고 말할 때까지도 사실 건축에 응용되는 것에 관심이 없었어요. 내가 아니어도 이런 건축쯤은 누가 하겠지 생각했지요.

그러다가 막대 쌓기로 그물망 작업을 시작했을 때 우연히 스위스의 작은 도시 루체른에서 400년이나 되었다는 나무다리를 보았습니다. 그 다리를 건너면서, 내가 사는 도시 서울에도 이런 인간적인 규모의 다리가 있었으면 하고 절실히 바랐어요. 그러고 보니 내가 하고 있는 그물망 구조를 이용한다면 충분히 독창적이면서도 견고한 다리를 만들 수 있을 것 같더라구요. 한강에 있는 십수 개의 압도적인 다리들 말고, 천천히 주변경관을 즐기며 안전하게 걸어서 건널 아름다운 다리가 우리에게 꼭 필요하다는 생각을 했습니다. 그런 다리를 위해서 특별히 내 작품을 무리하게 짜맞출 필요 없이 이미 있는 작업으로 충분히 가능해 보였거든요. 더 나아가서 그물망 작업을 이용하면 작은 크기의 주택에서부터 어마어마한 규모의 인공섬도 지을 수 있다는 것을 깨닫고 이런저런 제안들을 작업으로 해보았습니다. 이제 작품을 다른 용도로 응용하는 것이 그리 어렵게 느껴지지 않습니다.

그렇지만 내가 이러한 제안을 하는 것은 작품이 인정받고 더 유명해지를 바라서가 아닙니다. 살면서 계속해서 느끼는 생태환경에 대한 위기의식으로 괴로워하던 차에 결국은 우리들 한 사람 한 사람의 실천이 중요하다는 것을 깨달았습니다. 내 작품에서 각각의 막대가 모여 하나의 구조를 이루듯이 우리들 각자가 중요한 역할을 한다는 사실을 상기해야 한다고 생각했어요. 그러기 위해서 미술관 안에서 작품으로만 보여줄 것이 아니라 가능하면 많은 사람이 살면서 이용할 수 있는 시설물을 구상했지요. 예를 들면 주변에 잘 자라고 있는 나무를 베지 않고

1

1 〈1621장의 알루미늄 판 ; 쌓기〉, 2000, 알루미늄판, 60×60×60cm
2 〈22000개의 함석판으로 된 경첩〉, 2005, 함석판, 20m×8m×30cm

짓는 건축을 보여주려는 의도에서 전원주택을 설계했는데, 바닥에 콘크리트를 깔지 않기 때문에 땅이 살아 있고, 건물 중간에 나무들을 품을 수 있을 겁니다. 얼기설기한 그물망 구조 덕에 위층의 소음이 느껴지지 않고 다양한 각도의 전망과 채광성이 좋은 집이에요. 혼자서 튀지 않고 주변경관과 잘 어우러질 겁니다. 이런 주택이 보급되어 전원주택을 짓는다면 더이상 환경을 파괴하는 일이 없을 거예요.

건축적 구조상의 특이점 외에 건물내용도 새롭게 만들 건데요. 여러 가구가 함께 살 수 있도록 이어져 있는 건물의 내부에는 공동부엌을 만들 예정입니다. 태양열과 낙수, 지열을 이용하여 지속가능한 에너지 시설을 갖춰야지요. 이러한 시도는 이미 많이 이루어지고 있지요. 지금은 필요성을 많이 느끼는 때인 것 같습니다. 국내에도 여기저기에서 친환경이나 지속가능성에 대한 관심을 표방하고는 있지만 아직 실천은 미흡합니다. 그저 구호로, 유행으로 녹색을 사용한다고 해서 친환경이 아니지요. 우리들 각자가 삶의 습관을 바꿔야 합니다.

현재의 건축은 고효율성에 초점이 맞춰져 있습니다. 주변의 자연환경은 커녕 그 안에서 생활하거나 지나가는 사람들의 정서조차 전혀 고려하지 못하고 있지요. 너무 크고 너무 밋밋한데 모든 것이 효율성에만 맞춰져 있어서, 거기서 못 벗어나는 현재의 상황은 자본주의의 한계라고 할 수 있습니다. 그것이 꼭 나쁘다고는 할 순 없지만 효율성에 대한 우리의 생각이 좀 바뀌어야 하지 않을까요? 조금 불편하더라도 인간적인 규모의, 유지비가 적게 드는 지속가능한 건축을 꿈 꾸고 있습니다.

7 외부 설치이기 때문에, 구조의 안정성에도 많은 관심을 갖고 있을 것 같습니다.

：처음 보는 구조라서 그런지 사람들이 안전성에 많은 의문을 가집니다. 그

동안 안전성 문제 때문에 전문가들을 여러 번 만나봤습니다. 구조계산은 기본적으로 수직, 보, 기둥 등을 기초로 이뤄집니다. 하지만 제 작품은 하중이 수직 수평으로 모두 분산되어 있습니다. 그래서 결국 이 분들이 가진 어떤 프로그램으로도 절대로 계산할 수 없다는 결론을 내리게 되었습니다.

2007년 KT아트센터에서 설치작업을 한 적이 있습니다. 13미터 넓이의 아치작업이었는데 이 작업을 할 때에는 제가 실제로 올라가서 왔다갔다 해보았습니다. 관람객들도 이 아치 위를 걸어볼 수 있도록 할 셈이었지요. 제가 걸었을 때 별 문제가 없었다고 하자 구조계산하는 분이 "그럼 됐네요"라고 대답해주었습니다. 사람이 실제로 다니는 것보다 더 확실한 방법이 없다면서요. 예전에는 구조의 안정성을 증명하기 위해 모형을 만들어 던져봤다고 합니다. 그리고 그렇게 만든 건축물이 구조계산을 하여 만들기 시작한 1930년대 이후 건축물보다 3배나 더 튼튼하다고 합니다. 그렇다면 지금 하고 있는 구조계산은 효율성에 맞춘 최소의 안전성을 찾는다는 이야기예요. 제 작업은 어차피 마음대로 증식하는 구조이기 때문에, 얼마든지 필요에 따라 가감할 수 있어요. 구조 때문에 못 만든다는 얘기는 말이 안 되는 얘기죠. 단지 생소한 거예요. 새로운 시도이기 때문에 해볼 가치가 있는 것이지요.

8 선생님 작품에서 증식구조를 응용한 '자기 증식(Self Organization)'의 개념이 무척 흥미롭게 들리는데요.

: '자기증식'이란 단위화된 개체들이 일정한 법칙에 의해 결합되는 방식으로서, 완결된 것이 아니라 계속 성장해나가는 것입니다. 모든 생명체의 발생을 비롯하여 많은 물리적·사회적 현상들을 설명하는 복잡성의 개념입니다. 저는 이 개념을 이용해서 조각을 한다면 우리가 경험하는 자연형상의 일부를 작품으로

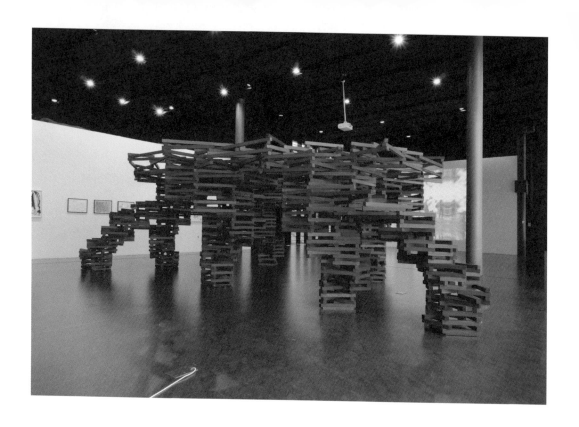

〈다리 모형-아홉 개의 기둥〉, 2007, 나무, 가변크기

표현하는 것이 가능하리라고 생각했어요. 작가가 일일이 형태를 만드는 것이 아니고, 일정한 규칙을 실행하다보면 저절로 형태가 발생하는 구조지요. 자기 증식의 개념을 이용하여 작업을 함으로써 자연적인 유기형태를 얻을 수 있고, 또 실제 세계의 발생과정을 이해할 수 있었습니다.

9 집에 책이 많아 보입니다. 선생님이 읽는 책은 어떤 것들이 있나요?

: 미술책보다는 과학서적을 주로 읽어요. 상식 수준이지만요. 제임스 글리크(James Gleik)의 『카오스(Making a new sicence)』라는 책을 흥미롭게 읽었고, 유전자 진화와 관련된 책들도 있습니다. 생명의 기원에 대한 객관적인 서술을 접하면, 나라는 작은 개체의 문제에서 벗어나 보다 넓은 세계에 관심을 가질 수 있습니다. 처음엔 수학 관련 책을 읽었고, 그 다음에 물리학, 그리고 생물학에 관한 책을 읽었어요. 특히 진화에 대해 우리가 상식적으로 배운 것과 달리 인간이 진화의 맨꼭대기 층을 차지하는 우월한 존재가 아니라는 생물학자들의 이야기가 감명 깊었습니다. 자연에 대해서 우리는 좀더 겸허한 자세를 가져야겠습니다.

제일 추천하는 책은 헨리 데이비드 소로(Henry David Thoreau)의 『월든』이라는 책입니다. 『시민의 불복종』을 쓴 저자인데 혼자 자연으로 들어가 2~3년 살았죠. 150년 전에. 삶의 가치를 바꾸면 조그마한 일을 하면서도 얼마나 잘살 수 있는지를 몸소 보여준 작가입니다. 당시에는 전혀 받아들여지지 않았고 외롭게 죽었지만, 문학에서 중요한 인물로 평가되고 있고, 배울 점이 많다고 생각됩니다. 지금은 최초의 생태주의자로 중요하게 받아들여져서 관심을 불러일으키고 있죠. 읽어보면, 신랄하기 짝이 없습니다. 우린 대부분 자기가 먹을 것을 자기가 마련한다는 것을 한 번도 생각 안 해봤지요. 아는 것을 어떻게 실천할 것인가를 이야기하는 책이에요.

10 과학과 예술을 접목할 때, 과학자와 예술가들이 한두 번 협업을 해보고 끝내는 경우가 많은 듯합니다. 그 이후의 기반이 만들어지고 있지 않지요.

: 저는 기술을 그대로 미술에 갖다쓰는 것에는 관심이 없습니다. 과학이라기보다는 그저 단순한 기술 몇 가지를 미술에 응용하는 것은 과학과 예술의 접목이라고 할 수 없지요. 요즘 막 이슈가 되니까 많은 작가들이 그저 단편적으로 특정 기술이나 개념만 갖다쓰는 경향이 있는데 단지 작품 하나를 재미있게 완성하기 위해서만 과학에 관심을 가지는 것이 아쉽습니다.

현대사회에서 과학은 굉장히 중요한 분야라고 생각합니다. 종교보다도 영향력이 크고, 우리가 과학에 대해 어떤 태도를 취하느냐는 매우 당연하지요. 그러므로 예술가들이 과학에 관심 갖는 것 자체는 매우 당연합니다. 하지만 "예술가가 과학자들에게 무엇을 줄 것인가?"라고 질문했을 때, 우리가 주고 있는 것은 별로 없다는 생각이 들었습니다. 과학자들이 이미 다 만들어놓은 개념을 기반으로 하는 테크놀로지를 예술에 적용만 하고 있는 작품이 대부분이지요. 예술과 과학의 소통을 이야기할 때에는 예술가가 과학자에게 무엇을 줄 것인가에 대해서도 생각해 봐야지요.

저는 예술가들이 과학자에게 사유의 계기를 줄 수 있다고 믿습니다. 과학자들은 해당 분야의 연구에 묻혀 사유를 놓치는 경우가 많습니다. 그렇지만 과학은 우리의 현실적 삶에 굉장한 영향력을 갖고 있기 때문에, 그들이 올바른 철학을 갖는 것은 매우 중요한 문제입니다. "누가 과학자에게 사유의 기회를 줄 것인가?"라고 한다면 역시 예술가가 나서야 합니다. 당연히 철학자들이 있겠지만 철학을 통한 사유는 접근하기가 좀 어렵잖아요? 그러나 예술가는 작품을 통해서 시비를 걸고 엉뚱한 사유를 제시하면서 사람들이 자칫 잊기 쉬운 삶의 메시지를 상기시킬 수 있다고 봅니다. 그것이 예술 고유의 일이잖아요. 내가 생각하는 예

술과 과학의 만남은 이렇게 서로가 시대를 이끄는 개념을 공유하고 의견을 나누는 것입니다.

과학과 예술의 만남은 에셔(M. C. Escher)에게서 배울 것이 많습니다. 순환재귀논법을 예술작품으로 구현하고 있지요. 어려운 논리학을 시각작업으로 표현한 사람은 많지 않아요. 과학적 원리나 이론을 시각적으로 발전시키고 보여주는 것은 철학적으로 많은 것을 제공합니다. 사실 과학자들 중에 미술에 관심을 가지는 분들은 에셔라고 하면 너무 좋아하죠. 에셔의 작업은 이성적으로 이해가 가면서도 눈으로 보았을 때 충분히 감동적입니다. 과학과 접목한 예술들의 경우, 말만 화려하고 감동을 못 주는 작업이 많은데, 에셔는 과학자들이 최고로 좋아하는 작가입니다. 나도 무척 좋아해요.

11 과학과 예술의 결합에 대해 많이 생각하신 것 같습니다. 혹시 미디어아트 쪽에는 관심 없으신가요?

: 개인적으로 기계를 좋아하지 않습니다. 전구 연결도 못하는 수준이죠. 지금까지 말씀드린 것처럼 미디어아트라고 해서 내용이 과학적인 것은 아닙니다. 표현의 수단일 따름이지요. 중요한 것은 과학자와 예술가가 얼마나 많은 철학적 소통을 하느냐는 건데, 그러기 위해 예술가가 꼭 과학의 언어를 써야 한다고는 생각하지 않습니다. 더구나 첨단기술이어야 할 이유는 더욱 없고요.

12 컴퓨터로 도면작업은 언제부터 하신 건가요?

: 2004년부터 시작했습니다. 모형을 주고 그것을 도면으로 옮길 때에 비용도 많이 들고 즉석에서 수정하지 못해 힘든 점이 많았습니다. 그래서 제가 직접 하

기 시작했지요. 저는 제가 이미 만든 것을 수치화할 때에만 컴퓨터를 사용합니다. 직접 3D를 통해서 작품구상을 하면 쉽지 않겠냐는 제안을 자주 받는데, 제 작업은 너무 복잡해서 그게 불가능해요. 먼저 모형을 만들어본 다음 3D로 구현해보고, 다시 수정할 부분을 찾아 최종적으로 모형을 만듭니다. 하나의 작업에 보통 모형작업을 5번, 3D 작업을 2번 정도 하게 됩니다. 모양을 조금이라도 수정하려면 모형부터 다시 만들어봐야 합니다. 제 작업에서 3D작업은 최종적인 제작을 위한 도구일 뿐입니다.

13 선생님이 직접 기획하신 과학과 예술의 만남 세미나도 있었는데요, 세미나를 해본 소감은 어떠셨는지요?

： 가능하면 작업이 미술계에 국한되지 않고 여러 분야의 사람들과 소통해야 한다고 생각해서 자리를 마련했는데, 그런 면에서 매우 좋았습니다. 결과적으로 미술평론가들뿐 아니라 다른 분야 사람들에게 작품을 보여주게 되었는데, 그 후로 작업을 하면서 제가 의식하는 대상이 넓어졌습니다. 일반 대중까지 말이죠. 그 전에는 "대중이 뭘 알겠어?" 하면서 일부 사람들과만 소통하면 된다고 생각했는데 충분히 제 작업으로 일반 사람들과 소통할 수 있겠다는 생각이 들었습니다.

14 미술이론을 전공하고 현장에서 전시 일을 하는 저희도 그렇습니다. 일반인과의 소통이 중요하다고 생각했다가도 한계와 의심을 떨치기 힘든 경우가 많아요. 결국 다시 원래 소통하던 사람들과 편하게 지내게 되지요. 선생님은 어떤 부분에서 열린 태도가 가능하신지요?

： 아, 처음 작가와의 대화를 2000년에 국립현대미술관에서 해보았습니다. 당

시 너무 떨려서 기절하는 줄 알았죠. 일반인들과 어떻게 대화를…… 하지만 사람들이 너무 좋아했습니다. 그걸 보고 스스로 굉장히 놀랐지요. "예술에 대한 설명과 대화가 사람들에게 정말 필요하구나. 사람들이 알고 싶어하는구나"라는 것을 그때 느꼈습니다. 설명을 듣고 작품을 볼 때, 사람들의 표정이 달랐습니다. 저는 그래서 그때부터 글을 쓰고 있습니다. 원칙적으로 해설의 도움 없이 작품을 자유롭게 이해하는 것을 선호하지만, 관객들에게 조금만 길을 안내해주면 이해에 큰 도움이 되지요. 친절, 불친절을 떠나 사람들에게 매우 필요한 일입니다. 예전엔 〈무제〉라며 제목도 안 썼지만, 사람들에게는 제목이 꼭 필요한 요소임을 깨달았습니다. 그래서 요즘에는 제목도 길게 쓰지요.

강원도 양구에 있는 마을에 제 작업으로 평상을 하나 만들었습니다. 아주 작은 마을인데, 사람들이 와서 좋아하고 감동했다고 했을 때, 제 작품이 성공했다는 느낌이 들었습니다. 이를테면 뉴욕현대미술관에서 전시를 하는 것보다 성공했다고 생각했지요. 현대미술에 대한 이해가 전혀 없는 사람들과도 공감할 수 있는 그런 작업을 하고 싶습니다.

15 요즘의 공공미술을 보면서, 선생님처럼 작가의 작품에 실용성을 가미하거나 장소적 구조를 파헤쳐서 들어갈 거리를 엿보는 작업 외에, 예술가들이 사람들과 놀아주거나 마을을 청소하거나 하는 것을 볼 때마다 그것은 예술가들 말고도 자원봉사자들이나 다른 사람들이 할 수는 게 아닌가 하는 회의가 들었습니다. 작가들이 자기 작업을 갖고 가서 소통할 수 있는 구조를 만들 수 있지 않을까요? 예술가들이 와서 굉장히 좋은 것을 해주고 갔다는 인식을 심어주는……

: 대중을 너무 높이 봐도 안 되겠지만, 너무 우습게 봐도 안 된다고 봅니다. 어떻게 보면 우리 모두 대중인데, 대중을 우습게 아는 태도는 좋지 않아요. 사실

대중의 눈은 그렇게 낮지 않습니다. 작가는 누구나 '사람들이 알아볼 수 있게 할 것인가, 아니면 난해한 어떤 것으로 일부 사람들만 자극하고 작품성이라는 이름 뒤로 숨을 것인가'를 고민합니다. 그렇지만 대중이 좋아하는 작품이라고 해서 곧 작품성이 떨어지는 것은 절대로 아닙니다. 충분히 창의적인 좋은 작업을 하면서 도, 사람들 마음에 들 수 있다고 생각해요.

한편, 예술에 대한 대중의 소외감에도 관심을 가질 필요가 있습니다. 예를 들어 사람들은 한 번 앉을 수만 있게 해줘도, 그게 '내 것'이라는 생각을 합니다. 감상하는 것만으로 작품을 좋아하는 사람은 많지 않지요. 다들 이해하고 싶어하는데, 현대미술은 이해하기가 참 어렵지요. 작품에 낙서를 하고 훼손하는 것은 그것에 대한 분노가 있다는 증거입니다. 작품이 자기 공간에 있으되, 본인은 정작 뭔가 소외당하는 느낌이 드는 것이죠. 이런 맥락에서 볼 때, 공공미술의 의미가 바뀌어야 한다고 봅니다. 그렇다고 해서 작품이 파손되는 것을 방치하거나 작품이 놀이기구가 되게 해서도 안 되겠지요. 작품과 감상자의 관계를 적절하게 조절하는 것도 작가의 역량이 아닐까요.

16　어제는 1980년대를 대표하는 임옥상 선생님과 인터뷰를 나누었습니다. 두 분은 작업도 다르고, 대표하는 시대도 다릅니다. 하지만 삶과 작품을 연결하려는 의지를 공통으로 갖고 계신 것 같습니다. 요즘 작가들의 태도는 많이 변화하였습니다. 단순히 작품에 삶을 담아내기보다는 삶 속에 개입하는 작품들을 보여주고 있지요. 실로, 임옥상 선생님도 2000년대부터 적극적으로 공공미술을 펼치고 있고, 다른 많은 작가들도 작가주의를 지속하면서도, 사회를 변화시킬 수 있는 제안을 가지고 사람들을 만나서 설득하는 모습들을 보여주고 있습니다. '사회와 다양하게 걸친 네트워크', 그것이 2000년대 작가들의 모습이 아닌가 하는 생각도 듭니다.

: 작가들은 보통 예민하고 자기만의 세계에 빠져 있는 경우가 많은데, 사회에서 작가의 임무와 가치는 작품을 통해서 새로운 사유와 반성의 계기를 마련하는 것이라고 생각합니다. 구체적인 사회현안을 직접 다루지 않더라도 작품이 모든 사람에게 열려 있는 소통의 매개체라는 것을 이해한다면, 지극히 개인적인 작가의 작업조차 사회적 발언일 수밖에 없다는 것을 깨닫게 됩니다. 그러므로 많은 작가들이 물건으로 사고 팔리는 작품제작에 몰두하기보다 다양한 사회적 소통의 방식을 찾아나서는 것은 매우 당연하고도 바람직한 모습이 아니겠어요? 미술이 사회 안에서 다양하고 고유한 자기 모습을 만들어갔으면 좋겠어요.

17 선생님은 야외 조형물 작업도 많이 하시는 것 같습니다.

: 전시는 1~2개월 하고 나서 해체하는 게 힘들어요. 너무 힘들게 많은 비용을 들여 펼쳐놓고 다시 거둬들이는 전시를 몇 차례 하고 나니 우리가 하고 있는 전시문화가 뭔가 잘못되었다고 생각했습니다. 특히 설치가 어려운 제 작품엔 소모적이고 안 맞는다는 생각이 들었어요. 거기에 비하면 조형물은 한번 해놓으면 쭉 그 자리에 있다는 점이 굉장히 마음에 들어요. 게다가 전시는 한정된 사람들이 와서 보지만 공공작품은 모든 사람들에게 열려 있다는 점이 참 좋습니다. 때때로 조형물 성격상 많은 제약이 있기도 하지만, 제약조건에 맞추어 새로운 작업을 구상하게 하는 자극이 되기도 하고요. 물론 시간과 노력이 많이 들어서 일년에 하나 이상은 안 하는 것이 원칙입니다. 저에게 자유로운 시간을 많이 주고 싶거든요.

18 이번 겨울, 팩토리에서 열릴 전시의 가장 큰 주제는 뭔가요?

: 주제는 '식물과 함께하는 실내의 프로젝트'입니다. 전시공간이 좁은 관계로 모형작품만 전시할 예정입니다. 올해 처음으로 연필 드로잉을 했는데 그것들도 전시하려 해요. 지난 몇 년간 작업하면서, 살면서 쓴 에세이로 책을 엮을 예정입니다.

19 전시장에 들어가면, 공간연출의 분위기를 볼 수 있겠네요.

: 작품과 식물이 함께하는 식물 탑을 하나 설치할 것입니다. 드로잉은 식물이기도 하고, 털이기도 한, 아마 아메바 같기도 한 모양일 거예요. 오직 그림으로밖에 표현할 수 없는 드로잉을 하려고 해요. 생산과 소비가 넘쳐나는 이 시대에 그리는 것의 의미가 무엇인지, 제가 스스로 그림을 그리면서 그 답을 찾고 싶습니다.

20 이후의 작업방향은 어떻게 바라보고 계신가요?

: 미술·문화·생활이 접목된 작업을 지향하고자 합니다. 단지 인간을 더 풍요롭게 하기보다는 인간과 생태계가 조화롭게 연결되는 사상을 근저에 놓고 싶어요. 자연을 존중한다고 해서 나무만 깎는 조각가가 되는 것이 아니라, 창의적 문명과 생태적 생각이 같이 간다는 것을 보여주고 싶어요. 순수 조형적인 연구는 제가 포기할 수 없는 굉장히 재미있는 부분입니다. 이 모든 게 잘 조화된 작업을 하고 싶네요.

지적인 작가를 만나는 일은 몹시도 흥분되는 경험이다. 얘기를 나누면서 작가가 던져주는 창의적 사유 덕에 경직되었던 두뇌는 말랑말랑해지고, 메말라 있던 감성이 물컹물컹 몸속에 차오른다. '과학과 예술의 만남', '공공미술', '소통'의 키워드는 오늘을 살아가는 많은 예술가들이 추구하는 이념이자 방식이다. 하지만 그러한 카테고리 안에서 펼쳐 보이는 작품과 이야기들은 왠지 모를 피상적 인상과 공허함을 안겨주기 일쑤다. 예컨대 '학제간 연구'나 '과학과 예술의 만남'을 강조하면서 몇 가지 단순한 공학기술을 유희적으로 미술에 이식해보는 데에 그친 수많은 미디어아트 작품이나, '삶 속의 미술'을 강조하면서 작가주의를 배척하며 작품의 수준을 떨어뜨렸던 여러 공공미술의 사례, 그리고 '소통'을 강조하면서 부자연스러운 소통의 형식을 강요했던 작품들에 지쳐 있는 현재, 시대의 키워드를 공유하면서 예술가 고유의 성찰적 비전이 반짝이는 김주현 작가의 얘기에 귀 기울여볼 필요가 있다.

심소미, 장다은

작가 약력

김주현 金珠賢

1965 서울 출생

서울대학교 미술대학 조소과 졸업

독일 브라운슈바이크 미술대학 졸업

개인전

2009 《누구나 꾸는 꿈》, 갤러리팩토리, 서울

2007 《생명의 다리 2》, KT아트홀, 서울

《생명의 다리 1》, 테이크아웃드로잉, 서울

2005 《확장형 조각》, 김종영미술관, 서울

2004 《복잡성 법칙에 관한 연구》, 갤러리피쉬, 서울

2003 《Simply Complex》, 백해영갤러리, 서울

2001 《쌓기》, Project Space 사루비아, 서울

1998 금산갤러리, 서울

정림빌딩, 서울

1997 조성희화랑, 서울

1993 토아트스페이스, 서울

단체전

2009 《다빈치의 꿈: Art & Techne》, 제주도립미술관, 제주

《청주국제공예 비엔날레》, 예술의전당, 청주

《여미지식물원 아트 프로젝트》, 여미지식물원, 제주

《수퍼 하이웨이 첫 휴게소》, 백남준아트센터, 경기

2008 《경기도미술관 신소장품》, 경기도미술관, 경기

22명의 예술가,
시대와 소통하다

2007	《Beyond Art》, 대전시립미술관, 대전
2006	《Art Canal》, 비엘, 스위스 / 대전
	《거북이 꼬리》, 치우금속미술관, 서울
	《한국미술100년》, 국립현대미술관, 과천
2005	《울림》, 서울시립미술관 남관, 서울
	《시간을 넘어선 울림: 전통과 현대》, 이화여자대학교박물관, 서울
2004	《시공의 공명》, 해인사 성보박물관, 합천
2002	《그리드를 넘어서》, 부산시립미술관, 부산
2000	《젊은 모색》, 국립현대미술관, 과천
1999	《산수풍경》, 아트선재미술관, 경주 / 아트선재센터, 서울
	《一畵》, 토탈미술관, 서울
1997	《오늘의 한국조각 98 ;물질과 작가의 혼적》, 모란갤러리, 경기
1996	《작은 조각 트리엔날레》, 워커힐미술관, 서울
1992	《Klasse Prager 순회》, 헤르네, 브라운슈바이크, 독일
1991~1992	《로고스와 파토스》, 관훈갤러리, 서울

—— **수상**

2005	김세중 청년 조각상 수상
	올해의 예술상 수상

—— **저서**

· 『예술과 과학의 만남』, 스튜디오 바프(BAF)』, 2005.

· 『누구나 꾸는 꿈』, 워크룸, 2009

—— **기타사항**

2009	록펠러재단 벨라지오 레지던시
2004	영은미술관 레지던시

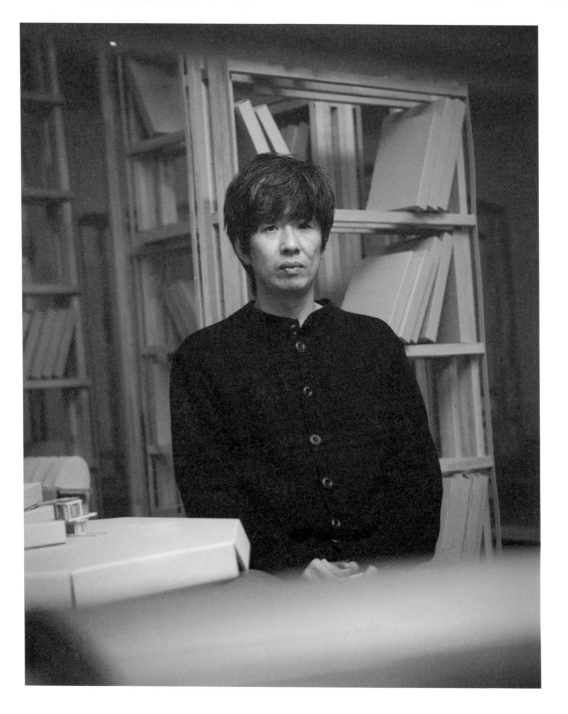

공공의 일상에 침투하는
예술행위

배영환

배영환은 한국 근·현대화 과정의 문제점을 작품으로 형상화해온 작가로 1980년대와 2000년대를 관통하며 활발히 활동하고 있다. 〈유행가 시리즈〉(1997~2002), 〈노숙자수첩〉(2000), 〈남자의 길〉(2005)로 대표되는 설치작품과 회화, 사진, 미디어를 사용하며 80년대 민중미술을 가장 현대적으로 이어받은 작가인 동시에 개인과 사회의 소통, 공공성에 깊이 개입하고 있는 작가다. 배영환은 예술이 '예술을 위한 예술(art for art's sake)'에 머무르지 않고 도시 속 실제 일상생활과 연계될 수 있는 가능성을 모색하며 실험하는 공공미술프로젝트의 대표적인 국내작가로 평가된다. 2007년대 '에르메스미술상'을 수상한 바 있으며, 2009년 공공기금을 받아서 실천한 전시 《Tomorrow》에서의 〈도서관프로젝트〉는 한국 공공미술이 형성돼가는 시점에서 주요 사례로 제시되고 있다.[147]

147 —— 본 인터뷰는 2009년 4월 23일과 10월 6일에 아트선재센터에서 이루어졌으며, 김이정·김은영 의해 두 차례 진행되었다.

1 작품을 제작할 때, 재료에 대한 생각을 많이 하는 것 같습니다. 깨진 유리조각, 버려진
　물건들, 혹은 기증받은 헌 책, 부서지기 쉬운 합판 등은 일반적으로 미술품의 재료로
　사용되기에는 고급스럽지 않은 재료들로 여겨집니다. 작품에서 그러한 재료가 갖고
　있는 의미는 무엇입니까?

　 : 작품의 컨셉트에 따라 다르지만 주로 일상적인, 때론 반예술적이라고 할 수
있는 소재들을 구합니다. 작업을 할 때 재료선택은 의인화를 뜻하기도 합니다.
〈불면증〉 시리즈를 예로 들면 술병 하나가 사람 하나를 상징한다고 봅니다. 개인
에 대한 이야기죠. 그것들이 전체를 이뤄 우리가 사는 곳이 되고, 와인병과 술병
의 파편들로 만든 상들리에의 경우 여러 사람이 모여서 만들어지는 서울의 밤이
됩니다. 재료의 물성이 이러한 표현이 갖는 의미를 부여받게 되면 '소통'이 일어
난다고 생각합니다. 모든 존재는 소통하기 위해 있다고 봅니다. 창작행위는 표현
이고 표현의 가장 기본에는 소통의 욕구가 있는 것이죠. 표현하고 있는 것, 보는
순간, 만드는 순간이 모두 소통입니다. 김춘수의 〈꽃〉이란 시가 이런 것들을 잘
설명하고 있지 않습니까.

2 〈노숙자수첩-거리에서2001〉(2000-2001)나 맹학교 담장작업 〈점자-만지는 글〉
　(2009)에서 노숙자들이나 소수자들의 삶에 관심이 많은 걸 엿볼 수 있습니다. 실제
　선생님의 삶 속에서 그들을 만날 기회가 많기 때문인지, 작가의 환경과 작업의 관계
　가 궁금합니다.

　 : 우리는 문학에서 전형성을 볼 수 있듯이 작가가 한 시대의 전형을 무엇으로
포착하느냐에 따라 그것이 작품의 주제와 정신으로 나타나는 것입니다. 그러나
한 작가의 주제가 그의 삶과 관계있을 수는 있지만 그들과의 직접적인 관계가 전

제가 될 필요는 없다고 생각합니다.

소수자프로젝트 중 〈노숙자수첩-거리에서 2001〉(2000-2001)은 〈세계인권선언문〉 제1조와 노숙인을 위한 서바이벌 메뉴가 담긴 수첩을 제작하여 노숙인들에게 배포했던 프로젝트입니다.[148] 제가 이 작업을 했던 이유도 이 시대의 전형을 그들을 통해 포착했기 때문이고요. 1990년대와 2000년대 작업들은 어떤 전형을 자기 작업으로 갖고 왔는가에 따라 다를 수밖에 없지 않을까요? 미술의 내적 논리 속에서는 형상 없는 공공미술을 시도한 것이라고 보면 좋겠습니다.

3 내용은 상당히 비판적인데 반해서, 그것이 함축하고 있는 궁극적인 의미는 현실에 대한 치유의 메시지라는 생각이 듭니다. 자신의 작품에서 그러한 치유적 기능에 대하여 염두하고 있는 것은 아닙니까?

: 의사처럼 직접 사람을 치유하는 것이 가장 정확한 치유겠죠. 자연도 있는 그 자체로 사람을 치유하죠. 이런 것보다 미약하긴 하지만 사람들 사이에서 오가는 소통과 공감도 서로를 치유하죠. 내 작업이 혹시라도 누구에게 치유란 단어를 떠올리게 했다면 참 기분 좋은 일이겠죠.

4 일련의 공공미술 프로젝트를 통해 선생님이 얻고자 하는 피드백은 무엇이고, 얼마나 성과를 거두었다고 생각하십니까? 현재 전시 중인 《Tomorrow》(2009)전의 〈도서관 프로젝트〉[149]에 대해 실행과 관련해서 말씀해주세요.

148 —— 〈노숙자수첩-거리에서〉는 포켓북 성경과 같은 사이즈로 만들었고 표지도 비에 젖지 않는 고주파라는 천을 사용하였다. 우리나라는 대부분이 생계형 노숙자인데 2000년 통계에 따르면 하루 6,000원으로 생계가 가능하다고 한다.

：스펙터클한 공공미술도 힘이 있지만 이런 작은 실현도 현실을 다시 보게 하는 힘이 있어요. 예술은 무언가를 자극하고 어떤 개념을 환기시켜주는 것이죠. 요제프 보이스의 나무 심기 작업이 대단한 힌트라고 생각합니다. 미술의 피드백은 누군가가, 혹은 어떤 시스템이 미술을 통해 자극받는 것이라고 생각할 수 있는 것 같습니다.

5 한국 공공미술의 시작을 어디에서 찾아볼 수 있을까요? 그리고 공공미술이 어떻게 진행되어야 바람직하겠습니까?

：의도적으로 단순하게 생각해보면 공공미술은 많은 사람들이 향유하기 위해 시작한 것이었습니다. 그러나 우리의 미술은 닫히고 일방적인 것이었습니다. 그렇기 때문에 미적인 것을 향유하려는 욕구가 넘치는 것이고 향유할 것에 대해 중독되기도 하는데 그것을 향유하도록 공공미술을 제시한 게 청계천광장, 광화문광장이란 게 문제입니다. 이제는 스펙터클한 풍경, 거대한 영웅상 그리고 화려한 건축물들이 아닌 21세기 시대성에 걸맞은 공공미술에 대한 정의를 좀 더 섬세하게 생각해볼 필요가 있습니다. 2000년대 행해져야 할 공공미술이 그 이전의 것과 어떠한 패러다임에서 차별화해야 할 것인지를 함께 고민해야 합니다.

149 —— 2009년 3월 아트선재센터에서 전시한 《Tomorrow》전의 〈도서관프로젝트〉는 브라질 빈민가의 〈지혜의 등대 프로젝트〉에서 아이디어를 얻었다. 등대 안에 작고 아름다운 도서관이 있는데, 이처럼 배영환은 시민을 존중하는 여러 실험들에서 의미를 찾고 있다. 《Tomorrow》전은 세로 3m 가로 7m의 국제규격의 컨테이너 사이즈에 맞춰 도서관을 조립했고 '오늘 우리의 미술은 내일(미래)과 관련이 있다'는 의미로 《Tomorrow》라고 이름 지었다. 하나의 도서관을 만드는 데 드는 원가는 600만 원이고 전체 하나를 제작하는 총 비용은 1,800만 원이 소요된다. 이 도서관 공간은 대안학교 공간으로도 쓰일 계획이 있다고 한다.

1 〈남자의 길-완전한 사랑〉, 2005, 버려진 자개화장대로 만든 조각, 로댕갤러리소장
2 〈노숙자수첩-거리에서 2001〉, 2000-2001, 제작 후 노숙자들에게 배포

1

2

1

2

6 선생님의 공공미술은 소위 '새로운 장르 공공미술', '공익을 위한 공공미술', '참여적 공공미술'이라는 부류에 속할 수 있을 것 같습니다. 현재 진행되는 우리나라 공공미술의 특성과 문제점, 그리고 나아갈 방향에 대해 말씀해주세요.

: 사회변화와 함께 공공성이 변하고 공공미술의 형태도 변화합니다. 그런 의미에서 공공미술은 유기체 같은 것이고, 때문에 성공적인 공공미술이란 함께 형성해가는 것입니다. 취향과 공공성을 혼동할 때가 있는데 현재 한국 공공미술에는 취향만 있고 공공성에 대한 합의 없이 취향과 공공성이 뒤섞인 상태라고 볼 수 있습니다.

7 현재 진행되는 모뉴멘트, 기념비 조형물과 선생님께서 실행하는 프로젝트도 성격은 다르지만 모두 공공미술이라는 이름으로 동일하게 엮이고 있지 않습니까?

: 정서적일 수밖에 없겠지만 공공디자인과 공공미술, 그리고 공공사업을 이제는 좀 섬세하게 가려야 할 필요가 있겠습니다. 우리가 일러스트와 회화를 정서적으로 쉽게 구분할 수 있는 것처럼 말이지요. 동상이나 조형물은 좁은 의미의 공공미술입니다. 즉 그것이 공공미술의 대표적인 사례가 되기에는 세상과 공공미술이 너무 다양해졌고 진화했습니다. 이제 작가들과 이론가들이 2000년대 공공에서 행해지는 작업을 세분화하고 공공미술의 개념을 확장하고 정확하게 진단하고 정의해가야 할 것입니다.

8 최근 공공미술을 중심에 둔 각종 프로젝트와 심포지엄 등이 빈번하게 기획되고 있습니다. 해외미술계와의 관계에서 동시대성을 획득했다는 점에서 한국 공공미술이 보여주는 발전적 측면은 무엇이겠습니까?

1 〈걱정〉, 2008, 와인병, 각종 술병파편, 철, LED조명, 에폭시, 45×35×22cm, 개인소장
2 〈점자-세상에서 가장 아름다운 글〉, 2009, 360개의 도자판(21×21cm)로 제작, 길이 14m, 국립서울맹학교 담장

: 공공미술의 발전은 한 개별 작가의 발전도 중요하지만 작가의 생각을 수용할 기관과 토론의 질적 능력과 수용자의 미적 성숙이 함께 진행되어야 하는 것 같습니다. 양적으로는 많이 발전했다고 생각합니다. 그러나 질적인 면도 그러한가 했을 때는 선뜻 그렇다고 말하기 어려운 점이 많습니다. 우리 사회 전반이 과연 잘 진행되고 있는가 하는 총체적 질문이 이 질문과 같다고 봅니다. 아이돌 스타가 많이 나와서 우리의 대중음악이 발전했다고만 말할 수는 없는 것과 같은 문제 아닐까요?

9 예전에 한 인터뷰에서 "사람들이 나를 그렇게 안 보지만, 난 아름답고 예쁜 것이 좋다"고 하셨는데 선생님께서 생각하시는 아름다움은 어떤 것인가요?

: 아름답다고 느낄 때 그 감정의 정체는 무엇일까요? 그리고 아름다움을 나에게 준 대상은 무엇일까요? 어떨 땐 아주 쪼글쪼글한 농부의 손이기도 하고, 세련된 도시인이기도 합니다. 결과적으로 이 모든 것은 아름답고 예쁜 것이죠. 저는 군사독재 시절에 대학을 다녔고 현실참여적인 문예운동의 영향을 받고 작품을 하기 시작한 세대입니다. 많은 의미과잉과 극단적인 선택에 시달렸죠. 다 내능력 탓이지만, 좀 더 넓고 깊은 시야를 가지고 싶다는 희망을 그렇게 표현했다고 생각해주세요.

10 선생님은 작업의 터전을 한국적 키치라고 말씀하셨고 그것이 선생님이 말씀하시는 '한국의 미'와 통할 수 있을 것 같습니다. 북한강 국도변, 미사리…… 한국에서 만볼 수 있는 그러한 스펙터클을 한국적 키치라 부를 수 있을까요? 이제 키치라는 용어는 각자에게 조금 다른 의미로 사용되는 것 같은데 선생님의 키치는 어떤 의미인지 말씀해주세요.

〈도서관프로젝트〉, 2009, 3×3m, 경기도미술관

: 그러한 스펙터클한 풍경에서 뽑아낸 키치는 나의 역설적인 표현방식으로 보면 됩니다. 이를테면 반어법일 수 있겠죠. 모더니스트들이 부르주아로부터 세련된 이미지를 만들어낸 것처럼 한국적인 촌스러움도 우리가 만들어낸 것입니다. 그것을 한국적인 미(美)라고 부르는 데는 그렇게 한국인이 만들어낸 키치적인 이미지를 우리 것으로, 밉지만 우리의 일부로 보자는 의도입니다. 우리의 그 촌스러움을 욕할 수만은 없지 않습니까. 엄마의 눈썹 문신이 싫지만 그것은 엄마의 역사이기도 하니까요. 미에 대한 관점을 우회한 것이라 생각하면 됩니다. 다이안 아버스(Diane Arbus, 1923~71)도 『보그(Vogue)』의 패션사진을 찍었지만 후에 기형적 인물을 찍었던 것처럼 아름다움의 내용과 관점은 변하고, 깨달아가는 작가의 정신적 여정과 같은 것 아니냐고 말하고 싶습니다.

인터뷰를 마치며

본 인터뷰는 일명 포스트민중미술가로 불리는 배영환에게 예술과 사회의 관계, 혹은 예술가의 사회참여 등에 대하여 작업을 통해 본인의 입지를 구축해온 작가 자신만의 생각을 들어볼 수 있는 시간이었다. 1차 인터뷰는 작가의 80년대 이후부터 현재까지 진행된 전반적인 그의 작업의 경향과 개별적 전시에 대한 의미에 대해 중점을 두었다면, 2차 인터뷰에서는 보다 핵심적으로 2000년대 작가로서 공공미술작업과 그 책임에 대한 질문에 중점을 두어 진행을 하였다. 결과적으로 위의 인터뷰는 1차와 2차를 통해 90년대 후반부터 2009년까지 배영환의 작업과 2000년대부터 시작한 공공미술작업과 공공미술에 대한 작가의 생각에 무게를 실어 진행하였다. 2000년대 한국의 공공미술을 대변하는 작가 배영환의 인터뷰를 통해 그가 현 시점의 공공미술에 대해 많은 책임감을 가지고 있으며, 진정성을 가지고 교감하며 소통할 수 있는 작업을 위해 많은 고민을 하고 있는 동시대 현대미술작가임을 알 수 있는 계기가 되었다. 많은 담론과 이슈화를 통해 한국 공공미술이 나아갈 방향을 이끌어야 한다는 작가의 말에 그의 앞으로의 작업행보가 더욱 주목된다.

김이정, 김은영

—— 배영환 裵榮煥

| 1969 | 서울 출생 |
| | 홍익대학교 미술대학교 동양화과 졸업 |

—— **개인전**

2008	《불면증》, PKM갤러리, 서울
2005	《남자의 길》, 대안공간 풀 -기획초대, 서울
2002	《유행가 3- 잘가라 내 청춘》, 일주아트하우스, 서울
2000	소수자프로젝트 《노숙자수첩- 거리에서 2001》
1999	《유행가2》, 금호미술관, 서울
1997	《유행가》, 나무화랑 기획, 서울

—— **공공미술 프로젝트**

2009	도서관프로젝트 《내일(來日)》, 아트선재센터, 경기도미술관
	《점자-만지는 글 아름다운 기억》, 서울맹학교 담장
2008	《수화-세상에서 가장 아름다운 말》, 서울농학교 담장
2006	《갓길프로젝트》, 고벳-브루스터 미술관, 뉴질랜드
2001	소수자프로젝트 《노숙자수첩- 거리에서 2001》

—— **단체전**

2009	《Museum as Hub: In and Out of Context》, 뉴뮤지움, 뉴욕 , 미국
	《Unconquered: Critical Visions from South Korea》, 뮤제오따마요 현대미술
	관, 멕시코 시티
	《플랫폼 인 기무사》, 기무사, 서울

22명의 예술가,
시대와 소통하다

《A Different Similarity》, 터키 이스탄불미술관, 이스탄불, 터키

2008 《트랜스팝: 코리아 베트남 리믹스》, 아르코미술관 주최, 미국, 베트남 순회전

《박하사탕: 한국 현대미술》, 국립현대미술관, 산티아고현대미술관, 산티아고,
칠레

2007 《액티베이팅 코리아》, 고벳 브루스터 아트갤러리, 뉴질랜드

《에르메스 미술상》, 아틀리에 에르메스, 서울

2006 《공공의 순간》, 쌈지아트페어, 서울

2005 《베니스 비엔날레》 한국관, 베니스, 이탈리아

《배틀 오브 비전》, 독일 담슈타트 쿤스트할레, 독일

2004 《동경 아트채널 볼륨전》, 도쿄, 일본

《제5회 광주 비엔날레》, 광주

2003 《페이싱 코리아》, 드 아펠, 암스테르담, 네덜란드

상하이 현대미술전《양광찬란》, 상하이, 중국

《청계천 물위를 걷는 사람들》, 서울시립미술관, 서울

2002 〈프로젝트3 집행유예〉,《광주 비엔날레》, 광주자유공원, 광주

《부산 비엔날레 현대미술제》, 부산시립미술관, 부산

《거리조각전》, 광화문, 서울

2001 《건너가다》, 성곡미술관, 서울

2000 《현대미술전》, 예술의전당, 서울

—— 수상

2005 대한민국 예술상 오늘의 젊은 예술가상

2002 광주 비엔날레 현장상 공동수상

—— 소장처

국립현대미술관, 경기도미술관, 금호미술관, 아트선재센터, 삼성미술관 리움, 로
댕갤러리, 5.18기념재단, 아티스트 펜션 트러스트(APT)

2000
배영환

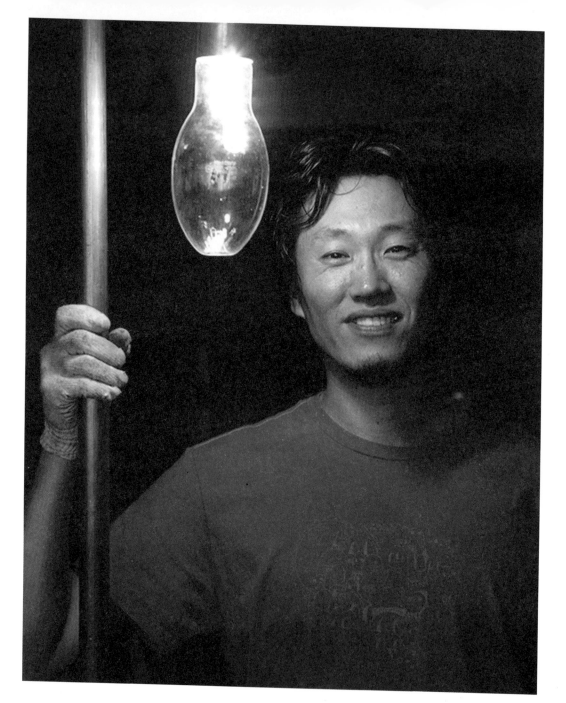

현실과 판타지의
경계를 비트는 마법사

정연두

정연두는 사진 · 영상 · 설치 · 무대미술 등 장르를 불문하고 자신의 예술영역을 확장해 나가고 있는 작가이다. 그의 작업은 〈내 사랑 지니〉(2001), 〈원더랜드〉(2004) 등 주로 낯선 사람과 주변에 대한 작가의 호기심이 엿보이며, 진실과 허구의 경계를 위트 있게 넘나드는 특징을 함축하고 있다. 1999년 국내 대안공간을 통해 소개된 정연두는 2007년 국립현대미술관에서 최연소이자 사진-영상 부문에서 최초라는 두 개의 수식어를 지닌 '올해의 작가'로 선정되었다. 2008년 뉴욕현대미술관(MoMA)에서 그의 비디오작품 〈다큐멘터리 노스탤지어〉(2007)를 소장하면서 국내외 미술계의 주목을 받았다. 2008년 '올해의 젊은 예술가상'(미술 부문)을 수상한 바 있으며, 최근까지 해외비엔날레와 국제아트페어 등 수많은 해외전시를 통해 범세계적으로 활발하게 활동하고 있다.[150]

150 —— 본 인터뷰는 2009년 4월 27일에 홍익대학교 내 카페에서 이루어졌으며, 김연희 · 최소미에 의해 진행되었다.

1 작품 〈수공기억〉(2008)이나 〈타임캡슐〉(2008)을 보면 과거의 기억이나 물건 등에
　대한 집착과 관심을 보여주는 듯 합니다. 실제로 선생님의 유년환경이나 경험 중 지
　금의 작품활동에 영향을 미친 부분이 있습니까?

： 제가 어릴 적 아버지는 한약방을 하셨습니다. 아버지는 사람과 약에 대해
직관이 뛰어나고 통찰력이 있으셔서 사람을 보면 어디가 아픈지, 왜 아프게 된
건지를 정확하게 파악하는 식견이 있었어요. 아버지는 당시 최초로 한약의 약재
를 양약의 방식으로 제조하여 판매하고 있었는데, 양약과 한약의 장단점을 잘 파
악해서 좋은 약재를 통해 병을 잘 치유해주었습니다. 그래서 아버지의 한약방은
늘 예약이 꽉 차 있었고, 해외에서도 아버지의 약을 찾으러 오는 사람들이 많았
어요. 하지만 이후 의약분업에 의해 양약과 한약의 치료법을 뚜렷이 구분하게 되
면서, 사회는 아버지를 둘 중 한쪽 편에 서길 강요했지요. 또한 중국제 약재들이
늘어나면서 예전만큼 약발이 잘 듣는 약을 조제하지 못하자 아버지는 한약방 문
을 닫으셨습니다. 이러한 내 아버지의 존재나 직업에 대한 기억이 박제화되어 아
직까지도 생생히 기억됩니다. 내가 조소를 전공했어도 사진과 영상 작업을 하고,
어느 한쪽에 속하길 거부하며 그 구분에 연연하지 않는 것은 이런 맥락에서라
고 볼 수 있습니다.

2 〈내 사랑 지니〉(2001)나 〈원더랜드〉(2004) 등 선생님의 작품에서 꿈이란 매우 중요
　한 소재이자 주제입니다. 히로시마미술관의 큐레이터 유키 가미야(Yukie Kamiya)는
　선생님을 'Dreamweaver'라고 칭하며, 큐레이터 패트리샤 엘리스(Patrica Elis)는
　선생님을 'Mr. Wonderful'이라고 부릅니다. 또한 미술평론가 반이정은 선생님을
　일컬어 어떤 이의 소망을 실현시켜주는 '키다리 아저씨'라고도 표현했는데, 이러한
　표현에 대해 어떻게 생각하십니까?

<수공기억-제주도 낙타>, 2008, 비디오 영상, 8분 14초, 2채널 영상

: 흔히 저를 사람들의 꿈을 이루어주는 착한 작업을 하는 작가로 보는 사람도 있지만, 제 작업이 그들이 말하는 의도에서 한 것은 아닙니다. 꿈이란 평소에 얘기하지 않는 내면의 이야기인데, 저에게 꿈이란 상대방에게 접근하기 위한 도구인 셈이지요. 내가 다른 이에게 그의 꿈을 묻는 것은 정말로 그 사람의 꿈이 궁금하고 관심이 있어서가 아니라, 낯선 사람과 소통하기 위한 수단일 뿐입니다. 이것은 마치 사람들이 누군가에게 "차 한 잔 마시자"라고 말할 때, 정말로 차가 마시고 싶은 것이 아니라 그 사람을 알고 싶다는 상투적인 표현인 것과 같지요. 내가 누군가에게 꿈을 묻는 것은 상대방의 꿈을 함께 이야기함으로써 그 사람의 내면세계를 알아가는 과정인 것입니다. 예술을 평계로 타인에게 접근하여 예술을 공유하는 것입니다.

3 선생님의 작업은 사람에 대한 호기심에서부터 나오는 것으로 보입니다. 실제로 <보라매 댄스홀>(2001), <내 사랑 지니>(2001), <상록 타워>(2001), <수공기억> 등의 작품이 모두 주위의 평범한 사람들을 만나 작업에 옮기는 것인데, 낯선 사람들에게서 참여를 이끌어내는 데 어려운 점은 없었는지, 그리고 마지막에 실제 작업으로 옮

1

2

1~2 〈내 사랑 지니 #2〉, 2001, 다중 환등기 상영 / C-프린트, 250×160cm

기는 인물의 선택기준이 궁금합니다.

: 낯선 사람과 자신의 내면 이야기를 하는 것이 매우 어려운 일이라고 생각하기 쉽습니다. 하지만 내가 예술을 하는 사람이고, 미술작품 프로젝트로 사용할 것이라는 이야기를 해주면 사람들은 너무나 쉽게 자신의 이야기를 해줍니다. 그들이 살아가면서 작가를 만날 일이 얼마나 있겠습니까? 그들은 예술가와의 만남을 특별한 경험으로 생각하고 매우 너그럽게 대해줍니다. 제가 먼저 당신의 꿈이 무엇이냐고 물으면 사람들이 여러 버전의 꿈을 이야기하지요. 과거에 자신이 꾸었던 꿈, 현재 자신이 하는 일에 대한 꿈, 완전히 환상인 꿈 등 말입니다. 하지만 저는 오랜 시간을 갖고 그 사람의 여러 꿈 이야기를 들은 후, 그 사람을 가장 잘 나타내주는 꿈이나 저와 잘 통하는 꿈을 채택하여 그것을 작품으로 만듭니다.

4 선생님은 영국에서 유학을 하셨는데 통상적으로 영국하면 센세이션쇼와 같은 파격적인 소재나 개념적인 미술을 떠올립니다. 하지만 선생님의 작품은 노스탤직하며 서정적이고 로맨틱합니다. 이런 점이 한국인으로서 선생님의 정체성이라고 볼 수 있을까요? 영국에서의 유학생활이 선생님의 작업에 어떠한 영향을 끼쳤다고 생각하십니까?

: 흔히 해외유학파에는 극단적인 두 부류가 있습니다. 갑자기 애국자가 되어 한국적인 것, 한국인다운 것에 집착하는 부류와 그 나라 사람과 생각에 동화되고 흡수되어 자신의 것을 모조리 그 나라 식으로 바꾸는 부류가 있지요. 하지만 저는 정체성이란 자신의 뜻대로 선택하거나 하루아침에 길들여질 수 있는 것이 아니라, 사람의 식성(taste)과도 같이 그저 존재하는 것이라고 생각합니다. 제 작품도 함께 살아가는 사람들과 제 주변의 것들을 주제로 다루기 때문에 한국적으로

보이는 것이지요. 또한 제가 1년에 16회 정도의 해외전시를 하지만 여전히 한국을 백그라운드로 활동하는 이유는 이곳에 있어야 저의 작품이 더 빛나기 때문입니다. 유학시절 영국에서 온갖 아르바이트를 해서 작업실 임대료를 내며 힘들게 작업했지만, 그 당시 저의 작업을 봐주는 사람은 한 명도 없었습니다. 하지만 한국에 들어와서 쌈지스페이스의 레지던시에 있을 때 일인데, 30여 명의 유럽 큐레이터들이 한국에 왔다가 우연히 저의 작업실에 들린 것을 인연으로 해외에서 전시를 하기 시작했습니다. 영국 유학시절에 저의 작업실 바로 앞에 있던 갤러리에도 초대되어 전시를 했는데, 제가 그들 바로 앞에 있을 때 저를 몰라주더니 이 먼 한국까지 와서 저를 보고는 마치 흙 속의 진주를 발견한양 저를 대하는 모습이 재미있었어요. 또 제가 굳이 외국에서 작업을 하지 않아도 해외의 능력 있는 큐레이터들이 제 작품의 배송·설치·보험 처리·기사스크랩까지 모든 일을 맡아주니, 전 그저 한국에서 제 작업에 집중할 수 있어서 좋습니다. 또 제 작업은 많은 인력을 필요로 하는데, 한국은 인건비가 싸고 소품을 매우 빨리 제작해주기에 작업하기에 편리해요. 한국만한 곳이 없는 것 같습니다.

5 선생님은 유학을 갔다가 돌아오신 후, 2001년에 대안공간 루프에서 첫 개인전을 하였고, 이후 2003년과 2004년에 루프와 인사미술공간에서 개인전을 하면서 경력을 쌓으셨습니다. 대안공간에 대해 남다른 애정을 갖고 계실 것 같은데요. 현재 대안공간들이 사라지고, 대안공간의 의미가 퇴색되어가고 있는 현실에 대해 어떻게 생각하십니까?

: 처음 루프에서 개인전을 하게 된 계기는 〈보라매 댄스홀〉의 제안서를 가지고 여러 갤러리들을 찾아다녔지만 받아준 곳이 루프밖에 없었기 때문입니다. 〈보라매 댄스홀〉은 작업의 특성상 벽지를 벽에 붙여야 하는데, 다른 갤러리들은

전시장 벽이 망가진다는 이유 때문에 모두 거절했습니다. 하지만 루프는 마침 장소를 이전할 계획이라서 갤러리 벽에 마음대로 벽지를 붙일 수 있도록 허락해주었어요. 지금의 대안공간이 10년 전의 그 대안공간과는 다르다고 봅니다. 그 의미도 달라졌고. 그런 점에서 저는 대안공간이 이미 사라졌다고 생각합니다. 대안공간은 재정지원을 받기 힘들기 때문에 성격상 영구적일 수 없습니다. 또 대안공간이 없어지는 것은 그만의 색이 바래서 사라지는 것으로 매우 자연스러운 일이지요. 지금도 우후죽순으로 새로운 대안공간들이 생겨나고, 그만큼 없어지는 대안공간도 있습니다. 이제는 오히려 그 대안에 대한 새로운 대안공간이 나와주어야 할 시기라고 생각합니다.

6 선생님께서 새로운 대안공간의 필요성을 언급하셨는데, 선생님께서는 새로운 대안공간의 방향을 무엇이라고 생각하십니까?

：제가 느꼈던 대안공간은 "화병 안의 꽃은 대단히 아름답지만, 영원히 아름다울 수는 없다"는 것입니다. '대안'이라는 것은 항상 제도적이든 구조적이든 예술이 어떠한 형태로 고착되는 것에 대한 '새로운 제시'이기 때문에 아름답다고 생각합니다. 하지만 이 아름다움은 구조적으로 일시적일 수밖에 없고, 그렇기 때문에 더욱 가치 있는 것입니다. 대안공간이 영원히 '대안'공간으로 남는다면 거기에는 여러 가지 모순이 따릅니다. 생존문제나 발전문제같이 말이지요. 굳이 상업성을 들지 않더라도, 대안공간으로 시작되어 다른 어떤 성격으로 발전해가는 것은 당연하다고 생각됩니다. 1년에 몇 개의 대안공간이 생기고 사라지는 것은 당연한 구조입니다. 단지 그중 한두 개의 공간이 성공적으로 발전한다면 다른 무언가가 되리라 생각합니다. 여기에 발전이란 말이 반드시 상업화를 의미하지는 않습니다.

1

1 〈보라매 댄스홀〉, 2001, 벽지 위에 열전사, 음악, 샬로텐보그미술관
2 〈상록 타워〉, 2001, 다중 환등기 상영 / C-프린트, 32 가족 초상

〈다큐멘터리 노스탤지어〉, 2007, HD 비디오 영상, 84분, MoMA / Leem소장

7 지난 2009년 1월에는 대학로에서 연극의 무대미술을 담당하셨는데, 이는 평소 선생님께서 무대를 만들어 연출하던 작업방식의 연장선상이라고 볼 수도 있습니다. 또한 이는 무대 위에 카메라를 설치해 연극과 영상을 동시에 펼치는 다음 작품 〈시네 매지션(Cine Magician)〉과도 연결되는 부분이 있는데요. 선생님의 작업은 작업마다 연결되고 다음 작업에 아이디어를 주는 것처럼 느껴집니다. 선생님은 작업의 아이디어를 어디에서 얻으시며, 선생님께서 추구하시는 작업관은 무엇이라고 할 수 있습니까?

: 대학로에서 무대미술을 했던 것은 〈시네매지션〉 작품을 만들기 위한 경험 쌓기였습니다. 어떤 작업이 그전 작업에서 연결된 듯 보이는 부분이 있다면, 작품을 만들면서 아쉬웠거나 느꼈던 점을 나중에 작품에 반영하기 때문입니다. 작품의 아이디어는 항상 유기적으로 만들어가기 때문에 특정 경험이나 철학이 만들어내는 것은 아니라고 생각합니다. 이전 작품들을 만들며 겪은 경험들은 아주 즐겁고 소중합니다.

8 선생님께서 국내외 레지던시 프로그램에 다수 참여하신 걸로 알고 있습니다. 해외 레지던시가 국내 레지던시와 다른 점은 무엇이라고 생각하십니까? 또한 이러한 해외 레지던시 프로그램이 선생님의 작업에 끼친 영향은 무엇이라고 보십니까?

: 국내 레지던시나 해외 레지던시 모두 나름의 상황이 있어 만들어지고 운영되기 때문에 굳이 그 둘을 구별하거나 비교하고 싶지 않습니다. 한국 레지던시에 국한해서 이야기를 하자면, 기본적으로 작가들이 작업실이 없어서 레지던시를 하는 것은 아닙니다. 구성원들이 작업실이 없어서 참여하는 경우에는 레지던시라고 말하기 힘들 것 같습니다. 어디나 공동스튜디오 같은 것은 다 있어요. 예를

들어 낡은 공장건물에 벽을 나누어 작업실을 싸게 구해서 같이 사용하기도 하고, 이런 것은 뉴욕의 브룩클린에도, 런던의 이스트엔드에도, 세계 어느 나라에나 수없이 많습니다. 레지던시 프로그램이라 불리는 것은 프로그램이 있어서 입니다. 국내 레지던시 프로그램이 공동스튜디오와 큰 차이가 없는 것은 조금 아쉬운 점이라 하겠습니다. 제게 레지던시 프로그램은 많은 작가들과 그곳을 방문한 큐레이터들 사이에 나름 인간관계를 쌓는 역할을 하였습니다. 작품을 개인적 차원이 아닌 좀더 여러 사람과 소통을 하며 만드는 기회였던 것 같습니다.

9 선생님은 2007년에 최연소이자 사진-영상 부문 최초로 국립현대미술관의 '올해의 작가'로 선정되었고, 2008년에는 뉴욕현대미술관에서 선생님의 첫 비디오 작업인 〈다큐멘터리 노스탤지어〉를 구입하면서 주목받는 한국의 젊은 아티스트로 평가받았습니다. 그 외에 세계의 각종 비엔날레와 아트페어에 참가하시면서 매우 활발한 활동을 하고 있는데, 앞으로 목표나 꿈이 있다면 무엇입니까?

: 경험을 쌓아가면서 정말 이 교훈만은 잊지 말자라고 다짐했던 것들이, 시간이 지나고 보니 어떤 내용이었는지 그 알맹이는 기억되지 않고 그때의 느낌, 그 껍데기만 남아 있을 때가 있습니다. 좋은 경험의 껍데기라도 좋으니 내 나름의 중용을 가지면서 어느 한쪽에 치우치지 않고 살고 싶어요. 적어도 지금만큼의 객관적인 시각, 적당한 정열과 생산력, 중용감을 가진 사람이고 싶습니다.

10 마지막으로 선생님의 작품관을 돌아볼 때, 2000년대의 작가정신이란 무엇이라고 생각하십니까?

: 많은 사람이 동의할지는 모르겠지만 저는 '아마추어리즘'이라 생각합니다.

2000년대 전에는 '더욱더 세분화될수록 더욱더 전문가로서의 경쟁력을 갖는다'라는 사고구조가 지배적이었습니다. 한때 대학에서는 좀더 구체적으로 공부하는 분야가 나뉘었지요. 이에 맞추어 작가도 '사진가'와 '화가' 혹은 'Modernism'와 'Contemporary'로 나뉘기도 했었지요. 이런 전문화와 분화구조로는 2000년대 예술에 있어서 총체적 시각과 자유로움을 얻기 힘들다고 생각합니다. 다루고 있는 장르에 비전문가의 입장에서라도 (그림을 그리더라도 화가가 될 필요가 없고, 사진을 찍더라도 사진학과를 나올 필요는 없는) 핵심을 보고 표현할 수 있으면 된다는 것이 제가 생각하는 2000년대 작가정신입니다.

인터뷰를 마치며

정연두의 작업은 그의 이력만큼이나 다양하며, 장르나 매체를 구분하지 않는 꿈꾸는 소년 같다. 정연두의 작업은 신선하지만 충격적인 센세이션은 아니다. 그의 작업은 우리 주변의 모습을 관찰하고 투영하여 현실 속 우리의 모습을 잠시나마 변화시킨다. 이처럼 예술가가 만들어주는 꿈의 대화는 스캔화되어 환상을 이루어낸다. 또한 미술관의 영역을 넘어서 마술과 공연을 결합시킨 〈시네매지션〉(2009)에서 무대미술가로서 대중문화와 결합한 현대미술을 보여주고 있다. 작가적 영역을 구분하지 않고 숨가쁘게 달려가는 정연두의 작업은 고정된 시각으로 바라보기에는 너무 광활하다. 그는 꽃병의 화초가 아닌 들판의 들꽃으로 자생하는 작가이다. 어느 것 하나로 박제화되기를 거부하며 작가적 중용을 지키기를 바라는 정연두의 작업이 기대되는 시간이었다.

김연희, 최소미

—— 정 연 두 鄭 然 斗

1969 경남 진주 출생

서울대학교 미술대학 조소과 졸업

영국 센트럴 세인트마틴 컬리지 조소과 수료

영국 골드 스미스 칼리지 미술석사 졸업

—— **개인전**

2009 〈씨네매지션〉《요코하마2009 예술과 사회공학 페스티벌-CREAM》, 뱅크아트, 요코하마, 일본

〈씨네매지션〉《시각예술 퍼포먼스 비엔날레-퍼포마09》, 아시아 소사이어티, 뉴욕, 미국

2008 《수공기억》, 국제갤러리, 서울

《포 유어 론리니스》, 개브흐 리만 갤러리, 드레스덴, 독일

2007 《로케이션》, 티나킴 갤러리, 뉴욕, 미국

《메모리스 어브 유-2007 올해의 작가전》, 국립현대미술관, 과천

—— **단체전**

2009 《조우: 더블린, 리스본, 홍콩 그리고 서울》, 한국국제교류재단문화센터 전시실, 서울

《거대한 환영》, 대만 국립미술관 콘서트 홀의 문화갤러리, 대만

《마법의 순간》, 신레퍼스, 하노버, 독일

《Trans-Dimensional》, 프라하 비엔날레, 프라하, 체코공화국

《이중환영》, 마루가메 게니치로 이노쿠마 현대미술관, 마루가메, 일본

《플랫폼서울 2009 - 플랫폼 인 기무사》, 기무사, 서울

2008	《혼란 속 조화: 한국현대사진전》, 뮤지엄 오브 파인아츠, 휴스턴, 텍사스
	《대구사진 비엔날레-내일의 기억》, 대구 엑스포, 대구
	《대만 콴두 비엔날레》, 콴두미술관, 대만
	《리버풀비엔날레: 판타지 스튜디오 프로젝트》, 에이 파운데이션, 리버풀, 영국
	《서울 국제미디어아트 비엔날레: 전환과 확장-빛,소통, 시간》, 서울시립미술관, 서울
2007	《박하사탕: 한국 현대미술전》, 산티아고현대미술관, 산티아고, 칠레
	《융통성 있는 금기사항》, 비엔나 쿤스트할렌, 비엔나, 오스트리아
	《트랜스(ient) 도시》, 룩셈부르크 유럽 문화 수도 2007, 룩셈부르크
	《터모클라인 어브 아트- 새로운 아시아의 파도》, ZKM, 칼스루헤, 독일
	《프로젝션 프로젝트, 부다페스트 에피소드》, 부다페스트현대미술관, 헝가리

—— **수상**

2008	올해의 젊은 예술가상(미술부문)
2007	올해의 작가, 국립현대미술관
2002	제 2회 상하이 비엔날레 아시아유럽문화상 수상

—— **기타사항**

2006	ISCP 레지던시, 뉴욕
2004	빌라 아르송 레지던시, 니스, 프랑스
2003	아트 오마이 작가 레지던시, 뉴욕
2002	원 에이 스페이스 작가 레지던시, 홍콩
2002	후쿠오카 아시아 미술관 레지던시, 후쿠오카, 일본
2001	쌈지스페이스 작가 레지던시, 서울

22명의 예술가,
시대와 소통하다

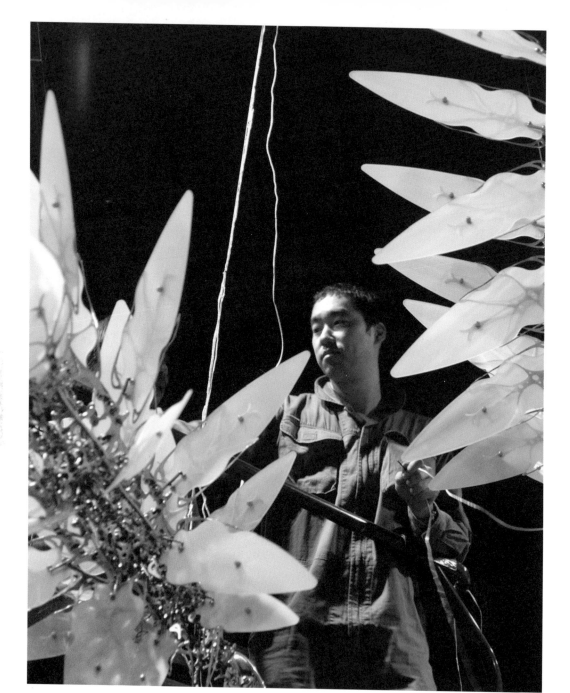

미술과 테크놀로지의 결합으로
탄생시킨 기계생명체

최우람

최우람은 기계부품을 이용하여 살아 있는 기계생명체를 제작하는 조각가이다. 이러한 최우람의 작품세계는 미술을 전공한 부모님과 1955년 국내 최초의 시발(始發) 자동차를 만든 할아버지의 영향으로 자연스레 형성되었다. 최우람은 2006년 일본 모리미술관에서의 《도시 에너지》전과 2008년 《리버풀 비엔날레》를 통해 작가로서의 두각을 드러냈다. 〈Ultima Mudfox〉(2002), 〈Urbanus〉(2006) 등과 같은 최우람 작품의 전반적인 공통점은 기계와 동식물의 교배로 탄생한 상상 속의 하이브리드라는 것이다. 그가 작업노트에서 서술했듯이, 작가 최우람은 자신의 작품을 통해 우리가 사는 세상 어딘가에 숨어 존재할 것만 같은 상상의 생명체를 탄생시키기 위해 '미술' 과 '과학' 의 조우를 끊임없이 꾀하고 있다.[151]

151 —— 본 인터뷰는 2009년 4월 21일 경기대학교 환경조각과 특강 후 이루어졌으며, 김지연에 의해서 진행되었다. 이후에는 최우람 작가가 두산아트센터 뉴욕 레지던시 프로그램에 참여한 관계로 김지연·변선민이 수차례의 이메일 인터뷰를 통해 진행하였다.

1 작품에 대한 간단한 소개를 부탁드립니다.

: 인간 세상에 살아가는 다른 생명체에 관한 이야기이며, 이를 바탕으로 가상의 세계를 실제처럼 생각하도록 착각을 섞은 작업입니다. 현재는 '움직임'이라는 요소에 주목하여 기계가 생명을 갖게 되는 이야기를 제 자신의 감수성을 토대로 표현하는 작업을 하고 있습니다.

2 고등학교 시절에 기계를 무척 좋아해서 공과대학에 진학하려고 했었다는 일화를 들은 적이 있는데요, 미술대학에 진학해서 작가가 되어야겠다고 생각한 특별한 계기가 있으셨나요?

: 저는 어려서부터 기계를 워낙 좋아해서 제어계측학과(로봇공학)에 가고 싶었습니다. 당시 그 과의 문턱이 거의 법대에 버금갈 정도로 높아 고민하던 중이었는데, 제 부모님도 미술을 전공하신 때문인지 제게 미술에 소질이 있다며 미대 진학을 권유하셨습니다. 처음 찰흙으로 조각상을 만들었을 때, 자유롭게 형태를 창조한다는 것이 정말 매력적으로 느껴졌습니다. 그래서 기계에 대한 모든 것을 잊고 미대에 진학해 조각에 매진했습니다. 그 후 작가가 되어야겠다는 구체적인 계획은 없었지만, 새로운 것을 창조하는 일에서 최고의 즐거움을 느끼다 보니 지금의 제가 되어 있더군요.

3 작품 전반에서 어릴 적부터 흥미를 가졌던 '기계적인' 부분이 독특하게 표현되어 있는 것 같습니다. 움직이는 조각이라고도 할 수 있는 이러한 작품은 어떻게 나오게 되었나요?

518

: 조각이 너무 재미있어서 대학 초기엔 기계에 대한 것을 완전히 잊어버리고 살다가, 우연히 움직임을 가진 작품을 만들 기회가 있었고, 이를 통해 잊고 있던 기계에 대한 애착이 다시 살아났습니다. 기계를 좋아하는 마음과 조각에 대한 애정이 함께 움직이게 시작했고, 그 안에 자연 만물에 대한 관심이 더해져 지금의 작품들이 만들어지고 있다고 하겠습니다.

4 〈Ultima Mudfox〉(2002), 〈Urbanus〉(2006) 같은 기계생명체가 존재한다는 가정 하에 작품과 증빙자료를 함께 전시하는 방식이 관람객의 흥미를 자극하고, 좋은 반응을 이끌어내는 듯합니다. 이로써 전시된 작품들이 실제 존재하는 것 같은 착각이 드는데요, 이런 방식은 어떠한 이유에서 시작하게 되었나요?

: 제 작업은 영화를 보는 것과 같은 방식으로 구성되어 있습니다. 제가 이런 방식을 사용하는 이유는 작가가 관객과의 상호작용을 바탕으로 무언가 새로운 감성을 만들어내지 못할 바에는 차라리 공연처럼 관객에게 작품을 보여주는 것이 더 효과적이라고 생각했기 때문입니다. 작품을 감상하는 관객들이 작품의 작동원리를 알게 되는 순간, 제가 처음에 전달하고자 했던 내용이 방해받는다는 것을 알게 되었습니다. 오히려 소통의 장애가 생기는 것이지요. 그래서 저는 물리적 인터랙션 자체를 유도하지는 않습니다. 이러한 이유에서 최종적으로 구체적 설명과 증거자료를 작품과 덧붙여 전시하는 방식을 사용하기 시작했는데, 이것이 기계생명체들이 현실에 존재한다는 느낌을 관객이 받을 수 있도록 하는 데 아주 좋은 방식이 되어주었습니다. 관객들이 작품 앞에서 제가 구성한 스토리와 설명을 읽으며, 마치 실제 사건을 보도한 기사처럼 받아들이고 '이것이 진짜 있나?' 라고 착각하는 순간이 있는데, 이렇게 관객들이 잠깐 동안 제 작품을 현실로 받아들이는 바로 그 순간을 저는 제일 즐거워합니다. 이전에는, 혹은 앞으로도

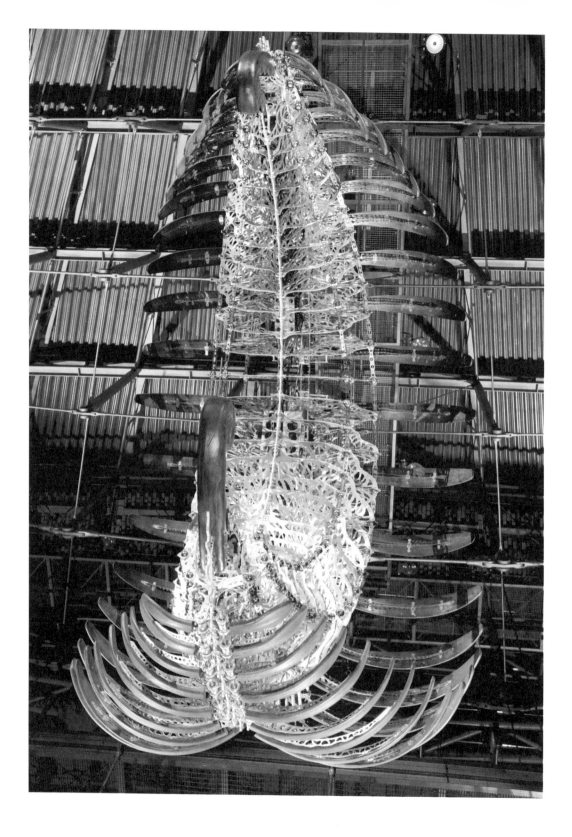

존재하지 않을 것을 관객에게 잠깐이나마 현실처럼 느낄 수 있도록 만들어주는 것이 제가 진행하는 관객과의 소통인 것입니다.

5 작업에 대한 아이디어는 어디서 얻으시나요?

: 어린 시절 만화를 좋아했던 경험에서부터 시작된 것 같습니다. 또 움직임을 표현하기 위해 기계를 자주 접하다보니 기계 자체에 대한 의문이 생겼는데, 자연스럽게 여기에 사람처럼 생명체를 가진 기계이미지가 뒤따랐던 것이죠. 이러한 제 상상력이 발휘되어 현재의 작업이 탄생했습니다. 또 BBC의 자연 다큐멘터리 〈푸른 행성(Blue Planet)〉을 즐겨보는데 그 중에서 '식물의 사생활(Private Life of Plant)' 이란 프로그램을 아주 좋아합니다.

6 미술과 기계, 얼핏 멀게 느껴지는 두 분야가 움직이는 작품 내에서 자연스럽게 섞이는 것을 볼 수 있는데요, 선생님에게 '움직임' 이란 어떤 의미인가요?

: 살아 있는 생명체는 나무처럼 느리건 돌고래처럼 빠르건 움직임과 변화라는 요소가 있습니다. 움직이는 기계를 좋아하는 저는 그로부터 생명체와 같은 생동감을 느끼고, 거꾸로 자연으로부터도 기계적인 메커니즘을 발견합니다. 이러한 생명과 움직임에 대한 관심이 지금까지 변함없이 작품에서 이어지고 있습니다.

7 움직이는 조각을 만들기가 쉽지는 않을 것 같습니다.

: 모든 분야가 그렇지만, 상상만으로 물건이 만들어지진 않습니다. 작품구상과 함께 기계구조를 설계하고 원하는 움직임에 가장 가깝게 제작하려고 노력하지만,

〈Opertus Lunula Umbra〉, Scientific name: Anmopial pennatus lunula uram, 2008, Aluminum, Stainless-steel, FRP, BLDC-motor, Motor-driver, control-PC, 490(l)×500(h)×360(w)

실험버전을 만들어 동작시켜보면 늘 해결해야 할 문제점들이 보입니다. 그것을 해결해나가는 일이 가장 어려운 부분이면서도 가장 재미있는 부분이기도 합니다.

8 선생님의 실제 작업이 어떤 방식으로 진행되는지 궁금합니다.

 ː 기본적 구조가 어떻게 움직일지부터 고민하기 시작합니다. 드로잉을 통해 구체적인 작품의 크기·재료·모양 등을 잡고, 구조를 쓰더라도 어떻게 실제로 구현할지가 작품설계의 핵심입니다. 드로잉한 것은 오토캐드 프로그램으로 변환하여 작업의 구조를 이룰 철판들을 레이저로 절단합니다. 공장에서 잘려나온 철판은 생철 그대로의 상태인데 이것을 전부 손으로 갈고 설계도에 맞게 용접하여 순서대로 형태를 붙여가면서 점차 하나의 기계 모습이 갖춰지도록 만듭니다. 하지만 처음에는 뻑뻑해서 기계가 잘 움직이지 않았습니다. 아무리 정교하게 컴퓨터로 작업을 수치화해도 오차가 존재하기 때문에 그 오차를 수정하는 시간이 꽤 많이 걸리지요. 이러한 과정을 모두 거친 후 비로소 한 작품이 완성됩니다.

9 말씀해주신 과정들을 보면 프로그래밍이나 금속을 다루고 조립하는 과정 등의 기술적인 측면을 고려했을 때 공동작업이 필수적일 것 같은데요. 작업을 함께 하는 스태프들과 협업은 어떻게 이루어지고 있나요?

 ː 저는 주로 작품구상과 기계적인 메커니즘 설계에 집중합니다. 기계구조 역시 제 작품에서 중요한 조형적 요소이기 때문에 누가 대신 할 수 없는 일입니다. 동시에 작업실에서 함께 일하는 하드웨어 엔지니어링 전문가와 소프트웨어 전문가, 그외 스태프들과 모든 기술적인 부분들을 매일매일 함께 고민하고 해결해나갑니다. 새로운 작품의 형태를 위해서는 늘 새로운 학습과정과 전문가의 도움이

필요하기 때문에, 그때마다 유기적으로 움직입니다. 지금도 언제나 새로운 설계나 재료에 도전하기 위해 각 분야의 전문가들로부터 늘 조언을 구하고 있습니다.

10 공동작업을 하는 데 어려운 점이 있으셨다면 무엇인가요? 또 해외전시의 경우에도 국내에서 함께 작업하던 스태프들이 모두 함께 움직이시나요?

: 처음에 공동작업을 시작했을 때는 모두가 정확하게 같은 목표지점을 공유하도록 이끄는 일이 가장 어려웠습니다만, 시간이 흐르다 보니 이젠 정말 서로 얼굴만 봐도 뭘 원하는지 알 수 있을 정도로 호흡이 맞춰졌습니다. 지금은 서로를 배려하며 즐겁게 작업에 임하고 있습니다. 해외에서는 상황마다 다른데, 모두 함께 가기도 하고 저만 가기도 합니다. 제가 외국에 있을 경우, 현지에서 도움도 많이 받습니다. 특히 이런 경우 화상통화가 큰 도움이 되었는데요, 서로 만질 수만 없다 뿐이지 사실상 거의 함께 작업실에서 일하는 느낌이었습니다. 이번에 뉴욕 레지던시에 있으면서 미국에서 지금과 같은 작품을 만들 수 있겠는지 가능성을 실험해봤습니다만, 결론적으로 저와 같은 작업을 하는 사람에게 우리나라가 얼마나 환상적인 작업환경인지 다시 한 번 깨닫는 계기가 되었습니다. 두 달 만에 서울에 돌아와 처음으로 청계천과 공장들에 일하러 나갔던 날 마음속으로 조용히 애국가를 불렀습니다.

11 손이 아닌 기계를 이용하는 작업의 어려운 점은 어떤 것이 있을까요?

: 기계를 이용하는 작업이라 가장 힘든 점은 재료비가 매우 많이 들어간다는 점입니다. 타장르에 비해 상대적으로 막대한 비용이 필요하기 때문에 작품제작비를 충당하기 위해 CG아르바이트를 한 적도 있습니다. 저는 100만 원이 생기면

1

1 〈Una Lumino〉, Scientific name: Anmopispl avearium cirripedia URAM, 2008, Aluminum, stainless steel,
 Polycarbonate, servo-motor, LED, control-PC, custom CPU board, 430(l)×520(h)×430(w)
2 〈Cakra 2552-a〉, 2008, Metallic material, machinery, electronic devices(CPU board, motor), 80(w)×80(h)×35(d)

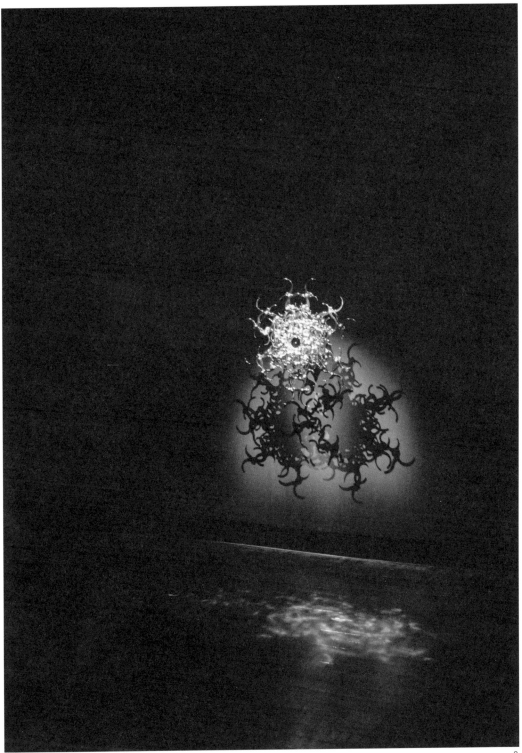

200만 원이 들어가는 작품을 구상하곤 하는데, 그때마다 작품을 더욱 정교하게 더 잘 만들어보자는 생각은 버릴 수가 없더군요. 그렇기 때문에 끊임없는 재투자가 필요하고, 기회가 생길 때마다 대기업으로 찾아가 후원을 받으려고 노력했습니다. 실례로 〈170개의 박스로봇〉을 전시할 때, 로봇마다 일일이 건전지를 넣어 하루종일 전시장을 돌아다니게 했는데, 문제는 전시장에 상주하며 건전지를 갈아 끼워야 했던 일과 막대한 건전지 비용이었습니다. 그래서 무작정 건전지 회사를 찾아가 건전지 후원을 부탁했습니다. 거절당하기를 거듭한 끝에 드디어 건전지를 후원받아 전시를 무사히 마칠 수 있었고, 아직도 그 건전지가 남아 있습니다.

12 리버풀 비엔날레에 출품했던 작품이나 〈Una Lumino〉(2008) 시리즈 등 연이어 제법 큰 규모의 작품을 제작하셨는데요, 대체로 크기가 큰 작품을 선호하시나요?

: 작품컨셉트에 따라 생명체의 크기가 매우 중요합니다. 큰 고래나 개미를 알기 위해서는 먼저 그 크기를 실감할 수 있는 것이 중요하다고 생각합니다. 그래서 전시공간이 허락하는 한 그 기계생명체의 실물 크기에 근접하게 작품을 만들어 갑니다. 꼭 크게 만드는 것에 관심이 있어서는 아닙니다. 다음 개인전에 소개될 새 작품들은 좀 작아질 것 같습니다.

13 작품제목에 과학적 학명을 이용하는데, 이런 이름을 짓는 이유가 있으세요? 이름을 붙이는 방법도 궁금합니다.

: 학명은 독립된 생명체로서의 성격을 강화하기 위해 도입하였는데, 일반적으로 학계에서 학명을 붙이는 규칙을 그대로 따릅니다. 라틴어를 기본 골격으로 해서, 이름의 가장 끝에는 발견자의 이름을 붙이는 방식을 이용하여 URAM을 붙

입니다. 첫 음절은 동물계와 식물계를 구분하는 약자를 붙이고, 형태를 이루는 물질·주된 움직임·소재를 따서 다음 음절이 나오는 식인데, 이런 의미에서 제가 만든 이름은 그 생명체의 모습 그대로를 지칭하는 것이라고 볼 수 있습니다. 보통은 작품을 제작한 후에 이름을 붙이지만 생각난 것을 메모했다가 그것을 바탕으로 작품을 제작하기도 합니다. 제가 작품제목에 이러한 학명을 사용하고, 그 기본 골자를 라틴어로 하는 이유는 언어로부터 파생되는 이미지를 피하기 위함입니다. 그 이름만으로 누구나 알아들을 수 있는 제목이 아닌 이름이긴 한데 도무지 무슨 뜻인지 알 수 없는 것으로 명명하는 것을 원칙으로 합니다.

14 평면이나 고정적인 설치작업과는 달리 끊임없이 움직이는 작품들은 기계적인 고장이나 수명에 대한 문제를 고려하지 않을 수 없을 듯한데요. 이에 대한 대비책이 있으신지요?

: 제 작품에서 가장 주요한 문제 중 하나가 바로 수명입니다. 그에 대한 해결방편으로 최대한 수명이 긴 부품을 우선적으로 사용하려고 합니다. 더불어 누구라도 수리가 가능하도록 시스템을 표준화하는 방법을 이용해 이러한 문제를 해결해보려 하고 있습니다. 손쉽게 구입 및 교체 가능한 기성품을 부품으로 사용하고 있고, 최대한 반영구적인 재료를 많이 사용하려고 합니다. 또한 모터의 성능이 100퍼센트이면 30퍼센트의 에너지만을 사용하도록 설계하여, 잉여적으로 파워를 남기는 등 부품 수명관리도 병행하고 있습니다. 또한 제품설명서와 같이 작품의 부품들이 어떻게 관리되어야 하고, 고장의 경우 어떤 조치를 통해 해결해야 하는지에 대한 유지·관리 통합 매뉴얼을 제작합니다. 매뉴얼은 굉장히 자세하고, 정교하게 구성되어 제작기간이 작품의 제작기간과 비슷할 정도입니다. 이것은 회사에 근무하던 시절 저의 주된 업무 중 하나가 설명서를 그리고 제작하는

일이었던 데서 기인합니다. 이런 매뉴얼을 잘 활용한다면 엔지니어들만으로도 작품의 부품을 교체하고 수리할 수 있게 되어 작가 사후에 일어나는 작품과 관련된 문제를 모두 해결할 수 있을 것입니다. 저 또한 작가에게 의존하지 않고 시스템적으로 해결할 수 있는 환경을 만들기 위해 노력하고 있습니다. 그리고 제 작품을 소장하는 컬렉터들은 이미 작품에 정해진 수명이 있고, 세심한 관리가 필요하다는 점을 잘 알고 있습니다.

15 그렇다면 지금까지 기술적으로 실현시키지 못했던 아이디어나, 앞으로 해보고 싶은 작업이 있으신가요?

：제가 만든 작품들 대부분은 공중에 부유하거나 날아다니는 생명체가 많은데요, 늘 와이어로 매달아야 하기 때문에 진짜 떠 있는 느낌이 줄어듭니다. 그래서 언젠가 새로운 기술이 나온다면 꼭 무거운 작품을 아무 연결 없이 띄워보고 싶습니다.

16 모든 작가들이 한 번쯤 전시를 해보고 싶어할 공간이라고 여겨지는 모리미술관에서 2006년 첫 해외 개인전을 하셨는데, 전시에 대한 감회가 궁금합니다.

：해외에서의 첫 전시를 모리미술관에서 하게 된 것을 보면 저는 참으로 운이 좋은 사람입니다. 당시 모리미술관에 많은 한국작가 중 제가 그 주인공으로 선정되었다는 것은 지금 생각해도 참으로 큰 행운이 아닐 수 없습니다. 모리미술관에서의 전시는 이후의 작품활동에 많은 용기를 가질 수 있는 기회가 되었습니다. 그동안 재료비나 기술적인 문제 때문에 망설이던 시도를 어떻게든 모두 실현시켜보겠다는 의지로 준비한 전시였던 터라 유난히 어려움이 많았던 전시이기도 합니다.

〈Urbanus (installation view)〉, Scientific name: Anmopista Volaticus Floris Uram, 2006

그러나 전시준비를 마치고 관객들에게 선을 보였을 때 "대단하다!"를 연발하며 제 작품을 바라보는 일본인들을 보면서 왠지 모르는 애국심이 뜨겁게 느껴졌습니다.

17 모리미술관에서의 전시를 계기로 이전에 실현하지 못했던 시도들을 성공적으로 해낼 수 있었던 것에는 미술관 측의 지원과 배려가 큰 원동력이 되었던 것 같습니다. 그렇다면 지난 해외전시경험을 국내전시와 비교하여 인상 깊은 부분이 있었다면 무엇인가요?

: 우선 작가에게 전시준비기간을 충분히 준다는 것을 가장 큰 장점으로 꼽을 수 있습니다. 하나의 전시를 구상할 때 1년 반에서 3년까지 비교적 오랜 구상 및 준비 기간이 걸리는데, 제가 경험한 외국에서의 전시체계는 작가들에게 충분한 준비기간을 보장해주고 적극적으로 전시환경을 조성해준다는 점에서 매우 편리한 것 같습니다. 구조를 위해 새로운 벽을 만드는 것을 넘어서서, 미술관 환경을 작가의 콘셉트를 위해 개조하거나 보강 및 추가 구조물을 설치하는 것들에 대해 매우 열려 있었습니다. 제가 주로 천장에 무거운 작품을 매달아야 할 경우가 많아서 특히 더 그렇지만, 리버풀의 FACT미술관의 경우 천장에 엄청난 비용을 들여 1톤의 작품을 매달 수 있는 전동 크레인을 건물구조 속에 설치해줬습니다. 물론 이 부분이 전시예산과 직결된 부분이라는 것은 잘 이해하고 있습니다만, 그러한 도움이 작가에게는 표현의 자유에 큰 도움이 됩니다.

또 작가가 어떤 작품을 어떻게 전시하려는지에 맞추어 미술관의 모든 사람들이 그 구상시기부터 끊임없이 회의를 한다는 인상을 받았습니다. 어떤 때는 저보다 더 문제해결에 적극적이어서 부담스럽기도 했지요. 제가 원하는 것에 대한 여러 해결방식을 제안해줘서 어떤 때는 하루종일 이메일과 전화로 회의만 할 때도 있습니다. 모리미술관 전시 때에는 제 작품에 포함된 매우 강한 빛에 다른 작품들이 영향을

〈Jet Hiatus〉, Scientific name: Anmorosta Cetorhinus maximus Uram, 2004, steel, acrylic, machinery, synthetic resins, acrylic paint, electronic device(CPU&LED board, motor), 88(h)×222(w)×85(d)

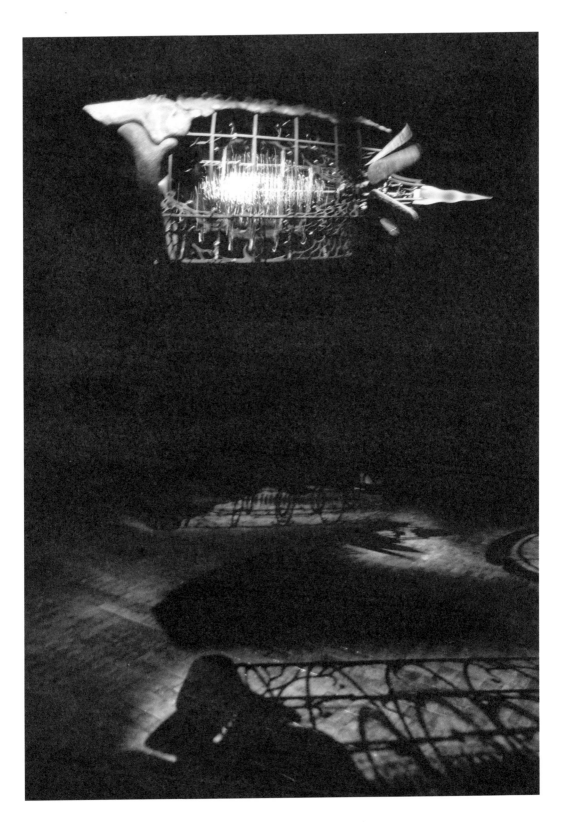

받지 않는지 과학적으로 테스트하는 과정을 거치는 것을 봤습니다. 작품에 대한 매우 섬세한 배려가 놀라웠습니다. 매번 전시 때마다 여러 가지를 배웁니다. 이 점은 국내전시 또한 마찬가지인데요, 2009년 국립현대미술관 기무사 부지에서 개최된 《신호탄》전을 준비하면서 모든 스태프들이 밤을 새우며 작가가 원하는 환경을 만들기 위해 애쓰는 것을 보며 저 또한 열심히 해야겠다는 열정을 갖게 되었습니다.

18 선생님 작품이 외국에서 호평을 받고, 잇따른 여러 전시에 초대를 받는 것은 선생님의 작품이 국제적으로 통용될 만한 조형어법이나 주제를 갖추고 있기 때문이 아닐까 생각됩니다. 이에 대해 어떻게 생각하시는지요?

: 국제성을 띠기 위한 특별한 노력을 기울이지는 않지만, 전시를 하게 될 장소가 곧 저의 기계생명체의 서식지가 되는 것이기 때문에, 늘 작품구상에 앞서 작품이 설치될 도시와 공간의 주변 환경과 문화와 역사 등을 조사하여 작품의 형태와 생태를 구성합니다. 그래서 장소가 어디든 그곳과 연관된 작품이 만들어진다고 생각하고, 도시문화와 기계, 생명이란 주제가 범국가적으로 이해되기 쉬운 부분이라고도 생각합니다.

19 앞으로의 작업에 대해서 간단히 말씀해주신다면요?

: 저는 지금 살아 움직이는 것이 좋습니다. 작품을 하다보면, 더욱 열정을 쏟는 부분이 생기는데 그 부분에 집중한다면 앞으로도 새로운 작품경향을 만들어낼 수 있을 거라 생각합니다. 요즘 더 절실히 느끼는 것은 늘 변함없이 배우는 학생 같은 마음이 중요한 것 같아요. 새로운 생각과 새로운 지식, 경험, 만남, 환경에 대하여 언제나 열려 있는 마음이 변하지 않는 작가가 되고 싶습니다.

인터뷰를 마치며

최우람의 작품 전반을 통해서 가장 흥미로웠던 부분은 그가 뛰어난 예술가일 뿐만 아니라 자신의 작품을 관객들 앞에 구현하고, 묘사하는 능력이 뛰어난 '스토리텔러'라는 점이었다. 그가 들려주는 상상의 이야기들은 현실공간과 가상공간의 연결지점에서 그의 작품의 정수라고 할 수 있는 생명력을 부여해주고, 단지 움직이는 조각이 아닌 생명을 가진 독립적인 생명체의 진화과정을 엿보게 해준다. 그가 이렇게 움직이는 조각, 다시 말해 조각작품에 생명을 부여하는 작업을 계속하는 이유는 살아 움직이는 모든 것에 대한 그의 호기심으로 예술가로서의 역할뿐만 아니라 과학적 영역에 대한 엔지니어의 역할까지 요구한다. 미술과 과학이라는 전혀 어울릴 것 같지 않는 두 영역의 극적인 조우를 통해 생명을 가진 모든 것은 진화한다는 것을 보여주는 최우람은 자신의 작품뿐만 아니라 작가로서 더욱 진화된 자신을 보여준다.

변선민, 김지연

작 가 약 력

—

최 우 람

1970	서울 출생
	중앙대학교 조소과 및 동대학원 졸업

—

개인전

2010	Frist Center for the Visual Arts, 내슈빌, 미국
	비트폼즈갤러리, 뉴욕, 미국
2008	《Anima Machines》, SCAI The Bath House, 도쿄, 일본
2007	크로우 컬렉션, 댈러스, 미국
2006	《New Active Sculpture》, 비트폼즈갤러리, 뉴욕, 미국
	《도시에너지》, 모리미술관, 도쿄, 일본
2002	《Ultima Mudfox》, 두아트갤러리, 서울
2001	《170개의 박스로봇》, 헬로아트갤러리, 서울
1998	《문명∈숙주》, 갤러리보다, 서울

—

단체전

2009	《신호탄》, 국립현대미술관 기무사, 서울
	《가상선》, 갤러리현대, 서울
	《숨비소리》: 제주도립미술관 오픈기념 특별전, 제주도립미술관, 제주
	《The Garden at 4PM》, 가나아트갤러리 뉴욕, 뉴욕, 미국
2008	《리버풀 비엔날레》, FACT, 리버풀, 영국
	《아시안 아트 트리엔날레》, 맨체스터 아트갤러리, 맨체스터, 영국
	《Open Space 2008》, NTT Intercommunication[ICC], 도쿄, 일본
2007	《공간의 영혼》, 비와코 비엔날레, 오미하치만, 일본

《여름 그룹전》, 비트폼즈갤러리, 뉴욕, 미국

《아르코 아트페어》, 마드리드, 스페인

2006 《제6회 상하이 비엔날레-하이퍼디자인》, 상하이, 중국

《서울구상조각대전》, 서울시립미술관, 서울

《Art Basel》, Museum Basel, 바젤, 스위스

2005 《개관전》, 비트폼 서울, 서울

《Art Basel》, Museum Basel, 바젤, 스위스

2004 《Art Basel》, Museum Basel, 바젤, 스위스

《중국 국제갤러리 박람회》, 베이징, 중국

《Offisina Asia》, Galleria d' Arte Moderna, 볼로냐, 이탈리아

《The Armory Show》, Pier 90 & 92, 뉴욕, 미국

2003 《Fake & Fantasy》, 아트센터나비, 서울

《D.U.M.B.O art under the bridge festival》, DUMBO, 뉴욕, 미국

《Art Basel》, Museum Basel, 바젤, 스위스

수상

2009 김세중 청년 조각상 수상

2006 오늘의 젊은 예술가상, 미술 부문 수상

2006 포스코 스틸 아트 공모전, 대상

김미정

연세대학교 불문과를 졸업하고 홍익대학교 미술사학과 석사 및 박사를 마쳤다. 2005년 문화관광부 '아시아 문화자료 조사·수집을 위한 기초연구', 2007년 문화재청 '근대문화자료 기초조사' 그리고 2008년 전쟁기념관과 전쟁기념사업회가 추진한 '6·25 전쟁미술 조사'에 참여하였다. 저서로는 『서양미술사』(공저, 미진사, 2006), 『전쟁의 기억, 역사와 문학』(공저, 동국대학교 한국문학연구소, 2005)가 있다. 역서로는 『바로크와 로코코』(시공사, 1998), 『에곤실레』(시공사, 1999), 『베네치아의 르네상스』(예경, 2001), 『피렌체의 르네상스』(예경, 2001)가 있다. 그동안 한국 현대미술에 대한 논문을 써왔으며, 현재는 한국전쟁기념물을 포함하여 기억에 관한 공공의 시각적 재현에 대한 연구를 진행 중이다.

배명지

홍익대학교 예술학과를 졸업하고 동대학원 미술사학과 석사를 마친 후, 홍익대학교 미술사학과 박사과정을 수료했다. 현재 코리아나미술관 스페이스 씨 책임 큐레이터로 재직 중이다. 주요 논문으로 「폴 세잔의 〈목욕하는 사람들(Les Baigneuses)〉 시리즈에 나타난 성차(Sexual Difference) 연구」(미술사연구회, 2001)가 있으며, 기획한 주요전시로는 《Artist's Body》, 《Ultra Skin》, 《Cross Animate》, 《이미지 극장》(한국문화예술위원회 2006년도 올해의 예술상 수상) 외 다수가 있다.

배수희

경북대학교 불어불문학과를 졸업하고 서울대학교 고고미술사학과 석사를 마친 후, 홍익대학교 미술비평전공 박사과정 재학 중이다. 논문으로는 「미술의 기능변환: 러시아 구축주의 연구」(미술사학연구회, 2006)가 있고, 공역서 『1900년 이후의 미술사』(세미콜론, 2007)가 있다.

안소연

홍익대학교 미술대학 조소과를 졸업하고 동대학원 예술학과 석사를 마친 후, 미술비평전공 박사과정 재학 중이다. KBS 〈디지털 미술관〉 작가로 활동했고, 논문으로는 「'초현실주의 오브제'에 대한 정신분석학적 재조명: 1930년대 자코메티의 초기작품을 중심으로」(현대미술사학회, 2010)가 있다.

작가 인터뷰

홍익대학교 대학원 예술학과	김선진
	김연희
	김윤서
	김은영
	김이정
	김지연
	김지예
	박경린
	박혜진
	안선영
	이정화
	임성민
	최소미
	최순영
홍익대학교 대학원 미술사학과	박민정
	변선민
	심지언
	이단아
	이희윤

심소미(홍익대학교 대학원 예술학과 석사)
안소연(홍익대학교 대학원 미술비평전공 박사과정)
장다은(홍익대학교 대학원 미술비평전공 박사과정)
주하영(홍익대학교 대학원 동양화과 석사 및 영국 리즈대학 박사)

22명의 예술가,
시대와 소통하다

1판 1쇄 찍음 2010년 5월 25일
1판 1쇄 펴냄 2010년 6월 1일

엮은이 전영백

주간 김현숙
편집 변효현, 김주희
디자인 이현정, 전미혜
영업 백국현, 도진호
관리 김옥연

펴낸곳 궁리출판
펴낸이 이갑수

등록 1999. 3. 29. 제300-2004-162호
주소 110-043 서울특별시 종로구 통인동 31-4 우남빌딩 2층
전화 02-734-6591~3
팩스 02-734-6554
E-mail kungree@kungree.com
홈페이지 www.kungree.com

ⓒ 전영백, 2010. Printed in Seoul, Korea.

ISBN 978-89-5820-187-8 93600

값 28,000원